融媒体版
入眼·入脑·入手
易教·乐学

"十四五"职业教育国家规划教材

商品拍摄与图片处理

SHANGPIN PAISHE YU TUPIAN CHULI

主　编◎吴玉红　程竹平

参　编◎李　霞　吴同禹

　　　　许　昆　翁　锐

北京师范大学出版集团
BEIJING NORMAL UNIVERSITY PUBLISHING GROUP
北京师范大学出版社

图书在版编目（CIP）数据

商品拍摄与图片处理 / 吴玉红，程竹平主编. — 北京：北京师范大学出版社，2019.10（2024.6重印）
ISBN 978-7-303-25282-4

Ⅰ．①商… Ⅱ．①吴… ②程… Ⅲ．①商业摄影－摄影技术－中等专业学校－教材②图象处理软件－中等专业学校－教材 Ⅳ．①J412.9②TP391.413

中国版本图书馆CIP数据核字(2019)第257052号

教材意见反馈： gaozhifk@bnupg.com 010-58805079
营销中心电话： 010-58802755 58801876

SHANGPIN PAISHE YU TUPIAN CHULI
出版发行：北京师范大学出版社 www.bnupg.com
　　　　　北京新街口外大街12-3号
　　　　　邮政编码：100088
印　　刷：保定市中画美凯印刷有限公司
经　　销：全国新华书店
开　　本：889mm×1194mm　1/16
印　　张：16.75
字　　数：450千字
版　　次：2019年10月第1版
印　　次：2024年6月第8次印刷
定　　价：42.80元

策划编辑：鲁晓双　　　　责任编辑：鲁晓双
美术编辑：焦　丽　　　　装帧设计：焦　丽
责任校对：陈　民　　　　责任印制：马　洁　赵　龙

版权所有 侵权必究

前　言

随着互联网和电商行业的迅猛发展，企业产品通过图片信息来吸引消费者已是一种趋势。"商品拍摄与图片处理"是中等职业教育电子商务专业的一门核心专业课程，本书贯彻《国家职业教育改革实施方案》精神，结合企业电子商务工作岗位要求、电子商务师职业资格要求以及《中等职业学校专业教学标准》编写而成。全书主要介绍了商品拍摄的基本理论、基础知识和基本技能，将理论讲解与实际操作相结合，实用性强。同时，本书内容浅显易懂、简明扼要，直击重点和难点，有利于学习者理解和掌握，也为后续"网店美工""网店运营"等课程打下理论联系实际的基础。随着网络购物的发展，毫无疑问，企业产品的视觉效果直接影响该商品在市场竞争中能否引人注目，所以在当前环境下，商品拍摄与图片处理技术已经成为企业的重要需求。

党的二十大报告提出，"坚持尊重劳动、尊重知识、尊重人才、尊重创造""完善人才战略布局，坚持各方面人才一起抓，建设规模宏大、结构合理、素质优良的人才队伍"。加快建设国家战略人才力量，既要努力培养更多"大师、战略科学家、一流科技领军人才和创新团队、青年科技人才"，也要努力造就更多"卓越工程师、大国工匠、高技能人才"。本书以课程思政、德技并修、三教改革为抓手，培养具有工匠精神的技能型人才，构建以学习者为中心的教育生态。教材注重模块化课程并实施项目式教学，课程中积极倡导运用"现代信息技术+职业教育"的改革思想，适应我国经济发展对电子商务技能人才的需求，深化职业教育产教融合，大力推行"1+X"证书制度，按照电子商务技能人才职业生涯发展规律要求而编写。其特色是突破知识体系界限，强调岗位综合能力训练，以工作流程或专业能力标准来划分项目，即采用"项目"→"任务"→"活动"的方式编写，每个项目设计了2~3个任务，总计完成18个任务，精心设计了37个活动。全书在任务中贯穿活动，做到讲练结合。每个项目结束，进行项目小结和实战训练检测，真正做到由浅入深，学生在学中做、做中学。部分项目还配有适量的一体化习题。

本书由合肥市经贸旅游学校吴玉红、程竹平担任主编，全书编写分工如下：项目1由安徽机电技师学院吴同禹编写，项目2、项目3、项目4由合肥市经贸旅游学校程竹平编写，项目5由合肥市经贸旅游学校吴玉红编写，项目6由安徽机电技师学院李霞编写，项目7由安徽六安技师学院许昆编写，项目8由安徽六安技师学院翁锐编写，吴玉红、程竹平负责全书的统稿、审校等工作。

在本书编写过程中，我们参阅了有关教材、著作和部分网站的网页资料，同时，得到了北京博导前程信息技术股份有限公司吴新华同志和荣电集团曹光烽同志等多位企业人员的指导，在此一并表示衷心的感谢！在此说明，书中所涉及的相关店铺、品牌等具体信息，仅供案例分析说明之用，不作推荐及其他目的。如有问题，请反馈至编辑邮箱（luxiaoshuang@bnupg.com）。由于编者水平有限、时间紧迫，本书难免存在疏漏之处，有些内容有待进一步完善，恳请广大读者批评指正。

编　者

目 录
CONTENTS

项目1 拍摄简介

项目概述

随着市场经济的发展和人民群众生活水平的提高，图像在人们视觉中的主体地位逐渐提高。从手机屏幕中的图标到墙壁上的宣传海报，图像无时无刻影响着我们的生活。商品摄影从摄影术发明之初的无人问津到成为21世纪最流行的摄影门类之一，这一切是如何发展的？商品摄影从19世纪初的门店招牌到现在成为拥有37万亿交易额的电子商务宣传手段，其产值是如何增长的？在手绘图像和数码图像后期界线越来越模糊的当下，我们该如何既兼顾摄影术现实主义的珍贵属性又可以利用它最大限度地宣传商品？

优秀的摄影师应该熟知摄影史的发展脉络，在规律和变化的多维度空间寻找支点，培养自己的风格。正如伟大的英国艺术史家贡布里希所说："没有所谓的艺术，只有艺术家。"

知识目标

1. 了解镜箱与光敏材料、摄影术的发明者、摄影的初期探索。

2. 认识早期商业摄影、艺术摄影的发展。

3. 熟悉画意摄影、纪实摄影、新闻摄影等摄影门类和主要流派。

技能目标

1. 通过学习摄影技术的更迭，对摄影参数有更加深入的理解。

2. 能够简述摄影技术的变革和对生活的影响。

3. 了解并掌握不同摄影流派的特点。

素养目标

1. 通过了解摄影的发展史及赏析优秀摄影作品提高审美情趣、陶冶情操。

2. 培养以史为鉴，开创未来的精神。

任务一　走进商品拍摄新时代

▌▌▌ 任务描述

　　随着市场经济多样化发展，经营咖啡、茶具、服装、工艺品为主题的网络店铺，越来越喜爱在商品拍摄中采用怀旧风样式进行商品宣传。晓明是某职业学校一年级新生，他选择了电子商务专业，该专业本学期开设有"商品拍摄与图片处理"课程。晓明只接触过数码摄影拍摄，对胶片摄影不太了解，早期摄影技术是如何发展的？早期摄影的成像有哪些特点？早期摄影在诞生之初有哪些探索？之后又形成了哪些流派？不同流派的风格又是什么？为满足不同行业网店对怀旧风样式的要求，带着问题，晓明开始了摄影简史的学习。

▌▌▌ 任务分解

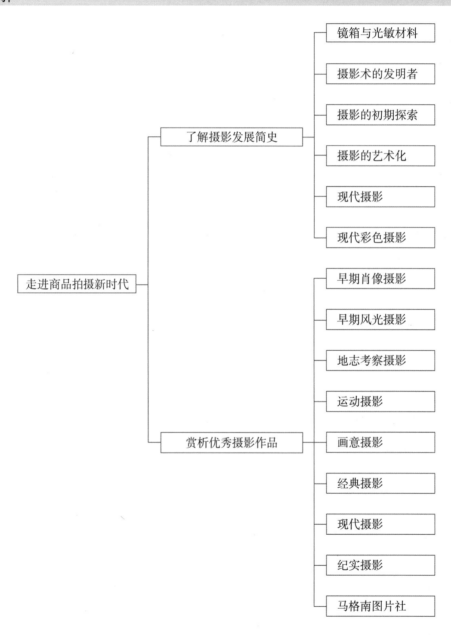

活动一 了解摄影发展简史

人类探索摄影术的历史十分漫长，早在公元前4世纪，春秋战国时期的墨子已经发现倒置的图像会出现在封闭的空间中，并在《墨子·经下》有其表述："景到，在午有端；与景长，说在端。"而几乎与此同时，古希腊的哲学家亚里士多德也通过阳光穿过柳条或者树叶的间隙，在地面上印有光斑的现象发现了小孔成像。

一、镜箱与光敏材料

1038年，埃及学者阿哈桑开始研究密封黑盒上透光孔的大小与成像图像变化的关系，也就是光圈与景深的关系，并记载在他的主要著作《光学论》中。这对光学技术的发展产生了不可估量的影响，同时也完善了摄影中重要的暗箱技术，使摄影术的发明成为可能。

6世纪格列高利教皇相信"文章对识字者之作用，与绘画对文盲之作用，同功并运"，这扫清了艺术为宗教服务的障碍，也为14世纪文艺复兴的光学研究创造了条件。

文艺复兴三杰中的达·芬奇，不但是伟大的画家，而且也改进了暗箱技术，在一个可以手持的暗箱的开孔处装上了光学镜片，从而可以更好地观察现实世界，更加方便地在平面上进行现实主义绘画摹写。

1558年，意大利那不勒斯流行使用一种叫"黑房子"的暗箱装置，把户外的风景倒映在室内进行欣赏。意大利物理学家波尔塔在他的著作《自然的魅力》中描绘了他见到影像被投射在暗箱上的样子，他还尝试使用镜子把影像矫正过来。面对可以机械地复制现实世界的暗箱技术，那不勒斯的画家们在不安的同时，更加愿意把这种技术当作绘画的辅助工具。

1604年，德国天文学家开普勒通过一系列的实验使暗箱装置理论化，并认为人类的眼睛和暗箱的构造极其相似，瞳孔就是暗箱上的镜片，随着瞳孔的变化，影像最终呈现在暗箱的底面，而这个底面正是眼球的视网膜。

1812年，英国人沃莱申发明了弯月形的透镜，通过对透镜的改造，暗箱成像能够看到60度的视角。之后法国人尼埃普斯和达盖尔发明的摄影术也是使用此种镜片进行试验的。

镜箱技术的不断改进，为之后摄影术的诞生奠定了最基本的光学基础，时至今日，暗箱技术仍然是现代数码相机最重要的组成部件。然而稍纵即逝无法固定的倒影，并没有满足人类复制现实的渴望，在暗箱技术趋于成熟的同时，如何永久固定精美的画面成为新的挑战。

1663年，英国化学家波义耳发现，氯化银遇阳光照射后会变黑。1780年法国物理学家夏尔勒发现，银盐纸在阳光下能晒出清晰的轮廓图像。人类一直探寻着可以在短时间内对光线敏感，并且可以永久保存的化学材料，而这感光材料的技术突破也加快了摄影术诞生的脚步。

知识链接

与摄影史相关的历史人物

墨子，名翟（dí），东周春秋末期战国初期宋国人，墨家学派的创始人，著名的思想家、教育家、科学家、军事家。其弟子根据墨子生平事迹的史料，收集其语录，完成了《墨子》。墨子在战国时期创立了以几何学、物理学、光学为突出成就的一整套科学理论。

亚里士多德是古希腊哲学家，与柏拉图、苏格拉底一起被誉为西方哲学的奠基者。亚里士多德的著作构

二、摄影术的发明者

（一）尼埃普斯的日光摄影术

19世纪20年代，尼埃普斯企图寻找一种利用日光进行绘画的办法，并进行了长达十几年的研究。1825年，尼埃普斯终于以锡板作为底片，涂抹上沥青作为感光材料，通过太阳的暴晒，使阳光下的沥青逐渐融化，其他的沥青仍附着在锡板上，通过长达八小时的曝光得到了一幅模糊的画面，这正是世界上第一张照片《牵马的孩子》，如图1-1-1所示。值得注意的是照片的拍摄对象是一幅绘画。尼埃普斯称这种摄影术为日光摄影术。摄像术与绘画艺术的结合也从此拉开序幕，日光摄影术体现了绘画这门古老技艺的终极追求——人类复制现实。

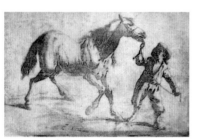

图1-1-1　牵马的孩子

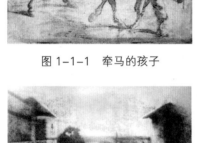

图1-1-2　窗外景色

（二）达盖尔的银版摄影法

尼埃普斯的日光摄影术虽然可以成像，但是有着两个巨大缺陷。第一是沥青的感光性能低，一张照片需要长达几小时的日光曝光，而其呈现的影像也是模糊的；第二是尼埃普斯镜箱设备的光学镜片无法使影像清晰投射在底片上。因此日光摄影术拥有极大的改进潜力。1829年，由于健康和经济原因，尼埃普斯邀请身为画师的达盖尔合作改进日光摄影术。

1833年，尼埃普斯突然离世。身为全景画家和企业家的达盖尔，开始把研究的重点放到如何精美复制现实的影像上，同时由于全景画的影响使达盖尔开始研究巨幅照片制作，如图1-1-2所示。

1837年，达盖尔终于创立了银版摄影法。银版摄影法是将铜板镀银并进行抛光，在犹如玻璃镜面一样光滑的铜板上使用感光材料的碘蒸气，生成感光的碘化银，将银版置于暗箱的照相机中，曝光5～60分钟，曝光后的银版通过水银蒸气的合成，形成具有银颗粒的汞银合金影像，即"显影"。最后将银版放入食盐溶液中漂洗，通过氯化钠的作用，汞合金材料永久固定在铜板上，如图1-1-3所示。

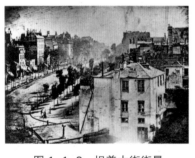

图1-1-3　坦普大街街景

银版摄影法为达盖尔带来了财富。富裕的中产阶级拥有大量时间和精力，并且受到工业革命的影响，他们争相购买达盖尔的相机、银版和化学试剂，其使用手册在3个月内创造了9000册的销量。

（三）塔尔博特的卡罗式摄影法

达盖尔宣布的自己的银版摄影法后的几天，消息传到了英国，惊动了1833年就开始研究固定影像技术的科学家塔尔博特。为了争夺摄影术的发明权，塔尔博特提出了一种全新的摄影术解决方案，从而引发了两人之间的关于摄影术发明权的长达十年的争夺之战，甚至英国与法国媒体也参与其中。

1838年，塔尔博特在赫歇尔的无私帮助下，利用赫歇尔发现的硫代硫酸钠能作为溴化银的定影剂，创造性地发明了现在广为人知的"负片""正片"的名词，从而进行反转和还原影像。赫歇尔也为摄影术的进步立下了汗马功劳。

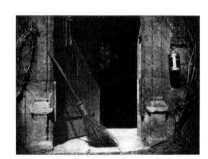

图1-1-4 开着的门

其方法是在纸片上涂上硝酸银溶液，在干燥后再涂上碘化钾溶液，从而生成感光材料碘化银，干燥后在硝酸银和酸溶液增感，干燥后生成感光负片，曝光5分钟，以硝酸银、酸溶液显影，海波溶液定影，并涂蜡使其变得透明，即得到纸基负像，为得到正像，使用食盐溶液的白纸涂以氯化银溶液，干后纸基负像面对此纸，阳光曝晒20分钟，再用海波定影等到正像，即最终照片。塔尔博特将其命名为卡罗式摄影法。

1846年塔尔博特发行了摄影书籍《自然的画笔》，其中《开着的门》（如图1-1-4所示）成为卡罗式摄影法优秀的代表作。1848年卡罗式摄影法逐渐衰落，之后退出了历史的舞台。

（四）玻璃版与火棉胶技术

达盖尔的银版摄影法虽然拥有清晰细腻的成像特点，但是由于使用铜板作为成像的基底，拍摄成本和便携性使人们望而却步。卡罗式摄影法由于专利费用的障碍也没有办法得到有效普及，人们转而开始寻找一个廉价、清晰的摄影解决方案。

随着时间的流逝，纸基照片不光滑的表面使其影像开始褪色，日渐模糊，因此肖像摄影师和出版商开始尝试使用玻璃代替纸面。最早的方法是利用蛋清作为感光材料的黏合剂。尽管蛋清可以使玻璃变得光滑而易于成像，但是由于复杂的制作工艺，曝光时间比银版摄影法长。很快英国雕刻家阿切尔改进了技术，利用新发现的材料火棉胶，在潮湿的环境中可以使玻璃减少曝光的时间，从而替代原来的方法，因此人们也称其为湿版摄影法或火棉胶摄影法。

三、摄影的初期探索

19世纪的摄影探索可谓是百花齐放，即使在摄影技术落后的情况下，出现了风光摄影、肖像摄影、名片照片和立体照片。

（一）风光摄影

在早期摄影的探索期，由于需要长时间曝光，良好日光条件下的静止自然风光成了摄影师首要的拍摄对象，不论尼埃普斯的《窗外景色》，还是达盖尔的《坦普大街街景》，风光摄影成了当时照片的主要题材，如图1-1-5《海上的双桅船》。

1851年，法国摄影师泰雅德沿着尼罗河，拍摄了埃及大量的风土人情摄影作品。泰雅德运用光线的明暗差

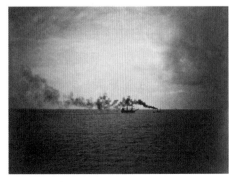

图1-1-5 海上的双桅船

异展示了金字塔的雄伟壮观，同时也清晰地记录了古埃及的象形文字和神秘符咒，为之后的文化交流和考古研究提供了第一手的资料。

风光摄影迎合了欧洲中产阶级的社会需要。通过对亚洲、北非等异域文化的拍摄，欧洲摄影师个人意识形态表达在西方文化圈内话语体系的网络中得以体现，西方殖民者通过摄影满足对东方的想象，并且强化其自身文化的认同感。

（二）肖像摄影

1838年，在达盖尔为圣殿大道拍摄的一张风景照中，照片中出现了一个可见人像。虽然达盖尔的影像需要长达5~60分钟的曝光，画面也不是非常清晰，但是人们此时已经意识到摄影术可以应用于肖像的拍摄。

早期的银版摄影法或卡罗式摄影法在发明之初，由于曝光时间较长，被摄人物很难在曝光充分的日光环境下保持5~15分钟静止不动，无法完成肖像拍摄的要求。由于达盖尔风景画中的这个模糊的人物，人们意识到肖像摄影的巨大商业潜力，开始改进曝光技术。

19世纪中叶，由于银版摄影的成本降低，英国人阿切尔无私地奉献出火棉胶摄影法后，技术得以改进，拍摄对象被曝光的时间极大缩小，同时由于拥有了负片正片冲印系统，底片可以反复冲洗，这使得肖像摄影开始得到广泛商用。19世纪中叶，涌现出以单人或多人，通过灯光、背景、姿势来表现人物个性的肖像摄影。

同时，肖像摄影随着19世纪的殖民战争和欧洲全球化进程，在中国、日本、南美洲国家快速发展。1843年，法国海关公务员埃迪尔在中国的工作中拍摄了大量银版摄影照片，其中包括了广东民间风土人情和上层的达官显贵。这也是有史以来，最早的以中国为题材的银版摄影作品。

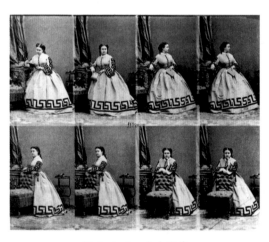

图1-1-6 女士肖像

（三）名片照片

1854年，法国人迪斯德里利用火棉胶摄影法负片可以反复冲印的特点，为名片照片申请了专利。迪斯德里四个镜头和多次曝光，拍摄人物肖像的多个角度，多张肖像照被印刷在一张底版上，通常在照片上也会印刷上一些装饰性的文字。为了符合美观，摄影师会布置装饰性背景的墙壁，女性的服饰和发型开始越来越多地出现在名片照片上，如图1-1-6所示。

曾经昂贵的肖像画只是贵族和资本家的特权，而亲民的名片照片的出现，以低廉的价格迅速在民间流行，在走亲访友的时候互相赠送。在美国，每逢重要的节日或聚会，交换名片照片成为一种时尚潮流。

（四）立体照片

当达盖尔制作出第一张银版摄影照片时，人们震惊于光滑的玻璃上仅仅利用日光便形成了细腻影像，银纹光滑如同镜面一样。当人们如痴如醉地把银版摄影称为"记忆之镜"时，英国人查尔斯·维茨顿创造了另一个"奇观"——火棉胶摄影法立体眼镜，视觉效果如图1-1-7所示。

立体眼镜将同一个场景的两幅画并排安置在眼镜框架上，通过一个双目镜，在观看中两张图片形成虚假的景深幻象，这种幻觉加强了之前摄影照片的感官刺激并通过制造立体幻觉增强娱乐性。

图1-1-7　波士顿公共区查尔斯街购物中心

当时人们对立体照片的追逐，不亚于现代人对于虚拟现实技术（Virtual Reality）的狂热。资本家们纷纷开始批量生产立体照片以满足其商业需求，在美国甚至出现了通过邮购物流或上门推销的方法进行销售。立体照片开始从最初的肖像摄影逐渐丰富，自然风光、建筑物、雕塑作品的立体照片纷纷进入大众视野。

四、摄影的艺术化

19世纪上半叶在摄影诞生之初，欧洲的画家已经意识到相机对绘画的帮助，他们通过临摹摄影作品进行绘画，以达到使作品更加逼真的目的。法国现实主义画家库尔贝，经常在绘画中参考照片，以进行现实主义创作。

（一）画意摄影

欧洲的一些职业摄影协会为了证明摄影可以称为一门独立的艺术，开始效仿绘画的美学特征以进行摄影的创作，为了避免被画家攻击摄影过于清晰而使主题流于表面，刻意降低画质和清晰度，以营造出一种只有绘画才拥有的独特气质。

1886年英国人爱默生发表了名为《摄影：一种绘画式的艺术》的文章，标志着画意摄影的诞生。摄影师们希望通过画意摄影来证明摄影和绘画有同等的艺术地位，纷纷模仿绘画的意趣，并在摄影中加入了印象派、新艺术运动、象征主义等当时较为新颖的艺术风格。

英国摄影师奥斯卡·雷兰德是欧洲"艺术摄影"运动的重量级人物，他试图证明摄影师同样可以创造出富有深度的艺术作品。1857年他拍摄了摄影史上著名的《两种人生》，这幅摄影作品使用双重曝光、蒙太奇手法和图片修描等当时先进的技术，营造出一种18世纪巨幅绘画的错觉。《两种人生》表现出父子三人在懒惰、空虚、酒色、享乐和纯洁、虔诚、勤奋两种道路的选择。雷兰德使用了三十多张底片对演员独立拍摄，一共耗时六周时间完成。雷兰德一共冲印出五张照片，其中一张被维多利亚女王购买。虽然"艺术摄影"企图证明摄影可以称为一门独立艺术，但是这种具有古典绘画特征的摄影作品更容易被当成绘画的摹本。

画意摄影无疑弱化了摄影术发明之初力求达到的精确和细致的图像效果，使得摄影成了绘画艺术的仆人，并违背了摄影本性。虽然摄影史对画意摄影的评价一向不高，但是这些制作精良的照片真实再现了19世纪的欧洲城市化进程中市民们的世俗和宗教生活，以及知识分子对田园牧歌生活的向往和大工业背景下人们的某种伤感和怀旧。

知识链接

摄影逸事（一）

随着摄影技术的改进和火棉胶法的普及，摄影师通过对底片的冲洗可以轻而易举地复制照片，摄影术逐渐出现了取代绘画的趋势。绘画和摄影边界的模糊，引发了画家群体的激烈讨论，激进的新古典主义的旗手画家安格尔曾经呼吁禁止摄影术。

法国19世纪著名的现代派诗人波德莱尔曾经表示，摄影是科学和艺术的仆人，它是地位十分低下的仆人，就像印刷和速记，它们既没有创造性也不会取代文学。

（二）柯达

当摄影师们积极争取摄影成为一门独立艺术的同时，摄影技术的发展也从未停歇。大型底板照相机由于拍摄后必须立即涂布、曝光并且立即冲洗，美国人乔治·伊士曼前瞻性地预测，笨重庞大的底板照相机必将被明胶干板底片取代，后者可以让摄影师自由决定曝光和冲洗的时间。

1884年伊士曼成立伊士曼干版胶片公司。1885年，伊士曼推出了第一台底片卷筒长条状可以在户外拍摄的相机。1888年，手持相机"柯达一号"上市，由于卷装胶卷装进了带有镜头的木盒子内，胶卷容量增加到100张。

同时柯达把从拍摄到冲洗的步骤简化为三个步骤：上快门、卷胶卷和按快门。用户拍摄完毕后，可以把胶卷和相机一同寄给柯达公司来冲洗胶卷。柯达当时的广告语："你只管按快门，剩下的事交给我们。"当时的西方社会，不论男女老少纷纷购买廉价、便携的柯达相机。1900年，柯达公司再接再厉，推出售价1美元的"勃朗尼1号"相机。

柯达公司胶卷相机的普及使得摄影不再只属于精英和贵族。由于相机体积的缩小，摄影师的机动性大大提高，室外摄影成了摄影师新的题材。科技的进步使摄影师开始探索一门与绘画完全不同的符合摄影的艺术语言。

五、现代摄影

20世纪初，美国有些摄影家试图挑战之前画意摄影和印象摄影的观念，并使摄影开始由古典时期向现代时期进化。

1908年摄影分离派与有绘画倾向的摄影组织连环会分道扬镳，连环会宣告解体，摄影依附绘画的古典时期结束，现代摄影随之诞生，世界摄影的中心也从欧洲转移到了美国。

（一）即时摄影、纯粹派摄影

当画意摄影逐渐退出历史舞台，摄影师们开始使用新的美学原则进行实验尝试。19世纪末以柯达公司为代表的器材厂商，推出了轻便、小巧、曝光速度快的摄影器材，这些器材可以拍摄大量照片，并且不会被气候影响。这使摄影师在现场抓拍照片成为可能，极大地改变了之前画意摄影通过摆拍和拼贴的手法。

20世纪30年代，美国摄影师斯蒂格里茨主张摄影艺术应当发挥摄影自身的特点，拒绝摄影模仿绘画艺术，利用摄影技术追求画面的美感，纯粹派摄影由此诞生。纯粹派摄影充分利用机械复制现实的特性，直接、写实、瞬间进行拍摄。纯粹派摄影作品拥有精细的清晰度、丰富的影调层次以及细致入微的细节刻画。

摄影分离派的另一位创始人爱德华·斯泰肯是纯粹派摄影最具代表的人物，他与斯蒂格里茨合作拍摄了大量纯粹派摄影的作品。纯粹派摄影要求摄影师必须耐心等待画面中的场景与对象展现最美的瞬间，不可以进行过多的底片加工。摄影分离派的纯粹派摄影与画意摄影截然不同的两种态度，也标志着现代摄影的进步。

知识链接

摄影逸事（二）

19世纪末，美国摄影师斯蒂格里茨在德国学习机械工程期间迷上了摄影，当他返回美国后与斯泰肯、怀特等摄影师励志要在美国把摄影提升为一门独立的艺术。

（二）直接摄影

摄影分离派的成员美国摄影家保罗·斯特兰德，受到斯蒂格利茨的影响，用照相机的镜头直接拍摄社会现实，这种令人耳目一新的摄影手法很快引起了斯蒂格利茨的关注。斯蒂格利茨认为斯特兰德的直接摄影作品抛弃了画意图像谎言，消除了因神秘化而导致的公众的茫然。这些摄影作品是直接表达社会现实的。

斯特兰德的摄影追求眼前的光线层次，寻求不只是反映现实。20世纪由于工业发展，机械带来了几何的抽象美感，斯特兰德希望通过现实传达一种不同于绘画的机械结构美感。斯特兰德认为摄影的机械性复制恰恰是机械现代美学的同盟。通过直接摄影，斯特兰德把机械挺拔的线条通过层次进行充分表现。如图1-1-8所示。

图 1-1-8　门廊阴影

（三）F64小组

1932年，美国西海岸加利福尼亚一个新的摄影团体F64小组成立。"F64"是指使用小光圈追求最高的清晰度。

F64小组与之前的摄影分离派有着截然不同的美学追求，他们首要的目的是获得更高清晰度的照片，使画面层次更加丰富细腻。因此，他们宣扬使用大底片照相机，尽量将光圈缩至最小，并且重视曝光这一重要参数。

F64小组希望促进一种新的现代主义摄影美学，希望通过摄影精确暴露自然形态和严谨丰富的造型。F64小组的摄影师们常以美国加利福尼亚州的乡村生活为拍摄背景，并且将他们的镜头指向东部城市许多居民记忆中的正在逐渐消失的农业物品，如栅栏柱、谷仓屋顶和生锈的农具。这与之前斯特兰德等人提倡的对机器和速度的迷恋形成了鲜明的对比。F64小组的探索使世人终于开始理解摄影不仅是对现实的机械复制，而且是一种不同于绘画艺术拥有独特美学语言的艺术样式。

（四）纪实摄影

纪实摄影主题是记录人类在工作中、战争中、游戏中及24小时活动和季节的循环，它的焦点是人与人的关系，并将其保存为文献。纪实摄影立足于小型相机的便携性和更加迅速的曝光时间，使其用于记录历史事件和日常生活的重要事件。

随着19世纪末欧洲殖民运动达到顶峰，大批欧洲探险家和传教士进入亚洲、非洲和南美洲。考古学家约翰·比斯利·格林于19世纪50年代初前往埃及拍摄了大量的阿布辛贝神庙照片，如图1-1-9所示。

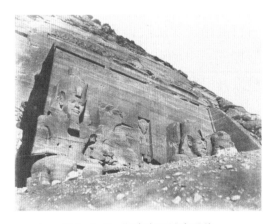

图 1-1-9　阿布辛贝神庙雕像

9

图 1-1-10　路易斯安那州新奥尔良的街景

20世纪30年代是纪实摄影的黄金时代。1935年，为了应付大萧条的冲击，富兰克林·罗斯福建立了农业安定局（FSA），FSA希望使用图片的方式对美国乡村进行一场大规模的调查，被后人称为"FSA计划"。实施了7年的FSA计划是世界摄影史上空前的纪实摄影运动。FSA共拍摄了27万多张照片，其中包括许多优秀的摄影师如兰格、埃文斯、麦登斯、拉塞尔·李等人的作品，这些照片使45.5万个农户获得了政府的援助，使10.4万个农户家庭实现收支平衡。如图1-1-10路易斯安那州新奥尔良的街景。

知识链接

摄影逸事（三）

纪实摄影一般以复杂且长期的项目作为拍摄主题，而新闻摄影涉及更多的突发新闻故事，这两种方法经常重叠。第二次世界大战后纪实摄影越来越多地被归入新闻摄影的范畴。

20世纪30—50年代是纪实摄影的黄金时期，也是现代摄影的成熟时期。1952年摄影史上重要的摄影集《决定性瞬间》出版，所有照片是由一个叫亨利·卡蒂埃·布列松的法国人拍摄的。著名的战地摄影师罗伯特·卡帕则认为摄影是"为了人类"的崇高目标。布列松和卡帕把摄影现代化进程推向顶点，摄影本体论因此得到确立。

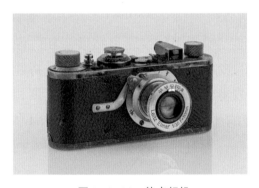

图 1-1-11　徕卡相机

1947年布列松加入马格南图片社，之后布列松在亚洲拍摄了大量人道主义题材的照片。1949年布列松来到中国利用徕卡相机（如图1-1-11）为中国人民记录下宝贵的影像资料。布列松认为摄影师的使命是抓住一瞬间，并永远朝向生活，这样的观念使摄影不仅在形式上与绘画一刀两断，也在美学表达上真正地与绘画分道扬镳。

美国籍匈牙利战地摄影师罗伯特·卡帕参与报道过5场发生于20世纪的主要战争——西班牙内战、中国抗日战争、第二次世界大战欧洲战场、第一次中东战争以及第一次印支战争。第二次世界大战期间，卡帕跟随美国军队报道了北非及意大利的军事行动、诺曼底登陆中的奥马哈海滩战役以及巴黎的解放。

卡帕运用布列松的"决定性瞬间"的拍摄手法，凝结并再现了战争的残酷和暴戾。1947年，他和"决定性瞬间"的倡导者布列松一同创立了著名的玛格南图片社，成为全球第一家自由摄影师的合作组织。

六、现代彩色摄影

1935年，柯达公司研制开发了世界上第一款多层减色法反转彩色片，一经推出立即受到市场追捧。柯达公司再接再厉，在1942年又率先推出多层减色法彩色负片并且配合彩色相纸，这也奠定了现代彩色摄影工艺的最终形态。

（一）彩色时代

摄影彩色时代的来临意味着时装摄影、广告摄影、婚纱摄影等商业摄影开始进入大众的视野，紧随而来的彩色摄影风潮开始触及风格摄影、人像摄影、新闻摄影以及后现代艺术创作的领域。

马格南图片社的纪实摄影师恩斯特·哈斯由于受到彩色摄影的影响，开始尝试拍摄自然风光和都市街景，他的早期作品《亚利桑那风光》以丰富的层次和多样的色彩把现实中的光影淋漓尽致地表现出来。

在彩色摄影成为大众习以为常的摄影方式时，黑白摄影依然被艺术摄影师青睐。美国摄影师哈罗德·巴奎特现在依旧使用黑白摄影进行创作，他认为照片中的元素应当越少越好，颜色会分散基本主题，黑白摄影有光线、线条和形状就足够了。

彩色摄影还有一个常被人忽视的问题：由于彩色照片上的化学药剂会随着时间变质，黄色、品红和青色会以不同速率褪色，即使在温度适度的暗室，褪色也不可避免。彩色照片褪色问题一直困扰着摄影师，直到数码时代的来临，这一问题才得到解决。

（二）数码时代

1981年日本索尼公司推出了世界上第一台不使用感光胶片的电子相机Sony Mavica，该相机使用了10mm×12mm的电荷耦合器件感光元件，分辨率仅为570像素×490像素，但这是人类首次将光电信号转化为数字信号的相机。1988—1998年，日本富士公司、东芝公司、奥林巴斯公司，美国柯达公司纷纷加入数码相机的研发竞赛中，数码相机的像素一跃至600万像素。

2000年以后，日本的佳能公司和尼康公司成为数码相机市场的两大巨头，而曾经胶片时代的巨人柯达公司由于受到数码技术的影响，胶片和化学试剂的收入大量减少。2012年柯达公司由于无法适应数字技术而申请破产。

数码相机与之前胶片相机一样利用镜头进行光学成像，通过光圈和快门控制进光量，两者最大的不同是胶片相机成像在胶片上，而数码相机成像在感光元件上，因此可以将光信号直接转换成数字信号存在储存媒介中。摄影师可以轻而易举地在拍摄后立即在液晶屏上查看照片，并进行编辑修改。

数码相机销量在2012年3月达到顶峰，全球平均每月销售1100万台。之后，随着手机内置数码相机技术的成熟，数码相机的销量开始减少。

活动二　赏析优秀摄影作品

摄影史上优秀的摄影作品不仅给人们带来美的享受，也可以给予摄影师创作上的指导。在欣赏不同时期优秀的摄影作品的同时，我们也能够了解摄影术如何一步一步进化成现在的样子，年轻的摄影师也能够完成自我成长。

一、早期肖像摄影

罗伯特·亚当森是苏格兰化学家和摄影先驱者。亚当森与大卫·奥克塔维斯·希尔（如图1-1-12所示）合作进行摄影创作，在5年时间内制作了大约2500种类型的肖像，大部分都是肖像画。他们的肖像以简单的构图、简洁的灯光、安静且尊严以及能够捕捉到画面主体的独特品质而著称。亚当森和希尔充分利用自然光照射拍摄者，并以黑色作为背景，成功隐藏了无关的细节，使画面主体醒目、强烈、令人印象深刻，这种肖像摄影的方法一直影响到以后多代肖像摄影师。如图1-1-13《纽黑文男孩》。

二、早期风光摄影

古斯塔夫·勒·格雷被称为"十九世纪最重要的法国摄影师"，他率先使用了蜡纸负像工艺，对卡罗式摄影法在欧洲的推广做出了重要的贡献，他也是高动态范围摄影的早期先驱。在他的风光摄影中，格雷通过蜡纸成像技术，使得富有层次的天空云朵和黑色轮廓的船只居于画面的中心，这种独特的美感营造出强烈的人文气质，在强烈的逆光条件下成功进行美学表达，在摄影史上尚属首次。如图1-1-14、图1-1-15所示。

三、地志考察摄影

约翰·汤姆逊是首批旅行至远东的摄影家之一，他忠实地记录了19世纪在东方各国的风土人情，他的摄影作品成为重要的社会人文记录。他是后来的专业新闻摄影之先驱。

1868年，约翰·汤姆逊在香港定居，并成立了摄影工作室。在接下来的4年中，汤姆逊在中国各地旅行，从香港和广州等南部贸易港口到上海和北京，再到北部的长城以及中国中部。1870—1871年，他访问了福建，拍摄了中国人民和当时的诸多文化风貌，为日后历史学的研究提供了图像资料。如图

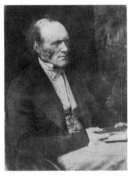

图1-1-12
大卫·奥克塔维斯·希尔

图1-1-13　纽黑文男孩

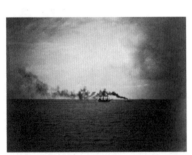

图1-1-14　帆船和拖轮的海景

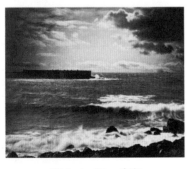

图1-1-15　浪潮

1-1-16～图1-1-18所示。

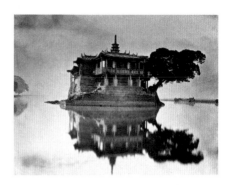

图 1-1-16 福州金山寺

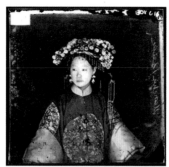

图 1-1-17 中国的满族新娘

图 1-1-18 满族妇女出售发饰

四、运动摄影

19世纪伟大的法国画家热里科在1821年创作了油画《埃普瑟赛马》，但是由于赛马的速度太快，热里科始终无法确定在赛马奔跑时是否四蹄着地，于是热里科为了表现骏马飞驰的神态，统统把奔跑中的马画成了四蹄齐伸，腾空飞奔的模样。

马在奔跑中是否四蹄着地的问题一直困惑着马术爱好者。1872年，英国摄影师麦布里奇收到当时加利福尼亚州长、中太平洋铁路公司总裁兰利·斯坦福邀请，为他的赛马进行拍照。经过反复实验，麦布里奇利用12张连续照片证明了飞快奔驰的马虽然在某一刻是四蹄离地，但是马蹄是交替移动的，并不是人们之前想象的那样四蹄齐伸，如图1-1-19所示。

1883年，麦布里奇受到美国宾夕法尼亚大学资助，使用24台相机拍摄了10万多幅照片，其中包含人类走路、奔跑、打球、旋转等运动图片。麦布里奇通过连续运动的图片进行快速播放，为以后电影的发明做出了不可估量的贡献。如图1-1-20、图1-1-21所示。

五、画意摄影

（一）奥斯卡·古斯塔夫·雷兰德

奥斯卡·古斯塔夫·雷兰德是瑞典画家和摄影师，被称为"艺术摄影之父"。雷兰德拒绝将当代摄影视为科学的奴仆，努力将摄影独立为一门艺术，用模仿绘画的方式拍摄了照片。

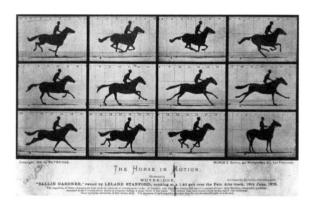

图 1-1-19 马的运动

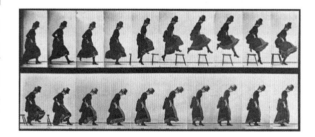

图 1-1-20 女人运动图

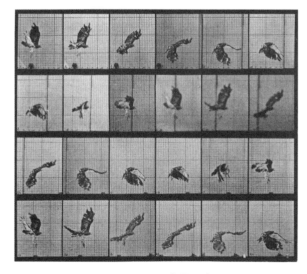

图 1-1-21 鹰的运动

13

雷兰德效仿古典主义大师的绘画风格，在摄影中运用了摆拍和模特，通过将几个底片组合在一起进行多次曝光来获得绘画效果，形成了一套与直接摄影迥然不同的美学追求的风格。

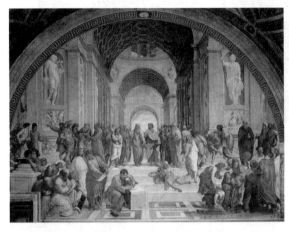

图1-1-22　雅典学院

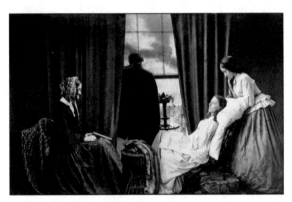

图1-1-23　弥留

雷兰德最有名的作品是《两种人生》，他模仿拉斐尔的《雅典学院》的背景和安排，结合了30多个底片创作而成，如图1-1-22所示。在1857年的曼彻斯特艺术珍品展览会上，这张照片被维多利亚女王购买，作为阿尔伯特亲王的礼物。

（二）亨利·佩奇·罗宾逊

亨利·佩奇·罗宾逊是英国摄影师，是19世纪最有影响力的画意摄影师之一。罗宾逊最早的作品通过将单独的底片组合成复合画面。虽然有时会使用自然环境，但他多在工作室内进行拍摄，盛装出席的女模特通常是他照片中的主角。《弥留》巧妙地用五个不同底片合成并且冲洗出来，这张照片描绘了一个被悲伤的家庭包围的年轻女孩在平静中死亡的过程，虽然这张照片是罗宾逊想象的产物，但当时许多观众觉得这样的场景太悲痛了。如图1-1-23所示。

六、经典摄影

纳达尔是法国早期摄影家，因利用摄影术为19世纪许多名人留下肖像而著名。1858年，纳达尔率先利用人造光进行肖像摄影拍摄，纳达尔拍摄了巴黎的艺术家、作家和音乐家。他没有刻意美化他的肖像画，也不会突出这些名人华丽的服饰或健壮的身体，他试图忠实于客户的性格和形象。

纳达尔相信，肖像摄影师在全面了解被拍摄者之后，掌握其性格、思想和外貌特征，并通过摄影机捕捉下来，这样才能创作出一幅真实可信、引起共鸣的亲切肖像了。而这种信念也一直被后世的肖像摄影师奉为圭臬。

纳达尔通过相机拍摄了大量文化名人和历史名人的肖像，如画家德拉克洛瓦、让·弗朗索瓦·米勒、库尔贝、马奈，作家巴尔扎克、大仲马、乔治·桑、波德莱尔，音乐家弗朗茨·李斯特、罗西，演员莎拉·伯恩哈特等，如图1-1-24～图1-1-27所示，这些肖像为后人了解大师的容貌提供了想象的空间。纳达尔将肖像摄影的创造赋予了艺术性，为捕捉真实可信的人物形象，

图1-1-24　让·弗朗索瓦·米勒

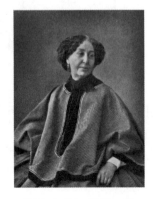

图1-1-25　乔治·桑

纳达尔处理被摄对象关系不是简单的主客关系，而更像是一种对抗和妥协。

七、现代摄影

（一）阿尔弗雷德·斯蒂格里茨

阿尔弗雷德·斯蒂格里茨（如图1-1-28所示）在创作早期受到画意摄影影响，当他经过反思开始逐渐抛弃画意摄影时，他开始尝试利用自然效果，如雪和蒸汽创造类似于印象派风格但更符合摄影美学的作品。《驿站》被视为他的代表作，清晰的焦点带有强烈对比度，并带有美国工业革命的浪漫，如图1-1-29所示。他的其他作品如图1-1-30、图1-1-31所示。

图 1-1-26　弗朗茨·李斯特　　图 1-1-27　莎拉·伯恩哈特

 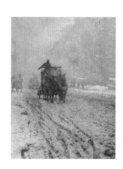 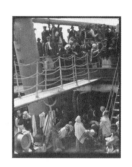

图 1-1-28　阿尔弗雷德·斯蒂格里茨　　图 1-1-29　驿站　　图 1-1-30　冬季　　图 1-1-31　移民船

（二）爱德华·斯泰肯

爱德华·斯泰肯是一位卢森堡裔美国摄影师，他和阿尔弗雷德·斯蒂格里茨一同进行摄影创作。他早年受到画意摄影影响，成熟时期的摄影作品带有印象派绘画的特点，如图1-1-32～图1-1-34所示。

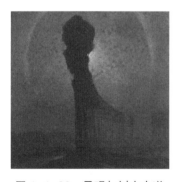 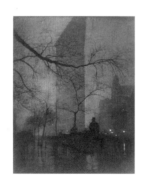 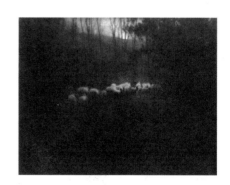

图 1-1-32　景观与树木大道　　图 1-1-33　大厦　　图 1-1-34　池塘月光

《景观与树木大道》是斯泰肯早期的作品，他结合了绘画和摄影。我们可以通过这种紧密的构图结构和焦点看到他的绘画对他摄影作品的影响，虽然作品名中有"树木大道"，但前景中的形状并不容易辨认，月亮隐藏在高大的树木后面，在它的形状边缘投射出光芒，并在天空本身造成涟漪。斯泰肯启发性地鼓励他的观众主动观察颜色形状和线条。

《池塘月光》在2006年2月以拍卖价290万美元卖出，创造了当时摄影作品最高拍卖价。

（三）保罗·斯特兰德

保罗·斯特兰德是美国摄影师，《盲女》是斯特兰德的代表作。

斯特兰德希望能够真实地捕捉社会底层的劳动者，而不是人们想象的那样。因此在纽约市东区记录移民时，他使用两个镜头，一个大型相机指向移民，另一个相机拍下了我们现在看的样子。虽然这张照片完全背离了人物肖像姿势，但最后的样子真实且自然。据斯特兰德所说，这位盲人女子是一名卖报女。斯特兰德希望通过摄影重塑外来移民的坚韧和勤劳，如图1-1-35所示。

八、纪实摄影

多萝西·兰格是一个有影响力的美国传记摄影师和摄影作家，她因为美国联邦农业安全管理局拍摄的经济大萧条时期作品而出名。兰格的照片讲述了经济大萧条对人们造成的后果，影响了传记摄影的发展，如图1-1-36、图1-1-37所示。

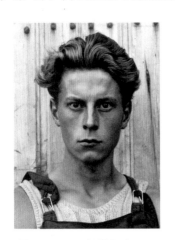

图1-1-35 年轻男孩

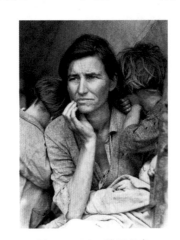

图1-1-36 移民母亲

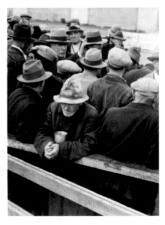

图1-1-37 领取救济面包的队伍

九、马格南图片社

（一）亨利·布列松

亨利·布列松是法国著名摄影家，喜爱徕卡135旁轴相机与50mm标准镜头，反对裁剪照片与使用闪光灯，认为不应干涉现场光线。他被誉为"20世纪最伟大的摄影家之一"及"现代新闻摄影的创立人"。他同时也是知名的马格南图片社创办者。他的"决定性瞬间"摄影理论影响了无数后继的摄影人，如图1-1-38、图1-1-39所示。

（二）罗伯特·卡帕

罗伯特·卡帕是匈牙利裔美国籍摄影记者，是20世纪最著名的战地摄影记者之一。卡帕被认为是"决定性瞬间"的集大成者，他的作品通过凝结瞬间再现了战争的残酷和暴

图1-1-38 积水的路面

戾，如图1-1-40所示。1947年，他和"决定性瞬间"的倡导者布列松一同创立了著名的玛格南图片社，成为全球第一家自由摄影师的合作组织。

图 1-1-39　小孩

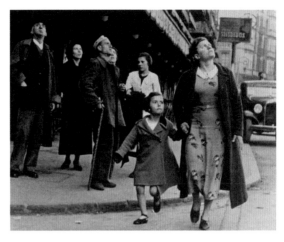

图 1-1-40　突袭警报响起

知识链接

　　党的二十大报告提出："繁荣发展文化事业和文化产业。坚持以人民为中心的创作导向，推出更多增强人民精神力量的优秀作品，培育造就大批德艺双馨的文学艺术家和规模宏大的文化文艺人才队伍。"我们要不断的努力学习，刻苦钻研，为成为文化文艺人才而努力。

任务二　认识图片的基本属性

任务描述

　　面对不同题材的商品拍摄任务，晓明该如何购买数码相机？数码相机的这些参数又意味着什么？在不同任务环境下应该如何选取照片格式？面对市场上不同品牌的数码相机、扫描仪、打印机等，如何保证从前期拍摄到后期数码暗房拥有统一的标准格式，并且最大限度达到颜色的准确？带着问题，晓明开始了图片基本属性的学习。

任务分解

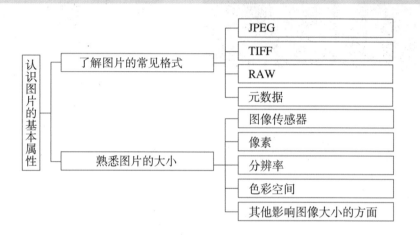

活动一　了解图片的常见格式

　　图片格式是组织和存储数字图像的标准化手段。图像文件由这些格式之一的数字数据组成，以便通过数字技术在计算机显示器或打印机上使用。图像文件格式可以是未压缩、压缩或矢量格式。通过数字技术，图像变为像素网格，每个像素都有多个位，用于指定其颜色等于显示它的设备的颜色深度。

　　一、JPEG

　　JPEG为英语Joint Photographic Experts Group（联合摄影专家组）的缩写，是一种针对照片影像而广泛使用的有损压缩标准方法。1992年JPEG的标准被公布，1994年获得了ISO 10918-1的认证。

　　JPEG通常实现10∶1的压缩，因此JPEG是有损压缩。JPEG是互联网上最普遍的被用来存储和传输照片的格式，也是整个数码时代的图片标准格式，因此现代主流的照片格式基本以JPEG为主。

　　以佳能EOS 5D Mark IV (WG)为例，该相机拥有8种JPEG图像画质压缩级别，它们的画质由高到低依次是L（优）、L（普通）、M（优）、M（普通）、S1（优）、S1（普通）、S2和S3，如图1-2-1、图1-2-2所示。S2适用于在数码相框等设备上播放的图片，S3适用于电子邮件传输或网站显示。

　　二、TIFF

　　TIFF为Tagged Image File Format（标签图像文件格式）的缩写，TIFF最初是20世纪80年代中期桌面扫描仪厂商达成的一个公用的扫描图像文件格式。

图像画质	记录像素	打印尺寸	文件尺寸(MB)	可拍摄数量
JPEG				
◢L	30 M	A2	8.8	820
◢L			4.5	1590
◢M	13 M	A3	4.7	1530
◢M			2.4	2970
◢S1	7.5 M	A4	3.0	2350
◢S1			1.5	4560
S2	2.5 M	9×13 cm	1.3	5420
S3	0.3 M	–	0.3	20330

图 1-2-1　佳能相机图像画质格式选择　　　　图 1-2-2　8G储存卡图片保存数

相比JPEG提供的有损压缩图片文件的方法，TIFF的图片储存是完整的无损非压缩的方法，因此TIFF完整保存了图片的所有细节，在当时行业中很受欢迎。当时的扫描、传真、文字处理、光学字符识别、图像处理、桌面排版和页面布局应用程序广泛支持TIFF。

TIFF格式的另一个优点是可以在不同品牌的数码相机和不同品牌的计算机上被广泛识别。

但是TIFF也有自身的缺点，由于它使用的是无损压缩，因此800万像素照片TIFF格式存储容量大约24MB，这意味着占用更多的存储空间，消耗更多的传输空间，这些问题使得新时代的摄影师开始转向RAW格式。RAW格式储存数字相机、扫描器或电影胶片扫描仪的图像传感器中的原始数据，这些数据是不经过任何处理的。

三、RAW

英文单词RAW在中文里是指"生的、未加工的、不成熟的"，RAW格式在现在的数字相机、扫描器或电影胶片扫描仪的图像传感器中大量使用。RAW储存每一个像素的原始数据并且不会进行任何处理，行业内也称其为数字底片。

就像胶片一样，RAW格式保留了原始数字图像中更宽的动态范围比，允许摄影师在数码暗房中调整白平衡、亮度、对比度、色调分离、饱和度等。RAW绕过相机内计算机优化的步骤，如锐化和降噪，以最大的可能还原图片本身。用RAW格式在数码暗房中进行修改时，所有的操作都是无损修改。相比TIFF格式，RAW格式容量只有其一半左右。

RAW也有缺点，RAW文件的尺寸通常比JPEG文件大2～6倍；由于RAW格式只是数字底片的代称，因此其并没有广泛接受的标准格式，不同公司拥有不同的RAW标准，如表1-2-1所示。

表1-2-1　不同公司各自的RAW扩展名

公司	RAW扩展名
哈苏	.3FR
阿莱弗莱克斯	.ARI
索尼	.ARW、.SRF、.SR2
卡西欧	.bay
佳能	.crw、.cr2
尼康	.NEF、.NRW
奥林巴斯	.ORF
宾得	.PEF、.PTX

公司	RAW扩展名
富士	.raf
松下	.raw、.rw2
徕卡	.raw、.rwl、.dng
三星	.srw

表1-2-2　RAW格式区别

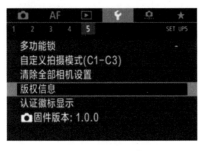

图像画质	记录像素	打印尺寸	文件尺寸(MB)	可拍摄数量	最大连拍数量			
					CF卡		SD卡	
					标准	高速	标准	高速
RAW								
RAW	30 M		36.8	170	17	21	17	19
RAW : DPR	30 M	A2	66.9	90	7	7	7	7
M RAW	17 M		27.7	220	23	32	23	26
S RAW	7.5 M	A4	18.9	310	35	74	36	48

图 1-2-3　元数据

除此之外，RAW格式由于没有统一的标准，当不同品牌输入计算机时，必须安装特定的程序才能进行数码暗房处理。RAW格式并不像JPEG可以直接在计算机内预览，如表1-2-2所示。

四、元数据

不论使用数码相机或是智能手机拍摄何种格式的照片，照片都会附带一些拍摄的数据或者相机的型号信息，这些信息被称为元数据，如图1-2-3所示。

通常元数据不会直接显示在照片内，如果想查看元数据需要调用专门的软件进行查看。一张照片的元数据通常包含拥有者、著作权方或联系信息，相机、镜头品牌或型号以及曝光信息，拍摄的日期和时间以及GPS信息等。

活动二　熟悉图片的大小

图像质量可以指不同成像系统捕获、处理、存储、压缩、传输和显示形成图像的信号的准确度。不同图片大小适用于不同的任务环境，准确判断任务所需要图片的大小，是前期拍摄的首要前提。

一、图像传感器

现在主流的图像传感器大约分以下几种：CCD、CMOS、SUPER CCD。

CCD是电荷耦合器件的英文缩写，在1969年由美国贝尔实验室的威拉德·博伊尔和乔治·史密斯发明，如图1-2-4所示。其原理为图像通过透镜投影在光敏区域，使每一个电容都积累一定的电荷，而电荷的数量则正比于该处的入射光强。它用于线扫描相机的一维电容阵列，每次可以扫描单层的电容；用于摄像机和一般相机的二维电容阵列，则可以扫描投射在焦平面上的图像。一旦电容阵列曝光，一个控制回路将会使每个电容把自己的电荷传给相邻的下一个电容。而阵列中最后一个电容里的电荷，则将传给一个电荷放大器，并被转化为电压信号。

电荷耦合器件成为数码相机诞生早期使用的图像传感器，虽然它相比互补金属氧化物半导体拥有更完善的滤除噪

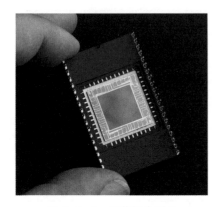

图 1-2-4　电荷耦合器件

点的特性，但是由于制作工艺昂贵，2017年索尼停产了电荷耦合器件。但在高级照片扫描仪以及军方器材电荷耦合器件领域，电荷耦合器件仍处于垄断地位。

图 1-2-5　互补式金属氧化物半导体

CMOS是互补式金属氧化物半导体的英文缩写，CMOS与CCD成像原理基本相同。互补式金属氧化物半导体的元件多已采用多晶硅作为其栅极的材料，工作时透过电场将沟道反转，形成通路，作为简单的开关。在数码相机上，互补式金属氧化物半导体接收外界光线后转化为电能，再透过芯片上的数字——模拟转换器将获得的影像信号转变为数字信号。CMOS像素格由R、G、B感光元件构成，功耗比CCD小，当下流行的数码相机的感光元件通常都是互补式金属氧化物半导体，如图1-2-5所示。

SUPER CCD为超级感光耦合元件的英文简称，是1999年由日本富士公司创造的一种形状特殊的感光耦合元件，SUPER CCD感应器使用八边形的嵌埋光电二极管，较传统四边形的光电二极管有很大不同，传统的x-y阵列被旋转45°，因此画面呈对角线排列，如图1-2-6所示。2004年富士推出的Finepix E550采用SUPER CCD HR技术，搭载了630万的有效画素，配合虚拟画素其数量可达1230万。

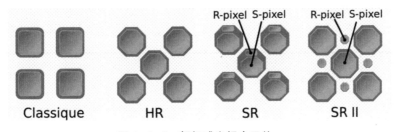

图 1-2-6　超级感光耦合元件

二、像素

在图像传感器上排列着数百万的硅点，这些硅点并不是圆形，而是由长方形或者八角形组成，我们称它为像素。当光信号照射在这些像素上，像素会产生电子反应发出电信号，这些电信号最终在计算机的优化下生产出一幅数码影像。

由于计算机使用的是二进制，每字节一般有8位信息，如果转化为十进制可以表示0～255的数值，因此图像传感器可以表达光照强度最暗到最亮的256种强度，如表1-2-3所示。

表1-2-3　长宽比和像素计数

图像画质	长宽比和像素计数（大约值）			
	3：2	4：3	16：9	1：1
L	6720×4480（3010）万像素	5952×4480*（2670）万像素	6720×3776*（2540）万像素	4480×4480（2010）万像素
M	4464×2976（1330）万像素	3968×2976（1180）万像素	4464×2512*（1120）万像素	2976×2976（890）万像素
S1	3360×2240（750）万像素	2976×2240*（670）万像素	3360×1888*（630）万像素	2240×2240（500）万像素
S2	1920×1280（250）万像素	1696×1280*（220）万像素	1920×1080（210）万像素	1280×1280（160）万像素
S3	720×480（35）万像素	640×480（31）万像素	720×408*（29）万像素	480×480（23）万像素

三、分辨率

分辨率宽泛指量测或显示系统对细节的分辨能力，日常用语中的分辨率多用于影像的清晰度。分辨率越高代表影像质量越好，越能表现出更多的细节；但相对的，记录的信息越多，文件也就会越大。

图片、影像的单独一帧图所含像素的数量，单位为像素，计算方式为长边的像素个数乘以短边的像素个数，被称为像素总数。

单位面积内的像素数量除以单位面积就是像素密度，单位为PPI。像素密度越高，说明像素越密集，5PPI表示每平方英寸有5像素×5像素，500PPI表示每平方英寸有500像素×500像素。PPI的数值越高，图片和视频的清晰度就越高。

像素总数和像素密度共同影响画面质量。数码相机的总像素由相机图像传感器的分辨率和面积决定，分辨率越高，分辨力越强，成像质量越高，图像也就越清晰。

在数字影像打印中，分辨率是指打印机产生的每英寸墨点数，随着打印尺寸的增大，画面像素总数虽然不变，但是像素密度降低，因此成像质量也会下降。200万像素的数码照片可以打印A6尺寸的照片，300万像素的数码照片可以打印A5尺寸的照片，一般旅游、家庭生活800万像素就已经足够。

四、色彩空间

图像传感器不能记录颜色，因此只能记录256种灰阶。在图像传感器上另有一个彩色滤镜，专门捕捉红、绿、蓝三原色的波长，再进行合成。当三原色分开记录光信号的颜色时，意味着有256×256×256=16 777 216种颜色，这代表着图像传感器可以分辨出16 777 216个级别的色彩。每字节包含的像素越多，图片的色彩还原度也就越强，当然图片容量也就越大，如图1-2-7所示。

因此像素记录的位数越高，数字图像可以记录的数据也就越多，其照片的色彩也就越丰富，成像质量也就越高。

二进制的计算机识别并输出准确的颜色就必须通过色彩空间和色彩模型两个系统加以赋予。

色彩空间通过数码摄像机内部的存储对一些颜色来定义，在绘画时可以使用红、黄、蓝三原色生成不同的颜色，这些颜色就定义了一个色彩空间。我们将品红色的量定义为X坐标轴、青色的量定义为Y坐标轴、黄色的量定义为Z坐标轴，这样就得到一个三维空间，每种可能的颜色在这个三维空间中都有唯一的位置。在该系统的坐标内，通过统一红、

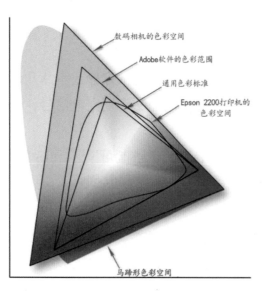

图1-2-7　色彩空间

绿、蓝三原色来定义颜色，如sRGB色彩空间，是微软联合爱普生、惠普等公司制定的一种色彩标准，这使得不同品牌的显示器、打印机、扫描仪可以共同调取颜色，避免形成色差。

色彩模型是一种抽象数学模型，通过一组数字来描述颜色，如拍摄彩色影像使用的RGB色彩模式使用三元组，打印和印刷采用的CMYK使用四元组。如果一个色彩模型与色彩空间

没有映射关系，那么它色彩的输出将无法完成。

RGB采用加法混色法，因为它是描述各种光通过何种比例来产生颜色。光线从暗黑开始不断叠加产生颜色。RGB描述的是红、绿、蓝三色光的数值。CMYK印刷过程中使用减法混色法，因为它描述的是需要使用何种油墨，通过光的反射显示出颜色。它是在一种白色介质（画板，页面等）上使用油墨来体现图像的。CMYK描述的是青、品红、黄和黑四种油墨的数值，如图1-2-8所示。

图1-2-8　RGB色彩空间和CMYK色彩空间

每台设备（如显示器或打印机）都有自己的色彩空间并只能生成其色域内的颜色。将图像从某台设备移至另一台设备时，因为每台设备按照自己的色彩空间解释 RGB 或 CMYK 值，所以图像颜色可能会发生变化。为了保证图像在不同设备上显示效果一致，必须使用色彩管理。

知识链接

像素位深度

8比特每像素：256色，亦称为"8位"。

16比特每像素：2¹⁶=65 536色，称为高彩色，亦称为"16位"。

24比特每像素：2²⁴=16 777 216色，称为真彩色，通常的记法为"1670万色"，亦称为"24位色"。

32比特每像素：2²⁴+2⁸，计算机领域较常见的32位并不是表示2³²种颜色，而是在24位色基础上增加了8位（2⁸=256级）的灰阶，因此32位的色彩总数和24位是相同的，32位也称为全彩。

48比特每像素：2⁴⁸=281 474 976 710 656色，用于很多专业的扫描仪。

五、其他影响图像大小的方面

除了上文所说的性能参数，还有清晰度、动态范围、照片尺寸等几个方面会影响图像大小。

清晰度是指影像细部明暗线条之间分界的明锐程度，也称锐度。一般情况下，图像像素越多，细节表现越清晰，清晰度越高，当然清晰度也与相机抗锯齿和清除色镶边的性能有关。

动态范围是指数码相机表现拍摄对象从明部到暗部层级层次的范围，也被称为宽容度。动态范围与相机传感器的尺寸大小有关，也与感光灵敏度有关。

照片尺寸通常以英寸为单位，1英寸为2.54厘米，在胶片时代由于35mm相机、16mm相机、110袖珍相机等相机需要搭配不同的胶卷，照片的尺寸也会发生不同的变化，数码相机拍摄的照片尺寸直接决定着图像的容量。以500万像素的图像为例，可冲洗对角线为21寸的照片。

项目总结

晓明通过本项目的学习，基本了解了早期商业摄影、艺术摄影的发展，熟悉了画意摄影、纪实摄影、新闻摄影等摄影门类和主要流派，同时还知道了不同摄影流派的特点，能够简述摄影技术的变革和对生活的影响。

本项目的学习，重点在学生对摄影相关发展历程以及摄影技术和流派思想的学习，通过小组合作探究和总结分析，提升了晓明对商品拍摄知识学习的兴趣，为后面的学习打下了坚实的基础。

思政园地

小孔成像

摄影是现代科学技术发展的产物。自1839年以来，摄影作为现代文化的视觉媒介，已渗透入到天文、气象、地质、探矿、医学、考古、新闻、教育、广告等各个领域，并因为其纪实功能、成像快捷以及操作简便易学，吸引了越来越多爱好者。作为照相机的前身——暗箱，在摄影发明之前被画家用作绘画工具，用暗箱摄取影像的光学原理就是"小孔成像"原理。

早在两千多年前，墨子和他的学生就做了世界上第一个小孔成倒像的实验，解释了小孔成倒像的原因，指出了光的直线传播的性质。这是对光直线传播的第一次科学解释。《墨经》中这样记录了小孔成像：

"景到，在午有端，与景长，说在端。"

"景。光之人，煦若射，下者之人也高；高者之人也下。足蔽下光，故成景于上；首蔽上光，故成景于下。在远近有端，与于光，故景库内也。"

这里的"到"古文通"倒"，即倒立的意思。"午"指两束光线正中交叉的意思。"端"在古汉语中有"终极""微点"的意思，"在午有端"指光线的交叉点，即针孔。物体的投影之所以会出现倒像，是因为光线为直线传播，在针孔的地方，不同方向射来的光束互相交叉而形成倒影。"与"指针孔的位置与投影大小的关系而言。"光之人，煦若射"是一句很形象的比喻。"煦"即照射，照射在人身上的光线，就像射箭一样。"下者之人也高；高者之人也下"是说照射在人上部的光线，则成像于下部；而照射在人下部的光线，则成像于上部。于是，直立的人通过针孔成像，投影便成为倒立的。"库"指暗盒内部而言。"远近有端，与于光"，指出物体反射的光与影像的大小同针孔距离的关系。物距越远，像越小；物距越近，像越大。《墨经》在两千多年前关于针孔成像的描述，与今天的照相光学所讲的是完全吻合的。

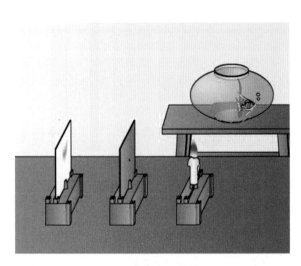

小孔成像实验模型

实战训练

一、单选题

1. 摄影术的原理是小孔成像，这是中国春秋战国时期的墨子在（　　　）中提出的。

A. 《老子》　　　　B. 《孟子》　　　　C. 《墨子》　　　　D. 《韩非子》

2. 1826年，法国人尼埃普斯拍摄成功了世界上最早的图片（　　　）。

A. 《窗外景色》　　B. 《窗里看到的风景》　C. 《坦普大街街》　　D. 《开着的门》

3. 银版摄影法的发明人是（　　　）。

A. 尼埃普斯　　　　B. 塔尔博特　　　　　　C. 达盖尔　　　　　　D. 阿切尔

4. （　　　）是现代摄影的基础，是现代摄影术语"正片"或"负片"的第一次应用。

A. 火棉胶摄影　　　B. 玻璃版摄影　　　　C. 银版摄影法　　　D. 日光摄影法

5. 20世纪30年代，美国摄影师斯蒂格里茨主张摄影艺术应当发挥摄影自身的特点，充分利用摄影技术追求画面的美感，（　　　）由此诞生。

A. 画意摄影　　　　B. 连环会　　　　　　C. 纪实摄影　　　　D. 纯粹派摄影

二、多选题

1. 以下摄影术的名字、发明人、国籍正确的是（　　　）。

A. 日光摄影术—尼埃普斯—法国　　　　　B. 卡罗式摄影法—塔尔博特—英国

C. 火棉胶摄影法—阿切尔—英国　　　　　D. 银版摄影法—达盖尔—法国

2. 属于现代摄影的流派是（　　　）。

A. 即时摄影　　　　B. 纯粹派摄影　　　C. 画意摄影　　　　D. F64小组

3. 属于图片格式扩展名的是（　　　）。

A. EXE　　　　　　B. TXT　　　　　　　C. JPEG　　　　　　D. TIFF

4. 佳能和尼康无损格式图片扩展名是（　　　）。

A. cr2　　　　　　 B. NEF　　　　　　　C. NRW　　　　　　D. 3FR

5. 图像传感器缩写名称正确的是（　　　）。

A. CCD　　　　　　B. CMOS　　　　　　C. SUPER CCD　　　D. RGB

6. 繁荣发展文化事业和文化产业，坚持（　　　）的创作导向，推出更多增强人民精神力量的优秀作品，健全现代公共文化服务体系，实施重大文化产业项目带动战略。

A. 以经济为中心　　B. 以社会为中心　　C. 以文化为中心　　D. 以人民为中心

三、判断题

1. 不论使用数码相机还是智能手机进行拍摄何种格式的照片，照片都会附带一些拍摄的数据或者相机的型号信息，这些信息被称为元数据。（　　　）

2. 图像质量可以指不同成像系统捕获、处理、存储、压缩、传输和显示形成图像的信号的准确度，因此图像质量越高越好。（　　　）

3. CMOS像素格由R、G、B感光元件构成，功耗比CCD小，当下流行的数码相机的感光元件通常都是互补式金属氧化物半导体。（　　　）

4. 由于计算机使用的是二进制，每字节一般有8位信息，如果转化为十进制可以表示0~255的数值，因此图像传感器可以表达光照强度最暗到最亮的255种强度。（　　　）

5. CMYK描述的是青、品红、黄和黑四种油墨的数值。（　　　）

四、案例分析题

1. 简述画意摄影的历史意义。

2. 简单分析多萝西·兰格的摄影作品《母亲》。

3. CMOS的成像原理是怎样的？

五、场景实训题

1. 简述FSA计划产生的背景及历史意义。

2. 简述 F64小组产生的背景及历史意义。

项目2 拍摄工具

项目概述

晓明学习"商品拍摄与图片处理"课程非常努力，这是为什么呢？原来他哥哥于2019年年初开了一家"乐果蔬"网店，主要经营水果蔬菜。由于网店对拍摄的需求很迫切，也是网店经营过程中极为重要的环节，为了能够学到实战知识，晓明下定决心，一定要好好学习，掌握商品拍摄的专业技能。

学习拍摄知识就需要及时了解拍摄的工具，这也是学好商品拍摄技能的基本前提。

知识目标

1. 了解微距拍摄常规器材及其特点。

2. 熟悉相机的种类以及单反相机操作界面。

3. 了解常见的拍摄道具以及拍摄背景的功能。

技能目标

1. 学会微距拍摄常规器材的使用方法。

2. 掌握单反相机的基本界面功能按钮的含义。

3. 理解拍摄道具的使用方法及其功能。

素养目标

通过理论与实操相结合，结合拍摄实际效果，进一步提高对商品拍摄基本工具的使用，提高学习课程的兴趣，培养严谨求实的科学精神。

任务一　了解微距拍摄常规器材

任务描述

　　随着摄影的快速发展，人们对商品微距拍摄器材的要求也越来越高。晓明知道，学好微距拍摄技术需要先从微距拍摄常规器材开始学起，晓明决定先了解三脚架、反光板、静物台、柔光箱以及柔光摄影棚等。

任务分解

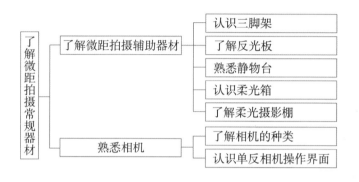

　　活动一　了解微距拍摄辅助器材

　　晓明在使用相机尝试进行拍照的时候发现，拍出来的照片总是因为手有抖动导致模糊或光线不够，也找不到合适的照片背景。他打开电脑，通过网络搜索发现，原来借助一些辅助的拍摄器材就能很好地解决这些问题。于是他决定先从这些常见的辅助器材着手学习，如三脚架、反光板、静物台、柔光箱、柔光摄影棚等。他相信对这些拍摄器材的学习，一定会给他在进行微距拍摄时带来很大的帮助。

　　一、认识三脚架

　　三脚架是在拍摄时用来稳定相机的一种支撑架，如图2-1-1、图2-1-2所示。为达到预期摄影效果，三脚架高度、位置的固定非常重要。三脚架按照材质进行分类可以分为塑料材质、合金材质、钢铁材质、碳纤维材质等多种。目前市面上主流的三脚架材质大多为铝合金和碳纤维。

　　通俗地解释，三脚架主要是用来起到固定相机的作用，是避免在拍摄时由于相机受外力

图2-1-1　三脚架撑开效果图　　　　　图2-1-2　三脚架折叠效果图

27

的影响而抖动从而造成拍摄画面模糊的辅助拍摄设备。

在现实生活中，三脚架按照节数可以分为三节、四节、五节，其中三节最为常见，常见三脚架的管径一般分25mm、28mm、32mm和36mm。

二、了解反光板

反光板一般是用白布、米菠萝、锡箔纸等材料制成的，是拍摄时所用的光线辅助工具。其主要功能有：让拍摄的画面更加饱满，富有立体感，能够体现良好的画面质感；可以折射部分光线，让需要突出的拍摄细节部分能够显得更为清晰；柔和补光，不会造成因闪光灯补光而带来的尖锐效果。

反光板常见的有金银反光板（金色、银色）、五合一（金色、银色、黑色、白色、柔光）反光板、机顶反光板、反光伞等，如图2-1-3～图2-1-6所示。

图2-1-3　金银反光板　　图2-1-4　五合一反光板　　图2-1-5　机顶反光板　　图2-1-6　反光伞

三、熟悉静物台

静物台，全称为静物拍摄工作台，是用来微距拍摄时放置商品的工作台，一般由PVC材质面板和铝合金支架构成，其中PVC材质面板有光滑和磨砂两种，适用于不同的摄影需要。如图2-1-7～图2-1-10所示。静物台常见尺寸为60cm×100cm到110cm×260cm，其中折叠式静物台多为60cm×100cm。

利用静物台进行微距拍摄，方便摆放商品，若摆放在光滑面上进行拍摄，在灯光合适的情况下，可以直接拍摄出商品的倒影，从而减少后期制作美工的工作量。由于静物台的面板是PVC材质，具有部分透光和反光的特点，对于拍摄无暗角需求时，接上底灯，效果很明显。整个面板颜色统一，拍摄背景简单，有利于后期制作中的商品抠图等美工操作。

图2-1-7　可调节式静物台　　　　　　图2-1-8　折叠式静物台

图2-1-9 旋转式静物台

图2-1-10 折叠式亚克力静物台

四、认识柔光箱

柔光箱属于柔光摄影灯的配件之一，通常装在摄影灯上，使其发出的光更加柔和，一定程度上消除照片上的光斑和阴影，这也是柔光摄影灯名称的由来，如图2-1-11～图2-1-13所示。柔光箱由反光布、柔光布、钢丝架、卡口四部分组成，如图2-1-14所示。

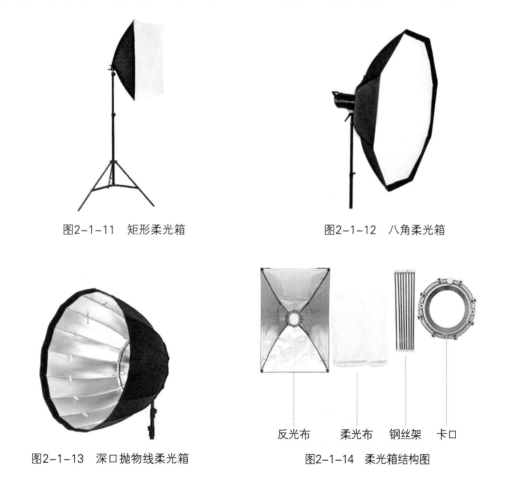

图2-1-11 矩形柔光箱　　　　　　　　图2-1-12 八角柔光箱

图2-1-13 深口抛物线柔光箱　　　　　图2-1-14 柔光箱结构图

反光布　柔光布　钢丝架　卡口

柔光箱外观种类多样，通常呈现矩形，也有八角形、蜂巢形、伞形、条形、立柱形等。常见规格为40厘米到2米。特殊摄影场合下的配外置闪光灯用的超小柔光箱，只有几厘米大小。

五、了解柔光摄影棚

柔光摄影棚属于柔光摄影辅助器材之一，通常用于微距拍摄或小件商品的拍摄，一般

分为自带灯源和简易版无灯源两种。使用柔光摄影棚进行拍摄可以一定程度上消除暗角或阴影，光线柔和，拍摄背景统一，无外界环境干扰。目前市面上的自带灯源多为LED灯条，可实现无级调光，一般不会有频闪，如图2-1-15、图2-1-16所示。

图2-1-15　60cm×60cm可折叠式柔光摄影棚

图2-1-16　60cm×60cm LED柔光摄影棚

🎦 活动二　熟悉相机

晓明非常努力地学习了微距拍摄常规器材后，发现自己对相机还不是很熟悉，在实际的拍摄过程中，不清楚相机上的一些功能按键具体的作用和使用方法，只会简单地将相机档位调至自动模式，傻瓜式的拍摄。这已经无法满足晓明的需求，晓明决定自己要潜下心来好好了解一下相机。

单反相机安装及部分基界面介绍

一、了解相机的种类

目前市场上的相机繁多，大致可以分为两大类，即传统相机和数码相机；按照外形结构可以分为机座式相机和便携外拍式相机；按照取景系统可以分为旁轴取景相机、单镜头反光相机、双镜头反光相机、机背式取景相机。下面我们来重点学习一下按照取景系统来分类的相机。

（一）旁轴取景相机

旁轴取景相机在摄影物镜旁有一组单独的取景系统，可平式取景，与调焦装置联动，可在取景的同时进行对焦操作。其优点是小巧、轻便、价格便宜；缺点是由于主光轴和取景器不在同一个位置，彼此平行，因此产生平行视差。日本爱普生公司2004年8月推出的爱普生R-D1相机即旁轴取景相机，如图2-1-17所示。

图2-1-17　爱普生R-D1旁轴取景相机

图2-1-18　佳能450D单镜头反光相机

（二）单镜头反光相机

单镜头反光相机简称单反相机，其摄影物镜同时兼做取景镜头。它的优点是取景一致，

没有视差；缺点是快门开启时，由于反光镜要让开光路，所以有瞬间不能看到被摄物体的形态。单镜头反光相机大致可以分为三类，即入门级、准专业级和专业级，如图2-1-18所示。

（三）双镜头反光相机

双镜头反光相机简称双反相机，上下排列2个焦距相同的镜头，上面的镜头供取景和调焦用，下面的镜头是摄物镜，设有光圈和镜间快门，大多附有自动连拍装置，如图2-1-19所示。

（四）机背取景相机

机背取景相机一般分为单轨和双轨两大类。单轨机体积较大，重量较重，调整范围大，需固定在机架上，镜头与机箱之间用皮腔连线，通过机背磨砂玻璃取景、调焦，所见影像上下颠倒、左右相反，没有视差，适合拍摄广告、风景或团体人像。双轨机体积较小，能折叠，重量较轻，调整范围较小，一般适宜风景摄影，如图2-1-20所示。

图2-1-19　牡丹双镜头反光相机

图2-1-20　机背式取景相机

二、认识单反相机操作界面

"单反"就是指单镜头反光，即SLR(Single Lens Reflex)，这是当今最流行的取景系统，大多数35mm照相机都采用这种取景器。在这种系统中，反光镜和棱镜的独到设计使得拍摄者可以从取景器中直接观察到通过镜头的影像。

如图2-1-21所示的是佳能450D单反相机的正面，这是在没有安装镜头时的状态，在正

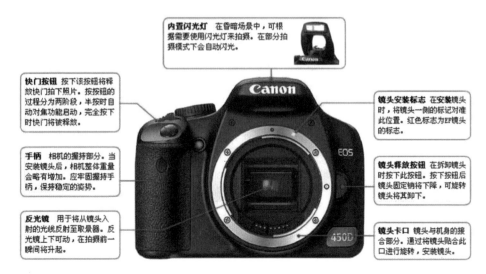

图2-1-21　佳能450D单反相机的正面结构

式拍摄时会根据需要，在卡口上安装相应的镜头，如标准镜头、微距镜头、广角镜头或者长焦镜头。快门按钮是相机拍摄照片时必须使用的指令按键，一般拍摄时都是先半按快门对焦，然后完全按下快门按钮完成拍摄。一般的单反相机在设计时都考虑了这样的横握手柄，在拍摄时需要竖拍的话，也可自行配置安装相机底部的竖握手柄，竖握手柄可以使相机在拍摄竖构图时保持和横握一样的手势。这类单配的手柄一般都带有备用电池，可以延长相机的拍摄时间。

图2-1-22是佳能450D单反相机的背面，这里最引人注意的是液晶显示器，我们通过这个设备可以观察拍摄时的画面和参数信息，查看拍摄图像的放大细节。在取景器目镜附近有一个遮光眼罩，当人眼在通过目镜观察被拍摄景物时，可以有效地减少外界光线给拍摄者带来的影响。屈光度调节旋钮主要是帮助有近视或远视的拍摄者调整屈光度数，使他们在拍摄时不佩戴眼镜也能基本上看清取景器里的景物。在拍摄照片时，如果想在不改变构图的前提下，清晰地拍出商品某个部位的标志或者细节，就可以使用自动对焦点选择按钮来选择焦点。除此以外，在相机的背面还有菜单按钮，配合设置按钮来移动选择菜单项目。我们可以通过相机上的回放按钮及时查看拍摄效果，也可以用删除按钮来删除拍摄效果不理想的照片，从而可以重新开始拍摄工作。

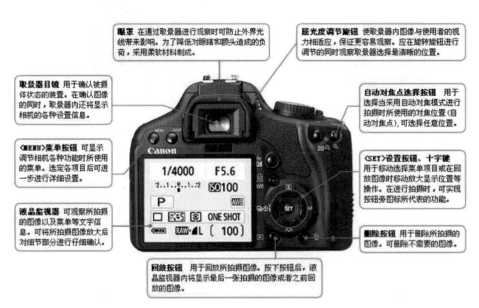

图2-1-22　佳能450D单反相机的背面结构

图2-1-23是佳能450D单反相机的顶部。此时相机已经安装了标配的变焦镜头，拍摄时首先要打开电源开关，由OFF调至ON。通过ISO感光度设置按钮调节不同的感光度，例如阴天的拍摄环境一般可用ISO 200至ISO 400的感光度，在室内光线不足的拍摄环境下，或者拍摄快速移动的物体，如体育运动照片，则可以选择ISO 400至ISO 800或更高的感光度。感光度调节原理是借改变感光芯片里信号放大器的放大倍数来改变ISO值，当ISO值增大的时候，放大器也会把信号中的噪声放大，产生粗微粒的影像，俗称"噪点"，故而会产生一定程度的负面影响，在选择ISO值的时候需要考虑到这方面的效果。

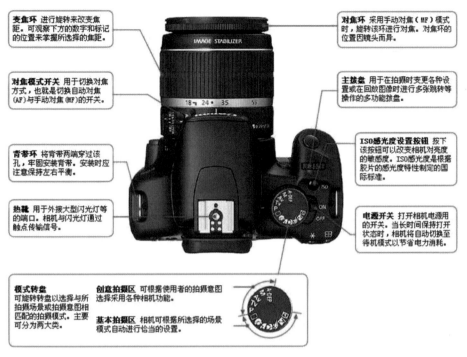

变焦环 进行旋转来改变焦距。可观察下方的数字和标记的位置来掌握所选择的焦距。

对焦环 采用手动对焦（MF）模式时，旋转该环进行对焦。对焦环的位置因镜头而异。

对焦模式开关 用于切换对焦方式，也就是切换自动对焦（AF）与手动对焦（MF）的开关。

主拨盘 用于在拍摄时变更各种设置或在回放图像时进行多张跳转等操作的多功能拨盘。

背带环 将背带两端穿过该孔，牢固安装背带。安装时应注意保持左右平衡。

ISO感光度设置按钮 按下该按钮可以改变相机对亮度的敏感度。ISO感光度是根据胶片的感光度特性制定的国际标准。

热靴 用于外接大型闪光灯等的端口。相机与闪光灯通过触点传输信号。

电源开关 打开相机电源用的开关。当长时间保持打开状态时，相机将自动切换至待机模式以节省电力消耗。

模式转盘 可旋转转盘以选择与所拍摄场景或拍摄意图相匹配的拍摄模式。主要可分为两大类。

创意拍摄区 可根据使用者的拍摄意图选择采用各种相机功能。

基本拍摄区 相机可根据所选择的场景模式自动进行恰当的设置。

图2-1-23　佳能450D单反相机的顶部结构

图2-1-24是佳能450D单反相机的底面，电池更换都是通过相机底面的电池仓来操作。为了保持长时间曝光时相机的稳定性，拍摄者可能会配置各种型号的三脚架，相机底部的三脚架接孔是通用标准，可以连接任何厂家生产的三脚架，如果另行配置了竖式拍摄手柄的话，也是安装在底面这个三脚架接孔上的。

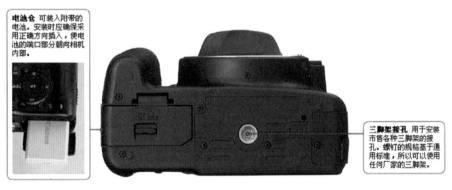

电池仓 可装入附带的电池。安装时应确保采用正确方向插入，使电池的端口部分朝向相机内部。

三脚架接孔 用于安装市售各种三脚架的接孔。螺钉的规格基于通用标准，所以可以使用任何厂家的三脚架。

图2-1-24　佳能450D单反相机的底部结构

知识链接

单反相机镜头

10mm 左右的焦段，是超广角焦段，一般用于风景摄影，纪实摄影等，拍摄出来的角度非常大，有一定的冲击力。

24mm 左右的焦段，是小广角焦段，一般用于风景摄影、纪实摄影、旅游拍摄等。

50mm 左右的焦段，是标准焦段，视角变形少，一般用于风景摄影、人像摄影、纪实摄影等。

85mm 左右的焦段，是中焦段，一般用于拍人像、静物等。

200mm 左右的焦段，是长焦段，常用于运动抓拍、体育运动特写等。

500mm 及以上的焦段，是超长焦段，这个焦段可以用于拍飞鸟等飞行动物。

任务二　认识拍摄道具

▍任务描述

随着电子商务的快速发展，商品的拍摄也越来越被更多的商家重视，一张好的图片胜过千言万语。晓明学完了微距拍摄所需要的相机基本常识和常见辅助设备知识后，发现自己对实际拍摄过程依然存在疑惑，因为他发现别人的优秀图片大多有一些背景或者拍摄辅助道具，能够很好地衬托拍摄场景，给照片增加了不少效果。如此一来，晓明还是很想学习下拍摄的常规道具。

▍任务分解

(📷) 活动一　认识微距拍摄常规道具

晓明打开了百度，在线搜索了微距拍摄常规道具的类型和样式，发现里面的学问还真不少。于是他在学习时，首先从基本的模型道具开始学习，同时也在思考这些道具在使用的过程中有没有规律或者技巧，自然不是随心所欲地随机使用道具，因为每当自己选用一些道具，它将能够明确表达出衬托的内容。晓明认为还是先从道具的作用、种类等基本常识开始学起。

图2-2-1　简易卡包拍摄效果

一、了解道具的作用

在商品拍摄过程中，道具是花的叶，是情绪的延伸线，是诠释画面的引线，是缔结内心的桥梁，是构图时除了主体之外该考虑到的次元素。道具种类繁杂，任何事物都可以成为主题拍摄的道具。道具可大可小，大到可以是一个房间，甚至是一栋建筑，小到可以是一片树叶，甚至是一根牙签。合理地选择道具进行拍摄，能给商品增添色彩，增加生命力，并能增强顾客的购买欲，达到画龙点睛的效果。

生活中，商品拍摄的道具五花八门，不同的道具会产生不同的效果和作用，因此怎样选择道具也是一种学问。

在微距拍摄中，绝大多数商品是一种静物，通过道具的使用可以使商品富有生命力，使商品的性质、作用更具体地表达出来。同时，道具也是一种参照物，通过道具的使用，使购买者通过图片就能清楚地知道商品的实际大小、重量和形状等属性。如图2-2-1、图2-2-2所示。

图2-2-2　卡包拍摄效果

二、知悉道具的选择

在微距商品摄影中可以选用的道具多种多样，于是怎样选择道具进行拍摄也是我们需要掌握的常识。我们可以从一些典型的例子中得到启发，从而融会贯通，学以致用。

在使用道具烘托商品时，首先要做到的与选择背景一样，要对所拍摄商品的特征与性质了解清楚，这样才能选择恰当的道具，否则只会适得其反。

（一）基础道具的选择

1. 白手套

白手套不仅可以保护产品，还可以在拍摄特写时不留下指纹，如图2-2-3所示。

2. 气吹

拍摄某些光滑或透明产品的特写时，往往会发现产品表面有很多毛絮，气吹可以帮你吹走影响画面整齐的毛絮，如图2-2-4所示。

3. 橡皮泥、双面胶

如果拍摄一些小物件，为了拍摄某个特别的角度而无法固定小物件，可以考虑使用橡皮泥或双面胶使其固定，如图2-2-5所示。

图2-2-3 拍摄专用的纯棉白手套

图2-2-4 拍摄专用的气吹

图2-2-5 拍摄专用的橡皮泥

4. 热熔枪

假如觉得橡皮泥和双面胶不好用，或影响拍摄，那可以使用热熔枪，辅助拍摄戒指很方便，拍摄完轻轻拔出即可。

5. 喷水壶

拍养生水果、沐浴用品、玻璃器皿等可适当均匀喷水，使其晶莹剔透，突出新鲜等产品特征。

在拍摄厨卫用品时，我们可以选用与厨房或者卫生间相关的道具作为衬托，比如洗涤用品、水果、刀叉和碗碟等。但如果我们选择诸如电子设备、药物、鞋类等作为道具的话，则有可能破坏整个画面的和谐统一，甚至喧宾夺主，使读者或者消费者摸不着头脑，不知道图片到底是要展示什么，导致购买欲望减少。所以选取道具一定要慎重。

（二）道具风格的选择

1. 复古怀旧风格

在拍摄复古怀旧风格照片时，复古怀旧的道具表层旧旧的颜色以及斑驳的历史痕迹都是为了配合它能呈现出历史的沧桑感，不管是橱窗、居家还是门店内外的相关装饰摆设，都能

够很好地营造出复古怀旧的韵味，如图2-2-6所示。

在拍摄时若需要体现复古田园风情且有可爱韵味，可以选择复古灯台作为拍摄的道具，这种风格气氛能够很好地体现出在享受宁静的过程中返璞归真的淡定与从容，是人们阅尽繁华后对简单生活的淳朴自然回归。怀旧是一种心情，复古是一种

图2-2-6 三角相机模型　　图2-2-7 复古灯台模型

元素，要复古是一种态度，如图2-2-7所示。

2. 北欧风格

北欧风格源于欧洲北部国家挪威、丹麦、瑞典、芬兰及冰岛等国的艺术设计风格，北欧风格最早起源于斯堪的纳维亚地区的设计风格，因此也被称为"斯堪的纳维亚风格"，具有简约、自然、人性化的特点。北欧风格简洁实用，体现对传统的尊重，对自然材料的欣赏，对形式和装饰的克制，以及力求在形式和功能的统一，如图2-2-8、图2-2-9所示。

图2-2-8 北欧式金属餐具　　　　图2-2-9 石膏几何体道具

3. 现代简约

当前现代简约的风格已经被很多年轻人青睐，在拍摄时进一步呈现现代简约风格就需要通过相应的道具来进行衬托，如图2-2-10、图2-2-11所示。利用摆件道具，体现灵感的设计风格，特别适合现代简约家庭装修的风格，环保树脂材质，工匠手工描绘，象征勇敢与探索精神，很有格调及艺术感。

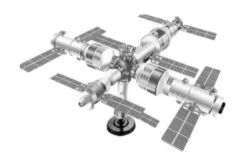
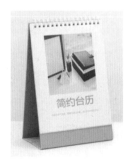

图2-2-10 航天器模型　　　　图2-2-11 台历模型

4. 卡通风格

在卡通风格的拍摄过程中，选取卡通道具是再合适不过的了。如图2-2-12所示，树脂灭火器卡通模型能够表达卡通可爱的情感。卡通风格可以滑稽、可爱，也可以严肃、庄重。

一般来说，卡通风格是通过夸张、变形、假定、比喻、象征等手法，以幽默、风趣、诙谐的艺术效果，呈现现实生活中的人和事。如图2-2-13所示，卡通电话让人惊讶生活赋予了人们太多快乐，为繁忙的都市生活唤醒那一丝宁静的旋律，牵动着流年的思念，静静地感受岁月的幽美，细数时光的美好。

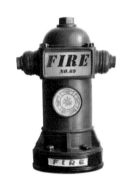

图2-2-12 树脂灭火器卡通模型

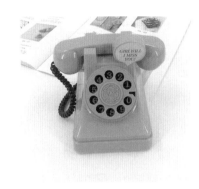

图2-2-13 卡通电话模型

5. 田园风格

拍摄微距商品时，田园风格也时有用到，如图2-2-14利用柳条小藤球作为道具能够起到返璞归真的效果。田园风格是通过道具表现出田园的气息，此处指的并非农村的田园，而是一种贴近自然，向往自然的风格，力求表现悠闲、舒畅、自然的田园生活情趣，如图2-2-15塑料小盆栽道具。

图2-2-14 柳条小藤球道具

图2-2-15 塑料小盆栽道具

6. 中国风格

中国风格简称中国风，是建立在中国浓厚的传统文化基础上，呈现大量中国独有的元素并适应全球流行趋势的拍摄艺术表现形式。中国风元素道具常见的有中国古典书籍、折扇、中国结、红灯笼、屏风、算盘、书画、梅、兰、竹、菊、荷花、牡丹、茶具等，如图2-2-16～图2-2-21所示。

图2-2-16 中国风古典书籍道具

图2-2-17 中国风扇子道具

图2-2-18 中国风中国结道具

图2-2-19 中国风算盘道具

图2-2-20 中国风塑料梅花道具

图2-2-21 中国风茶具道具

7. 日式风格

日式又称和风、和式。在微距拍摄过程中，采用日式风格小道具作为衬托，能够秉承日本传统美学中对原始形态的推崇，彰显简洁、典雅、可爱的意境，通过这种情调的表达可牵动人们的情思，使城市居民潜在的怀旧、怀乡、回归自然的情绪得到补偿，常见于小饰品类的商品拍摄，如图2-2-22～图2-2-25所示。

图2-2-22 日式卡通娃娃拍摄道具

图2-2-23 日式不倒翁拍摄道具

图2-2-24 日式酒具拍摄道具

图2-2-25 日式陶瓷招财猫拍摄道具

8. 清新风格

日常生活中，我们经常提及小清新的风格，其实清新摄影风格源于日本，整个摄影画面构图简单、光线略微过曝，彰显淡雅、自然、朴实、超脱、静谧的特点。现如今清新、唯美的摄影作品和生活方式越来越受到人们的青睐。下面我们来看一组清新风格的道具，如图2-2-26～图2-2-31所示。

图2-2-26 清新风格海星拍摄道具

图2-2-27 清新风格水晶拍摄道具

图2-2-28 清新风格木相机拍摄道具

图2-2-29 清新风格手捧花拍摄道具

图2-2-30 清新风格塑料柠檬拍摄道具

图2-2-31 清新风格马蹄莲拍摄道具

清新实质上有点像我们所指的"文静"，因为文静这词不够特殊、准确，才用清新代替。喜欢独特，别具一格。无论是作为一种理想的生活方式，还是个人憧憬的美好意境，清新似乎已经渐渐成为青春与活力的代名词。

9. 喜庆风格

在我国，提到喜庆，不由自主地会想起红色系列物体，至于为什么会是红色呢？据考证，其实在我国古代，代表喜庆的有黄色，也有用白色、黑色来寓意的，后来到了汉朝，汉高祖称自己是"赤帝之子"。赤，就是红色。于是红色就成了人们崇尚的颜色。汉朝以后，我国各地崇尚红色的风俗习惯已基本趋向一致，并一直沿袭了下来。喜庆风格道具常见的如图2-2-32～图2-2-39所示。

图2-2-32 喜庆风格小灯笼拍摄道具

图2-2-33 喜庆风格剪纸灯笼拍摄道具

图2-2-34 喜庆风格银元宝拍摄道具

图2-2-35 喜庆风格金元宝拍摄道具

图2-2-36 喜庆风格仿真爆竹拍摄道具

图2-2-37 喜庆风格仿真剪纸爆竹拍摄道具

图2-2-38 喜庆风格干果盘拍摄道具

图2-2-39 喜庆风格八角巾拍摄道具

在中国古代许多宫殿和寺庙墙壁的色彩都含有红色，红色有驱逐邪恶、警示、喜庆、吉祥的寓意；五行中的火所对应的颜色就是红色；八卦中的离卦也象征红色；过节过年要张贴大红对联；办婚嫁喜事要披红挂彩；长辈给的压岁钱用的是红包包装等。在我们商品的拍摄过程中，涉及喜庆风格的道具自然也离不开红色的氛围。

活动二 了解拍摄背景布的功能

晓明在学习了前面的知识后，自己尝试利用小道具结合单反相机等设备进行拍摄，自己感觉效果还不错，但是在后期处理的过程中发现背景颜色受到静物台的限制，只能拍摄白色背景。这样一来，一些金属类或者白色的商品在拍摄时就遇到了诸多的困难，只能借助抠图来改变商品的背景颜色，但是抠图需要时间，有没有一种能够减少后期制作时间的做法呢？晓明自己很努力，于是在网上查看了其他的网店拍出来的效果，发现这些图片的背景仿佛有一些特有的道具来辅助拍摄。于是晓明很想继续学习这些背景道具——拍摄背景布。

一、选择背景布注意事项

第一，在拍摄时要避免画面杂乱无章，若用单一色彩背景布，可采用同一色系的不同深

浅颜色的背景布来搭配成背景进行拍摄。

第二，通常情况下，不可以使背景颜色太过于艳丽，因为拍摄重点强调的是商品本身，而不是背景，背景只是起到衬托的作用，所以选用的背景相对低调一些较好。

第三，选择背景布时，使用与产品搭配和谐的颜色也未尝不是一种好的做法，这样可以与店铺颜色风格一致，显得更加自然。

第四，拍摄时通常会适量增加一些道具来进行画面点缀，突出主体。在选用点缀物的过程中要做到适量，有时候简洁明了更能突出重点。倘若是大束花或者复杂的点缀物，可以作为远景，放在商品的后面且距离商品相对远一些，这样才能真正起到突出主体且画面不乱之效。

第五，选择背景布的核心是突出商品，其次是凸显画面美学效果，最后才是方便后期制作，不能本末倒置，所以用背景布时要注意事先考虑到是否达到以上效果。

二、常用背景布的材质特点

（一）植绒背景布

图2-2-40 植绒背景布拍摄道具1

植绒利用电荷同性相斥、异性相吸的物理特性，使绒毛带上负电荷，把需要植绒的物体放在零电位或接地条件下，绒毛受到异电位被植物体的吸引，呈垂直状加速飞升到需要植绒的物体表面上，被植物体涂有胶粘剂，绒毛就被垂直粘在被植物体上，因此静电植绒是利用电荷的自然特性产生的一种生产新工艺。植绒背景布立体感强、手感柔和、华丽温馨、耐摩擦、平整无隙。如图2-2-40、图2-2-41所示。

在对小商品进行微距拍摄时优先考虑高密度加厚的植绒背景布，效果非常好。因为植绒布非常细致，较少出现强烈反光，拍出来的底色很干净，质感很强。

（二）无纺背景布

图2-2-41 植绒背景布拍摄道具2

无纺布具有防潮、透气、柔韧、质轻、不助燃、容易分解、无毒无刺激性、色彩丰富、价格低廉、可循环再用等特点。在现代工业中采用聚丙烯（PP材质）粒料为原料，颜色齐全，适合拍大的场景。例如，服装拍摄时，通常采用此道具作为拍摄背景，如图2-2-42、图2-2-43所示。

图2-2-42 无纺布拍摄道具1

图2-2-43 无纺布拍摄道具2

（三）毛毡背景布

毛毡背景布多采用动物毛发制成，如牛毛、羊毛或人工合成纤维，利用工业技术辅助黏合而成。毛毡背景布富有弹性，黏合性能好，不易松散，保温性能较高，组织紧密且孔隙小，耐磨性较强，毛毡的伸缩性比较大，具有一定吸光性。如图2-2-44、图2-2-45所示。

图2-2-44　毛毡背景布拍摄道具1　　　　图2-2-45　毛毡背景布拍摄道具2

一般在服装拍摄中选用毛毡背景布，尤其是在平铺拍摄服装时，由于毛毡背景布不容易皱，拍摄效果非常好。

（四）铜版纸

铜版纸又称印刷涂布纸，在原始纸张的表面涂上一层白色化学涂料，经过压光加工而成，如图2-2-46所示。铜版纸可分单面和双面两种，纸面又分光面和布纹两种。铜版纸洁白度高，表面光滑，吸墨、着墨性能非常好。目前铜版纸主要用于胶印、凹印细网线印刷品，如教材、画册、年历、书刊中的插图等。铜版纸的缺点是遇到潮湿环境之后粉质容易粘搭、脱落，因此在该环境下不能长期保存。

（五）哑粉纸

哑粉纸又名无光铜版纸，它是纸中的一种。与铜版纸相比，哑粉纸在太阳下不太反光。用它印刷的图案，虽然没有铜版纸色彩鲜艳，但是图案比铜版纸更细腻、更高档，印刷了颜色的地方也会跟铜版纸一样有一定的反光度，但是作为微距拍摄用的背景来说，能够很好地烘托出应有的画面效果，也是不错的选择，如图2-2-47所示。

图2-2-46　铜版纸拍摄道具　　　图2-2-47　白色哑粉纸拍摄道具　　　图2-2-48　PVC背景纸拍摄道具

（六）PVC

PVC即聚氯乙烯，目前是世界上产量最大的廉价塑料产品之一，应用广泛。在摄影背景中用到的PVC一般是在聚氯乙烯树脂加入增塑剂、稳定剂等，经挤出成型而制得。PVC相对来说具有轻便、耐用、耐磨、不易撕破、防水、比较细腻、性价比高等特点。在近几年的网

店商品拍摄中，PVC是被广泛使用的背景材料之一，如图2-2-48所示。

（七）PP摄影背景板

PP摄影背景板是现在摄影背景板市场上的主流产品。相比传统的背景纸和背景布，PP背景板耐用性好、不易皱、不易破损、可水洗、反光性低。PP摄影背景板平整度高，挺括性好，涂层均匀，做背景拍摄出来的画面柔和细腻，色差还原性好，如图2-2-49所示。它可用于饰品、皮革、毛绒以及各种易脏物品和液体的拍摄，拍摄出来的商品立体感和层次感强，且易于后期图片处理。

（八）亚克力

亚克力又名特殊处理有机玻璃。是有机玻璃换代产品。用亚克力制作的摄影背景板有透光性能好、颜色纯正、色彩丰富、外观平整、使用寿命长等特点，如图2-2-50所示。

图2-2-49　PP背景板拍摄道具

图2-2-50　亚克力板拍摄道具

三、颜色选择

在实际的拍摄中，背景布的种类繁多，颜色也有很多种，但并不是每种看起来漂亮的颜色都能拍出合适的效果图，故而在颜色选择上也要做相应搭配。现将微距拍摄过程中常用到的13种颜色做相应的介绍。

粉色：这是一种单纯的颜色，一般适合女性用品，如女装、女性饰品、女性化妆品，儿童用品也偶见使用。

灰色和黑色：灰色和黑色是时尚而又稳重的颜色，一般适合男士用品、科技产品等，如男装、男饰、男鞋、3C数码产品、金属制品等。当黑色邂逅金黄色，就可以给人一种奢华、高档的感觉；当黑色偶遇银灰色，则会给人一种成熟稳重的感觉。

驼色：这是一种时尚的颜色，常见于欧美风格的服装类商品拍摄中使用。

蓝色：这是一种激情、健康、更新、放松的颜色。不同明度的蓝色会给人不同的感受、想法和情绪。深蓝色可以给人一种悲伤的感觉，让人联想起伤心时怎么听都不够的蓝调音乐。而浅蓝色则通常会让人联想起天空和水，给人以提神、自由和平静的感觉。蓝天永远都是平静的，水流可以洗净泥土，清洗伤口等，故而蓝色也代表着新鲜和更新。蓝色给人冷静的感觉，会帮助人放松下来，如医院的手术室、走廊、医生的手术服以蓝色为主。蓝色一般用于男饰商品的拍摄，如饰品类、娱乐游戏类、玩具类、运动类商品等。

米色：这是一种比较单纯且百搭的颜色，能很好地衬托主题，突出主体，适合大多数商品搭配拍摄。

珠玉色：这是一个既单纯又温馨的颜色，是女装的大爱，很柔美的一种色彩，能够和

谐地突出商品。

白色：白色一般适合白色系列商品之外的其他商品，时尚简约，风格百搭。当然，对于高水平摄影师来说，拍摄白色物品用白色背景也是可以的，但需要通过灯光的特效来凸显商品，脱离白色背景对白色商品的干扰，依然能拍出好的效果。

红色：这是代表爱情和激情、愤怒和血液、警示、喜庆的颜色。红色可以很好地吸引人们的注意。红色是很强势的颜色，当它和其他颜色相遇时，比如搭配黑色，可以创建非常强势的感觉。在实际拍摄中，红色多用来烘托喜庆的画面效果。

橙色：这是一种代表温暖的颜色。橙色能够创建一个有趣、活跃的氛围，充满了活力。橙色可以与一些健康产品搭上关系，比如维生素C、水果等。常见与绿色搭配彰显新鲜。

黄色：这是一种温暖、警示、渴望、懦弱与恐惧的颜色。使用橙色时，可以创造出一种夏天的有趣玩耍的感觉，而黄色则带给人口渴的感觉，所以在卖饮料的地方经常可以看到黄色的装饰。黄色与黑色搭配在一起时，非常吸引人的注意力，如很多地区的出租车都采用黄色与黑色的搭配。

绿色：这是一种健康、成长、财富、自然的颜色。生活中大多数植物都是绿色的，绿色经常用作一些保健食品的logo颜色，绿色还意味着利润和收益。绿色与蓝色搭配，通常会给人健康、清洁、生活和自然的感觉。

紫色：紫色可以更多地与浪漫、亲密、柔软舒适的质感产生联系。紫色给人一种奢华感，也有一种神秘感。一般高档次的服装、床上四件套等商品有涉及紫色的搭配。

总而言之，背景材料在拍摄时会经常用到，但不用太过于把重心放在这方面，简单巧妙地点缀，只要本着衬托商品、突出主体的原则，选择好颜色、材质的背景，结合拍摄的方法和技巧就可以完成一张好的拍摄作品。

？【做一做】

登录网购平台，利用搜索汇总目前市面上用于拍摄的道具还有哪些？这些道具在实际拍摄中能有什么作用？

团队实训

全班同学分为若干组（4~6人一组），利用提供的商品进行实际拍摄操作。例如，画面体现出温馨以及喜庆两种效果。每个小组成员进行分工，然后制作成PPT，派小组代表上台演示。对演示进行评分，评分表格见表2-2-1。

表2-2-1　商品拍摄实操评分表（1）

评分内容	分　值	得　分
拍摄道具选用合理，布置得当	50	
态度认真，分工明确	20	
PPT制作图文结合，突出重点	20	
演讲表述清晰、流利	10	
总　评		

项目总结

晓明通过本项目的学习，基本了解了常见商品拍摄道具的特点和使用方法，尤其是有关道具的选用，在实际使用过程中能体现出相对应的衬托功能。拍摄器材使用的一些注意事项和技巧能够为商品拍摄带来良好的画面效果。

本项目的学习，注重学生在学习理论的同时结合实际操作，这样通过做中学、学中做，不断总结分析，更加提升了晓明对商品拍摄的兴趣。这些知识为晓明以后的学习打下了基础、增添了信心。

思政园地

中国第一台照相机

邹伯奇（1819～1869年），广东广州府南海县（今佛山市南海区）大沥镇泌冲人，幼名汝昌，字一鹗，又字特夫、征君。中国清代物理学家、学者、中国近代科学先驱。邹伯奇17岁的时候开始研究光学，1844年，邹伯奇发明、制成了中国第一台照相机，因此被世人称为"中国照相机之父"。同年，他设计了摄影绘地图法，并于1864年进行了实地绘制。

1845年，邹伯奇撰写的《摄影之器记》成为世界最早的摄影文献之一。邹伯奇以他自制的照相机和感光化合物拍了许多照片，其中一块自拍像玻璃底版珍藏在广州市博物馆。

实战训练

一、单选题

1. 三脚架的节数常见的是（　　）。

A. 3节　　　　　B. 4节　　　　　C. 5节　　　　　D. 6节

2. 下列拍摄道具能够体现出怀旧复古风格的是（　　）。

A. 合肥日报　　　B. 安徽商报　　　C. 复兴日报　　　D. 电商新闻周刊

3. 下列拍摄道具中最不能够体现"高、大、上"（定位高消费人群）风格的是（　　）。

A. 八角鸡尾酒杯　　B. 英文报纸　　　C. 劳力士手表　　D. 高尔夫球杆

4. 下列拍摄道具能够体现出清新风格的是（　　）。

A. 车钥匙　　　　B. 新农村牌钢笔　　C. 马蹄莲花　　　D. 烟台红富士苹果

5. 下列拍摄道具中最不能够体现出喜庆风格的是（　　）。

A. 红灯笼　　　　B. 春联纸　　　　C. 中国结　　　　D. 黄山毛峰茶叶

二、多选题

1. 下列选项中属于喜庆中国风的道具有（　　）。

A. 红灯笼　　　　B. 春联纸　　　　C. 中国结　　　　D. 爆竹

2. 下列说法正确的有（　　）。

A. 粉色是一种单纯的颜色，一般适合女性用品。

B. 驼色是一种时尚的颜色，常见于服装类商品中使用。

C. 蓝色是一种激情、健康、更新、放松的颜色。

D. 白色一般适合白色系列商品之外的其他商品，时尚简约，风格百搭。

3. 下列说法正确的有（　　　）。

A. 在拍摄时要做到避免画面杂乱无章，若用单一色彩背景布，可采用同一色系的不同深浅颜色背景布来搭配成背景进行拍摄。

B. 通常情况下，背景颜色用得艳丽些较好。

C. 选择背景布时，使用与产品搭配和谐的颜色也未尝不是一种好的做法。

D. 选择背景布的核心是突出商品，其次是凸显画面美学效果。

4. 装满水的喷水壶可以用于下列哪些拍摄场景（　　　）。

A. 订书机的拍摄　　　B. 蔬菜的拍摄　　　C. 雨伞的拍摄　　　D. 水果的拍摄

5. 拍摄道具中的白手套在下列哪些场景拍摄中能用得上？（　　　）

A. 3C数码产品，如单反相机、手机、音响等。

B. 纸制品，如一次性纸杯、纸质包装盒等。

C. 玻璃制品，如真空玻璃杯、水晶球饰品等。

D. 不锈钢制品，如不锈钢保温杯、不锈钢咖啡勺等。

6. 全面建设社会主义现代化国家，必须坚持中国特色社会主义文化发展道路，增强文化自信，围绕（　　　）、聚民心、育新人、兴文化、展形象建设社会主义文化强国。

A. 举旗帜　　　　　B. 瞄目标　　　　　C. 定方向　　　　　D. 干实事

三、判断题

1. 用亚克力制作的摄影背景板有透光性能好、颜色纯正、色彩丰富、外观平整、使用寿命长等特点。（　　　）

2. 绿色是一种健康、成长、财富、自然的颜色。（　　　）

3. 在拍摄特写时为了不留下指纹，我们可以采用气吹。（　　　）

4. 在拍摄水果时，我们一般会在水果上喷洒适量水珠，以体现水果的新鲜。（　　　）

5. 在摄影物镜旁有一组单独的取景系统，可平式取景，与调焦装置连动，可在取景的同时进行对焦操作，这是旁轴取景相机的特点。（　　　）

四、场景实训题

1. 在拍摄学习用品时可利用哪些道具进行辅助拍摄？通过实训体验，分享总结。

2. 小组内尝试对拍摄的器材进行分析讲解，了解各自的优缺点和使用时的注意事项，然后在班级内进行分享。

项目3 微距拍摄参数

项目概述

晓明在学习商品拍摄知识的过程中，发现自己能够借助拍摄的辅助器材、道具、背景，利用单反相机实现微距拍摄的基本需求，自己感觉很满意。然而当他利用当前学到的知识在他哥哥的网店实际拍摄时，发现有些小商品的拍摄，由于光线、清晰度等方面原因，未能很好地满足实际需求。当他登录当前一些热门的网购平台时发现，这些网店内的商品图片具有合适的清晰度、亮度、色彩对比、画面风格等，效果很不错。于是晓明想通过自己继续努力学习，掌握在微距拍摄中一些常见的相机参数的设置，这样就能够很好地满足网店图片拍摄的需求，帮助哥哥促进网店销售的目的，全面掌握拍摄的基本理论与实操方面的知识。

知识目标

1. 了解相机拍摄常见的基本模式。
2. 理解相机拍摄过程中常见的技术参数所对应的含义。

技能目标

1. 掌握六大常见技术参数之间的关系。
2. 掌握在不同场合下相机的参数设置。

素养目标

通过理论与实践相结合，运用所学知识，学会使用相机在不同场合下取景拍摄，交流讨论，达到预期效果，提高专业学习成就感，增强对商品拍摄与图片处理课程的学习兴趣，并通过认真研究拍摄参数及技巧，培养工匠精神。

任务一　初识相机拍摄基本模式

任务描述

　　晓明理论结合实操的学习进步很明显。借助相机、拍摄器辅助器材以及道具和背景能实现基本的拍摄需要，但是在他哥哥的网店中，有些商品的拍摄要求越来越高，完全依赖自动模式拍摄无法满足当前的需要。晓明认为还需要继续学习，了解相机中的其他拍摄模式，从而更好地拍摄出效果图片。

任务分解

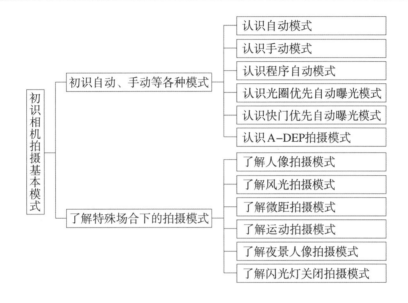

◐ 活动一　初识自动、手动等各种模式

　　晓明在使用佳能450D单反相机时，发现相机有一个转盘，上面有很多的字母和相应的图案。晓明对此感到很奇怪，他很想了解并掌握这些所代表的含义和具体的功能。于是晓明在上课之前就做了一些准备，计划通过理论学习和实操练习，提高自己的学习效率，掌握这些专业技能知识。

　　一、认识自动模式

　　（一）自动模式

　　相机的自动模式即AUTO模式，俗称"傻瓜模式"，就像傻瓜相机一样，如图3-1-1、图3-1-2所示。相机自动对焦，并且自动设置白平衡、ISO感光度等。内置闪光灯也会根据

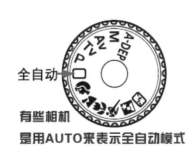

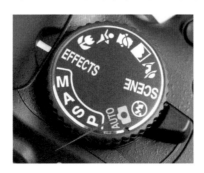

图3-1-1　佳能相机模式转盘1　　　　　图3-1-2　佳能相机模式转盘2

拍摄环境需要自动工作。在此模式下，任何人都可以轻松地拍摄照片。对于新手来说，刚接触单反相机时采用自动模式是较好的选择。

在采用全自动拍摄模式的时候，相机会自动设定所有设置。一般来说，选定后相机中的部分拍摄设置不能更改，拍摄人员无法设定的设置在相机液晶显示器上一般用灰色显示，如图3-1-3、图3-1-4所示。

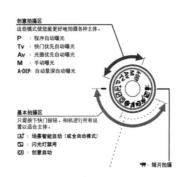

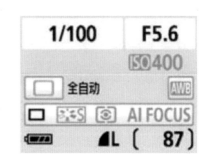

图3-1-3　佳能相机转盘模式全解　　　　　　图3-1-4　佳能相机自动模式下的液晶屏显

（二）自动模式拍摄技巧

在实际拍摄中，一般可以根据拍摄的场景，将主体向左或者向右移动以平衡背景并获取更好的视角，通过半按快门按钮对静止主体进行对焦，这样就完成了对焦锁定。

当拍摄一些运动物体的时候，对焦时或者对焦后主体会产生偏移，也就是物体焦点与相机的距离或者角度发生变化时，相机的人工智能伺服自动对焦就会启动，对主体进行持续对焦，此时拍摄者半按快门按钮时，通过使得自动对焦点覆盖主体，就可以持续进行随校，随后完全按下快门即可完成拍摄。

当拍摄虚化的商品背景图片时，采用自动模式进行拍摄就需要通过一定技巧来实现。一般来说，主体与背景的距离越远越好，这样一来，背景看起来就会越显得模糊；若使用长焦镜头来完成拍摄，商品要占据画面绝大多数面积，可以让商品与相机适当靠近。

二、认识手动模式

相机的手动模式在转盘中简称M（Manual Mode），与前面提到的自动模式AUTO相对应，如图3-1-5、图3-1-6所示。拍摄时采用自动模式，拍摄者基本不可设置相机的相关参数，直接按下快门即可完成拍摄操作。选择手动模式就需要拍摄者在拍摄前对相机的有关参数进行合理调整，如相机的光圈值、快门速度等，使得拍摄出来的画面与摄影者想得到的画面基本吻合。一般来说，手动拍摄模式相对来说较适合有拍摄专业知识、有特殊创意和想法的拍摄者。

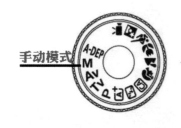

图3-1-5　转盘调至手动模式示意图　　　　　图3-1-6　手动模式液晶显示屏

在实际的拍摄过程中，由于光圈和快门是组合，比如光圈为F11、快门为1/125秒与光圈为F8、快门为1/250秒两个组合来的曝光是一样的，所以摄影者会通过改变光圈大小和快门速度来得到一些特殊的效果。比如增加光圈可以虚化背景，减慢快门可以避免把瀑布拍成水珠。甚至故意曝光过度来显得人脸更白皙，或曝光不足来突出深色物体的立体感。而这些都是相机的自动曝光无法完成的。

拍摄烟花，如图3-1-7所示，需要打开快门来等待烟花出现，拍摄夜景人像，需要闪光灯照射以后保持快门打开来获取背景的正确曝光。这些也是自动曝光无法完成或无法正确完成的工作。所以全手动曝光，对学习摄影的人来说，是一项很重要的专业技能。

全自动模式拍摄一般比较适合通过相机来简单记录生活点滴，如果要更加完美和富有艺术感地记录这些生活的点滴那就需要运用到手动拍摄模式了，如图3-1-8所示。

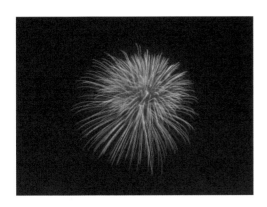

图3-1-7　慢快门烟花效果图

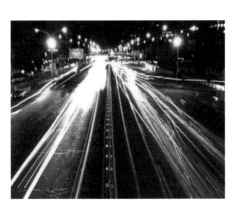

图3-1-8　慢快门城市车灯效果图

三、认识程序自动模式

程序自动模式全称程序自动曝光模式，即转盘上的P挡。一般将相机自动设定曝光（快门速度和光圈大小）以获得良好的主体曝光效果，我们把这种模式称为程序自动曝光。在P档模式下，根据拍摄的现场环境、被摄物体的亮度和镜头，相机会自动确定拍摄所需的快门速度和光圈组合并设置好对应的参数。一般来说，在这种模式下适合拍摄常规的生活纪念照片或随心拍摄。

值得一提的是，如今大多数单反相机的程序自动模式是可以修改程序偏移的，从而也就可以进一步修改曝光组合值。拍照结束后，程序偏移将会被取消。若要进一步匹配主体和光照水平，可以更改ISO感光度或者使用内置闪光灯。然而在P挡模式下，闪光灯一般是不会自动闪光的，故而需要在低光条件下，手动将闪光灯按钮按下，使得闪光灯进入工作状态。需要注意的是在使用闪光灯时不能使用程序偏移。

四、认识光圈优先自动曝光模式

光圈优先自动曝光模式（Av挡）是指由相机自动测光系统计算出曝光量的值，然后根据选定的光圈大小自动决定快门的速度模式，如图3-1-9所示。通常，光圈优先自动曝光模式可在商品微距拍摄时使用，可以借此模式来完成对景深的进一步设置，以达

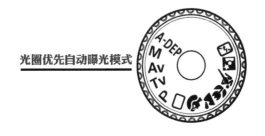

图3-1-9　光圈优先自动曝光模式转盘示意图

到商品的拍摄效果。

一般来说，通过光圈可以间接调节拍摄时景深的大小，所以光圈优先主要应用在需要优先考虑景深的拍摄场合，如微距、风景、人像等。大光圈具有突出主体、虚化背景的作用，尤其在使用中长焦镜头时，采用大光圈的优势更加明显。

需要注意的是，当光线充足的情况下光圈较大，如果没有相应的高速快门配合，会造成曝光过度，这时也可以采用低感光度、滤光镜等方式来补救画面异常现象。

五、认识快门优先自动曝光模式

快门优先自动曝光模式（Tv挡）与光圈自动曝光模式相反，拍摄者手动定义快门值来进行曝光，从而相机根据这个快门值来自动确定对应光圈的大小，如图3-1-10所示。一般来说快门优先自动曝光模式多用于拍摄运动的物体，特别是在体育运动、高山流水、行驶的汽车等拍摄中最常用。

图3-1-10　快门优先自动曝光模式转盘示意图

在学校的运动会上，我们经常出现拍摄运动员精彩瞬间的时刻，有时拍摄出来的画面不够清晰，有人会怀疑是相机的质量问题，也有些人会认为是相机的不稳定出现抖动造成的，其实为了避免在拍摄运动物体时拍摄出来的主体是模糊的，在这种情况下我们可以使用快门优先自动曝光模式，将快门的速度设置得更快些，效果会比较明显。至于设置快门速度过高可能会出现画面较暗，类似这种情况我们可以通过调节感光度来达成拍摄效果。

六、认识A-DEP拍摄模式

A-DEP拍摄模式即自动景深自动曝光模式（或景深优先模式）。在运用A-DEP拍摄模式时，前景和背景中的主题将会自动合焦，所有自动对焦点都将会检测拍摄主体，并且获得必要景深所需要的光圈或自动设定。说得通俗点也就是一般用于拍摄风景及大合影的时候，为了保证整个画面景深，此模式下相机几个对焦点都会自动对焦，并自动选择一个合理的小光圈来自动曝光。一般会经过两次对焦后再进行拍摄，如图3-1-11、图3-1-12所示。

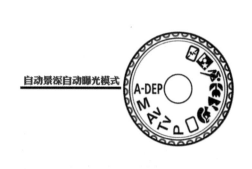

图3-1-11　A-DEP拍摄模式转盘示意图　　　图3-1-12　A-DEP拍摄模式效果图

（◉） 活动二　了解特殊场合下的拍摄模式

晓明通过对单反相机转盘的AUTO、M、P、AV、TV模式的进一步了解后发现，原来相机在拍摄时还有如此多的功能，自我感觉受益匪浅。然而他在使用转盘进行拍摄时发现，在转盘上面还有其他的图标不知道是什么功能，他很想了解得更加全面一些，于是他又开始着手对转盘上剩下一些模式进行详细学习，以便更好学习到更多的拍摄专业知识。

一、了解人像拍摄模式

当单反相机的转盘模式调至人像拍摄模式后，可以较轻松地拍摄出漂亮的人物照片。一般来说，人像拍摄模式是利用光圈效果虚化背景，背景虚化之后更能凸显人物。当然可以根据情况利用照片风格对照片色调进行调整，肌肤略显粉色，使得肌肤质地更加柔和、健康。有时在人像模式下的光圈会被调整到最大，这样一来整个画面非常亮，使得人物皮肤显得更加白皙，如图3-1-13、图3-1-14所示。

图3-1-13　人像拍摄模式转盘示意图　　　　图3-1-14　人像拍摄模式效果图

需要注意的是，在使用人像模式拍摄人物照片时，要做到主体与背景的距离尽量远一些，这样一来，背景在画面中就会显示得更加模糊，从而能够很好地突出主体。

二、了解风光拍摄模式

风光拍摄模式一般是指在拍摄风景时，相机会把光圈调到最小以增加景深，捕捉大场景，另外对焦也变成无限远，使相片获得最清晰的效果，通常能拍出大景深的、恢宏大气的风景照片来，如图3-1-15、图3-1-16所示。

图3-1-15　风光拍摄模式转盘示意图　　　　图3-1-16　风光拍摄效果图

三、了解微距拍摄模式

微距拍摄一般是指在较近距离以大倍率进行的拍摄。通常，微距拍摄需要通过相机镜头的光学能力，拍摄与实际物体等大，也可以比实际物体稍大或稍小的图像。我们人眼通常对小于10cm距离的物体就很难看得清楚，而专业微距镜头的光学校正是按近拍的需要进行设计

51

的，特别擅长表现花、鸟、虫、鱼、小商品等，通过微距拍摄可以充分展示细节，而且也可以随心所欲地表现自己在选题、构图、用光方面的创意，如图3-1-17、图3-1-18所示。

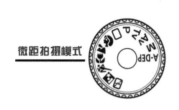

图3-1-17　微距拍摄模式转盘示意图　　　　图3-1-18　微距拍摄效果图

四、了解运动拍摄模式

相机的运动拍摄模式下单反相机将中央对焦点跟踪拍摄主体，使用其他对焦点进行跟踪对焦。同时，相机自动采用较高的ISO感光度来保证较高的快门速度来捕捉被摄主体的运动瞬间，从而用最短曝光时间捕捉被摄主体的瞬间动作。此模式能够实现运动对象的清晰拍摄，以获得理想效果。在运动拍摄模式中还可以运用连拍功能，这样可以进一步提高捕捉被拍摄对象瞬间动作的能力，如图3-1-19、图3-1-20所示。

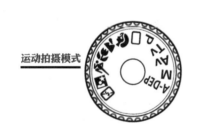

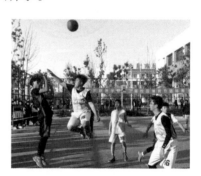

图3-1-19　运动拍摄模式示意图　　　　图3-1-20　运动拍摄效果图

需要注意的是，一般来说，在运动模式下为了捕捉运动瞬间，会采用较高的快门速度；为了不错失理想拍摄机会，默认为连拍模式；开启的自动对焦模式为可追踪运动物体并进行连续对焦的人工智能伺服自动对焦。

五、了解夜景人像拍摄模式

一般夜晚拍摄相对白天拍摄少一些，人们大多数时候会选在白天拍摄，因为夜景人像拍摄模式的难度相对较大，需要考虑到前景、背景的正常曝光，又要考虑到如何才能让前景人物得到清晰的留影。生活中，初学者在夜晚拍摄人像时，常常会遇到这样的问题，即在夜晚拍摄人像时，不由自主地打开了闪光灯，这样可以使距离相机较近的人物充足曝光，但由于相机自身的闪光灯范围有限，曝光时间很短，这样就会使本来肉眼看来绚丽的夜景在相机中显得漆黑一片，人物面孔相对发白，甚至还会出现"红眼睛"的非正常画面。

其实，类似这种环境，在拍摄时需要远处的夜景得到较长时间的曝光，近处的人物可以通过闪光灯很短的曝光即可满足需要。除了采用夜景人像模式之外，还可以在拍摄的时候使用三脚架固定相机，运用相机的手动挡，结合慢快门，打开闪光灯，人物维持原来的姿势直

到曝光结束，这样一来，所拍摄出来的照片质量就会明显提高，如图3-1-21、图3-1-22所示。

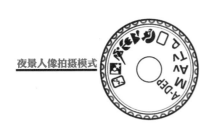

图3-1-21　夜景人像拍摄模式示意图　　　　图3-1-22　夜景人像拍摄模式效果图

六、了解闪光灯关闭拍摄模式

闪光灯关闭拍摄模式一般以全自动模式为基础，它与根据拍摄现场环境进行自动闪光的全自动模式不同，闪光灯关闭拍摄模式不论被拍摄对象的周围光线有多暗，闪光灯都不会闪光。一般来说，闪光灯关闭拍摄模式可以在不允许闪光的场合使用，如音乐会、生日聚会、博物馆、美术馆等场合，如图3-1-23、图3-1-24所示。

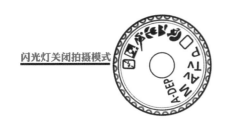

图3-1-23　闪光灯关闭拍摄模式示意图　　　　图3-1-24　闪光灯关闭拍摄模式效果图

因为只运用拍摄现场的光源进行拍摄，所以拍摄出来的照片效果依旧可以凸显拍摄主题气氛。不过这也不是绝对的，有些时候倘若需要借助闪光灯来进一步烘托现场气氛时，也可以使用闪光灯。

？【想一想】

请结合所学的新知识，想一想：如果相机以外的光线较暗，在此种环境下进行商品拍摄，一般可以采取何种拍摄模式来进行拍摄？

知识链接

关于单反相机镜头上的标识所对应的含义

1. CANON ZOOM LENS EF-S 10-22mm 1：3.5-4.5 USM

这款镜头的完整参数：佳能原厂EF-S电子卡口自动变焦镜头；焦距范围10-22mm（超广角2倍变焦）；最大光圈系数3.5~4.5；采用了USM超声波马达。

2. 18-50mm F2.8-3.5 0.5m- ∞

镜头的焦段为18mm~50mm，在18mm广角端的最大光圈是2.8，在50mm广角端的最大光圈是3.5，最近的对焦点（广角端）是0.5m。

以佳能相机为例

AL：非球面镜片。

DO：衍射光学。一般属于高档的佳能镜头。

EF：电子卡口。电子自动对焦镜头，在接口处有一个红色圆点用于对准机身卡位。

EF-S：APS画幅数码单反相机设计的电子镜头，在接口处有一个白色方形用于对准机身卡位。

EMD：电磁光阑。可以电子控制开放和收缩光圈。

Float：浮动功能。在近距离拍摄时，采取浮动设计的镜片会对近距离的像差进行补偿，以获得更优良的像质。

FP：焦点预置。佳能的高档专业镜头。焦点预置功能可以让镜头记忆一定的对焦距离，设置距离以后，镜头便能自动恢复到所设置的对焦距离。

FT-M：全时手动。

IS：影像稳定器。在一定范围内抵消手抖动而引起的影像模糊。

L：豪华。佳能的高档专业镜头，镜头前端有红色装饰圈。

USM：超声波马达。可以实现无声、快速响应的自动对焦。

晓明通过学习相机拍摄模式、相机参数设置后，对相机上的一些功能模式有了一定的了解，他发现在实际拍摄过程中，这些知识还是很实用的。商品的拍摄并非简单地依赖一些道具、背景、相机的自动按钮就能实现良好的拍摄效果，有些时候借助这些模式和一些参数可以更好地展现拍摄者自己想要的拍摄画面，为实现专业拍摄奠定基础。

团队实训

全班同学分为若干组（3~6人一组），每组分配一台单反相机，在限定的时间内完成不同模式的拍摄任务。拍摄完成后，小组派代表上台分享自己的作品优缺点，相互点评后再改进，如表3-1-1所示。

表3-1-1 商品拍摄实操评分表（2）

评分内容	分 值	得 分
图片清晰	50	
态度认真，分工明确	20	
主体突出	20	
演讲表述清晰、流利	10	
总 评		

任务二　认识相机常见的技术参数

任务描述

晓明在学习了相机的基本模式之后，进步很明显，拍摄出来的照片有了明显进步。然而在他实际拍摄的过程中又遇到了新的问题，仅依托背景、道具、辅助器材和相机上的固定模式进行拍摄还不能完全实现专业拍摄，达不到最佳的拍摄效果。因为晓明不知道相机上的一些参数该如何进行设置和调整，换句话说，调到多少才算合适呢？这些参数有没有规律？于是晓明开始踏上了学习新知识的征途。

任务分解

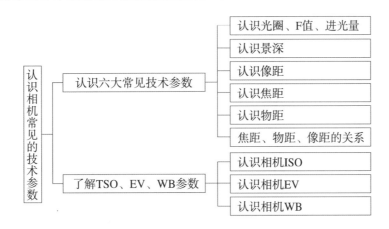

（（）） 活动一　认识六大常见技术参数

晓明在使用佳能450D单反相机时，本着学以致用的思想，也在运用前面所学的转盘模式，尤其是手动模式。他发现相机液晶屏幕上有很多参数，他并不是很清楚这些参数所对应的含义，自然也就不知道如何调整这些参数，拍摄出来的画面效果也并不是很好。于是晓明在上课之前就做了一些准备，计划通过理论学习和实操练习，提高自己的学习效率，掌握这些专业技能。

一、认识光圈、F值、进光量

光圈又称光阑，是一个用来控制光线透过镜头、进入相机机身内感光面光量的装置，位于镜头内，如图3-2-1所示。通常，光圈大小用数值 F 表示，如图3-2-2所示。

光圈 F 值＝镜头焦距/镜头有效口径直径。光圈的作用在于决定镜头的进光量。通常，在

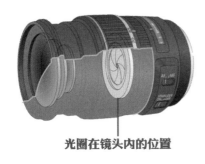

图3-2-1　光圈在相机中的位置示意图

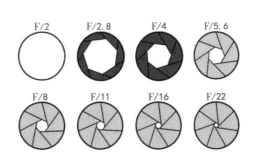

图3-2-2　光圈大小示意图

快门不变的情况下，假定在其他参数也不变的情况下，有如下规律：

F值越小，光圈越大，进光量越多，画面越亮，焦平面越窄，主体背景虚化；F值越大，光圈越小，进光量越少，画面越暗，焦平面越宽，主体背景清晰。

二、认识景深

景深是指在相机镜头前沿能够取得清晰图像的成像所测定的被摄物体前后距离范围，如图3-2-3所示。光圈、镜头及拍摄物的距离是影响景深的重要因素。

当使用小景深时，焦点范围画面清晰，非焦点范围画面模糊；当使用大景深时，整个画面清晰，但是焦点范围的画面更加清晰，如图3-2-4所示。仅从光圈和景深之间的关系来看，光圈大小与景深大小是成反比的关系。

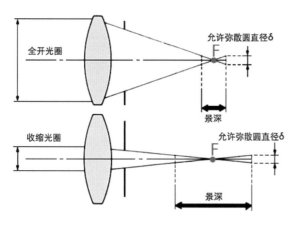

图3-2-3 景深示意图

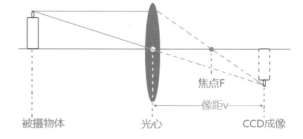

图3-2-4 大、小景深效果示意图

三、认识像距

像距是指成像与透镜光心之间的距离，用英文字母v表示，如图3-2-5所示。

四、认识焦距

焦距是指焦点到光心的距离，用英文字母f表示。

焦距是光学系统中衡量光的聚集或发散的度量方式，表达平行光入射时从透镜光心到光聚集之焦点的距离。通常，相机中焦距与像距之间具备$f<v<2f$的条件即可成像，如图3-2-6所示。

图3-2-5 凸透镜成像之像距示意图

五、认识物距

物距就是指物体到透镜光心的距离。用英文字母u表示，如图3-2-7所示。

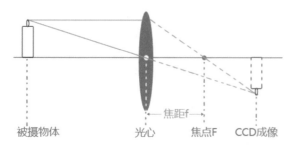

图3-2-6 凸透镜成像之焦距示意图

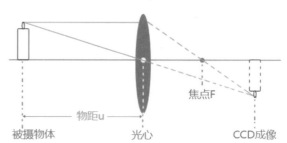

图3-2-7 凸透镜成像之物距示意图

六、焦距、物距、像距之间的关系

光学中的高斯成像公式为：$\frac{1}{u} + \frac{1}{v} = \frac{1}{f}$，即物距的倒数加上像距的倒数等于焦距的倒数（其中物距、像距、焦距分别用u、v、f来表示）。

对于凸透镜成像而言，焦距、物距、像距之间的关系见表3-2-1。

表3-2-1　凸透镜成像焦距、物距、像距之间的关系

u与f的关系	v与f或u的关系	同侧或异侧	正立或倒立	大小	虚实	应用	特点
u>2f	f<v<2f	异侧	倒立	缩小	实像	照相机	—
u=2f	v=2f	异侧	倒立	等大	实像	测焦距	大小分界点
f<u<2f	v>2f	异侧	倒立	放大	实像	投影仪幻灯机	—
u=f	—	无像	—	—	—	平行光测焦距	实虚分界点
u<f	v>u	同侧	正立	放大	虚像	放大镜	虚像在物体同侧，在物体之后

在实际拍摄中，焦距、物距、光圈F值、景深大小、光圈大小、进光量六大参数时刻会用到。在假定其他参数不变的情况下，这六个量之间的变化规律如下：当F值增加时，光圈减小、进光量减小、景深增加、物距增加、焦距减小，反之也成立，如图3-2-8所示。

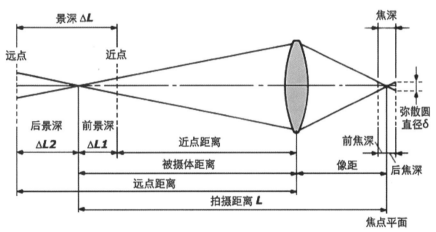

图3-2-8　凸透镜成像之总体参数示意图

📷 活动二　了解ISO、EV、WB参数

通过对单反相机上六大常见参数的学习，晓明在实际的拍摄过程中给自己带来了不小的便利，最终的画面效果也是不错的。然而就在近期，晓明进行商品拍摄的过程中遇到了一个新的难题，那就是当提供的设备非常少的时候，只有一台单反相机和一个拍摄静物台，由于拍摄的灯光设备出现故障，该如何处理当前的拍摄问题呢？晓明在网上搜索了一下，发现在商品拍摄的过程中其实还有一些参数，如ISO、EV、WB等。

亮度调节
简要操作

一、认识相机ISO

相机ISO一般表示CCD或者CMOS感光元件的感光的速度，如图3-2-9所示。ISO数值越高表明该感光元器件的感光能力越强。

单反相机中的ISO感光度分为20个级别，最低值是100，最高值是12800，如图3-2-10所示。ISO数值越小，感光度越低，画面的亮度越低；ISO数值越大，感光度越高，画面的亮度越高。对于拍摄的初学者一般在拍摄当中希望使用更高的感光度，这样可以更好地将画面增亮。但是，ISO感光度并非越高越好。除了出现画面曝光之外，高感光度的拍摄容易导致画面质量下降，出现噪点（胶片的颗粒性增强，数码影像的噪点增强）。

图3-2-9　相机ISO设置按钮

图3-2-10　相机ISO设置液晶显示示意图

二、认识相机EV

EV是英语Exposure Values的缩写，是反映曝光多少的一个量。在实际拍摄过程中，可以通过曝光补偿来改变画面的亮度和暗度，而曝光补偿是通过增减对应的EV来实现的，如图3-2-11、图3-2-12所示。

EV调节

图3-2-11　相机曝光补偿设置按钮

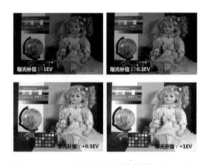

图3-2-12　相机曝光补偿效果示意图

一般来说，当画面过暗时可以增加曝光补偿值；当画面过亮时可以减少曝光补偿值，来实现画面的亮度达到合理的范围。

在实际拍摄中，一种快门速度会对应一个EV值，一种光圈大小也会对应一个EV值。当ISO固定为一个值时，此时EV就与光圈、快门有着特定的组合，EV值=光圈EV值+快门速度EV值，如图3-2-13所示。

三、认识相机WB

（一）白平衡的内涵

白平衡（WB）是指在不同的光线条件下，通过调整好红、绿、蓝三原色（RGB）的比例，使其混合后成白色，也就是使拍摄设备

EV	光圈	1	1.4	2	3	4	5.6	8	11	16	22	32
快门（秒）	TV/AV	0	1	2	3	4	5	6	7	8	9	10
1	0	0	1	2	3	4	5	6	7	8	9	10
1/2	1	1	2	3	4	5	6	7	8	9	10	11
1/4	2	2	3	4	5	6	7	8	9	10	11	12
1/8	3	3	4	5	6	7	8	9	10	11	12	13
1/15	4	4	5	6	7	8	9	10	11	12	13	14
1/30	5	5	6	7	8	9	10	11	12	13	14	15
1/60	6	6	7	8	9	10	11	12	13	14	15	16
1/125	7	7	8	9	10	11	12	13	14	15	16	17
1/250	8	8	9	10	11	12	13	14	15	16	17	18
1/500	9	9	10	11	12	13	14	15	16	17	18	19
1/1000	10	10	11	12	13	14	15	16	17	18	19	20

图3-2-13　EV光圈快门对照图

能在不同的光照条件下得到准确的色彩还原，如图3-2-14所示。

色料三原色：CMY色制，青（Cyan）、洋红（Magenta）、黄（Yellow），常见在文印、油漆、绘画等场合。

色光三原色：RGB色制，红（Red）、绿（Green）、蓝（Blue）。例如在Photoshop拾色器中就有RGB，分为0～255个亮度阶。当RGB三种颜色分别达到最大值时即白色，最小值为黑色，此色制可表达出16 777 216种颜色。

其实物体反射出的颜色受光源色彩的影响很大，人类的眼睛可以反馈并更正光源引起的这种色彩改变，因此我们看到的白色物体都是白色的。在拍摄中，相机所反馈到的由不同光源产生出来的"白色"不尽相同，有的呈浅蓝色，有的呈红色。为使拍出来的照片还原出被拍摄物体正确的色彩，即在最终的拍摄画面中，使白色物体能够呈现出人眼所看到的正常的白色，相机就会根据光源来调整色彩，这种调整就是白平衡的主要工作内容。

在拍摄中，相机在不同的光源下都能以适当的色调进行拍摄，而白平衡就是用于实现

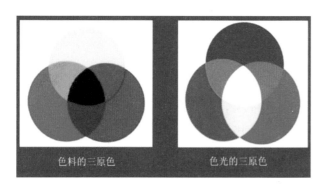

图3-2-14　三原色效果示意图

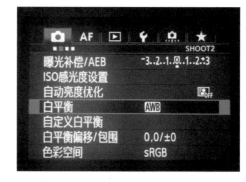

图3-2-15　相机白平衡设置界面示意图

色调调节的。白平衡的基本概念是"在不同的光源下都能将白色物体还原为白色"，对在特定光源下拍摄时出现的偏色现象，通过加强对应的补色来进行补偿。单反相机在白平衡选择中一般使用自动白平衡（AWB）就足够了，但在特定条件下如果色调不理想，可以选择使用其他的白平衡选项，如图3-2-15所示。

（二）白平衡的种类

不同的白平衡得到的画面效果显著不同，如图3-2-16、图3-2-17所示。

1. 自动白平衡

自动白平衡一般是指相机对光源的颜色进行自动补偿，对多种混合光源也有补偿效果。相机自动白平衡设置如图3-2-18所示。初学者通常情况下选择自动白平衡进行拍摄商品可以得到较理想

钨丝灯　　　白色荧光灯　　　闪光灯

图3-2-16　白平衡效果图-1

日光　　　阴影　　　阴天

图3-2-17　白平衡效果图-2

的画面效果。

2. 日光白平衡

日光白平衡在晴天日光下进行如实显色，是用于室外拍摄的白平衡，用途相对较广泛，相机日光白平衡设置如图3-2-19所示。

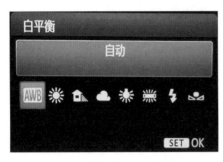

图3-2-18　相机自动白平衡设置示意图

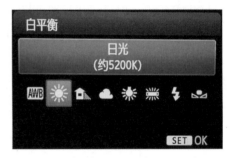

图3-2-19　相机日光白平衡设置示意图

3. 多云阴影白平衡

多云阴影白平衡在晴天室外日光阴影下进行如实显色。如果在晴天日光下使用此功能，色调通常会略微偏红。相机多云阴影白平衡设置如图3-2-20所示。

4. 阴天白平衡

阴天白平衡用于没有明显强烈太阳光线的阴天环境，相机阴天白平衡设置如图3-2-21所示。阴天白平衡比多云阴影白平衡的补偿力度稍小一些。

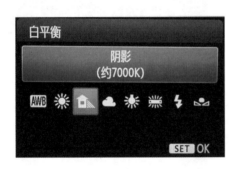

图3-2-20　相机多云阴影白平衡设置示意图

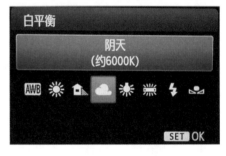

图3-2-21　相机阴天白平衡设置示意图

5. 钨丝灯白平衡

钨丝灯白平衡对钨丝灯色调的环境进行补偿的白平衡，相机设置如图3-2-22所示。此功能可抑制钨丝灯光线偏红的特性，从而可以更好地矫正画面光线色彩异常。

6. 白色荧光灯白平衡

白色荧光灯白平衡对白色荧光灯的色调进行补偿的白平衡，可抑制白色荧光灯光线偏绿

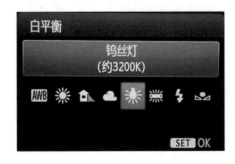

图3-2-22　相机钨丝灯白平衡设置示意图

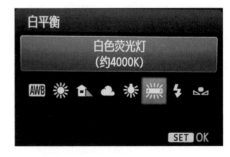

图3-2-23　相机白色荧光灯白平衡设置示意图

的特性。相机白色荧光灯白平衡设置如图3-2-23所示。需要注意的是，在生活中荧光的类型有多种，如冷白和暖白，设置之前须确定荧光灯的类型，然后对相机采取效果最佳的白平衡设置。

7. 闪光灯白平衡

闪光灯白平衡对偏蓝色的闪光灯光线进行补偿，补偿的倾向与阴天白平衡非常近似。相机闪光灯白平衡设置如图3-2-24所示。

8. 自定义白平衡

自定义白平衡是拍摄者事先利用相机对商品拍摄现场的光线进行测量，用单反拍摄白色或灰色的物体，然后用该数值进行补偿的白平衡，相机自定义白平衡设置如图3-2-25所示。

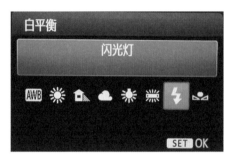

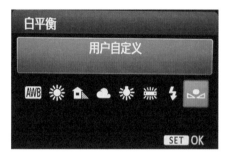

图3-2-24 相机闪光灯白平衡设置示意图　　　图3-2-25 相机自定义白平衡设置示意图

61

知识链接

色温是表示光线中包含颜色成分的一个计量单位。从理论上讲，色温是指绝对黑体从绝对零度(-273℃)开始加温后所呈现的颜色。黑体在受热后逐渐由黑变红，转黄，发白，最后发出蓝色光。当加热到一定的温度，黑体发出的光所含的光谱成分就称为这一温度下的色温，计量单位为"K"（开尔文）。

？【想一想】

请结合所学的新知识，想一想：日常生活中一些光源的色温是多少？如日光灯、钨丝灯、日光、阴天等。

‖‖ 团队实训

全班同学分为若干组（3～6人一组），每组分配一台单反相机。实训内容为当画面较暗的时候，如何通过设置相机参数来实现调节画面的亮度。在限定的时间内完成任务，拍摄完成后小组派代表上台分享自己的作品优缺点，相互点评后再改进，如表3-2-2所示。

表3-2-2　商品拍摄实操评分表（3）

评分内容	分　值	得　分
参数设置	50	
态度认真，分工明确	20	
图片明暗度	20	
演讲表述清晰、流利	10	
总　评		

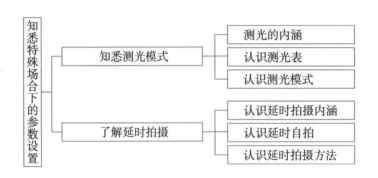

任务三　知悉特殊场合下的参数设置

任务描述

晓明在学习了相机的功能参数设置之后，发现相机里面还有如此多的功能，很是欣喜。然而在实际拍摄的过程中，他又遇到了新的问题，在设置相机参数时发现相机里面还有一些不熟悉的功能，这些功能在实际拍摄中也会经常用到，如测光模式、延时拍摄等。特别是在没有相机三脚架的时候，他发现总是很难避免相机的抖动而造成画面有轻微的模糊，尽管运用防抖功能，依然还是有些许影响，于是晓明开始踏上了新知识的学习征途。

任务分解

📷　活动一　知悉测光模式

晓明在使用佳能450D单反相机时，发现相机里面有测光模式，但是晓明不清楚这种模式具体的使用方法和对应的功能，于是晓明在上课之前就做了一些准备，计划通过理论学习和实操练习，提高自己的学习效率，掌握这些专业技能知识。

一、测光的内涵

（一）测光含义

测光一般是指通过相机的测光系统将被拍摄对象反射回来的光亮度自动记录并加以运用的行为。

（二）测光原理

当我们使用单反相机拍摄纯黑或者纯白物体的时候，通常会拍成灰色的画面，这与我们人眼看到的效果是不同的，这是因为自然界不同的物体对光线的反射是不相同的。通常，在未设置的前提下，相机的系统无法判断出每个物体的反射率。研究发现，将高反射率（高调）、中等反射率（灰调）和低反射率（低调）的反射光进行混合后，得到的是18%的反射率（中灰调）。科学试验总结出大自然物体的平均反射率是18%的规律之后，我们所使用的相机也运用了这种规律。相机会以18%的反射率作为标准来测光，这也就是行业内所说的18度灰。当相机的测光元件检测到拍摄画面的亮度高于18度灰，就会默认画面光线较亮，于是自动提高快门的速度或者缩小光圈以达到减小画面亮度的目的，从而平衡画面亮度，获取拍摄时正确的曝光，达到良好的画面拍摄效果。

二、认识测光表

（一）测光表

我们人类的大脑负责控制外界进光量进入人眼，测光表则是负责控制进入相机的进光量，它会根据你身边的光线环境，去决定曝光组合（快门、光圈、ISO），从而可以拍出曝光正确的画面效果。

（二）反射式测光表与入射式测光表

常见的测光表有反射式和入射式两种。反射式测光表测量被拍摄物反射的光。通常相机的机内测光表都是反射式测光表，使用时只要把测光表朝着要测量的画面方向即可。入射式测光表测量直接投射到被摄物上的光亮，测的是物体周围180°视角内所有光线的总和，以确定正确的曝光参数。

三、认识测光模式

（一）中央重点测光

中央重点测光是在拍摄中被采用最多的一种测光模式，现实中多数相机生产厂商都将中央重点测光作为相机默认的测光模式，如图3-3-1、图3-3-2所示。由于在日常拍摄中，多数的摄影爱好者习惯性地将拍摄主体置于拍摄画面正中间，从而表达出该部分拍摄内容是最重要的，因此该种测光模式应运而生。

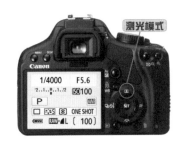

图3-3-1 佳能450D相机测光模式按钮

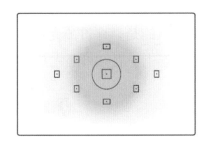

图3-3-2 中央测光模式示意图

在中央重点测光模式下，中央部分的测光数据占据绝大部分比例，而画面中央以外的测光数据作为小部分比例起到测光的辅助作用。在生活中多数拍摄环境下中央重点测光是一种较为实用、应用较为广泛的测光模式。

（二）局部测光

局部测光模式是对画面的某一局部进行测光的模式，如图3-3-3所示。由于逆光等原因，背景比主体更亮时，或者当被摄主体与背景有着强烈明暗反差，而且被摄主体所占画面的比例不大时，运用该测光模式非常有效。

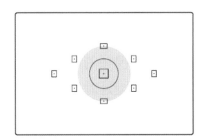

图3-3-3 局部测光模式示意图

（三）点测光

点测光只对较小的区域进行准确测光，区域外景物的明暗对测光无影响，所以测光精度很高，主要用于随拍摄主体或者场景的某个特定部分进行测光，如图3-3-4所示。

图3-3-4 点测光模式示意图

点测光的范围以画面中央的极小区域作为曝光基准点，通常情况下，点测光的测光区域为1%～5%。相机会根据这个极小区域测得的光线作为曝光依据。这种非常准确的测光模式，需要准确找到合适的测光点。如果找到错误的测光点，那么所拍出来的画面不是过曝就是欠曝。

这种测光模式一般要求拍摄者对所使用的单反相机的点测特性有一定程度的了解，熟悉选定反射率为18%左右的测光点，或者能够对大于或小于18%反射率的测光点凭借自己的经验做出相应的曝光补偿。初学者需谨慎使用点测光模式，使用不当会导致画面光线失调。点测光一般用在舞台场景拍摄、个人艺术写真、商品特写拍摄等。

图3-3-5　评价测光模式示意图

（四）评价测光

评价测光（或称分割测光）将取景画面分割为若干个测光区域，每个区域独立测光后在整体整合加权，计算出一个整体的曝光值，如图3-3-5所示。

相机中测光模式的默认设置通常为评价测光，评价测光广泛用于风景拍摄、抓拍等多种场景。它以自动对焦点为中心，从而能够照顾画面整体亮度平衡。

评价测光模式更加适合于大场景的拍摄，如户外风景、团体照、家庭合影等，在拍摄光源比较强、光照比较均匀的场景时效果最好。该种测光模式是很多拍摄工作者日常拍摄的首选模式。需要注意的是，评价测光模式以合焦位置为中心，考虑整体亮度平衡进行测光，但是在强逆光等状态下，有时可能无法正确测光。

⬤ 活动二　了解延时拍摄

一、认识延时拍摄内涵

延时拍摄又叫缩时拍摄、缩时录影。它是以一种将时间压缩的拍摄技术。采用延时摄影模式，拍摄的是一组照片或是视频，然后通过后期对照片串联或是视频抽帧，把一段时间内（几分钟、几小时甚至是几天或更长时间）拍摄的图片或者视频压缩在一个较短的时间内，且以视频的方式来展示。

在一段延时摄影视频中，物体或者景物缓慢变化的过程被压缩到一个较短的时间内，呈现出平时用肉眼无法察觉的奇异精彩景象。延时摄影可以认为是和高速摄影相反的过程。延时摄影通常应用在拍摄城市风光、自然风景、天文现象、城市生活、建筑制造、生物演变等题材上。在商品拍摄中偶尔也会用到，例如展示防晒霜化妆品商品使用的前、中、后的过程，也可以采用该种拍摄模式。目前除了相机外，手机、高档行车记录仪也有此功能。

二、认识延时自拍

延时自拍指的是相机为了完成自拍，在快门按下后到拍照之间，有一段2～10秒的延迟，以方便使用者及时摆好姿势进行自拍。延时自拍一般用在自拍、合影当中，也常见用于商品的微距拍摄中。在商品的微距拍摄时，常常由于拍摄者的动作或者拍摄场地的环境导致拍摄时相机出现机震，从而造成拍摄画面出现模糊的现象，采用延时可以较大程度地减小这

方面的影响。

三、认识延时拍摄方法

常见的最简洁的延时拍摄用具有单反相机、三脚架、定时快门线等。一般为了达到较好的影像效果，延时摄影主要以单反相机拍摄为主。

由于使用单反相机拍摄延时摄影，需要等时间间隔拍摄一系列照片或者视频，完全用手按动快门相对困难。很多相机不具备间隔拍摄功能，这就需要定时快门线，如图3-3-6所示。

延时摄影轨道一般是装有步进电机与快门控制器的摄影轨道，如图3-3-7所示。通过精密的电子和机械控制，使相机每拍摄一张照片便在轨道上移动一定距离，达到移动拍摄的目的。延时摄影轨道是一种比较专业延时拍摄设备。

工作显示屏 ⑫
功能按钮 ③
频道按钮 ④
模式开关 ①
声音或背光灯按钮 ⑥
接口 ②
工作指示灯

⑨ 开始/暂停按钮
⑤ 五向按钮
⑩ 停止按钮
⑦ 快门释放按钮
⑪ 底座开关

图3-3-6　定时快门线示意图

左右轻松滑动　　左右轻松滑动

图3-3-7　延时摄影轨道示意图

65

任何的晃动都会造成图片模糊或者视频画面晃动的异常现象。在前面章节我们已经学习了三脚架，三脚架能提高拍摄画面的稳定性，是很廉价且操作简洁的一种拍摄工具。对于大范围位移延时，三脚架更是不能缺少。

？【想一想】

请结合所学的新知识，想一想：日常生活中，在进行微距拍摄细节时，你一般采用什么测光模式，尝试说明理由。

知识链接

感光元件

感光元件是数码相机的核心，也是最关键的技术，如图3-3-8所示。数码相机的发展道路，可以说就是感光元件的发展道路。数码相机的核心成像部件有两种：一种是广泛使用的CCD（电荷耦合）器件；另一种是CMOS（互补金属氧化物半导体）器件。与传统相机相比，传统相机使用胶卷作为其记录信息的载体，而数码相机的"胶卷"就是其感光元件，感光元件就是数码相机的不用更换的"胶卷"，而且与相机一体，所以称之为数码相机的心脏很确切。

图3-3-8　单反相机感光元件示意图

团队实训

全班同学分为若干组（3～6人一组），每组分配一台单反相机、商品以及拍摄用具，在限定的时间内完成规定数量的延时拍摄任务。拍摄完成后，小组派代表上台分享自己的作品

优缺点，相互点评后再改进，如表3-3-1所示。

表3-3-1　商品拍摄实操评分表（4）

评 分 内 容	分　值	得　分
参数设置	50	
态度认真，分工明确	20	
图片清晰不变形	20	
演讲表述清晰、流利	10	
总　评		

项目总结

晓明通过本项目的学习，基本了解了商品拍摄过程中相机的一些基本模式和参数的设置，通过对光圈、白平衡、快门、ISO等参数的设置，实现拍摄画面清晰、亮度适中、主题突出等效果。

本项目的学习，注重学生在学习理论的同时结合实际操作。这样通过做中学、学中做，不断总结分析，更加提升了晓明对商品拍摄的兴趣。这些知识为晓明以后的学习打下了一定的基础，增添了信心。

思政园地

中国首台胶片型航天相机

（节选自：杨秉新: 中国首台胶片型航天相机追述——纪念中国第一颗返回式卫星成功返回40周年）

中国的第一颗返回式卫星是国内第一代普查照相卫星，主要任务是对重要战略目标进行照相普查，并对目标进行定位。该卫星装有一台胶片型可见光相机（以下简称相机）和一台胶片型星相机。相机拍摄地面目标，把信息记录在胶片上。在相机拍摄每幅照片的同时，星相机拍摄一幅恒星照片，记录摄影时刻的卫星姿态，用于确定所拍摄地面目标的位置。拍摄好的胶片经过暗道，被卷绕到回收片盒中，回收片盒随卫星返回舱一起返回地面，胶片经过冲洗等处理后提供用户使用。相机的主要任务是国土资源普查和重要战略目标的侦察。从照片上可以发现矿藏、地面植被、机场、港口、码头、铁路、公路、大型桥梁、大型舰船等目标。根据相机摄影分辨率等技术要求，对棱镜扫描式全景相机和节点式全景相机两种方案进行分析比较，当时认为节点式相机存在镜头节点位置找不准、胶片展平等困难，选择了棱镜扫描式全景相机方案。

相对型式	棱镜扫描式全景相机
焦距f/mm	850
相对孔径/（D/f）	1/8.5
镜头视场角/（°）	14
相机的扫描角/（°）	120（设计值），90（实际有用值）
幅面	336mm×2 000mm
有效幅面	198mm×1 780mm

相对型式	棱镜扫描式全景相机
每幅覆盖面积	45km×400km（实际可用面积）
纵向重叠率/%	24
曝光时间	（1/100~1/500）s，自动引入或预先设定
相机周期/s	4.2~4.8
速高比范围/（rad/s）	0.035~0.042
片盒容量（片长）/m	2 000
滤光片	W-12

1975 年我国自立更生研制成功相机是我国遥感技术重大技术创新，开创我国航天侦察新领域，提供现代化的对地观测手段，使我国继美苏后第三个掌握航天相机技术国家，为我国航天相机事业奠定技术基础，随后研制成功第二代胶片节点式普查全景相机、航天测绘相机等。相机成功之处：相机设计方案正确，达到设计要求；相机可靠性高，成功率达到100%；许多技术 可用于其他航天相机上。

实战训练

一、单选题

1. 下列属于程序自动模式的是（ ）。

A. TV B. AV C. M D. P

2. 在其他参数等环境不变的情况下，想要实现画面亮度增加，可以（ ）。

A. 增大ISO B. 减小ISO C. 减小EV D. 减小快门值

3. 在其他参数等环境不变的情况下，想要实现画面亮度降低，可以（ ）。

A. 增加光圈大小 B. 增加快门值 C. 使用闪光灯 D. 减小ISO

4. 下列不是色料三原色的是（ ）。

A. 青（Cyan） B. 洋红（Magenta） C. 黄（Yellow） D. 蓝（Blue）

5. 下列不是色光三原色的是（ ）。

A. 红（Red） B. 黄（Yellow） C. 蓝（Blue） D. 绿（Green）

6. 我国基础研究和原始创新不断加强，一些关键核心技术实现突破，战略性新兴产业发展壮大，载人航天、探月探火、深海深地探测、超级计算机、卫星导航、量子信息、核电技术、新能源技术、大飞机制造、生物医药等取得重大成果，进入（ ）国家行列。

A. 改进型 B. 创造型 C. 先进型 D. 创新型

二、多选题

1. 下列能够形成实像的有（ ）。

A. u>2f B. u=2f C. f<u<2f D. u<f

2. 下列说法正确的有（ ）。

A. AL：非球面镜片。

B. EF：电子卡口，电子自动对焦镜头，在接口处有一个红色圆点用于对准机身卡位。

C. IS：影像稳定器，在一定范围内抵消手抖动而引起的影像模糊。

D. EMD：超声波马达，可以电子控制开放和收缩光圈。

3. 下列说法正确的有（　　　）。

A. F值与光圈成正比　　　　　　　　　　B. F值与光圈成反比

C. F值与景深成正比　　　　　　　　　　D. F值与景深成反比

4. 在拍摄小商品时，其他不变，当光圈增大时，下列说法错误的有（　　　）。

A. 进光量增大　　B. 进光量减小　　C. 进光量不变　　D. 进光量与之无关

5. 在拍摄小商品时，其他不变，当增大EV时，下列说法错误的有（　　　）。

A. 画面变亮　　　　B. 画面变暗　　　C. 画面亮度不变　　D. 与之无关

三、判断题

1. 通常，相机中焦距与像距之间达到f<v<2f即可成像。（　　　）

2. 在其他参数不变的情况下，当F值增加时，光圈减小，进光量减小。（　　　）

3. 物距就是指物体到透镜光心的距离，用英文字母u表示。（　　　）

4. 高斯成像公式为：$\frac{1}{u}+\frac{1}{f}=\frac{1}{v}$。（　　　）

5. 高感光度的环境拍摄容易导致画面质量下降，出现噪点。（　　　）

四、场景实训题

1. 教师设计拍摄场景：明和暗，学生在拍摄过程中通过调节相机中的相关参数实现相机画面的亮度适中，但是需要注意的是画面不可出现噪点。小组完成后派代表在班级内分享心得。

2. 学生分组拍摄，故意制造易导致相机抖动的拍摄环境，学生通过利用三脚架和相机中的延时拍摄，来进一步实现清晰的拍摄效果。

项目4 构图及布光

项目概述

晓明学习了商品拍摄专业知识之后，能够学会使用单反相机进行基本操作，同时能够使用拍摄道具和相关的辅助设备，可以基本满足日常生活中的商品拍摄需求。然而当他在帮助哥哥进行拍摄时又遇到了一个新的问题：每当他拍摄商品的时候，商品的摆放总是很随意，没有什么规律，拍摄出来的商品画面有时感觉还是很好看，有时却不尽如人意，当他在网上查找别人网店商品的图片时，发现商品的摆放是那么的好看。

他自己也在琢磨着商品的摆放和拍摄的时候是不是有什么规律自己目前还没有掌握呢？于是晓明在网上查阅了一些资料，发现原来只是掌握了当前所学的一些专业知识还是不够的，需要进一步掌握商品拍摄的构图和布光方式，这样拍摄出来的商品画面才算是完美的。于是晓明又开始了自己新的学习征程。

知识目标

1. 了解在日常拍摄中常见的构图模式。

2. 掌握在拍摄时，不同布光方式的优缺点。

技能目标

1. 理解商品拍摄时，合理运用构图来突出主体。

2. 学会依据所学，对不同类型的商品进行合理布光。

3. 掌握构图、布光并能对日常生活用品进行微距拍摄。

素养目标

通过对构图、布光等知识点的学习和掌握，结合实际教学和课后实操练习，提高在实际拍摄中的技巧，增强拍摄的画面效果，提高对商品拍摄的学习兴趣，并提升审美素养、陶冶情操。

任务一　初识构图

任务描述

　　随着当前电子商务的发展，商品的拍摄日益重要，一张好的图片在拍摄之前除了要利用良好的设备和丰富的拍摄基本知识之外，还需要做好商品的摆放，也需要做好画面的构图。良好的构图，能够很好地通过图片表达一些重要信息。网店信息传达主要通过图片、文字、视频等方式完成，图片拍好了能够胜过千言万语，所以掌握构图技术，也是商品拍摄专业技能的重中之重。

任务分解

（■） 活动一　赏析优秀构图作品

　　晓明打开了百度以及网购平台，在线赏析了一些优秀图片。他发现，这些优秀的商品图片确实非常好看，能够很好地烘托出拍的主体，画面的构图规律也慢慢浮现出来。晓明希望能够全面学习和掌握这些商品拍摄的构图技巧，于是他开始认真努力地学习新知识，从赏析优秀构图作品开始。

一、构图的内涵

（一）构图的概念

　　构图是指作品中艺术形象的结构配置方法，在拍摄时根据题材和主题思想的要求，把要表现的形象适当地组织起来，构成一个协调的完整的画面。

（二）构图的意义

　　构图可以充分表达拍摄作品的主题，可以传递作品的引申寓意，可以体现摄影作者的思想，可以使读者或观众获得艺术感染力。通常，拍摄的方向、角度和距离构成了构图的三要素。

二、优秀构图作品赏析

　　生活中优秀的构图作品是非常值得拍摄学习者揣摩学习的，不论是都市的繁华照片还是幽美的乡村田园照片，其构图都蕴含着丰富的摄影理念和思想。下面我们来学习几组优秀的构图作品。

（一）《瞧新娘》作品赏析

　　图4-1-1是北京电影学院摄影学入学考试《作品分析》试卷。

图4-1-1　《瞧新娘》作品

首先我们要考虑的是这张图片拍的是什么。一群小孩子透过窗户好奇地瞧新娘。这是一幅反映现代北方农村婚礼场面中一个生动别致的小插曲的彩色摄影作品。

其次我们要知道摄影师怎么拍。拍摄对象独特，没有直接拍摄新娘，而是通过小孩子观看场面来侧面描写新娘，充分发挥读者想象空间，具有含蓄美；拍摄角度独特，作者透过窗户拍摄，采用框架式构图，具有很强的装饰感和形式美；精彩的瞬间捕获，作者捕捉到了小孩子们天真淳朴形象的那一瞬间，具有很强的现场感；色彩运用巧妙，充分利用红喜字、红枕头、绿被子等渲染了一种喜庆的气氛，同时又有色彩对比，使得画面生动活泼。

（二）《斗地主》作品赏析

齐观山（1925—1969年），摄影家，河北平山人（如图4-1-2所示）。他1939年参加八路军，1941年入晋察冀军区政治部摄影训练队学习，同年加入中国共产党，曾拍摄大量有历史文献价值的照片。

齐观山同志曾任《晋察冀画报》《冀热辽画报》《东北画报》记者。中华人民共和国成立后，历任新闻总署新闻摄影局记者、新华通讯社摄影部记者、采访科科长，中国摄影家协会第二届理事。其优秀代表作有《斗地主》（如图4-1-3所示）《宋庆龄接受斯大林国际和平奖》《毛主席在第一次全国人民代表大会上投票》等。

图4-1-2 齐观山

摄影家齐观山同志的《斗地主》作品体现出其主体和陪体的匠心安排：主体置于视觉中心，主体完整、陪体部分，主体正面、陪体侧面，主体动、陪体静，主体实、陪体虚，充分体现出农民翻身做主的正气凛然的画面。

（三）《锁不住的爱情》作品赏析

罗伯特·杜瓦诺（1912—1994年），法国纪实派摄影家（如图4-1-4所示）。杜瓦诺一生只以他所居住的巴黎为创作基地，喜欢在平民百姓的日常生活中抓取幽默风趣的瞬间。

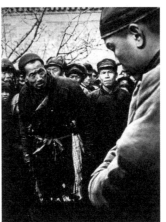

图4-1-3 《斗地主》作品

杜瓦诺说："我喜欢平平常常的老百姓，尽管他们身上可能会有这样那样的毛病，但我并不在乎。我们会在一起谈得融洽，挺热乎，亲如一家"。在跟这些老百姓来往和接触中，杜瓦诺挖掘出一幅又一幅杰作。其众多作品先后荣获涅普斯摄影奖、法国国家摄影大奖等。《锁不住的爱情》和《孩童过马路》是罗伯特·杜瓦诺1943年的代表作。

《锁不住的爱情》深化作品主题的前景，点明了时代背景和特定环境；突出主体人物，深化作品主题；动乱和宁静强烈对比，具有极大冲击力。在《孩童过马路》（如图4-1-5所示）中，车辆耐心等待儿童通过马路，孩子们姿态纯真而有趣，体现了法国人浪漫，以及理性与谦让的生活面貌。

图4-1-4 罗伯特·杜瓦诺

（四）《窗口》作品赏析

理查德·阿威顿（1923—2004年）出生于纽约，年轻时在美国皇家海军陆战队为入伍的

图4-1-5 《孩童过马路》作品

图4-1-6 《窗口》作品

水兵拍摄身份证照片，后受指导于著名的女性时装摄影师马丁·穆卡西和《哈泼市场》的艺术指导阿历克斯·布劳多维契，21岁时为《哈泼市场》拍摄了第一幅作品。在20世纪50年代，他以《美国西部》画册一举成名。阿威顿的第二本书《证明》出版后，又在纽约惠特尼博物馆举办了大型回顾展。

阿威顿喜欢在纯白背景前拍摄各种人物肖像，无论是达官贵人、演员、名模，还是平民百姓，均是如此。他那独特的透过外表把人物的内在灵魂展露无遗的本领，震动了美国各阶层，从而影响了世界摄影的发展。在20世纪50年代至60年代，阿威顿是美国最著名的肖像和广告摄影师。

阿威顿的《窗口》如图4-1-6所示，作品选择的背景巧妙，窗口虽大，但单一洁白色，人物与其形成强烈对比，从背景中突出；在窗口、人物面部、人物衣着三者间影调有层次过渡，而人物面部曝光最准确，使其清晰而突出；人物瞪大的眼睛与窗口形成呼应，既点了题，又突出了主题。

（五）《家家扶得醉人归》作品赏析

陈复礼（1916—2018年）是中国著名摄影家，在国际摄影界中，并称华夏影界"三老"（郎静山、吴印咸、陈复礼），他是摄影界顶尖大师，曾担任中国文学艺术界联合会第十届荣誉委员。陈复礼先生的《家家扶得醉人归》是1996年在江苏周庄拍摄的作品，如图4-1-7所示。

陈复礼先生的《家家扶得醉人归》作品中略显模糊的人物缓慢地向前行走，画面中小桥、电线杆、酒旗、房屋等，都看似在摇晃而不稳定。夕阳西下，这实属梦幻般的小景，写意生动，画面效果鲜明。酒足饭饱的醉汉嘴里哼着小曲，在夜幕来临时的朦胧中晃晃悠悠过桥回家，生活安然宁静。正是恰到好处的点题《家家扶得醉人归》，画面的人与环境更是增添了几分浪漫色彩。这张照片是作者用中长焦距镜头对着小河抓拍的一个水波中的倒影，巧妙地形成了诗意般的效果。

图4-1-7 《家家扶得醉人归》作品

图4-1-8 《老街摆渡送斜阳》作品

（六）《老街摆渡送斜阳》作品赏析

《老街摆渡送斜阳》作品如图4-1-8所示。人们很多时候拍摄一些风景作品往往希望能寻找到一些知名的山川河流，然而在这看似普通而又平静的地方，通过合理取景，经后期稍做提炼，同样拍出了韵味无穷的好作品。薄雾小船、层层叠叠的青砖瓦房和远处的天车，绘制出一幅四川古盐都的诗情画意，让人追随画面，对古盐文化产生了追索和回忆。

◉ 活动二　了解常见的拍摄构图模式

晓明在了解了构图的基本内涵以及赏析了一些优秀代表作之后，发现其实在拍摄商品时，商品的摆放和构图有着特别的规律，重在突出主体，图片也是活的，能够很好地传达拍摄的思想。接着他开始了对构图模式的学习。

一、常见的构图模式

（一）黄金分割法构图

1. 黄金分割值的数学依据

把一条线段分割为两部分，使较大部分与全长的比值等于较小部分与较大部分的比值，则这个比值即为黄金分割值。即设一条线段AB的长度为a，点C在靠近点B的黄金分割点上，且AC为b，则b比a就是黄金数，$\frac{b}{a}=\frac{\sqrt{5}-1}{2}$。黄金分割小数点保留10位后数值为：0.618 033 988 7。

2. 黄金分割法

"黄金分割"是广泛存在于自然界的一种现象，简单地说就是将摄影主体放在位于画面大约三分之一处，让人觉得画面和谐，充满美感。"黄金分割法"又称"三分法则"，就是将整个画面在横、竖方向各用两条直线分割成等分的三部分，我们将拍摄的主体放置在任意一条直线或直线的交点上，这样比较符合人类的视觉习惯。拍摄时可直接调出相机的"井"字辅助线，将拍摄主体放在4个交叉点上，这样拍摄的画面更加突出主体，如图4-1-9、图4-1-10所示。

图4-1-9　黄金分割法构图

图4-1-10　黄金分割法效果图

（二）水平线构图

水平线构图是保持与地平线（或水平分界线）平行的一种构图方式，构图方式相对简单。

水平线构图可以增加照片的稳定感和广阔度，使照片看上去带有安宁、平静之感，可以使画面呈现水平方向上的延伸感，展现稳定的视觉感受。需要注意的是该水平线需要达到视觉上的平直，不能倾斜，这种构图在风景风光照片中应用极为广泛，如图4-1-11所示。

74

（三）垂直线构图

垂直线构图与水平线构图的作用类似，传达给人一种重心稳定、庄重、肃穆、安静的情绪。垂直的线条象征着庄重、坚强、有支撑力，传达出一种永恒性。在自然界中很多物体、景色都具有竖线形状的结构。垂直线构图是另一种常用的构图方法，如图4-1-12所示。

图4-1-11　水平线构图

图4-1-12　垂直线构图

图4-1-13　对角线构图

（四）对角线构图

对角线构图是在摄影中商品以对角的连线位置呈现在画面中的，如图4-1-13所示，具有较强的视觉冲击力。

（五）三角形构图

三角形构图以三个视觉中心为景物的主要位置，有时是以三点成面几何构图来安排景物，形成一个稳定的三角形。这种三角形可以是正三角也可以是斜三角或倒三角，其中斜三角较为常用，也较为灵活。三角形构图具有稳定、均衡但不失灵活的特点，如图4-1-14所示。

（六）"L"形构图

可以是"正L"形，也可以是"倒L"形，它与框架构图相似，采用此构图形式可以突出主体，明确表达主题。在微距拍摄中，通常利用小商品的结构部件完成"L"形构图设计，重在突出商品的主体部分。

图4-1-14　三角形构图

（七）"S"形构图

"S"形构图是指物体以"S"的形状从前景向中景和后景延伸，如图4-1-16所示。画面构成纵深方向空间关系的视觉感，一般以河流、道路、铁轨等物体为常见。这种构图特点是画面比较生动，富有空间感。

图4-1-15　"L"形构图

图4-1-16　"S"形构图

图4-1-17　曲线式构图

（八）曲线式构图

曲线式构图就是用弯曲的线条来构图的方法，如图4-1-17所示。其特点是可以使照片显得柔美。曲线式构图又分为两种：一种把曲线作为主角；一种彻底把曲线作为配角处理。

（九）十字形构图

十字形构图是利用垂直线与水平线相交构成的图，既有水平线的宁静、开阔，又有垂直线的庄重、肃穆，如图4-1-18所示。

（十）放射形构图

放射形构图以主体为核心，景物向四周扩散放射。这种构图方式可使人的注意力集中到被摄主体，尔后又有开阔、舒展、扩散的作用，常用于需要突出主体而现场又比较复杂的场合，也用于使人物或景物在较复杂的情况下产生特殊效果的场合，如图4-1-19所示。

图4-1-18　十字形构图

图4-1-19　放射形构图

（十一）框架构图

采用框架构图有助于掩盖不美的、分散他人注意力的区域，这些区域很可能会毁坏整幅照片，如图4-1-20、图4-1-21所示。

图4-1-20　小圆镜作为框架的构图

图4-1-21　教学楼楼梯作为框架的构图

（十二）对称式构图

对称式构图是一种图表形式构图，具有平衡、稳定、相呼应的特点，如图4-1-22、图4-1-23所示，有动态对称和静止对称两种。缺点是呆板、缺少变化。

（十三）斜线式构图

斜线式构图可分为平式斜横线和立式斜垂线两种，常凸显运动、流动、倾斜、动荡、失衡、紧张等氛围。也有的画面利用斜线指出特定的物体，而多条斜线透视存在则会使画面规

律化并且具有韵律，如图4-1-24、图4-1-25所示，从而吸引欣赏者的目光，有较强的视线导向性。

图4-1-22　对称式构图1

图4-1-23　对称式构图2

图4-1-24　平式斜横线构图

图4-1-25　立式斜垂线构图

　　一幅好的拍摄作品需要良好的构图作为支撑，良好的构图可以充分表达拍摄作品的主题。掌握好构图的基本方式，在实际拍摄中很好地运用，将会给拍摄出来的图片增色不少。

　　二、常见的拍摄角度

　　拍摄角度是相机与被摄对象在相机垂直平面上的相对位置，也就是在摄影方向、距离固定的情况下，照相机与被摄对象之间的相对高度。由于相对高度的不同，便形成了平角、仰角、俯角三种不同的拍摄角度。

　　1. 平角拍摄

　　平角拍摄是指相机和被摄对象在同一个水平线上进行拍摄。采用平角拍摄，画面中的商品成像后不易变形，如图4-1-26所示。

　　平角拍摄人物活动的场面，使人感到平等、亲切。拍摄自然景物的时候，地平线的处理很重要，为了强调上下对称，我们可以把地平线放在中间的位置。但是一般情况下，应该避免地平线平均分割画面的情况，因为那样做的话，远景和近景将压缩在中间一条线上，画面会显得平淡、呆板。

　　2. 仰角拍摄

　　仰角拍摄时，相机的高度低于被摄对象，相机向上拍摄，有利于突出被摄对象高大的气势，能够将景物充分地展示在画面上，如图4-1-27所示。

　　另外，贴近地面的仰摄还能够用于运动对象腾空、跳跃等动作的夸张效果。仰拍人物时，可以使人物的腿在照片中增长，产生身高瞬间增加的画面视觉效果。采用仰角拍摄人

的脸部，效果会显胖。

图4-1-26 平角拍摄示意图

图4-1-27 仰角拍摄示意图

图4-1-28 俯角拍摄示意图

3. 俯角拍摄

俯角拍摄时，相机的高度高于被摄对象，相机向下拍摄，这个角度就好像登高远眺一样，眼下由近至远的景物在画面中由下至上充分平展开来，如图4-1-28所示。

俯角拍摄有利于表现地平面上的景物层次、数量、位置等，能够给人一种广阔、深远的感受。通常拍摄小件商品也多采用俯角拍摄。

? 【想一想】

结合前面所学的知识，请分析商品在拍摄前进行构图有什么作用，然后在班级内分享。

团队实训

全班同学分为若干组（2人一组），利用周末及节假日的时候，通过手机或者相机在校内外抓拍室外场景照片。在拍摄时要注意有构图思想，主体突出。每个小组成员进行分工，然后制作PPT，派小组代表在班级上台演示，如表4-1-1所示。

表4-1-1 商品拍摄实操评分表（5）

评分内容	分 值	得 分
内容充实、详细	50	
态度认真，分工明确	10	
构图明确，主体突出	30	
演讲表述清晰、流利	10	
总 评		

任务二　认识布光

任务描述

在商品拍摄过程中，拍摄出一张较好的商品图片离不开布光操作。没有布光的构图是粗糙的，通过布光，可以进一步实现商品在实际拍摄过程中的立体感、层次感、主体、内容等视觉效果。掌握好布光，能够为商品拍摄的效果增色很多。

任务分解

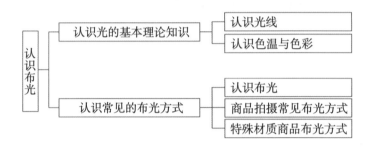

活动一　认识光的基本理论知识

晓明在前面的学习中非常努力，学会了构图，从而给商品拍摄画面带来了不错的效果。然而他在实际拍摄中发现，有些时候商品的拍摄仅仅依赖前面所学还是有些欠缺。例如，画面的光线不够理想，曝光和欠曝时有发生。有的时候他甚至不知道拍摄所用的灯光如何放置，随心所欲肯定不能解决当前问题。于是晓明查找了一些网购平台以及百度上的优秀作品，发现商品拍摄的布光其实也是很有讲究的，不同类型商品的拍摄，其布光的方法各异。为此，晓明决定继续努力学习钻研商品拍摄的布光技巧。

一、认识光线

（一）光源

光源是一个物理学名词。宇宙间的物体有的是发光的，有的是不发光的，自己能发光且正在发光的物体叫作光源，如太阳、打开的探照灯、燃烧着的蜡烛、教室里的日光灯等都是光源。

古希腊摄影家们认为，摄影（photography）=光（photos）+描画（graphien）。没有光源，世界就会一片漆黑。摄影时用好光源的光线是一门技术。一般来说，用光有三个层次：拍摄初学者主要是满足技术上的要求，也就是通过照明使得画面的亮度更加合适；工匠型的拍摄工作者使用光线目的是调节光线的方向，突显商品或者人物的造型，从而满足造型上的基本要求；艺术家型的拍摄工作者根据艺术创作上的需求来人为创造光线，使画面呈现出一种罕见的光线效果，难度非常大。

（二）光源的分类

1. 自然光

自然光一般是指太阳光或宇宙中自然天体发出的光（如星光），也可以是自然界中物体发生物理或者化学反应而自然燃烧发出的光。自然光的强度和方向是不能由摄影者任意调节

和控制的，只能选择和等待。摄影者应注意了解自然光的变化对摄影用光的影响，做好合理利用自然光。

2. 人造光

人造光一般是指人类利用大自然物质和掌握的科技，人为制造出来的光源，如火把、油灯、蜡烛、电灯等。人造光通常分为连续光和非连续光，生活中的钨丝灯灯泡发出的是连续的光线，而相机中的闪光灯是瞬间发光的照明设备即电子闪光灯，只能发出短暂的光线，属于非连续光源。在人造光中，光源的造型种类繁多，如主光、辅助光、轮廓光、装饰光（效果光）、背景光（环境光）等。

（1）聚光灯

聚光灯是装有凸透镜，可以调节光束焦点的灯。通常在灯泡前面装有聚光镜片，在灯泡后面装有小型反光盏，射出的光线聚集成束，有方向性，亮度高。聚光灯一般有明显的方向和较强的投影，被摄物体有明显的反差，拍出的照片立体感较强，如图4-2-1所示。在拍摄商品时，聚光灯可作为主光或轮廓光的光源使用。目前市面上的LED聚光灯是采用LED作为光源，相对物美价廉。

（2）散射灯

散射灯在灯泡的后面多装有凹凸不平的反光罩，所用灯泡为磨砂灯泡或乳白灯泡等散射光源，射出的光线呈喇叭形向外扩散，像散射光一样柔和，均匀地照亮被摄物体，没有明显的方向，如图4-2-2所示。用散射灯拍摄，被摄体没有明显的反差，因此立体感也较差。散射灯在室内摄影中一般作为辅助光的光源使用。

（3）反射灯

反射灯是把光直接射向反光板、反光伞等反光物体上，再由反光物体把光反射到被摄物体上，使获得的光线柔和，可以在被摄物体上形成明暗区域并且没有明显的明暗交界线。反射灯在商品拍摄中，一般作为辅助光源，如图4-2-3所示。

图4-2-1　聚光灯　　　　　图4-2-2　散射灯　　　　　图4-2-3　反射灯

（4）闪光灯

闪光灯的全称为电子闪光灯。闪光灯通过电容器存储高压电，脉冲触发使闪光管放电，完成瞬间闪光。通常的闪光灯的色温约为5500K（开尔文），接近白天阳光下的色温，发光性质属于冷光型，适合辅助拍摄怕热的物体。

闪光灯可以实现加强曝光量，在光线较低的昏暗地方，打闪光灯有助于让景物更明亮。闪光灯一般分为两大类：大型闪光灯和小型闪光灯如图4-2-4、图4-2-5所示。大型闪光具

有闪光输出能量大、布光面宽、光线均匀、可在配备的造型灯下直接观察光线效果等特点。小型闪光灯体积小，重量轻，使用方便并且发光强度高。

（5）碘钨灯

碘钨灯类似于白炽灯，碘钨灯里面被充入了碘蒸气和惰性气体，如图4-2-6所示。碘钨灯有体积小、重量轻、发光功率大、亮度高、寿命长等特点，色温稳定在3200K左右。

图4-2-4　大型闪光灯　　　　图4-2-5　小型闪光灯　　　　图4-2-6　碘钨灯

经过试验发现，普通白炽灯的平均使用寿命是1000小时，碘钨灯平均寿命要比它长一倍，发光效率提高30%。

二、认识色温与色彩

（一）认识色温

色温是表示光线中包含颜色成分的一个计量单位。色温是当绝对黑体从绝对零度（−273℃）开始加温后所呈现的颜色。绝对黑体在受热后，颜色变化依次为黑—红—黄—白—蓝，当加热到一定的温度，绝对黑体发出的光所含的光谱成分，就称为这一温度下的色温，计量单位为K（开尔文）。当某一光源发出的光与某一温度下绝对黑体发出的光所含的光谱成分相同，便可以用K值表示，常见光源色温对照见表4-2-1。如1000W钨丝灯发出光的颜色与绝对黑体在2727K时的颜色相同，那么该钨丝灯发出的光的色温就是：2727K+273K=3000K。人眼对不同色温的光有不同的色感。光源的色温越高，色感偏蓝色；光源的色温越低，色感偏红色。

表4-2-1　常见光源色温对照表

光　源	色　温（K）
晴天（平均）	5500
阴天和多云	6000～7000
晴空万里	25000～27000
高速电子闪光灯	7000
家用白炽灯	2500～3000
烛焰	1500～1930
60W充气钨丝灯	2800
普通日光灯	4500～6000
荧光灯	4500～6500

（二）认识色彩

1. 色彩的由来

色彩是能引起我们共同审美愉悦的、最为敏感的形式要素。1666年，牛顿进行了著名的色散实验。他将一个房间关得漆黑，只在窗户上开一条窄缝，让太阳光射进来并通过一个三角形挂体的玻璃三棱镜。结果出现了意外的奇迹：在对面墙上出现了一条七色组成的光带，而不是一片白光，七色按红、橙、黄、绿、青、蓝、紫的顺序一色紧挨一色地排列着，极像雨过天晴时出现的彩虹。同时，七色光束如果再通过一个三棱镜还能还原成白光。该七色光带就是太阳光谱。

生活中的颜色可以分成两大类，即有彩色系和无彩色系。

有彩色系指包括在可见光谱中的全部色彩，它以红、橙、黄、绿、青、蓝、紫等为基本色，一般具有三个基本特性：色相、纯度（也称彩度、饱和度）和明度。这在色彩学上也被称为色彩的三大要素或色彩的三属性。一种颜色只要具有以上三种属性都属于有彩色系。饱和度为0的颜色为无彩色系。

无彩色系是指白色、黑色和由白色、黑色调和形成的各种深浅不同的灰色。无彩色按照一定的变化规律，可以排成一个系列，由白色渐变到浅灰、中灰、深灰到黑色，色度学上称此为黑白系列。

2. 三原色

色光三原色（别名为三基色）：红（R）、绿（G）、蓝（B）。颜料三原色为品红（明亮的玫红）（M）、黄（Y）、青（湖蓝）（C），如图4-2-7、图4-2-8所示。

3. 颜色搭配

补色又叫互补色。如果两种颜色、质量相同，混合而成之后，显黑灰色，那么这两种颜色就是互补色。在十二色环中，任意相距120°～180°的颜色，称为对比色。在十二色环中，任意在90°范围内的颜色都是可以称为邻近色。在十二色环中，任意在15°范围之内的颜色称为同类色。如图4-2-9所示。

图4-2-7　色光三原色　　　　图4-2-8　颜料三原色　　　　图4-2-9　色环示意图

以A为例，A的对比色是C～D（120°～180°范围）；A的邻近色是E～H和F～Y（90°范围）；A的同类色是E～G和F～Z（15°范围）。

⬤ 活动二　认识常见的布光方式

一、认识布光

在商品拍摄中，布光又称拍摄照明。通常布置摄影系1～2主灯，配合若干组辅助灯光进行商品拍摄的活动叫作布光。

在微距拍摄时，静物拍摄也是一种造型行为，布光是让塑造的形象更具有表现力的关键，但我们在拍摄照片时必须面对无数不可预知的外在环境因素，如灯光、布置、清晰范围、拍摄时刻等，而在室内环境下拍摄商品照片则可完全排除这些影响。在这个特殊的环境，我们可以完全控制周围的状况，在拍摄中运用不同的布光来表现出商品的软硬、粗细、轻重、薄厚甚至冷热的视觉感受，使消费者直观地看到商品的不同形态，由此去联想他们在使用商品时可能获得的感受。

二、商品拍摄常见布光方式

（一）正面两侧布光

常见布光方式的布光区别

正面两侧布光是商品拍摄中最常用的布光方式，正面投射出来的光线全面而均衡，商品表现全面，不会有暗角，如图4-2-10～图4-2-12所示。

图4-2-10　正面两侧布光示意图

图4-2-11　正面两侧布光效果图

图4-2-12　正面两侧布光拍摄效果图

（二）两侧45°角布光

两侧45°角布光使商品的顶部受光，正面没有完全受光，适合拍摄外形扁平的小商品，不适合拍摄立体感较强且有一定高度的商品，如图4-2-13～图4-2-15所示。

图4-2-13　两侧45°角布光示意图

图4-2-14　两侧45°角布光效果图　　图4-2-15　两侧45°角布光拍摄效果图

（三）单侧45°角不均衡布光

采用这种布光时，商品的一侧出现严重的阴影，底部的投影也很深，商品表面的很多细节无法呈现。同时，由于减少了环境光线，反而增加了拍摄的难度，如图4-2-16～图4-2-18所示。

图4-2-16　单侧45°角
不均衡布光示意图　　　图4-2-17　单侧45°
角不均衡布光效果图　　　图4-2-18　单侧45°角
不均衡布光拍摄效果图

（四）前后交叉布光

从商品后侧打光可以表现出表面的层次感，如果两侧的光线还有明暗的差别，那么，就既表现出了商品的层次又保全了所有细节，比单纯关掉一侧灯光的效果更好，如图4-2-19~图4-2-21所示。

图4-2-19　前后交叉布光示意图　　　图4-2-20　前后交叉布光效果图　　图4-2-21　前后交叉布光拍摄效果图

（五）后方布光

从背后打光，商品的正面因没有光线而产生大片的阴影，无法看出商品的全貌，因此，除拍摄需要表现如琉璃、镂空雕刻等具有通透性的商品外，最好不要轻易尝试这种布光方式，如图4-2-22~图4-2-24所示。

图4-2-22　后方布光示意图　　　图4-2-23　后方布光效果图　　图4-2-24　后方布光拍摄效果图

同样的道理，如果采用平摊摆放的方式来拍摄的话，我们可以增加底部的灯光，也是通过从商品的后方打光来表现出这种通透质感的。

三、特殊材质商品布光方式

（一）强反光性商品布光

在商品拍摄中，经常会遇到一些强反光性的商品，如不锈钢杯子、不锈钢咖啡勺、金银首饰、金属小摆件、袋装方便面、漆器等，这些商品无一例外都具有强烈反光的特点，在拍摄时可以采用硫酸纸或者卡纸（最低要求是普通白纸）来辅助拍摄，如图4-2-25、

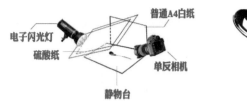

图4-2-25 反光体拍摄布光图　　　图4-2-26 不锈钢勺子拍摄效果图

图4-2-26所示。

反光体的拍摄相对较困难，在实际拍摄过程中，可以借助白色A4纸张，如果有90g/A4硫酸纸、卡纸的话，效果会更好。硫酸纸又称制版硫酸转印纸，具有纸质纯净、强度高、透明度好、不变形、耐晒、耐高温、抗老化等特点，在商品的拍摄中屡见不鲜。

（二）高吸光性商品布光

当光线照射在高吸光性商品之上，于照明之外并无透射，也不产生映射和大块的耀斑和反光，而是在吸收光线后漫反射出部分光线。一般地，在同等光照情况下，该类商品在拍摄时，画面相对较暗。如黑色、灰色系列的运动鞋、深颜色的服装、黑色系列的手机壳等，如图4-2-27、图4-2-28所示。

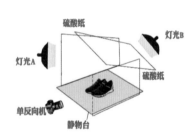

图4-2-27 吸光体布光效果图　　　图4-2-28 黑色运动鞋拍摄效果图

吸光体产品包括毛皮、衣服、布料、食品、水果、粗陶、橡胶、亚光塑料等。它们的表面通常是不光滑的（相对反光体和透明体而言）。因此它们对光的反射比较稳定，即物体固有色比较稳定统一，而且这些产品本身的视觉层次通常比较丰富。为了再现吸光体表面的层次质感，布光的灯位要以侧光、顺光、侧顺光为主，而且光比较小，这样使其层次和色彩表现得都更加丰富。

（三）高透明性商品布光

透明体一般很容易被光线透过，如灯泡、玻璃杯、香水瓶等，如图4-2-29、图4-2-30所示。有些透明体还存在转变光线，如三棱镜。

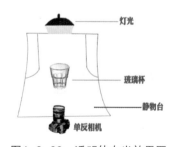

图4-2-29 透明体布光效果图　　　图4-2-30 玻璃杯拍摄效果图

"明亮背景黑线条"的拍摄方法能非常好地优化透明物体的外形，但在拍摄时应注意光线不能过暗，玻璃不能太厚，否则，黑线条会过宽而使物体显得粗笨。拍摄出"明亮背景黑线条"画面效果的布光主要利用照亮物体背景光线的折射效果。透明物体放在浅色背景前方足够距离上，背景光束不能照射到被摄物上，则背景反射的光线穿过玻璃，在物体的边缘通过折射形成的黑色轮廓线条，线条的宽度正比于玻璃的厚度。改变光束的强度与角度可以获得不同的效果。

任务三 简析常见日用商品拍摄案例

任务描述

学习日常生活中常见的商品拍摄技巧非常实用，依据前面所学，能够运用好商品拍摄时相机的使用、道具的选用、背景的选用、布光方式以及构图的处理，同时需要做好相机参数的设置，通过对商品的观察，了解其特点，能够运用所学知识很好地完成对日常商品的微距拍摄，通过这种实践能够很好地提高学生拍摄技能。

任务分解

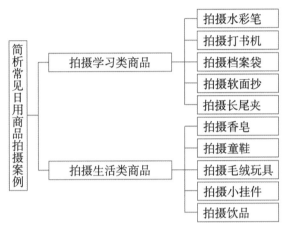

- 简析常见日用商品拍摄案例
 - 拍摄学习类商品
 - 拍摄水彩笔
 - 拍摄打书机
 - 拍摄档案袋
 - 拍摄软面抄
 - 拍摄长尾夹
 - 拍摄生活类商品
 - 拍摄香皂
 - 拍摄童鞋
 - 拍摄毛绒玩具
 - 拍摄小挂件
 - 拍摄饮品

一、拍摄学习类商品

（一）水彩笔

在拍摄水彩笔时，要展示正面商品包装整体图以及水彩的细节图。由于水彩笔的包装盒是透明塑料制品，所以在实际拍摄时要注意灯光的控制，尽可能展示出包装盒的通透性。包装盒的正面有图文展示，所以在拍摄时需要完整地将包装盒的主要图文内容展示在画面中，如图4-3-1、图4-3-2所示。在拍摄水彩笔的细节时，需要借助构图方式来展示细节的核心，可以虚化陪衬部分，也可以在背景纸张上事先用水彩笔画出对应颜色的简易线条，这样既可以表达水彩笔的功能效果，又使得画面不会显得呆板。

（二）订书机

在拍摄订书机时，考虑到订书机的部分材质是金属材料，具有一定的反光性，订书机的其他部分是不同颜色的塑料成分，有些吸光性较强，这样就需要注意按照前面介绍到的吸光和反光的布光方式，可以借助正面两侧或者两侧45°角布光方式，根据画面明暗程度调节相机上的ISO值或者EV值，同时需要注意用小景深，使重点的部分可以清晰展示，如图4-3-3、图4-3-4所示。

图4-3-1 水彩笔实拍前期图1　　图4-3-2 水彩笔实拍前期图2

图4-3-3 订书机实拍前期图1　　图4-3-4 订书机实拍前期图2

（三）档案袋

档案袋具有扁平、面积大等明显特点，有些档案袋的材质具有一定程度的吸光性，所以在拍摄时要注意前方的光线需要达到一定强度，同时要注意的是，光线过亮可能会导致档案袋的颜色出现失真。如果画面的光线出现异常可以调节相机上的ISO等参数，也可以调节光圈、快门等参数以达到预期效果，如图4-3-5、图4-3-6所示。

（四）软面抄

软面抄与档案袋有着相似的特点，在实际拍摄中，需要注意前面的布光亮度，同时需要进一步展示好商品的细节，抓住消费者的购买心理。多数消费者在看完商品的外观后，一种较强的理性消费特质将表现得非常明显，如图4-3-7、图4-3-8所示。故而在拍摄过程中就需要明确、清晰地展示好软面抄的内页细节部分。

图4-3-5 档案袋
实拍前期图

图4-3-6 档案袋
细节前期图

图4-3-7 软面抄
实拍前期图

图4-3-8 软面抄
细节前期图

（五）长尾夹

长尾夹是办公文具中使用较多的一种商品。在实际拍摄过程中，对长尾夹的摆放需要做到与其自身特点相结合，如图4-3-9、图4-3-10所示。

二、拍摄生活类商品

（一）香皂

第一张图片采用显示外包装三面的常规做法，画面有一定立体感。一般来说，核心产品部分才是多数消费者最为关注的内容，如图4-3-11、图4-3-12所示。

图4-3-9 长尾夹
实拍前期图1

图4-3-10 长尾夹
实拍前期图2

图4-3-11 香皂实
拍前期图1

图4-3-12 香皂实
拍前期图2

图4-3-13 儿童拖鞋
实拍前期图1

图4-3-14 儿童拖鞋
实拍前期图2

（二）童鞋

童鞋的拍摄方法多样，下图是在未借助道具、花样背景、模特的前提下进行俯视拍摄，这也是最简单的一种拍摄方法。在细节展示中通过调节光圈，使用小景深虚化了背景，突出主体部分，如图4-3-13、

图4-3-14所示。

（三）毛绒玩具

毛绒玩具有大小之分，一般通过交叉布光方式，焦点聚集在前1/3处较为合适。细节展示时尽量缩小物距，微距拍摄这种展示细节的方式也是最常见不过的了，如图4-3-15、图4-3-16所示。

图4-3-15　毛绒玩具　　　　图4-3-16　毛绒玩具
实拍前期图1　　　　　　实拍前期图2

（四）小挂件

小挂件商品小且扁平，采用两侧45°角布光方式，适量增加商品的暗角，提高商品在画面中的立体效果，如图4-3-17、图4-3-18所示，由于该商品有较为复杂的"猫须"，在拍摄时需要尽可能地展示"猫须"的纹理，做到清晰显示。拍摄这种复杂的纹理时，为了减少后期抠图的工作量，可以尽量选用适当的背景。展示细节时倘若商品本身过于扁平而较难凸显其立体效果，可以借助道具或者包装盒，从而更好地达到预期效果。

（五）饮品

生活中的饮品种类繁多，对于细长的商品可以采用对称式构图方式，正面两侧布光。细节展示时尽可能凸显商品的核心卖点，如图4-3-19、图4-3-20所示。

图4-3-17　手机挂件　　图4-3-18　手机挂件　　图4-3-19　饮品　　　图4-3-20　饮品
实拍前期图1　　　　实拍前期图2　　　　实拍前期图1　　　实拍前期图2

？【做一做】

结合前面所学的知识，尝试利用拍摄道具、布光方式对手机挂件小饰品进行拍摄。拍摄的过程中需要注意背景的选择，同时要充分考虑颜色对主体商品的衬托作用。做好拍摄之前的准备工作，需要充分利用好气吹、手套等相关道具，以便达到拍摄的最佳效果。

▌▌ 团队实训

1. 分析不同的布光方式在实际的拍摄过程中的效果

全班同学分为若干组（3～6人一组），事先准备好三种拍摄商品，手机挂件、小毛绒玩具、咖啡勺，各小组自行选取一种商品进行拍摄，拍摄结束后介绍本小组的拍摄心得，尤其是拍摄过程中遇到的困难以及感触较深的经验。每个小组成员进行分工，然后制作成PPT，派小组代表上台演示，如表4-3-1所示。

表4-3-1 商品拍摄实操评分表（6）

评分内容	分 值	得 分
内容充实、详细	50	
态度认真，分工明确	20	
PPT制作图文结合，突出重点	20	
演讲表述清晰、流利	10	
总 评		

2. 现场演示并介绍拍摄商品时的构图思路

全班同学分为若干组（4～6人一组），事先准备好拍摄器材，如单反相机、三脚架、静物台、柔光箱、反光板、微型柔光摄影棚、小商品等。各小组自行选取一种商品拍摄并在组内讨论，派代表进行操作演示，介绍在拍摄时构图的主要思路并分析原因。

▌项目总结

晓明通过学习商品拍摄中需要涉及的拍摄器材以及拍摄道具，知悉了各种器材的功能特点以及道具的功能效果，不同颜色的背景带来的效果等基础知识；通过分析拍摄器材、道具在使用过程中的注意事项，晓明明确了各种拍摄器材的基本使用方法和具体适用场合等知识，懂得了作为一名拍摄工作人员需要时刻做好拍摄专业知识学习的准备；同时进一步明确了在商品拍摄时构图和布光的基本思路和方法，时刻通过理论和实操来不断提高自己的实战水平。

通过本项目的学习，晓明能够很好地依据商品的特征和拍摄所要达到的效果需要，采用不同的构图方式以及布光方式。边学习边实践，不断总结分析，更加提升了晓明对商品拍摄的兴趣，这些知识为晓明以后的学习打下了一定的基础，让他在网店拍摄的知识运用水平上又上升了一个台阶。

▌思政园地

中国构图

摄影如同绘画一样，都要有章法、布局，也就是构图。谢赫"六法"中称构图为经营位置。有了题材，创作者需要通过画面把想法和美感传达给观众，遇到的第一关即是构图。明代画家李日华说：大都画法以布置意象为第一。可见取得好的题材，还不算万事大吉，紧跟着要研究主体部分放在哪里，次要部分如何搭配得宜，甚至空白处、气势、色彩、题词等细节都要反复推敲，宁可没有画到，但不可没有考虑到，这种推敲布置的过程即是一种经营。

画家常常不是通过一两张草图便能达到理想构图的，特别是中国画的构图，要考虑民族形式的特点，物象的展开，既要多变化、多次层，又要求统一。从高克恭的《云横秀岭图》可看到其开合布陈之妙，正中巨峰突出，群峰拥簇有合掌之势，这是合；

《云横秀岭图》

山头中部之云、下部之水则是开；左右都有树林石坡，这是争；有高有低，有伸有缩之水蛟，这是让。商品拍摄亦如此，在拍摄前需要认真思考如何构图，既要突出重点，也要风格明确，层次丰富、主题鲜明。

实战训练

一、单选题

1. 邻近色是在十二色环中，任意在（　　）范围内的颜色都是可以称为邻近色。

A. 30°　　　　　　B. 45°　　　　　　C. 60°　　　　　　D. 90°

2. 镜头的光圈系数用（　　）标识。

A. CANON　　　　B. 1：2　　　　　C. F=18−135mm　　D. FM

3. 小孔成像形成的是（　　）。

A. 倒像　　　　　　B. 正像　　　　　　C. 负像

4. 现存世界上第一张照片《窗外风景》是（　　）的代表作。

A. 达盖尔　　　　　B. 亚当斯　　　　　C. 尼埃普斯　　　　D. 布列松

5. 能够使主体产生轮廓光的是（　　）。

A. 逆光　　　　　　B. 侧光　　　　　　C. 顺光　　　　　　D. 左90°侧光

6. 中华优秀传统文化是我们民族的"根"和"魂"，我们要不断推动中华优秀传统文化创造性转化、创新性发展。以下对待中华优秀传统文化的正确态度是（　　）

A. 取其精华、去其糟粕　　　　　　　B. 批判继承、洋为中用

C. 自觉传承、积极弘扬　　　　　　　D. 去粗取精、去伪存真

二、多选题

1. 下列属于人造光的有（　　）。

A. 火把　　　　　B. 油灯　　　　　C. 蜡烛　　　　　D. 碘钨灯

2. 下列说法正确的有（　　）。

A. 色温是表示光线中包含颜色成分的一个计量单位。

B. 颜色可以分成两个大类，即有彩色系和无彩色系。

C. 色光三原色由红（R）、绿（G）、蓝（B）构成。

D. 在十二色环中，任意相距90°之间的颜色，称为对比色。

3. 在拍摄小商品时，可以使用后方布光方式的有（　　）。

A. 玻璃杯　　　　　　　　　　　　　B. 不锈钢保温杯

C. 塑料半透明杯子　　　　　　　　　D. 陶瓷杯

4. 下列哪些商品在拍摄时需要注意避免强光正面照射？（　　）

A. 白色运动鞋　　　　　　　　　　　B. 包装完整的方便面

C. 不锈钢制品　　　　　　　　　　　D. 玻璃制品

5. 在拍摄小商品时，当出现边缘性曝光时，可选用（　　）进行适量遮光。

A. A4白纸　　　　B. 铜版纸　　　　　C. 硫酸纸　　　　　D. 亚克力板

三、判断题

1. 构图可以充分表达拍摄作品的主题，可以传递作品的引申寓意，可以体现摄影作者

的思想。（　　　）

2. 《窗口》是罗伯特·杜瓦诺的代表作。（　　　）

3. "黄金分割法"又称"三分法则"。（　　　）

4. 斜线式构图可分为立式斜垂线和平式斜横线两种。（　　　）

5. 相机闪光灯是连续光。（　　　）

四、场景实训题

1. 全班分组，每组4～6人，尝试采用逆光、顺光、侧光三种模式进行商品拍摄，小组内分析得到的三张图片的不同效果，在班级内进行分享。

2. 小组内尝试针对透明、吸光、反光三种不同材质的商品进行拍摄，注意布光方式和道具的选用。小组内分析得到的三张图片的不同效果，在班级内进行分享。

项目5 手机拍摄

项目概述

小区门口的生鲜超市为了更好地服务消费者，特地开发了线上"生鲜超市App"，方便消费者碎片购物。可是面对手机端App经常需要及时上架新的蔬菜水果图片或视频，急需若干名产品摄影师。面试时的要求：一是用随身携带的手机独立完成某个商品的拍摄工作；二是可独立并灵活运用灯光，充分体现出产品的质感；三是后期可以直接运用手机修图软件美化和编辑图片与视频；四是展示你手机中自己拍摄的生活图片和视频，谈谈你的用意和拍摄技巧。

知识目标

1．通过学习懂得手机拍摄的基础知识。

2．了解手机常用的拍摄模式。

3．知悉一些手机图片和视频编辑App。

技能目标

1．学会并使用常见的几种手机拍摄模式。

2．后期手机修图和视频编辑App的使用。

3．能按要求制作出有主题和冲击力的图片和视频。

素养目标

通过理论与实操相结合，增强手机拍摄带来的乐趣，培养正确的审美观，提升团队合作精神和匠心精神。

任务一 认识手机拍摄

任务描述

随着O2O的快速发展，很多社区超市同行都已经将业务扩展到线上了。晓明通过网上招聘知道了产品摄影师需要具备哪些能力。虽然自己平时喜欢用手机记录分享自己生活、学习的点点滴滴，但如何快速地拍摄好产品图片和视频，形成消费者喜欢的风格，进而促进产品的销售，应该怎么做呢？晓明决定先从基础开始学习，研究手机拍摄。

任务分解

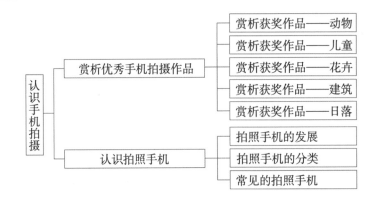

🎥 活动一 赏析优秀手机拍摄作品

晓明打开电脑，在网站搜索"手机摄影获奖作品"，发现很多网站上都有手机摄影大赛获奖作品，如ippawards、全球手机摄影网、摄影之友等，网站上面都有近几年的手机获奖作品。除了感叹手机也能拍出这么多惊艳的作品外，晓明还通过前面摄影知识的学习，试着从光、构图、主体、色彩、影调等角度分析作品。这些照片又会给你带来什么样的感受呢？下面我们就一起来欣赏部分手机摄影优秀作品。

一、赏析获奖作品——动物

图5-1-1是美国的罗宾·罗伯蒂斯（Robin Robertis）在加利福尼亚的卡尔斯巴德拍摄的。其亮点为毛发的质感（照片的亮点）；触感（隔着屏幕都能使你感受到）；小狗的眼神与拍摄者的情感交流……

图5-1-2是英国的凯蒂·沃尔（Katie Wall）拍摄于英国的新布赖顿的一幅作品。场景：在一个刮风的日子里享受一个几乎空荡荡的海滩；作者一家人享受着小狗围着他们转着大大的圈圈；还不时追逐着远处的海鸥……

图5-1-1 小狗"姜戈"

图5-1-2 小狗

图5-1-3 微笑的小狐狸

图5-1-3是中国台湾的吴炫宁拍摄于日本宫城藏王狐狸村的一幅作品。场景：这只狐狸躺在盒子里，在下雪的季节里探出头来享受阳光……

二、赏析获奖作品——儿童

图5-1-4拍摄的是民国时期学龄前儿童骑三轮踏板车的美好快乐时光。作者抓拍了小男孩的神态，照片中的黑白色构成了高级的质感和构图。

图5-1-5是以色列的迪娜阿尔法西拍摄于以色列的海法。场景：在滑板公园里，孩子们持续训练好几小时，不断地改善和完成更多的动作。让人感受到，孩子们的不懈努力，可以实现更高的目标。

图5-1-6是爱尔兰的萨瓦德蒙（Savadmon）拍摄于爱尔兰科克市的弗莫伊。草垛上的双胞胎让天空和场地上的灯光看起来非常特别……

图5-1-4　　　　　图5-1-5　气氛（Air）　　　　　图5-1-6　双胞胎（Twins）

三、赏析获奖作品——花卉

图5-1-7是美国的艾莉森·海伦娜拍摄于加利福尼亚州圣巴巴拉的一幅作品。作者停车去杂货店购物，在墙上和花朵上看到奇异的光。感受：推断拍摄的时间可能是太阳将落未落之时。阳光的角度很低，通过大气层和云层时，出现不同的散射和折射，色温也与白天不同，光比有些大。在这个时间段拍照，都会有奇妙的不同的发现。这朵小花很美，主体、客体和背景的搭配很和谐，流露出静谧的美，但又不失蓬勃的生命力……

图5-1-8是美国的张振地拍摄于新泽西州普林斯顿旅行中拍摄的一组作品。场景：在一个多雨的阴天里，光线柔和而暗淡；强调红色水果和绿叶的对比色……

图5-1-9是中国的Hongjun Ge拍摄于中国南京的一幅作品。感受：有时候，我们所处的环境色彩繁杂，普通拍摄难以表现出被摄主体时，不妨使用一下经典的黑白色，加以适当裁剪，照片瞬间就充满了艺术气息……

图5-1-7　光（Light）　　　　图5-1-8　R(ed).G(reen).B(loom)　　　　图5-1-9　兰花（Orchid）

四、赏析获奖作品——建筑

图5-1-10是意大利的马西莫·格拉齐亚尼（Massimo Graziani）拍摄于罗马的一幅作品。感受：一般在拍摄建筑的时候，除了表现宏伟、挺拔、奇异之外，很多作品都着重于它们的内部结构。此楼梯既有蜿蜒感，又有纵深感；明暗的变化形成节奏；想知道最深处的黑暗里面，究竟藏着什么……

图5-1-11是中国的KuangLong Zhang拍摄于伊朗伊斯法罕的一幅作品。这是伊朗最古老的清真寺之一，从771年到20世纪末期，经过数次施工、重建、增建和翻修……

图5-1-12是阿曼的纳斯拉·沙尔吉（Nasra Al Sharji）拍摄于迪拜的一幅作品。作者在早上6点48分准备去上班时，从酒店的窗口拍下了这张照片。

图5-1-10　横冲直撞（Rampage）　　图5-1-11　伊斯法罕的弥撒清真寺　　图5-1-12　迪拜哈利法塔

五、赏析获奖作品——日落

图5-1-13是芬兰的萨拉·隆卡宁（Sara Ronkainen）拍摄于芬兰中部的一幅作品。场景：芬兰的中部，夏天很长，夕阳很美。一天傍晚，作者在湖边散步，看见蒲公英漂浮在微风中。于是作者挑选了一个，举起它当成过滤器，捕捉到了最后一缕阳光。也就是拍摄日落不一定真的拍摄太阳，日落的美跟其他的美一样，都需要环境衬托……

图5-1-14是美国的吕玟（Cocu Lui）拍摄于日落前旧金山的金融区的一幅作品。场景：繁忙的上班族，低角度的日光和人们长长的阴影让作者着迷于街景……

图5-1-15是乌克兰的鲁斯兰扎布洛诺夫拍摄于乌克兰基辅的一幅作品。场景：在炎热的夏日，孩子们正在喷泉中玩耍……

图5-1-13　蒲公英日落　　　　　　图5-1-14　城市印象派　　　　　　图5-1-15　日落氛围

活动二 认识拍照手机

晓明在欣赏手机拍摄的不同类型作品后，决定让自己成为一名合格的摄影爱好者，就像电影里的很多男女主角一样，个个都有自己的绝活。加之看到网上许多企业高薪招聘产品摄影师，以各种产品为主要拍摄对象，反映产品的形状、结构、性能、色彩和用途等特点，让产品图片恰如其分地表现产品本身，传递店铺和品牌形象，从而引起浏览者的购买欲望。所以产品拍摄是传播商品信息、促进商品流通的重要手段。于是晓明决定先从认识拍照手机开始学习，详细地了解手机的发展和变化。

一、拍照手机的发展

2000年10月，夏普公司联合日本移动运营商J-PHONE发布了首款内置了11万像素CCD摄像头的夏普J-SH04手机，这就是全球首款内置摄像头手机。从此，手机摄像头的发展一日千里。拍照手机像素从200万到4000多万，手机拍照的画质在不断提高。见证了CMOS从忽略不计的尺寸增长到1/2.5英寸、再到1/1.83英寸，见证了机械快门、可变光圈、氙气闪光灯、光学变焦等原本只在相机上才见到的功能出现在手机上。一直到2011年左右，随着移动3G网络时代的来临以及微博、微信等软件的普及，手机摄影有了爆发式的增长。特别是iPhone手机拍照的易用性和趣味性，对于整个手机行业的指导作用是显而易见的。现在各大手机厂商推出新品时，广告主推的都是拍照功能，如华为P20、oppo Reno、小米9、vivo NEX、三星S9 Plus、Apple iPhone X等手机。未来的手机拍照画质可能还会继续增强，但幅度可能会越来越小，甚至小到忽略不计。最终的情况或许是手机在保证一定拍照画质的前提下，画质的重要性会让位于手机的工业设计、操控体验和可玩性。

二、拍照手机的分类

（一）按手机的操作系统分类

手机操作系统主要应用在智能手机上。目前应用在手机上的操作系统主要有以下五种。

1. Android

Android是一种基于Linux的自由及开放源代码的操作系统。它主要用于移动设备，如智能手机和平板电脑，由Google公司和开放手机联盟领导及开发。其尚未有统一中文名称，中国大陆地区较多的人称之为"安卓"。Android操作系统最初由Andy Rubin开发，主要支持手机，2005年8月由Google收购注资。2007年11月，Google与84家硬件制造商、软件开发商及电信营运商组建开放手机联盟，共同研发改良Android系统。随后Google以Apache开源许可证的授权方式，发布了Android的源代码。第一部Android智能手机发布于2008年10月。Android逐渐扩展到平板电脑及其他领域，如电视、数码相机、游戏机、智能手表等。2011年第一季度，Android系统在全球的市场份额首次超过塞班系统，跃居全球第一。2013年第四季度，Android平台手机的全球市场份额已经达到78.1%。2014年第一季度Android平台已占所有移动广告流量来源的42.8%，首度超越iOS。2017年5月18日凌晨开幕的开发者大会上，谷歌自豪地对外界宣布，全球采用Android操作系统的激活设备超过了20亿台，而且这个数量还在继续疯狂增加。

Android平台最大优势是开发性，允许任何移动终端厂商、用户和应用开发商加入

Android 联盟中来，允许众多的厂商推出各具特色的应用产品。像一加的OxygenOS、H2OS，小米的MIUI，锤子的Smartisan OS、LeWaOS等，其操作系统都是在Android系统的基础上，进行的二次开发。如图5-1-16所示。

2. iOS

2007年1月9日，苹果公司在Macworld展览会上公布iOS，随后于同年的6月发布第一版操作系统，最初的名称为"iPhone Runs OS X"，2010年大会上宣布改名为iOS。最初是设计给iPhone使用的，后来陆续套用到iPod touch、iPad以及Apple TV等产品上。其内置的Siri、Facetime、Safari、Game Center、控制中心、相机、Airdrop、查找我的iPhone系列产品、iCloud等应用都非常经典和精致，如图5-1-17所示。

图5-1-16　安卓机器人标识

图5-1-17　iOS界面

3. Windows Phone

Windows Phone（简称WP）是微软于2010年10月21日正式发布的一款手机操作系统，初始版本命名为Windows Phone 7.0。它采用了一种称为Metro的用户界面（UI）。Windows Phone具有桌面定制、图标拖拽、滑动控制等一系列前卫的操作体验。其主屏幕通过提供类似仪表盘的体验来显示新的电子邮件、短信、未接来电、日历约会等，让人们对重要信息保持时刻更新，如图5-1-18所示。

图5-1-18　微软系统界面

4. Symbian

Symbian系统是塞班公司为手机而设计的操作系统。2008年12月2日，塞班公司被诺基亚收购。2011年12月21日，诺基亚宣布放弃塞班品牌。由于缺乏新技术支持，塞班的市场份额日益萎缩。截至2012年2月，塞班系统的全球市场占有量仅为3%。2012年5月27日，

图5-1-19　Symbian系统界面

诺基亚彻底放弃开发塞班系统。2013年6月12日，诺基亚停止出售塞班智能手机，全面转向微软Windows Phone平台。如图5-1-19所示。

5. BlackBerry OS

BlackBerry OS是Research In Motion为其智能手机产品BlackBerry开发的专用操作系统。该系统具有多任务处理能力，并支持特定输入装置，如滚轮、轨迹球、触摸板及触摸屏等。

2010年年末数据显示，BlackBerry OS在市场占有率上已经超越诺基亚，仅次于Google操作系统Android、苹果公司操作系统iOS和微软公司Windows Phone操作系统，成为全球第四大智能手机操作系统。Blackberry主打商务高端市场，据Nielsen2011年就智能手机市场及平板电脑市场数据显示，在美国市场BlackBerry OS的市场份额已从2010年的27.4%跌落至19%。2018年2月15日黑莓名正式宣布将在2年后关闭其操作系统BlackBerry OS。目前黑莓已经开始处理BlackBerry OS系统及其应用商店，以减少对用户所产生的影响，并且全面转向Android高端市场。如图5-1-20所示。

图5-1-20　BlackBerry OS系统界面

现在Android OS 和iOS系统不仅仅在智能手机市场份额中维持领先，而且这种优势仍在不断增加。

（二）按外形分类

1. 折叠式

折叠式手机是指手机为翻盖式，要翻开盖才可见到主显示屏或按键。如果手机只有一个屏幕，则被称为单屏折叠式手机。如今，市场上还推出了双屏折叠式手机，即在翻盖上有另一个副显示屏，这个屏幕通常不大，一般能显示时间、信号、电池、来电号码等功能。折叠式手机优点是免除了锁键盘的工作；缺点是在用过一段时间后，由于反复翻开盖，对手机的本身会造成一定的不良影响，如图5-1-21、图5-1-22所示。

图5-1-21　单屏折叠式手机　　　图5-1-22　双屏折叠式手机　　　图5-1-23　直立式手机

2. 直立式

直立式手机就是指手机屏幕和按键在同一平面的无翻盖手机。直立式手机的特点主要是外观简洁、小巧，可直接看到屏幕上的内容，如来电、短信等，如图5-1-23所示。

3. 滑盖式

滑盖式手机主要是指手机要通过抽拉才能见到全部机身的手机。有些机型通过滑动下盖才能看到按键，而另一些机型则是通过上拉屏幕部分才能看到键盘。从某种程度上说，滑盖式手机是翻盖式手机的一种延伸及创新，如图5-1-24所示。

4. 旋转式

旋转手机的设计也是从翻盖手机演化而来的。旋转是手机中最具颠覆性的一种设计，而且也是最具变化的。不同的旋转手机有着不同的旋转风格，不过，总体来看，目前旋转手机在市场上仍然算是比较少见的，符合追求个性的消费者需求，如图5-1-25所示。

图5-1-24　滑盖式手机

图5-1-25　旋转式手机

5. 屏幕折叠式

屏幕折叠式手机是智能手机的一种造型，柔性AMOLED（有源矩阵有机发光二级体）屏幕是屏幕折叠式手机的突破关键。2019年2月20日，三星抢在2019年世界移动通信大会前发布了屏幕折叠式手机，并宣布这款手机已实现量产，期望能挽回三星手机当下的颓势。2019年2月24日，华为亮出了旗下首款5G屏幕折叠式手机Mate X，最大可以180度对折，展开后的屏幕尺寸可达8英寸，还能实现分屏浏览。即使在折叠状态下，机身厚度也只有11毫米，解决了屏幕折叠式手机过厚的问题。

2019年2月25日，努比亚和维信诺又联合发布了全球首款柔性屏"腕机"努比亚α，这是一款戴在手腕上的手机，弯曲的屏幕看起来很软，但其实硬度很高，耐划伤性能等同于刚性AMOLED屏。此前，小米曝光的双折叠屏手机也是和维信诺共同开发的。可折叠手机就像"变形金刚"，屏幕合起来仍是传统手机的大小，方便携带，打开则变成了一个平板电脑，更兼具娱乐和办公的功能，迎合了当下消费者追求便携和功能多样统一的需求，如图5-1-26、图5-1-27所示。

图5-1-26　屏幕折叠式手机1

图5-1-27　屏幕折叠式手机2

三、常见的拍照手机

可以说，现在的手机，具有好的拍照功能意味着产品可能更有竞争力，更有赢得市场青睐的把握。但受限于感光元件的面积和相机镜头尺寸，手机想做好拍照并不是容易的事情。

2018年随着硬件性能的提升和软件算法的进步，智能手机成像质量有了大的飞跃。图5-1-28是由DXOMARK公司统计的2018年手机拍照排名官网数据，分别是手机的后置和前置摄像头成像质量的各项参数综合评分。

（一）华为P20 Pro、华为Mate 20 Pro

凭借着独一无二的超大尺寸传感器和业内领先的算法，华为P20 Pro、Mate 20 Pro两款手机在手机业内拍照具有重大影响力。无论DXOMARK的评测分，还是消费者的实际体验，都能够佐证这两款手机拍照实力之强大。

首先是大尺寸传感器带来的高动态范围和色彩表现能力，其次是多摄组合带来的高可玩性。如三摄就是"彩色镜头+黑白镜头+长焦镜头"的组合，相对双摄而言加了彩色镜头，而这个彩色镜头就是现在年轻人拍照最喜欢用的滤镜功能。在虚化效果上，它们能够使拍照的物体主体更加突出，显示更强的层次感，同时通过长时间的曝光和多张照片合成技术，使得夜拍效果更佳。

（二）谷歌Pixel 3、Pixel 3 XL

谷歌公司2018年推出的这两款手机的摄像功能也是相当优秀的。前置800万像素摄像头，具有F/2.2大光圈和支持图像稳定技术，并且其中一颗是广角镜头，可以在自拍的时候拍出不错的照片。后置1200万像素摄像头，F/1.8大光圈，1.4um的单位像素，支持光学防抖以及双像素对角功能。Pixel 3系列手机后置均只搭载单摄像机，其强悍的地方不在于硬件，而是算法。由谷歌自己研发的夜景算法堪称恐怖，在2秒的合成时间里就足以生成媲美华为Mate 20 Pro 6秒手持夜景的照片，而且在细节表现、白平衡控制上有过之而无不及。因为后置是单摄设计，所以其变焦能力较差，除此之外，Pixel 3的成像表现基本找不到明显缺点。

（三）三星Galaxy Note9

三星作为世界上研发实力最深厚的智能手机厂商之一，旗下产品的拍照表现一直以来都是安卓阵营的佼佼者。但过去几年三星的硬件策略比较保守，在不进则退的大环境下，就拍照表现来说已经不如从前了。尽管如此，年度旗舰Galaxy Note9的拍照实力也属于顶尖，尤其是在随手拍的情况下发挥得非常出色，稳定性极高。它的DXOMARK评分为103分。三星Galaxy Note9给人最大的感受就是稳定和放心，无论是白天还是晚上，都能拍出观感十分出色的照片来。但它缺少手持超级夜景功能，因此在可玩性上会差一些。

（四）iPhone XS、XS Max

自从三星、华为等手机的拍照性能崛起之后，iPhone就不再是最佳拍照手机了。当然这

99

SMARTPHONE DXOMARK

MOBILE SELFIE

MOBILE	SELFIE	
112	89	Huawei P30 Pro
109	75	Huawei Mate 20 Pro
109	72	Huawei P20 Pro
109	96	Samsung Galaxy S10 Plus
107		Xiaomi Mi 9
105	82	Apple iPhone XS Max
103		HTC U12+
103	92	Samsung Galaxy Note 9
103	84	Xiaomi Mi MIX 3
102		Huawei P20
101		Apple iPhone XR
101	92	Google Pixel 3
99	81	Samsung Galaxy S9 Plus
99		Xiaomi Mi 8
98	77	Google Pixel 2
98		OnePlus 6T
97	71	Apple iPhone X
97		Huawei Mate 10 Pro

图5-1-28 DXOMARK公司对2018年手机拍摄图片画质的评分

是针对静态画质来说的，iPhone的问题和三星一样，这几年来硬件堆料不够狠，产品策略过于保守，导致被竞争对手超越。iPhone的优势主要体现在取景器不卡顿、成像干脆利落、合理的界面布置，基本能够做到拿起就拍，拍完就看，一气呵成。

在功能方面iPhone就更少了，即使是今年的旗舰iPhone XS和XS Max，相比华为等国产手机在拍照可玩性上差了一大截，没有手持超级夜景功能，没有多焦段切换功能，甚至连960fps超级慢动作也没有。但iPhone XS系列手机依然是世界上顶尖的拍照手机之一，那是因为他们能够在保证画质数一数二的情况下，拥有几乎最出色的使用体验。

（五）小米8

手机拍照一直让小米如鲠在喉，哪怕各方面硬件都比较出色了，但就是在拍照方面没法做好。为了谋求进一步的发展和回应消费者的需求，小米公司宣布成立相机部，要的就是改变这种局面。小米8堪称小米手机在拍照方面的里程碑，因为这是首款DXOMARK拍照单项成绩达到100分的小米手机。在换用高端传感器和优化算法之后，小米8的成像表现提升巨大。在消费者的体验中，小米8拍照已经达到旗舰水准，也只比华为、三星等老牌劲旅差一点点。

（六）OPPO R17 Pro

OPPO一直是比较注重拍照的智能手机厂商，在OPPO R17 Pro上基本达到了顶峰。在实际体验中，消费者非常认可OPPO R17 Pro的拍照实力，尤其是在夜拍方面，色彩的调校、白平衡的控制和画面的细节都有不错的表现。手机可以通过实现最多约2秒的长曝光，最终合成一张画面亮度出众的照片。OPPO R17 Pro的拍照实力基本代表了国产手机的高端水准，在随手拍方面已经很难找得到明显的缺点。

（七）vivo

vivo也是一家比较注重拍照的手机厂商，在vivo X23上做了新的尝试，除了强调逆光成像和保证照片画质，vivo X23还在后置相机上加入了超广角。因此它除了可以拍摄常规视角的照片外，还可以拍摄画面冲击力不俗的超广角照片。vivo X23正好成了最适合拍摄自然风光的手机之一，内置的逆光抑制功能和超级广角镜头，正好可以将美丽的风景拍下又不用担心画面曝光问题。当然在拍摄普通物件和人物时，X23的表现也非常不错，但比起超广角就显得平淡了一些。

（八）一加6T

一加6T在拍照上的主要看点莫过于新推出的夜景模式。一加公司表示，推出夜景模式的初衷是为了拍出美丽的景色，而非片面追求极限亮度，所以一加6T的夜景模式更侧重于还原夜间景色的色彩。一加6T加入了和OPPO R17 Pro类似的手持长曝光功能，成像时间也是2秒左右。一加6T的这个功能表现很难说满意，主要问题在于画面亮度太过保守，甚至和默认模式差不多。在细节表现上，它也没有明显提升，简单说就是该功能没有发挥出应有的水平。

（九）HTC U12+

自手机业务断崖式下滑之后，HTC每年都会准时在中国市场推出旗舰手机，以此证明他们不会放弃中国市场。尤其是在拍照方面，HTC U12+的DXOMARK的总分为103分，和三星Galaxy Note9、小米MIX 3并列，实力非常强大，是市面上不多见的拍照强机。

（十）索尼Xperia XZ3

纵使背靠着索尼集团这么庞大的靠山，但索尼Xperia XZ3这款手机的拍照表现平庸，缺乏高阶功能。要知道，世界上绝大多数的手机相机传感器都是使用索尼半导体的，照理说索尼手机有着近水楼台的优势，但索尼手机的拍照功能却往往都做不到极致。现在我们对iPhone、华为、三星手机拍照的赞誉，索尼手机本可以轻松获得，但事实却不如我们想象的那样。它唯一拿得出手的就是规格非常强的960fps超级慢动作功能，但在体验上无法和友商拉开差距。

当然，DXOMARK的拍摄分数仅供参考，不是说买了分数排行第一的手机，就意味着可以在手机拍照方面傲视天下。手机拍照好不好，还需要靠自己亲自去体验。

知识链接

DXOMARK

这家来自法国的图像实验室对于市面上各类设备拍照能力的测试，对于很多人来说都很有说服力。登录DXOMARK官方中文网站，看看您的手机拍照能力如何？不过，目前官方只汉化了手机拍照评分的板块，当然也包括部分技术分析的文章。

任务二　体验手机拍摄

任务描述

通过前面的学习，晓明对手机有了进一步的专业认识。随着近几年厂商不断推出的新款手机，人们认识到手机拍摄已经成了生活中必不可少的一部分了。即使是一些专业的摄影师，也在用手机进行拍摄。手机成了大众摄影普及的一个强有力的工具。在互联网时代，用图片、视频去记录我们的生活、工作、学习，并且及时分享，似乎都为流行手机拍摄奠定了坚实的基础。根据前面单反拍摄学习打下的基础，晓明相信自己一定能把手机拍摄学习得更好，让手机拍摄成为自己的必备技能之一。

任务分解

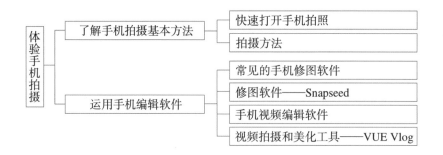

活动一　了解手机拍摄基本方法

随着手机品牌和种类的不断丰富，晓明似乎也看花了眼，但是通过前面知识的学习，要想用手机拍好照片，除了手机镜头达到一定的基本配置外，关键是需要图片清晰、曝光准确、色彩真实，再加上构图优美、主题鲜明，一定就能拍出一张好照片了。下面如果不特殊说明的话，我们就以华为mate 20为例，来学习拍照吧。

一、快速打开手机拍照

（一）亮屏滑动

在众多快速启动相机的方式中，"亮屏滑动"算得上是普及最广泛、使用者最熟悉的方式了，主要分"亮屏"加"滑动"两步。滑动方式目前主要有两种：一是向上滑，二是向左滑（其他方向比较少），如图5-2-1所示。

（二）双击Home键启动相机

和"亮屏滑动"相比，双击Home键启动相机的方式比较少。搭载这项功能的手机主要有三星系列和vivo X7。虽然小众一些，但是使用上的确方便。顾名思义，能够实现双击Home键功能的手机，首先要有一个实体Home键，这一点许多使用虚拟按键的手机就无能为力了，如图5-2-2所示。

（三）双击音量键启动相机

没有实体Home键的手机想要用实体键快速启动，应该怎么做呢？把双击Home键改为双击音量键就可以了。双击音量键的操作逻辑和双击Home键一样，主要区别就在于手指按压位置的不同。双击音量键启动相机的手机代表机型是华为荣耀畅玩系列。双击音量键的一个

变形设计是同时按压两侧按键启动相机，代表机型是锤子T1、T2。如图5-2-3、图5-2-4所示。

图5-2-1　启动手机拍摄方法1

图5-2-2　启动手机拍摄方法2

图5-2-3　启动手机拍摄方法3

图5-2-4　启动手机拍摄方法4

图5-2-5　启动手机拍摄方法5

（四）甩动手腕启动

如果说锤子手机双侧按压不太习惯的话，那么出现在Moto X Style上的快速甩动手机启动相机功能就比较逆天了，如图5-2-5所示。

除了上述之外，可能还有其他手机运用其他方式可以快速启动相机。但无论哪种方式，经过足够时间的迭代和发展之后，最后剩下的那个方式一定是最好的方式了。

二、拍摄方法

（一）拍摄

如何用手机拍摄小景深照片

1. 调整分辨率

为了达到更好的清晰度和画质，拿到手机，首先要调整分辨率。

点击【拍照】右上角的"设置"，在出现的"设置"框里，调整分辨率，如图5-2-6所示。

2. 关闭智能识别拍照场景

绝大部分用户对相机的拍摄模式缺少了解，无法判断在当前场景下选择哪种拍照模式更加合适。因此，为了提高用户体验、帮助摄影者拍出更加令其满意的照片并逐渐了解各种拍照模式，"AI摄影大师"便应运而生。

为了不让手机自动调节照片色彩和亮度，以及智能识别拍照场景，可以关闭 "AI摄影大师"。减少不必要的自动调节所带来的麻烦。点击【拍照】右上角的"设置"，在出现的"设置"框里，关闭"AI摄影大师"。

图5-2-6 设置拍摄分辨率 图5-2-7 水平辅助线

3. 水平辅助线

为了保证拍摄时相机保持平衡，可以在专业相机界面点击【设置】，然后打开水平仪开关。开启本功能后，专业相机拍照界面将出现水平辅助线。当虚线与实线重合时，表明相机已与水平线平行，如图5-2-7所示。

4. 对焦

点击对焦则可以在某个具体的点进行焦点的集中和锁定对焦的图像区域（长按），确保照片清晰或者想清晰的部分清晰。

根据拍摄主体调节对焦：在专业模式界面，点击AF，然后滑动 AF 数值表，将选中的对焦模式置于横轴中心。对焦模式如表5-2-1所示。

表5-2-1 对焦模式

对焦模式	适用场景
AF-S模式（单次自动对焦）	拍摄静止的风景（如山景等）
AF-C模式（连续自动对焦）	拍摄移动的风景（如流水、大海等）
MF模式（手动对焦）	拍摄某一处突出的景物（如花朵特写等）

5. 曝光

一般情况下，我们都会使用方便快捷的自动曝光，你只需要点击屏幕确定对焦点就行，手机会依据环境光帮你计算出一个曝光值。所谓曝光准确就是拍摄的照片能够还原现场光线情况或者实现拍摄者的曝光设想。

不过，当环境光比很大，或需要特殊的画面效果时，自动曝光的结果就很难完全符合我们的精细化需求，最好进行手动曝光。

以华为手机为例，对焦框右边会出现一个小太阳的图标，按住小太阳向上滑动可以快速提高照片曝光度；相反，向下滑动可以快速降低曝光度，如图5-2-8所示。

图5-2-8 手动曝光

如果你移动手机，随着取景范围的变化，手机会自动调整曝光。另外在进行全景拼接和拍摄组图时，可以长按对焦点，锁定对焦和曝光，这样照片可保持同样的影调，所以这一功能变得非常重要。

相机摄影有一条曝光原则是"白加、黑减"，对手机摄影同样适用。拍雪景时，画面偏白，手机判定场景很亮，导致曝光偏低；你要手动增加曝光才能保证雪是白色的，否则雪会变成浅灰色，显得灰蒙蒙，很脏的样子。拍影子，要减曝光。当照片中含有大量厚重阴影时，人们往往会情绪不高；如果画面大部分是黑的，相机会判定场景很暗，曝光可能会偏高。手动减少曝光，可能加重阴影，而且，被摄主体以外不重要的部分会消失在欠曝的暗处，从而更好地突出主体，画面也会非常简洁。

相机的曝光结果是根据相机画面进行不同模式的光线分析，得到你想要的效果。拍摄测光是相机的自动化功能，在专业模式里，我们可以根据当前的拍摄对象选择不同的测光模式。

打开相机，点击"专业"，进入专业模式界面。根据拍摄主体调节测光：在专业模式界面，点击▢，根据需要选择不同的测光方式，如表5-2-2所示。

表5-2-2　测光方式

测光方式	选用场景
矩阵测光 ▣	拍摄广阔的海景、山景等风景照
中央重点测光 ▣	被拍摄主体在画面的中心位置，与背景差异比较大
点测光 ▣	画面中有需要突出的主体且主体较小，比如花朵等

最后，拍照。拍照时，横着拿手机，可以使用音量键拍摄；竖着拿手机，可以用一只手拿手机，另一只手点击快门拍照。

在特殊情况下，还可以使用蓝牙按钮或耳机的音量键拍摄。

（二）常见的拍摄模式

在目前的手机产品中，华为Mate20是一款不错的拍照手机，与其他的Mate20系列如Mate20 Pro、Mate20 X一样都是后置徕卡三摄，其中1200万像素摄像头是后置主摄，用于正常成像；而1600万像素摄像头为超级广角镜头，带来了超级广角+超级微距两种全新拍摄模式；至于800万像素摄像头则是长焦镜头，用于双倍光学变焦。

1. 大光圈

点开【相机】，在默认的拍摄界面上，点击【大光圈】图标，相机就进入了大光圈拍摄模式。同单反相机一样，大光圈可以拍出小景深。小景深是使用专业相机拍摄时的常见手法之一。无论使用大光圈还是长焦段镜头拍摄的影像，都能通过模糊背景，来突出照片所拍摄的主体，从而达到凸显主体的目的。

在大光圈拍摄模式下，我们可以在取景框中直接找到对焦点，然后通过调整光圈值来调整背景虚化的程度和大小，从而实现小景深的拍摄效果，如图5-2-9、图5-2-10所示。

2. 人像

点开【相机】，在默认的拍摄界面上，点击【人像】图标，相机就进入了人像拍摄模式。HUAWEI Mate 20系列的人像拍摄模式，有多种光效（影棚光、窗影、波普光、剧场光）、

图5-2-9　大光圈模式拍摄

图5-2-10　小光圈模式拍摄

光斑（无虚化、圆形、心形、旋焦、鱼鳞）效果可以手动设置，多重光效、光斑的切换，瞬间让你穿梭于各个场景，体验美丽的纯真与艺术的璀璨。自拍模式下，全新的美颜功能的加持，秀出更美丽的你。

　　切换不同的光效，拍摄完成后感受不一样的效果，照片中心的被拍摄人物将会显得更加光彩照人。点击左侧的光斑图标，5种光斑效果任意切换，如图5-2-11所示。

　　选择一种光斑，按下拍照键，等待照片的效果预览，选择的光斑效果将会随照片一同显现。点击右侧的美肤图标，10级美肤级别可以选择，如图5-2-12所示。

▲波普光效

▲窗影光效

图5-2-12　人像美肤模式

图5-2-11　不同人像模式拍摄

图5-2-13　人像模式拍摄

　　点击【自拍模式】人像拍摄更专业。自拍模式下，点击【美肤】图标，【光滑】【瘦脸】【肤色】3种模式显现在拍摄界面。点击【光滑】图标，可以改善照片肤质光滑程度；点击【瘦脸】图标，选择瘦脸级别，可以在拍摄后显现出对应的瘦脸效果；点击【肤色】图标，选择你想呈现的肤色效果，8种肤色效果可选。如图5-2-13拍摄的柴犬钥匙扣挂件。

　　总之，人像拍摄模式模拟专业相机的大光圈小景深效

图5-2-15 专业模式拍摄

图5-2-16 专业模式拍摄效果图

果，通过算法，抠取对焦主体，对背景进行虚化处理，达到突出人像的效果。

3. 专业

现在很多手机中都有专业拍照模式，华为手机的专业模式摄影即模拟单反相机的手动操作模式。点击相机界面下方的专业模式按钮即可开启，如图5-2-14所示。

图5-2-14 专业模式

快门

然后你就可以看到一排功能键，从左到右依次为：测光模式、感光度、快门速度、曝光补偿、对焦模式和白平衡。如图5-2-15、图5-2-16所示的太阳镜就是运用专业模式拍摄的。

107

4. 更多

在相机拍摄模式下，往右滑，选择【更多】，可以看到慢运作、全景、黑白艺术、延时摄影、滤镜、3D动态全景、超级微距等，大家耳熟能详的拍摄模式尽在【更多】中。还有【下载】，可以下载更多拍照模式，更新拍照模式。图5-2-17即用超级微距拍摄的效果图。

微距方面，华为Mate 20拥有f/1.8大光圈的主摄像头，这对于其微距拍照表现很有帮助。从结果来看，Mate 20的样张被摄主体细节清晰，曝光充足，背景虚化从花瓣后面的绿叶到远处的灌木丛，层级清晰，效果出色，如图5-2-18所示。

图5-2-17 超级微距拍摄1

图5-2-18 超级微距拍摄2

华为Mate 20的超微距拍照主要是Mate 20的1600万像素超广角镜头工作，华为在这颗摄像头上实现了2.5cm的超近距合焦，而普通手机一般在焦距小于10cm时就会出现无法对焦的情况。另外华为Mate 20超广角拍摄依然是这颗超广角摄像头的功劳。触发超广角的方法是在取景界面的焦距调节按钮上点按，数字跳转成"0.6X"时即可。当然，如果你开启AI摄影大师，系统就会自动识别某些大场景进入超广角的拍摄模式。在超广角镜头的加持下，

HUAWEI Mate 20确实能够拍到比标准广角镜头更多的景物，感觉像是直接增大了画幅。

5. AI摄影大师

开启方式：【相机】—右上角【设置】—开启"AI摄影大师"。

AI摄影大师可以智能识别不同场景并自动选择各种模式，根据拍摄场景自动选择最合适的拍照模式。如果识别到食物，就会自动选择适合食物的调色；如果拍摄的物体距离很近，就会自动切换为超级微距模式，如图5-2-19、图5-2-20所示。

图5-2-19　AI摄影大师模式拍摄1

图5-2-20　AI摄影大师模式拍摄2

（三）视频拍摄

照片将时间定格，留住美好的瞬间；视频则延续这瞬间，有声有色地记录更多的信息，例如孩子爽朗的笑声和变化的表情。如果说照片是在二维平面上的，那么视频就是在三维空间中的。现在网店的主图视频、详情页视频、视频广告等，无不需要我们学习拍摄视频。

视频的运动主要是为了建立空间感，使我们拍摄的场景更加立体。我们可以用两个方式实现视频的运动，一是相机的运动，也就是我们常说的镜头运动，如推、拉、摇、移、升、降；二是拍摄主体的运动，例如把核桃仁抛到牛奶里，然后溅起牛奶的那个感觉，画面的带入感十足。

1. 设置视频分辨率

为了让视频更加清晰，建议使用4K拍摄，如图5-2-21、图5-2-22所示。

华为手机，进入相机，滑动至录像模式，点击右上角的【设置】，再点击【分辨率】，选择4KUHD（超高清）。

2. 手机拍视频的基本操作

（1）记住三要

稳：拿稳手机，确保拍摄期间手机没有明显晃动。要想让画面更加稳定，可以使用三脚架或手持云台。

图5-2-21　设置视频分辨率

图5-2-22　选择分辨率

准：曝光准确，确保高光部分不过曝。

缓：缓慢移动，移动画面时，避免速度过快。

当然视频不只是记录眼前所见，还可以拍摄肉眼不易发觉的细节。普通视频的拍摄在这

里就不赘述了，下面我们就通过慢动作的拍摄，来学习视频拍摄。

（2）慢动作

进入华为手机的相机，滑动至【更多】，找到【慢动作】，如图5-2-23所示。

慢动作视频，又叫高速摄影，我们在一些影视作品里经常可以看到，可以显示肉眼不易看到的瞬间动作，如子弹出膛时的运动状态、足球射门时的动作过程、我们在视频广告里经常看到一颗颜色鲜艳的水果落进水里水花四溅、海边情侣的奔跑、电影中的那些爆炸场面的效果等，都是采用高速摄影拍摄的，它不仅能展现人眼难以看到的现象，还能创造出一种运动美的形式，或某种寓意和象征，让人感受到平静，发现不一样的浪漫唯美。

通常我们看到的视频为每秒25帧，帧数越高，运动画面的细节就越多，数码相机普帧速度最高为100帧，仅支持2～4倍的慢动作拍摄。而现在的华为手机基本上可以在120帧、240帧和960帧三个选项中自由选择，快慢由你而定，如图5-2-24所示。

图5-2-23　选择慢动作拍摄　　图5-2-24　选择慢动作的帧数

华为Mate 20系列的960帧慢动作功能还支持两种拍摄操作。第一种是自动拍摄，自动拍摄模式下，相机界面中会出现一个方框，点击快门后，当有物体在方框内移动，相机就会自动录制下来。自动拍摄功能有效提高了拍摄时的容错率，省心省力的同时也有效提高了我们日常拍摄时的成功率。另一种就是手动拍摄模式了，这种拍摄模式比较考验我们的拍摄技巧，需要掌握好拍摄时机。如图5-2-25所示。

图5-2-25　慢动作视频截图

使用慢动作不仅延长了精彩瞬间的时长，也增强了精彩的程度。比如，观看体育比赛时、百米冠军冲过终点的一刹那、篮球场上绝杀球入网的一瞬间、生活中裙子摆起来的那一刻、墨汁在入水的一瞬间等。

拍摄视频时，请注意保持机位稳定，可以采用三脚架和手持云台。

如果有的手机确实没有慢动作模式的话，可以用视频编辑软件将正常视频的播放速度变慢。或者运用其他视频拍摄App，选择"慢动作"拍摄。

【做一做】

试着运用慢动作拍摄一段在桌子上转动硬币的视频，看看能否发现你不知道的一些细节。

团队实训

拍摄一段花生滚动和花生米落入牛奶中的视频

针对各团队的喜好与实际情况，结合充分的市场调查与分析，请你们为自己团队选择好拍摄的平台、灯光和背景，然后团队的每一个人从各自的角度拍摄一段花生滚动的视频和一段花生掉入牛奶中的视频，并说明你这样拍摄的理由，最后把每个人拍摄的两段视频提交至指定平台。

以4～8人为一个学习小组，以每个小组为单位策划此次视频拍摄。

主要内容如下。

1. 确定拍摄的平台、灯光和背景，给出选择理由。

2. 设计拍摄哪几个镜头，并写出理由，可以对已有的广告视频进行分析和对比，然后根据实际情况进一步分析。

3. 运用慢视频拍摄，要求每一段不低于10秒。

4. 查看团队的视频，提出改进意见。

5. 组长对团队的视频做一个简要分析，并给出理由。

团队负责人可对自己团队成员进行分工，然后制作成PPT，最后派小组代表上台演示并阐述评分表，如表5-2-3所示。

表5-2-3　商品拍摄实操评分表（7）

评分内容	分　值	得　分
内容充实、详细	50	
态度认真，分工明确	20	
PPT制作图文结合，突出重点	20	
演讲表述清晰、流利	10	
总　评		

活动二　运用手机编辑软件

人事主管看了晓明拍摄的一些照片后，感觉还满意，同时也相信年轻人只要肯学习，爱钻研，一定会拍摄得越来越好。主管就顺便问了一下："晓明，能否试试看，把你拍摄的这一组商品图片，通过你手机里的修图App，制作出一组有视觉冲击力的主图呢？"如果你是应聘者，你要学会哪些修图技术呢？

现实中，不同的人，因为使用习惯和目的不一样，可能会使用不同的手机修图App，但作为一名产品摄影师，以下App值得你仔细研究和学习。

一、常见的手机修图软件

（一）MIX

MIX滤镜大师是由Camera360出品的，从其名字可以看出，更偏向于滤镜的使用。软件提供了100余款创意滤镜，40余款经典纹理，诸多不同特色效果，经典的魔法美肤。除此之外，它还拥有无限的自定义滤镜创造空间，可以一键得到想要的效果。同时还有调整、虚

化、曲线、色相、饱和度、色调分离、色彩平衡等精细化调节工具，让你随心所欲地使用。

（二）PicsArt

PicsArt是一款综合性很强的修图软件，功能强大。它是一款免费的移动图片编辑器，是一款Android平台集合拍照和照片处理的应用软件，可以直接绘图，对照片进行效果处理、文字和艺术效果添加，也是摄影艺术家的社交网络和图片作品库。

（三）VSCO

VSCO也是一款功能强大的手机修图软件，最具特色并且引以为豪的是多样的滤镜。

经典B系滤镜黑白简单，经久不衰，凭借细微的黑白变化和阴影对比度出彩，各类照片都可以尝试此滤镜，特别是肖像和建筑会变得张弛有力。

活泼C系滤镜帮你还原景物色彩，鲜亮的颜色活泼跳动让人心情大好。

清淡的F系滤镜特地降低了饱和度，让颜色变得稍清淡，柔和的光感很适合为日常生活照调修，颇具质感的色调展现出简洁精致的宁静生活。

明亮的G系滤镜展现出活力的人物和饱满明亮的健康肤色，适合人物拍摄。

复古的M系滤镜的特色是稍微带点儿灰度，稍微让颜色夸张起来，呈现出不一样的视觉效果。复古M系滤镜是大多数人的爱，色调细腻柔和，拍摄城市环境很不错。

冷色系P系滤镜色系偏冷，色调微淡，有一种特别的时尚感，适合修日常拍摄的照片。

阴郁T系滤镜高度的灰度加上戏剧色彩，自然偏暗的光感，有一种低调奢华的氛围。高灰度的X系滤镜，华丽的灰色和强烈的灰度让照片有着老式深邃的迷人效果。

除了多样的滤镜之外，VSCO还有多达10种以上的参数设置，包括曝光、对比度、饱和度、裁切、旋转、高光、阴影等。

这款无疑更适合懒人的调色软件，内置的多重滤镜可以帮你快速找到想要的效果，再配合基础调节工具，就能调出自己想要的图片了。遗憾的是VSCO许多滤镜效果需要购买。

（四）Foodie

吃饭之前拍个照，发个朋友圈是很多年轻人都喜欢做的事情，但对于拍美食这件事，并不是所有人都能做得很好。在拍照时Foodie会给予角度建议，当你将相机调整到合适的高度时，相机界面的下方会出现黄色的TOP标识，这说明此时的角度为最佳角度，可以拍摄了！当然，Foodie相机的强大之处更多的在于多达26种不同的滤镜效果，比如美味、浪漫、新鲜、清凉、香甜等，你可以根据拍摄食物的不同属性选择对应的滤镜。

（五）B612咔叽

B612咔叽是由亿睿科信息技术（北京）有限公司于2017年4月推出的一款录像与摄影类应用，不但可以进行各种风格的贴图拍照、录像、涂鸦，还可以与好友分享，与好友用视频的方式沟通。B612咔叽是一款受年轻人喜爱的相机App。

（六）Snapseed

Snapseed可以对照片进行多种细节处理。该软件有调整图片、突出细节、裁切和旋转、变形、白平衡、局部、修复、晕影、文字、曲线等工具，还有镜头模糊、魅力光晕、色调对比度、HDR景观、戏剧效果、斑驳、粗粒胶片、复古、怀旧、黑白电影、黑白、相框等滤镜，新版本还增加了双重曝光艺术效果功能。此外还有专门的美颜工具，功能也是非常强大。

接下来将详细介绍这款软件的应用。

二、修图软件——Snapseed

Snapseed是由谷歌公司开发的，目前是免费提供的，安卓系统和苹果系统均适用。可以说Snapseed是日常处理手机相片的最佳应用程序。通过该应用程序，您指尖轻触即可轻松地对相片加以编辑和美化。

（一）Snapseed界面、功能介绍和使用说明详解

Snapseed安装后在你的手机上出现Snapseed图标。

打开"Snapseed" App，出现如图5-2-26所示界面。

右上角前面两个图标，在没有打开图片时，是不能使用的。点击第三个图标"⋮"，进入软件的设置和软件信息界面。

设置界面下有两个功能。

一个功能是调整图片大小。点击下图第一个红框，进入调整图片大小界面，如图5-2-27所示。

图5-2-26　打开SnapSeed　　　　　图5-2-27　调整图片大小

这个设置是保存处理完的照片时图片大小的设置，因在编辑图片过程中，可能需要进行剪裁、对比度、饱和度、锐度等的调整，这些调整会直接影响图片的大小，如果不是特殊的需求，就选择"不要调整大小"。

另一个功能是格式与画质。还是点击图5-2-27左边图片的"格式和画质"，进入如图5-2-28所示的界面。

一般修图都选择"JPG100%"。首先图片的存储格式为JPG或者PNG。软件会根据你的选择在保存时对图片进行比例压缩，如果选"JPG100%"会保持原图状态。在你使用处理后图片时，如果使用有要求，比如处理后的图片太大，可以选择小的百分比的设置。

（二）打开并编辑图片

1. 修图步骤返回操作

点击图5-2-26右上角的红框图标（修图的返回操作），出现如图5-2-29所示的大红框。

红框中前四个是返回操作功能。

撤销：撤销上一步修图操作。

重做：重做上一步修图操作。

还原：还原到图片初始状态。

查看修改内容：查看你修图的每一步具体步骤。

这几个操作步骤很重要，在后期修图过程中会经常用到。

QR样式：这是一个便捷分享功能，打开后的QR样式如图5-2-30所示。

不论是批量处理图片，还是分享自己的后期步骤，或是学习大师的后期方法，保持自己一致的后期风格，QR样式就像是一个达到某种效果的预设公式一样，与朋友分享自己的样式。

2. 修图功能

样式菜单：这个菜单下有10多个傻瓜式的修图样式（红框），可以根据自己的图片和想要的效果进行选择，相当于Photoshop中的滤镜，界面如图5-2-31所示。

工具菜单：这个里面的修图功能比较多，目前有20多个，如图5-2-32所示。

3. 导出功能

导出功能可以保存处理后的图片，里面有四个菜单功能，如图5-2-33所示。

分享：可以马上把你刚刚处理好的图片分享给好友或发送至朋友圈。

保存：打开的图片如果没有处理，此菜单是灰色的。保存处理后的图片不会覆盖原来的图片，而是保存在你相机的Snapseed的文件夹中，此文件被包含在图库中。保存成功后此菜单显示为灰色。

导出：对处理后的图片保存后，你还可以利用此功能再另保存，这个功能的用途主要是在导出时可以单独设置图片的大小、格式和画质，同样也不会覆盖你刚保存的图片。

导出为：这个功能是你在保存时，可以选择相机中你想存储的文件夹。这几个菜单功能

图5-2-28　格式和画质设置

图5-2-29　修图的返回操作

图5-2-30　QR样式

图5-2-31　样式（滤镜）

图5-2-32 工具　　　　图5-2-33 导出功能

114

设计得比较人性化，使用起来很方便。

（三）Snapseed的工具

"调整图片"是Snapseed的第一个工具，也是使用率非常高的一个工具。进入调整图片的选项后，在图片上垂直滑动就可以访问编辑菜单。选择某个选项后，水平滑动即可精确修片。垂直滑动的编辑菜单包括如下部分。

亮度：调暗或调亮整张图片。

对比度：提高或降低图片的整体对比度。

饱和度：添加或消除图片中的色彩鲜明度。

环境：对比度扭曲，调整整张图片的光平衡。

阴影：仅调暗或调亮图片中的阴影部分。

高光：仅调暗或调亮图片中的高光部分。

色温：向整张图片中添加暖色或冷色色偏。

Snapseed中的第二个工具就是"突出细节"。突出细节就是对照片的细节进行处理，让照片的细节更加丰富。在进入"突出细节"功能后，有两个选项："结构"和"锐化"。增加结构值可以让照片的细节更加丰富，还能突出显示整张照片中对象的纹理，并且不会影响对象的边缘。锐化可以增加图片细节的锐度。

"裁剪"功能，如果在前期拍摄构图时出现问题或者画面有多余的部分，那么就要通过后期裁剪来修正。裁剪就相当于是第二次构图，它能有效解决前期构图出现的失误。但是裁剪也会对照片的分辨率产生影响，所以大家在前期拍摄时尽量构图恰当。

"旋转"工具功能可以对照片进行左右旋转、上下旋转，点击下面旋转图标可以对照片进行90°、180°旋转，如果选择其他角度就要调整上方的角度值了。

"视角"工具可以变换照片的水平和垂直角度。变形工具可以自动填充空白区域，无须剪裁边缘即可调整透视变形。

"白平衡"工具，在上方的色温和着色值左右滑动，可以改变这两个选项的值，同时画面的色调也会产生改变。色温能改变画面的冷暖色调，让照片显得更温暖或更冰冷。着色可以让照片在偏绿和偏品红间摇摆，以校正原本图片的色彩还原问题。

"画笔"工具可以有选择性地改变照片的局部效果，通过放大和缩小图片可更改画笔的大小。画笔菜单中的加光与减光：细微调亮或调暗图片所选区域；曝光：增加或降低图片所选区域的曝光量；色温：调节区域内冷暖色调；饱和度：提高或降低所选区域的色彩鲜明度。

"局部"工具可以对照片的局部进行调整，对图片的特定区域进行精确选择和修改。局

部工具下面包含的编辑子选项如下。亮度：仅调亮或调暗所选区域；对比度：仅提高或降低所选区域的对比度；饱和度：仅提高或降低所选区域的色彩鲜明度。

"修复"工具与Photoshop的污点修复相似，但Snapseed只能点选，不能涂抹。恰当的污点修复，可以极大改善画面的美观度。合理去除或保留画面上的内容，能让摄影作品更出色。

"晕影"与"细节"的使用效果有异曲同工之妙，点按蓝点并将其拖动到整图中主要突出部分，使用双指张合扩展或限制晕影的中心大小。垂直滑动即可选择外部亮度或内部亮度，水平滑动即可完整调整。外部亮度：向右滑动可调亮图片的外部边缘，向左滑动则会将其调暗。内部亮度：向右滑动可调亮图片的中心，向左滑动则会将其调暗。

"文字"工具，在屏幕的下方，从左到右的功能有调整字体颜色、透明度、文字样式三个功能。此文字功能，对中文的样式较少，英文样式更多，也更容易排版。同样可以随意移动，可以缩小放大。

"曲线"工具包含了五种曲线，分别为RGB曲线、红色曲线、绿色曲线、蓝色曲线和亮度曲线。其实snapseed的"调整图片"工具就是用来调整画面明暗关系的，增加"曲线"工具可以对画面的明暗关系进行更加细致入微的调整。

以上就是Snapseed大部分的工具，其他工具或滤镜也可以逐一尝试，简单明了。

下面大家可以通过一个实例来进一步熟悉snapseed的工具应用，如图5-2-34所示。

图5-2-34 修图前后对比

修图之前，首先要分析图片的不足，如照片不通透、没有强烈的明暗对比、饱和度不足及主体不够突出等，也就是要明确应该修哪儿，不应该修哪儿。这是修图之前最基本的要求，切记。

三、手机视频编辑软件

（一）乐秀视频编辑器

乐秀视频编辑器专注于小影片、短视频剪辑的拍摄、编辑功能。动画贴纸、胶片滤镜、视频特效、视频美颜、视频制作、视频配乐……支持高清视频剪辑导出。这款编辑软件功能非常多，视频编辑、超级相机、剪辑视频、动态字幕、海量模板、格式转换、压缩视频……不足之处就是有些功能要开通会员才能够使用，如图5-2-35所示。

（二）猫饼

猫饼App是一款可以制作视频的App，此应用具有非常强大的视频制作功能，有着富有魔性的贴纸文字，让视频看起来更加美观、有意思，可以添加各种特效功能。此外，还有海量滤镜、字幕、剪辑功能、变速、录音、音乐、画面，等等，如图5-2-36所示。

图5-2-35　乐秀视频编辑器　　　　　　　　　　图5-2-36　猫饼

（三）视频倒放助手

这是一款视频倒放软件，倒放视频不限制时间，视频想倒放多久就倒放多久。通过倒放，你能够实现让一枚硬币自动转起来、隔空取物、将泼出去的水收回桶里、将撕碎的纸张还原，等等，你能想得出来的各种魔法特效尽在其中，如图5-2-37所示。

图5-2-37　视频倒放助手

图5-2-38　小影

（四）小影

小影是原创视频、全能剪辑的短视频社区App，可录制10秒短视频，同时提供拍摄、编辑更长原创视频内容的服务，小影内置多种拍摄镜头、多段视频剪辑、创意画中画，有专业电影滤镜、字幕配音、自定义配乐等特性。可以说小影是一款专业的视频编辑软件，一键大片、视频转GIF、相册mv、画中画、素材中心等功能应有尽有，如图5-2-38所示。

（五）八角星视频

这款软件可以进行片头和片尾制作、广告片、朋友圈小视频，影片制作等里面有海量模板，制作时直接套用模板就可以了，当然你也可以自己进行创作。视频制作是全功能的视频编辑程序，只需3步即可完成专业水准的视频制作，只要你有照片和视频，制作视频可轻松完成。八角星视频是完全免费使用的视频编辑和剪辑软件；个性剪辑正片，华丽变身电影主角；15分钟超长视频剪辑，制作视频随心所欲；海量超清720p视频相册模板，轻松制作短视频、微电影，如图5-2-39所示。

（六）美拍大师

美拍大师App是一款可以让你的相册一键生成电影大片的应用。这款软件的主要功能

有动态文字、剪辑、转场动画、字幕、滤镜、音乐等。它整合了屏幕/摄像头录像、视频剪辑、配音配乐、特效处理、动感相册、手绘涂鸦等多种高级功能，如图5-2-40所示。

图5-2-39　八角星视频

图5-2-40　美拍大师

（七）巧影

巧影软件要求的技术性比较高，需要有一定视频编辑知识者使用。它可以为剪辑中的视频、图像、贴图、文本、手写提供多图层操作功能；逐帧修剪、拼接和切片；实时预览；色调、亮度和饱和度控制；视频剪辑速度控制；声音渐弱渐强（整体）；音量包络（视频剪辑中对时刻音量的精确控制）；过渡效果（三维过渡、擦除、淡入淡出等）；各种主题、动画和视频及音频效果，等等，如图5-2-41所示。

四、视频拍摄和美化工具——VUE Vlog

VUE Vlog是由北京跃然纸上科技有限公司在2016年开发出来的视频软件，一直安安静静扮演着一个视频工具的角色。到2019年，其总安装用户突破1亿，成立三年的VUE给人的印象是低调。VUE是一款 Vlog（视频网络日志）社区与编辑工具，允许用户通过简单的操作实现Vlog的拍摄、剪辑、细调和发布，记录与分享生活。还可以在社区直接浏览他人发布的Vlog，如图5-2-42所示。

色度键

只有在巧影才能体验到的单色背景抠图功能，让我们自由更换背景视频。

117

图5-2-41　巧影

建议安装好后首先进入"设置"，将【高清输出】勾上，此外设置内可以选择是否开启水印，以及一些默认画幅、默认滤镜、默认分镜数和时长的设置，这些就看个人喜好了，如图5-2-43所示。

那么VUE可以做什么？

简言之，可以将前面拍摄的多段视频编辑再合成、设置视频时间长短、加入大片质感的滤镜、加入变焦效果、添加文字、丰富有趣贴纸、增加合适的背景音乐和字体素材，等等。

VUE - 视频编辑与拍摄利器

图5-2-42　VUE标识

（一）工具介绍

下载安装完软件后，打开软件，直接点击【开始】，进入软件功能界面。第一次打开这个软件，会有新用户功能指引，介绍各个功能如何使用，如图5-2-44所示。

图5-2-43　VUE Vlog设置参数

图5-2-44　新用户功能指引

提示软件要访问相机，点击允许，接着会弹出新用户功能指引界面，可以帮助大家快速了解这个软件功能。

1. 画幅、段数、时长

如图5-2-45所示，当需要修改画幅、段数、时长时，只需直接选择相应的区域，在弹出的其他参数中再选择或自定义设置。

2. 滤镜

我们看到很多视频，它的制作效果都是非常精良的，很多都选择了一款非常棒的滤镜。VUE也自带了许多滤镜，如图5-2-46所示。

选择一个滤镜，左右滑动可以切换滤镜，在【画幅时长】处选择一个拍摄时长，选好物体的拍摄角度，点击拍摄，此时点击画面还可以进行对焦，滑动右边的滑栏可以调整曝光。

拍摄的时候对于分镜、画幅和时长的调整也非常方便，如果你不想要拍完所有分镜，那么直接点【跳过】即可完成拍摄，进入编辑界面。对于分镜，我们也可以选择相册里的视频或者照片来进行补充。此外，点击单个分镜的横条可以对该分镜进行单独调整（时长和速

度），所以如果你需要拍摄一个快进的视频，那么VUE也可以完成。拍摄完成后，会自动进入编辑界面，可以选择给视频添加文字，以及消音、配乐等处理。配乐可以选择手机内的，也可以选择 VUE 提供的，操作也是一目了然的。四段视频拍摄好后，还可以给视频添加一个转场，如图5-2-47所示。

图5-2-45　设置画幅、时长和段数

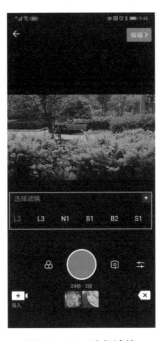

图5-2-46　选择滤镜

图5-2-47　设置转场效果

转场设置好后，在最右下方的功能栏里面单击【音乐】，给编辑或拍摄的短视频添加背景音乐。软件自带很多音乐，也可以选自己手机里的或录音，如图5-2-48所示。

3. 贴纸

在贴纸功能里可以给你拍摄的视频添加贴纸，里面有时间、地理位置、年月日等贴纸，如图5-2-49所示。

全部设置好以后，单击右上角的【生成视频】，即可生成你刚刚编辑的小视频了，如图5-2-50所示。生成的视频会"保存并发布"或"仅保存到相册"里，如图5-2-51所示。

（二）用VUE拍摄并制作视频的一般流程

首先打开【VUE Vlog】App，然后单击底部【拍摄】图标，如图5-2-52所示。

接着将图5-2-53右下角的模式设置为【自由模式】。

图5-2-48　添加音乐

图5-2-49　添加贴纸

选择画幅。

再单击左下角【导入】，导入一个视频以及多张照片。

图5-2-50　生成视频

图5-2-51　保存或发布

图5-2-52　用VUE拍摄

然后单击视频中的【截取】，如图5-2-54所示。

将视频设置为2s，如图5-2-55所示。

图5-2-53　拍摄设置

图5-2-54　截取视频

图5-2-55　调置截取时间并确认

单击右上角【√】图标，将照片设置为0.5s。

将【变焦】设置为【拉远】，如图5-2-56所示。

最后单击右上角的【生成视频】，再填写视频标题（标题是播放量之源，它就像一个人

的名字一样，具有唯一性，且是观众快速了解短视频内容并产生记忆与联想力的重要途径）和视频内容，如图5-2-57所示。

图5-2-56　设置变焦　　　　图5-2-57　设置视频标题和内容

保存至相册，或者上传并添加音乐即可。

大家试着用前面自己拍摄的几段精彩慢视频，导入VUE，进行编辑。要求选择合适的画幅；在合适的时间点，添加文字、贴纸、滤镜；素材与素材间加入转场、排序；还可以加入其他的趣味素材、添加合适的音乐等；最后保存与发布。

团队实训

编辑花生牛奶视频

将前面每个人拍摄的花生滚动和落入牛奶的两段视频合成一段，要求时长为10秒，有变焦体现，加文字，加音乐，有滤镜。另外还需要把团队中每个人的视频再合成一个视频，要求能清晰地看到哪个团队制作，每一段分别是由哪位同学拍摄并制作的。最后每个人编辑过的视频，提交至指定平台，组长同时交团队作业。

以4～8人为一个学习小组，以每个小组为单位策划视频合成。

1. 选择你拍摄的两段视频，给出选择理由。
2. 分别编辑每一段视频，根据实际情况进一步分析，然后添加各种需求。
3. 整合成一段不低于10秒，上传至合适的网络平台，并在讨论组里发布视频地址。
4. 相互查看各团队的视频，并留下你的意见。
5. 组长对你们团队的视频做一个简要分析，并给出理由。

团队负责人可对自己团队成员进行分工，然后制作成PPT，最后派小组代表上台演示并阐述评分表，如表5-2-4所示。

表5-2-4　商品拍摄实操评分表（8）

评分内容	分　值	得　分
内容充实、详细	50	
态度认真，分工明确	20	
PPT制作图文结合，突出重点	20	
演讲表述清晰、流利	10	
总　评		

项目总结

通过不断学习手机拍摄和编辑拍摄的图片及视频，晓明深深地感受到手机拍摄和修图的强大。通过分析知名网站的手机摄影作品，晓明进一步知悉了拍摄需要在拍摄角度和构图的基础上运用光的艺术等内容；懂得了不同情况下，可以运用不同的拍摄模式，达到合适的效果，然后再通过编辑软件让图片和视频更具冲击力并符合一定的规则和要求。

本项目的学习，让晓明明晰了要想拍摄出有创意的特殊作品，一定要多练习、多思考、多学习。只有通过边实践边学习，不断总结分析，才能提升手机拍摄的技能。这些知识和技术为晓明以后的生活和学习打下了一定的基础，让他在拍摄这方面更增添了信心。

思政园地

手机快门背后的故事

（摘自：人民网2022-03-25）

意在"推介中国文化，讲好中国故事"的青年摄影爱好者王剑波，用手机这平常而又特殊载体，历时两年完成了中国55处世界遗产及国外118个世界遗产拍摄。部分作品在人民日报社神州书画院和联合国邮政署官方支持下，举办了"瑰丽山河，炫美中华"摄影艺术作品展。

王剑波拍摄的世界灌溉工程遗址浙江金华白沙溪36堰

王剑波缘何用手机拍摄中国？要从2016年他环球旅行谈起。那年他独自花一年时间，足迹遍及亚、欧、美41个国家和地区，用手机拍摄5万多张摄影作品，记录了他对不同国家，不同民族，不同文化的感受、理解与思考，也体会到身在异地对家乡亲人的思念。

王剑波在旅途中发现，一些外国人对中国缺乏了解，甚至认知有些片面。王剑波心中思忖，改革开放40多年，我们祖国发展变化日新月异。作为中国公民，应该力所能及做些事。于是2018年7月他开始实施"环游中国55处世界遗产拍摄计划"，用手机"快门"展现中国的自然人文精华，用自然文化遗产吸引更多外国游客，让他们目睹新中国成立70多年来的经济发展和社会变化。

为助推自己家乡浙江金华婺城文化、文艺繁荣发展，王剑波又用10个多月时间，参与白沙溪36堰手机摄影项目；所拍摄万余件作品，先后被人民网、新华社、光明日报等多家媒体选用，为该项目成功申请世界灌溉工程遗产作出了贡献。这也体现出了党的二十大报告提出的"增强中华文明传播力影响力。坚守中华文化立场，提炼展示中华文明的精神标识和文化精髓，加快构建中国话语和中国叙事体系，讲好中国故事、传播好中国声音，展现可信、可爱、可敬的中国形象。"

实战训练

一、单选题

1. 随着手机摄像头技术的不断发展，其影响画质体现在（ ）的提升上。

A. 像素　　　　　B. 内存　　　　　C. 处理器　　　　　D. 存储卡

2. 摄影从艺术角度去理解，目的是传递（ ）的信息。

A. 虚幻　　　　　B. 强烈主观色彩　　C. 触觉　　　　　D. 可见光

3. 甜品店内最好的拍摄位置在（ ）。

A. 窗口边　　　　B. 强光下　　　　C. 阴暗的角落里　　D. 大门口

4. 被拍摄者的身体周围如果出现了垃圾筒、无关的路人等，利用摄影的（ ）法原则变换拍摄点去除干扰。

A. 加　　　　　　B. 减　　　　　　C. 乘　　　　　　D. 除

5. 为保证画面细节清晰，手机拍摄在光线较为充足的条件下最好使用（ ）。

A. 高ISO值　　　B. 快速移动　　　C. 低ISO值　　　D. 低像素值

6. 坚守中华文化立场，提炼展示中华文明的精神标识和文化精髓，加快构建中国话语和中国叙事体系，讲好中国故事、传播好中国声音，展现（ ）的中国形象。

A. 自信、可爱、可敬　　　　　　　B. 可信、可爱、可敬

C. 自信、自爱、自敬　　　　　　　D. 自信、可爱、自敬

二、多选题

1. 以下场景中（ ）可以确保拍摄时人物面部有足够的光照，而且光照均匀柔和。

A. 阴天室外　　　B. 阳光下的树荫　　C. 建筑物的射灯下　　D. 直射的太阳光下

2. 虚化背景的目的是为了（ ）。

A. 使人物拍摄在场景中能凸显出来　　B. 杂乱的背景影响画面效果

C. 色彩丰富　　　　　　　　　　　　D. 加强图片里的黑白对比度

3. 手机测光模式的分类一般有（　　　　）。

A. 平均测光　　　　　B. 中点测光　　　　　C. 中心权重测光　　　D. 脸部测光

4. 顺光可以清晰表现出人物的（　　　）等细节。

A. 剪影　　　　　　　B. 服装　　　　　　　C. 表情　　　　　　　D. 动作

5. Snapseed软件工具中的"调整图片"项，能改变画面的（　　　）。

A. 对比度　　　　　　B. 大小　　　　　　　C. 亮度　　　　　　　D. 氛围

三、判断题

1. ISO表示光圈指数。（　　　）

2. 现在手机中的相机使用多只镜头是为了达到不同的焦距。（　　　）

3. 相机中的HDR是高动态范围成像。（　　　）

4. 拍摄一运动物体，要保证画面清晰，可以把快门速度调快些。（　　　）

5. 静物摄影是指拍摄静止不动的景物。（　　　）

四、案例分析题：

1. 分析你的手机属于哪种外形？安装的操作系统是什么？前置和后置摄像头的分辨率分别是多少？权威网站对你的手机摄像功能评价如何？

2. 要想拍出的商品主图能够吸引浏览者，大致可以从哪几个方面来设计拍摄？

3. 分析某个商品，试着用短视频展示商品的样貌、品质和细节。新手可选择脚本拍摄，如食品的整体包装、外观、成分来源、食用细节1、食用细节2、片尾品牌口号等。

五、实训题

1. 每个组找几张不错的手机摄影作品（要求至少5张），并说明理由，然后制作成小组PPT。

2. 使用手机拍摄视频功能，试着拍摄一段60秒以内的商品短视频，并简单编辑、分享，商品头图展示功能。可以包含以下内容：商品主体、配件和包装等展示类画面，商品独有外观、设计亮点展示类画面，商品安装、连接、使用等过程的演示类画面，商品独有的亮点功能操作演示类画面，集成卖家标志，提示说明图文的防盗用类画面，等等。

3. 拍摄两段延时摄影，然后用编辑软件对这两段视频进行编辑，最后用PPT展示。

4. 拍摄两段唯美的慢动作视频，再使用编辑软件对这两段视频进行编辑，最后用PPT展示。

5. 策划拍摄几段表现学生学习及生活的视频，片尾加上制作的小广告。

项目6 Photoshop CS6

项目概述

晓明通过对拍摄工具及技法的学习，掌握了商品拍摄的基本方法。他根据自己掌握的拍摄技能，对将要上架的商品拍摄了许多照片。在选用照片的过程中，晓明发现拍摄的商品照片并不宜直接上传到网店，需要根据商品的个性特点和消费者心理需求进行美化处理。如何让自己的作品具有个性和创意呢？晓明必须通过Photoshop进行后期处理来完善自己前期拍摄技术的不足，帮助完成设计创意。

知识目标

1. 了解Photoshop CS6常见工具的基本操作。

2. 认识Photoshop CS6的常见功能菜单。

3. 熟悉Photoshop CS6图层编辑的方法。

4. 认识路径文本的编辑。

技能目标

1. 能够对商品图片进行简单处理。

2. 能够在作品中合理地运用图层。

3. 能够编辑路径文字。

素养目标

通过对Photoshop CS6的学习及练习，培养实事求是、严谨认真的科学精神。

任务一　Photoshop CS6基础简介

任务描述

　　如何让自己的商品在琳琅满目的网店商品中凸显出来，引导消费？晓明明白，自己必须具备一定的图片编辑能力，将商品图片进行后期处理，上架的商品才能具有较强的竞争力。因此，晓明选择Adobe公司开发的图形图像处理软件Photoshop CS6开始学习图片处理。怎么样才能处理好图片呢？从哪里入手呢？带着这些疑问，晓明决定先从认识Photoshop CS6的基本操作开始。

任务分解

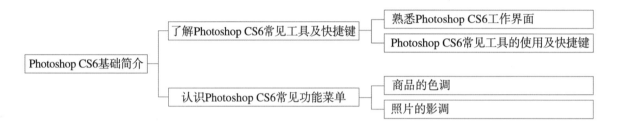

（■）活动一　了解Photoshop CS6常见工具及快捷键

　　晓明打开了Photoshop CS6的工作界面，面对众多的设计功能，晓明决定从处理图片的常见工具学起。

　　Photoshop是一款功能强大的图形图像处理软件，主要是对图像进行加工、编辑、处理。它应用领域广泛，尤其在网店装修时，使用Photoshop可以很好地修复商品图片的拍摄缺陷，并制作出店铺需要的首页、海报、主图、详情等内容，让网店的美化设计得心应手，迅速提升店铺效果。

　　一、熟悉Photoshop CS6工作界面

　　打开安装好的Photoshop CS6应用程序，就可以看到工作界面如图6-1-1所示，工作界面主要有：菜单栏、工具选项栏、工具箱、图像窗口、面板、状态栏等组成。

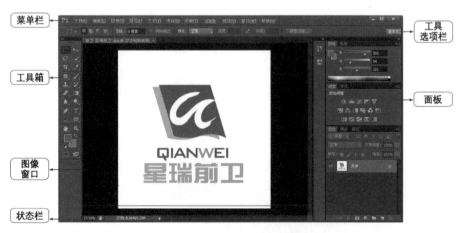

图6-1-1　Photoshop CS6工作界面

Photoshop CS6工作界面中，各区域的作用具体如下。

（一）菜单栏

菜单栏共有十一项菜单，从左至右依次为文件、编辑、图像、图层、文字、选择、滤镜、3D、视图、窗口和帮助。每个菜单项下包含了多个命令，单击某一个菜单项，打开相应的级联菜单，选择要执行的命令。

（二）工具选项栏

工具选项栏用于显示当前使用工具箱中工具的属性，选择的工具不同，工具选项栏的属性会随之发生变化，如图6-1-2所示，选用"移动工具▶╃"时，属性栏变化。

图6-1-2　工具选项栏

（三）工具箱

工具箱是根据工具的功能聚在一起，集合了图像处理过程中使用最频繁的工具，使用它们可以进行绘制图像、修饰图像和创建选区等操作。工具箱的默认位置在工作界面左侧，通过拖曳其顶部可以将其放到任意位置。工具右下角的黑色小三角，表示该工具位于一个工具组中，单击鼠标右键，即可显示隐藏的工具。

（四）图像窗口

图像窗口是对图像进行浏览和编辑的主要场所，所有的图像处理操作都在这里完成。

（五）面板

面板汇集了图形操作中常用的选项或功能，在窗口菜单中可选择不同的面板编辑图像，如编辑图层、编辑文字、新建通道等操作。

（六）状态栏

状态栏位于窗口的底部，左侧显示当前图像窗口显示比例；右侧的浮动菜单按钮▶，单击弹出下拉菜单可选择任意命令，即可在按钮的左侧显示相关信息。

二、Photoshop CS6常见工具的使用及快捷键

在设计网店的过程中，对图形图像的美化和编辑会使用到各种工具，熟悉常用工具的使用和快速切换方法，能够提高处理图片的效率，下面我们对处理图片过程中一些常用的工具进行介绍。

（一）基础工具的使用

用Photoshop对图片进行美化的过程中，经常会用到图像编辑工具，如"移动工具""裁剪工具""缩放工具""抓手工具"等，掌握常用编辑工具的使用，可以快速编辑图像，提高图片处理的效率。

画笔工具
操作简介

1. 图像的移动

移动是作图时最重要的一个活动。用Photoshop对图片进行编辑时，单击快捷键【V】调出"移动工具▶╃"，可以进行以下操作。

（1）文件图像与其他文件之间的移动

单击鼠标左键，移动一个文件的图像到另一个文件中，即可完成文件之间的图像移动，

如图6-1-3所示。

图6-1-3　移动工具

（2）移动图层到自己的理想位置

合成图像时，图像的位置需要根据画面的协调与平衡，不断进行调整，选取图像所在的图层，选择"移动工具"将图像摆放到合适的位置，如图6-1-4所示。

图层的使用

移动前　　　　　　　　　　　　　　　　移动后

图6-1-4　移动前后对比

（3）轻松地选择每一个图层

在合成图像的过程中，随着设计元素的增多，图层也越来越多，使用"移动工具"在要选择的设计元素上单击右键，弹出下拉菜单，即可快速选择图像所在图层，如图6-1-5所示。

2. 照片的裁剪

在图片编辑中，如果发现照片构图没有拍好，如拍进一些不需要的内容、画面不美观、元素过多主题不明等，使用"裁剪工具"就可以把不需要的部分裁剪掉，把需要的那部分裁剪出来单独形成一个画面。

用Photoshop对图片进行裁剪时，按【C】键调出"裁剪工具"，在需要裁剪的位置按住鼠标左键，然后拖动即可，如图6-1-6所示。

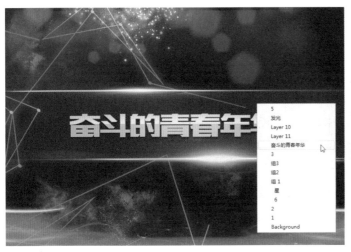

图6-1-5　快速选择图层

图6-1-6　"裁剪工具"的使用

3. 图像的缩放

在图片编辑中，经常会不断地缩放显示图像，以随时查阅图片的细节和整体效果，便于对图像随时调整。

按【Z】键调出"缩放工具🔍"，选择选项栏中的"放大🔍"按钮，在需要放大的地方单击，即可对图像进行放大显示，按【Alt】键即可显示"缩小🔍"，单击鼠标，即可对图像进行缩小显示， 如图6-1-7所示。

正常显示　　　　　　　　　　　放大显示　　　　　　　　　　　缩小显示

图6-1-7　图像缩放

4. 图像的平移

使用图像的缩放，放大显示到显示器无法显示完全时，按【H】键即可显示"抓手工具🖐"，平移图像，查看图像的各个细节。在使用任意键时，随时按下空格键， 可以显示"抓

手工具"，随时平移图像查看细节，如图6-1-8所示。

<p align="center">图6-1-8　图像平移</p>

（二）商品图片的抠图

在实际工作时，发现拍摄出来的照片对商品的表现力不强，如主题不突出、商品背景复杂等问题，不能直接将商品传到网店，通常会将商品从照片中抠取出来，再设计加工，才能很好地表现和传达商品的信息。Photoshop有多种抠取图像的方法，下面将学习如何使用Photoshop中的工具抠取商品图像。

1.　规则图形的抠图

商品的外观形状比较规则，多以圆形或矩形呈现，在Photoshop中通常使用"矩形选框工具■"和"椭圆选框工具■"，可以快速提取商品图像。快捷键【M】调出选框工具。

【实训1】抠取矩形外观包装盒

第一步，打开文件。在Photoshop中打开"津津豆腐干素材.jpg"文件，画面中商品的外包装为矩形外观，如图6-1-9所示。

第二步，绘制矩形。在工具箱中选择"矩形选框工具■"，在图像的左上角单击鼠标左键并拖曳鼠标，创建选区，选中商品图像，如图6-1-10所示。

第三步，抠取图像。使用组合键【Ctrl+C】复制选中的图像，然后用组合键【Ctrl+V】粘贴刚刚复制的图像，图层面板自动生成"图层1"，完成商品图像的抠取，如图6-1-11所示。

<p align="center">图6-1-9　素材1　　　图6-1-10　选中需要抠图的区域　　　图6-1-11　抠取选区内图像</p>

知识链接

工具的使用技巧：

1．"椭圆工具"的使用方法和"矩形选框工具"相同。

2．在使用的过程中，按住"Shift"键，可以绘制出正方形或圆形。

2. 不规则图形的抠图

在拍摄的照片中，有些商品的外观形状多种多样，背景复杂，针对此类商品的抠取，Photoshop提供了一组不规则图形的选取工具"多边形套索工具 ■""磁性套索工具 ■"，可以快速提取商品图像。

【实训2】抠取多边形外观包装

第一步，打开文件。在Photoshop中打开"包装.jpg"文件，画面中商品的外包装为多边形外观，如图6-1-12所示。

图6-1-12　素材2　　　　　　图6-1-13　绘制多边形

第二步，绘制多边形。在工具箱中选择"多边形套索工具 ■"，在图像的边缘选择一个位置，单击创建选区起点，沿着包装外边缘绘制选区，当终点与起点位置重合时，完成闭合的多边形选区的创建，如图6-1-13所示。

第三步，抠取图像。使用组合键【Ctrl+J】复制粘贴刚刚选取的包装，图层面板自动生成"图层1"，完成商品包装的抠取，如图6-1-14所示。

图6-1-14　抠取选区内图像

知识链接

"多边形工具"的使用技巧：

1．在使用"多边形工具"绘制选区时，单击鼠标的位置选在图像的顶角，绘制的选区平滑快捷。

2．在绘制选区的过程中，如果绘制位置出现错误，可以单击"Delete"键，返回上一个单击点。

【实训3】不规则小件抠图

第一步，打开文件。在Photoshop中打开"按摩小件素材.jpg"文件，画面中商品的外观为不规则形状，商品图形边缘清晰且与背景色彩反差较大，如图6-1-15所示。

第二步，绘制不规则选区。在工具箱中选择"磁性套索工具 ■"，设置工具选项栏参数如图6-1-16所示。

然后，在图像的边缘选择一个位置单击创建选区起点，沿着按摩小件及包装边缘移动鼠标创建选区，当终点与起点位置重合

图6-1-15　素材3

图6-1-16　"磁性套索工具"选项栏参数

时单击，完成不规则选区的创建，如图6-1-17所示。

　　第三步，抠取图像。使用组合键【Ctrl+J】复制粘贴选中图形，图层面板自动生成"图层1"。提取后发现小手袋绳子的内部仍有部分背景存在，如图6-1-18所示。使用同样的操作沿内部边缘套取选区，按【Delete】键，删除背景，完成商品包装的抠取，如图6-1-19所示。

图6-1-17　运用磁性套索工具选择图像

图6-1-18　第一次抠取图像

3. 单色背景图形的抠图

　　在需要抠取的商品图片中，有的商品背景色彩单一，且反差较大，可以使用"魔棒工具 "或"快速选择工具 "快速提取商品图像。

图6-1-19　第二次抠取图像

图6-1-20　素材4

【实训4】单色背景的拭镜布抠图

　　第一步，打开文件。在Photoshop中打开"拭镜布素材.jpg"文件，发现背景颜色相对单一，商品图形与背景色彩反差较大，如图6-1-20所示。

　　第二步，选取图像背景。在工具箱中选择"魔棒工具 "，设置工具选项栏参数如图6-1-21所示，使用鼠标在图像的背景上单击，即可选中与单击点颜色相同的颜色，继续单击未被选中的背景，直至背景被完全选中，如图6-1-22所示。

![图6-1-21参数栏](magic wand tool options bar showing: 取样大小: 取样点 容差: 32 ✓消除锯齿 ✓连续 □对所有图层取样)

图6-1-21　"魔棒工具"选项栏参数

　　第三步，抠取图像。使用组合键【Shift+Ctrl+I】将选区反选，使用组合键【Ctrl+C】复制图形，然后【Ctrl+V】粘贴图形，图层面板自动生成"图层1"，完成图像的抠取，如图

图6-1-22　选取图像背景

6-1-23所示。

4. 异形图形的抠图

在需要抠取的图像中，商品的边缘呈毛绒状，细节丰富，前面的抠图工具均不能完成抠图。Photoshop工具箱中的"以快速蒙版模式编辑▣"模式，可以满足此类抠图的需要，快速提取商品图像。

【实训5】抠取小熊图像

第一步，建立快速蒙版编辑模式。在Photoshop中打开"毛绒玩具素材.jpg"文件，玩具的边缘多绒而复杂。在工具箱中单击"以快速蒙版模式编辑▣"按钮，使图像处于快速蒙版编辑模式，如图6-1-24所示。

图6-1-23　抠取图像

图6-1-24　素材5及蒙版工具

第二步，建立特殊选区。在工具箱中选择"画笔工具▣"，并在工具选项栏中选择"柔边圆"画笔在图形上涂抹。完成后再次单击"以快速蒙版模式编辑▣"按钮，图像已被选中，如图6-1-25所示。

图6-1-25　用蒙版建立选区

第三步，完善选区边缘。但是选择的图像边缘并不是很完美，单击"选择▣"菜单，弹出下拉菜单，选择"调整边缘"命令，在弹出的"调整边缘"对话框设置参数，对图像边缘做进一步调整完善，如图6-1-26所示。

图6-1-26　完善选区边缘

图6-1-27　抠取图像

第四步，抠取图像。使用组合键【Ctrl+J】复制粘贴选中的图像，图层面板自动生成"图层1"，完成图像的抠取，如图6-1-27所示。

5. 精细图像的抠图

网店的海报、焦点图等大幅图像对图片的质量要求较高，清晰平滑的产品图片才能使设计的图像更加精美，商品的转化率也更高。"钢笔工具"可以很好地满足高品质抠图的需求。

【实训6】精细抠取茶壶

第一步，打开文件。在Photoshop中打开"茶壶素材.jpg"文件，选取"钢笔工具"，设置工具选项栏属性，如图6-1-28所示。

路径的创建与编辑

图6-1-28　钢笔工具属性

第二步，绘制路径。选择"钢笔工具"，沿着茶壶的边缘点击，创建锚点，将茶壶绘制在路径内并闭合路径，如图6-1-29所示。

图6-1-29　素材6及用钢笔绘制路径

第三步，抠取图像。使用组合键【Ctrl+Enter】将闭合的路径转换成选区，然后使用组合键【Ctrl+J】复制粘贴图形，图层面板自动生成"图层1"，隐藏"背景"图层，茶壶已经被精细抠出，如图6-1-30所示。

用修复工具修复照片

（三）照片的修复

在合成图像的过程中，发现将要选用的商品照片存在一定的瑕疵，或者照片中的一些元素影响主题的表现，必须经过取舍和修复，合成的图像才能更好地表现产品、提升企业形象，进一步引导顾客消费。在Photoshop中，可以根据照片存在的不同问题选用适合

的方式和工具修复瑕疵，主要有以下几类解决方法。

1. 去除多余元素

【实训7】使用"仿制图章工具"去除香水照片中的多余图像

第一步，打开文件。在Photoshop中打开"香水素材.jpg"

图6-1-30　抠取图像

图6-1-31　素材7

文件，照片中小熊图像显得多余，影响了照片的主题"香水"的表现，如图6-1-31所示。

第二步，去除小熊图像。选择"仿制图章工具 🔳"，按下【Alt】键，光标显示为"⊕"，移动光标到小熊图像附近的区域，按鼠标左键复制该区域，然后将光标放在"小熊"合适位置涂抹，即可去除小熊图像，如图6-1-32所示。

图6-1-32　用仿制图章工具去除多余元素

知识链接

"仿制图章工具"的使用技巧：

1. 在使用"仿制图章工具"去除图像时，复制区尽量选择与将要修复的图像区颜色、纹理相近，修出的照片才能自然无痕。

2. 修复区颜色与纹理等因素多变，可以随时变换拷贝区。

2. 去除污点

【实训8】使用"污点修复工具"去除食品盘上的污点

第一步，打开文件。在Photoshop中打开"食物大拼盘素材.jpg"文件，发现拼盘上小污点的存在，影响了食品的纯净感和食欲，需要修除污点，如图6-1-33所示。

图6-1-33　素材8

图6-1-34　污点修复工具

第二步，修复污点。选择工具箱中的"污点修复工具 ![]"，在工具选项栏中调整画笔大小如图6-1-34所示，使用画笔覆盖污点并按鼠标左键涂抹，即可去除拼盘中的污点，依次去除拼盘中的其他污点，如图6-1-35所示。

图6-1-35　修复污点

3. 修复图像

【实训9】使用"修补工具"抹去大草原中的人物

在合成图像过程中，经常会发现自己选中的图片素材有不需要的元素，若截取需要的部分，照片幅度却不够，把多余的元素从画面中抹去却是很好的办法，如图6-1-36所示。

图6-1-36　素材9及效果

第一步，打开文件。在Photoshop中打开"草原素材.jpg"文件，选择工具箱中的"修补工具 ![]"，在工具选项栏中选择"源"选项，如图6-1-37所示。

图6-1-37　修补工具属性

第二步，去除大草原中的人物。使用"修补工具 ![]"，在将要抹去元素的周围绘制选区，如图6-1-38所示。将光标放在选区的内部，按下鼠标左键并拖动选区到与修复区域环境相近的位置，即可抹去多余的图像，如图6-1-39所示。

图6-1-38　使用修补工具

图6-1-39　修复图像

（四）照片的精细化

为了提高图像的品质，需要对图片进行细化处理，Photoshop中的"模糊工具"和"锐化工具"是两个相对的工具，"模糊工具"可以让图片变得模糊，"锐化工具"可以将图片变清晰。看似矛盾的两个工具，配合使用却可以让图片达到更好的效果。

1. 模糊局部图像

Photoshop中的"模糊工具 ■" 又叫"柔化工具"，可以将需要处理的区域变得模糊，达到减少图像细节的作用。使用"模糊工具"主要是为了凸显照片的主题，我们可以利用此工具来柔化照片中次要的部分，让图片中的主题部分凸显出来。

在Photoshop中打开一张需要处理的图片，选择工具箱中的"模糊工具"，在工具选项栏中选择合适的画笔并设置参数，在需要模糊的区域涂抹即可，如图6-1-40所示。

图6-1-40　使用模糊工具

2. 锐化细节

在拍照的过程中，往往由于多种原因，会使得图片的色彩饱和度偏低、图像模糊等，可以使用"锐化工具 ■"做简单修复。通过锐化图像边缘来增加清晰度，使模糊的图像边缘变得清晰，如图6-1-41所示。

锐化前　　　　　　　　　　锐化后

图6-1-41　锐化细节

活动二　认识Photoshop CS6常见功能菜单

晓明掌握了处理图片的常用工具，可是对拍摄的照片的色彩和色调不满时，或者想让照片变得与众不同时，如何对照片进行修饰呢？晓明决定开始针对照片中的商品如何调色的学习。

一、商品的色调

（一）自动调色

初学者总是对照片调色无处下手。Photoshop配置了自动调色功能，可以方便地进行"自动色阶""自动对比度"和"自动颜色"调整，这个实用快捷的方法在多数情况下可以帮助我们得到较好的色彩调整效果。

自动调整命令，不需要自己去判断颜色色差，明暗对比等，你可以根据照片的情况单独或综合使用这几个功能。只要照片在曝光基本准确的情况下，调整优化效果明显。

打开"护肤品素材.jpg"照片，可以看到图像整体色调偏暗，用组合键【Shift+Ctrl+L】调出"图像—自动色调"命令，即可自动调整图像色调，使产品恢复正常色调，如图6-1-42所示。

图6-1-42　自动色调

（二）色相/饱和度

展示的产品有多种颜色，有时不需要一一拍摄，在Photoshop中使用"色相/饱和度"命令，可以很方便地通过调整整幅照片或指定的某一部分色彩的成分，调整出产品的多种颜色，实现产品的多种色彩展示。

打开"花篮素材.jpg"照片，用组合键【Ctrl+U】调出"色相/饱和度"对话框，在弹出的对话框中选择"洋红"选项，设置"色相"参数，即可改变所有含有洋红色彩信息的部分，色相发生了改变，如图6-1-43所示。

图6-1-43　色相/饱和度

（三）色彩平衡

在拍摄的产品照片中，通常会有偏色现象，Photoshop中的"色彩平衡"命令，是一个常用的调色工具，可以根据图像的色调，分别对图像的阴影、中间调、高光区进行调整，矫正图片的偏色问题，也可以根据自己的喜好进行调整。

打开"润肤素材.jpg"照片，用组合键【Ctrl+B】调出"色彩平衡"对话框，在弹出的对话框中设置参数，即可调出需要的色调，如图6-1-44所示。

图6-1-44　色彩平衡

（四）照片滤镜

Photoshop有很多种方法用来调色，但是也要针对不同的图片选择不同的调色方法。Photoshop"照片滤镜"可以用来修正偏色照片、为黑白图像上色，可以根据不同的视觉需要，通过改变图像的色调，制作特殊的视觉效果。

打开"三月花素材.jpg"照片，在菜单栏上单击"图层—调整—图片滤镜"，打开"照片滤镜"对话框，在弹出的对话框中设置参数，即可调出需要的滤镜颜色，如图6-1-45所示。

图6-1-45　照片滤镜

（五）可选颜色

"可选颜色"调整命令与其他调整命令相比具有特别的优势，它能够选择性地修改任何主要颜色中的印刷色数而不会影响其他主要颜色，所以现在也成为后期数码调整中的利器。我们可以用"可选颜色"调整我们想要修改的颜色而保留我们不想更改的颜色。

打开"香水素材.jpg"照片，在菜单栏上单击"图层—调整—可选颜色"，打开"可选颜色"对话框，在弹出的对话框中设置参数，即可调出需要的颜色，如图6-1-46所示。

图6-1-46 可选颜色

二、照片的影调

（一）曝光度

拍好的商品照片，常常因为拍摄灯光、角度等原因，存在曝光不足或曝光过度等问题，使用Photoshop中的"曝光度"命令，适当调整"曝光度""位移""灰度系数校正"的参数，调整图片的明暗，能让图片看起来更舒适。曝光度越高，照片就越白；曝光度越低，照片就越暗。

打开"儿童头盔素材.jpg"照片，可以看到照片整体发白，属于曝光过度，在菜单栏上单击"图层—调整—曝光度"，打开"曝光度"对话框，在弹出的对话框中调整设置参数，保留产品细节，恢复正常的曝光，如图6-1-47所示。

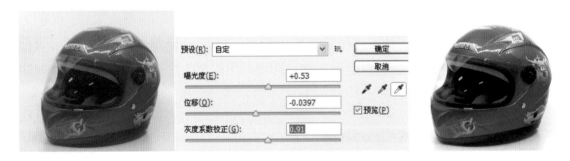

图6-1-47 调整曝光度

（二）亮度/对比度

当拍好的商品照片明暗对比不明显，显得灰暗时，使用Photoshop中的"亮度/对比度"命令调整图片的亮度和对比度，能使图片清晰，具有层次感。但是，调整参数过度容易丢失细节。

打开"卡扣素材.jpg"照片，可以看到照片整体稍显灰暗，在菜单栏上单击"图层—调整—亮度/对比度"，打开"亮度/对比度"对话框，在弹出的对话框中分别调整设置参数，照片整体变亮，如图6-1-48所示。

图6-1-48 调整亮度/对比度

（三）色阶

使用Photoshop中的"色阶"命令，可以很好地调整图像的层次感。在"色阶"对话框中，通过"预设"，可以选择多种预设的色阶效果；通过调整"黑、白、灰"滑块，可以分别调整"阴影、中间调、高光"，输入色阶参数，调整图片层次。

打开"护眼素材.jpg"照片，照片整体平淡较暗，层次不丰富。按组合键【Ctrl+L】，打开"色阶"对话框，在弹出的对话框中分别调整阴影、中间调、高光输入色阶参数，照片层次清晰，如图6-1-49所示。

图6-1-49　调整色阶

（四）曲线

曲线是Photoshop中最为强大的调整工具，它兼具色阶、明度和饱和度等多个命令的功能，可以对图片细节的颜色进行精准调整，调整图像的整体色调，也可以单独调整某一个颜色通道。

打开"茶叶素材.jpg"照片，照片整体太暗，层次、细节不丰富。按组合键【Ctrl+M】，打开"曲线"对话框，在弹出的对话框中调整曲线，照片变亮，层次明显，如图6-1-50所示。

图6-1-50　调整曲线

（五）阴影/高光

当照片的阴影部分太重或亮部过亮时，会造成很多细节没法表现，照片质量下降，可以通过Photoshop中的"阴影/高光"命令调整照片的阴影与高光部分。

打开"点心素材.jpg"照片，发现拍摄时由于灯光照射的问题，照片的暗部太暗，细节不清晰，单击"图层—调整—阴影/高光"，打开"阴影/高光"对话框，在弹出的对话框中分别调整参数，发现图像的阴影部分已经发生了变化，如果感觉不太满意可以继续对图片进

行调整，直到整体效果满意为止，如图6-1-51所示。

图6-1-51 调整阴影/高光

任务二　Photoshop CS6进阶简介

任务描述

晓明学习了Photoshop CS6的基础操作，掌握了常见工具的使用方法，认识了常见的功能菜单，具备了Photoshop基础的操作能力。要想应用Photoshop很好地处理图片、设计作品，提升商品的表现力，他还需要进一步学习。晓明了解到在对网店装修、图片处理的过程中，大量的操作需要在图层中完成，晓明决定从图层开始自己的进阶学习。

任务分解

(■) 活动一　了解Photoshop图层编辑

晓明打开了图层面板，从各个按钮的功能和操作方法开始学习。

图层是编辑、存储图像信息的场所，图片的编辑或图像的合成等许多操作都需要在图层完成。一个图像中可以包含一个或多个图层，编辑其中一个图层，其他图层不受影响，这些图层组合在一起就是一幅合成的图像。

一、认识图层面板

图层面板是Photoshop图片处理的核心，主要用于创建、编辑、管理图层，如图6-2-1所示。

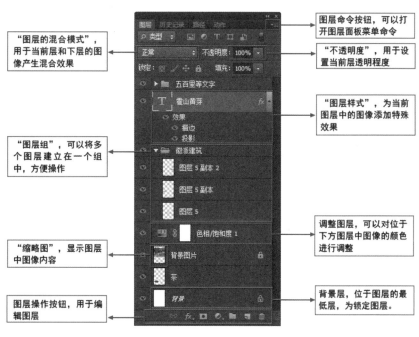

图6-2-1　图层面板

图6-2-2　用选项按钮新建图层

图6-2-3　用快捷键新建图层

二、图层的编辑

编辑图像就是对图层进行编辑，在图层的编辑过程中，可以根据需要随时创建新的图层。在创作过程中，对图层的编辑，更能够合理地管理图层、表现产品的特点、突出形象。

（一）新建图层

1. 用选项按钮新建图层

单击"图层面板"下方的 "创建新图层"按钮，在当前层的上方新建一个"图层1 "，如图6-2-2所示。

2. 用快捷键新建图层

按【Shift+Ctrl+N】组合键，弹出"新建图层"对话框，在对话框中设置选项，单击"确定"按钮，新建图层，如图6-2-3所示。

（二）复制图层

复制图层的方法很多，主要介绍以下三种方法。

1. 拖曳复制图层

在"图层"面板中，单击要复制的图层，按住鼠标左键，移到面板下方的"新建图层 🔳"按钮上，图层被复制，如图6-2-4所示。

2. 快捷键复制图层

在"图层"面板，选中要复制的图层，按【Ctrl + J】组合键，图层被复制，并自动命名，如图6-2-5所示。

图6-2-4　拖曳复制图层　　　　　　　　　　　图6-2-5　快捷键复制图层

3. 复制多个图层

如果要一次复制两个以上的图层，在"图层"面板，按下【Alt】键，单击要复制的所有图层，按住左键，移到"新建图层"按钮上，放开左键，则把选中的所有图层各复制一份，如图6-2-6所示。

（三）删除图层

在编辑图像的过程中，图层的增多会影响图层的选择，文档也会随之增大。将不需要的

图层及时删除，可以提升工作效率。

1. 拖曳删除

把鼠标移到要删除的图层上，按住鼠标左键，移到"图层"面板下方的"删除 🗑"按钮上，放开左键，当前图层被删除，如图6-2-7所示。

图6-2-6　复制多个图层　　　　图6-2-7　拖曳删除图层　　　图6-2-8　按钮删除图层

2. 按钮删除

选中"图层"面板中要删除的图层，再单击"删除 🗑"按钮，弹出 "要删除图层'黑天鹅'吗"对话框，选择"是"，则删除当前图层，如图6-2-8所示。

3. 快捷键删除

在"图层"面板选中要删除的图层，按【Delete】键，则图层直接被删除。

（四）显示/隐藏图层

图层中的图像不需要显示时，可以将图层隐藏。单击图层左边的图标 👁，可以显示或隐藏图层。

（五）图层的锁定和链接

为了便于管理图层中的对象，限制图层编辑，可以对图层锁定 🔒。如果想对多个图层进行相同的操作，如移动、缩放等，可以将图层链接 🔗后再进行操作。

（六）图层的合并

虽然将图像分层制作较为方便，但某些时候可能需要将一些图层合并为一个。向下合并图层按组合键【Ctrl+E】；合并可见图层按组合键【Shift+Ctrl+E】；盖印图层按组合键【Shift+Ctrl+Alt+E】：将处理后的图片效果盖印到新的图层上，重新生成一个新的图层而不会影响之前所处理的图层，如图6-2-9所示。

（七）排列、分布与对齐

图片处理的过程中，图层面板中的图层，排列到前面的会遮挡后面的，此时需要调整图层的排列顺序，完整显示图像。在排版网页设计时，序列图形图像需要准确排列、分布和对齐图层，具体操作如下。

【实训1】设计产品主图

第一步，新建文件。

图6-2-9　合并图层

新建大小为750像素×629像素、分辨率为72像素、名为"护具主图"的图像文件；使用"矩形选框"工具绘制750像素×495像素的选框，填充颜色为灰色，如图6-2-10所示。

图6-2-10　新建文件

第二步，修改图像大小。

打开"护具素材.psd"素材文件，将其拖动到"护具主图"窗口，按组合键【Ctrl+T】自由变换图片到合适大小并移动图片到合适位置，如图6-2-11所示。

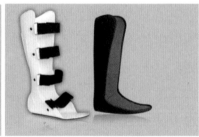

图6-2-11　修改图像大小

第三步，绘制圆角矩形。

单击"圆角矩形工具 ▣"，选择工具选项栏中的"形状"选项，设置"圆角半径"为25像素，在图像的右边绘制"圆角矩形1"，按【Ctrl+Alt】组合键，按鼠标左键并拖动鼠标，复制图层"圆角矩形1副本"。同样操作，复制图层"圆角矩形1副本2"，如图6-2-12所示。

图6-2-12　绘制圆角矩形

第四步，对齐、分布圆角矩形。

按【Ctrl】键，选中三个"圆角矩形"图层，执行"图层—对齐—水平居中对齐"命令，对齐三个圆角矩形；执行"图层—分布—垂直居中分布"命令，均匀分布三个圆角矩形，如图6-2-13。

图6-2-13　对齐、分布圆角矩形

第五步，绘制箭头。

单击工具箱"自定义形状工具 "，选择工具选项栏中的"形状"选项，填充颜色"RGB红"，单击"形状"按钮，如图6-2-14所示。弹出对话框中，选择"箭头9"形状，如图6-2-15所示。在图像的中间绘制"箭头"，按【Ctrl+Alt】组合键，按鼠标左键并拖动鼠标，复制图层"箭头副本""箭头副本2"，参照第四、第五步操作，对齐并分布三个箭头形状，如图6-2-16所示。

图6-2-14　自定义形状工具属性

图6-2-15　箭头9形状

图6-2-16　绘制箭头

第六步，添加文本。

打开"护具主图文字"文件，添加文字，保存文件并查看效果，如图6-2-17所示。

图6-2-17　添加文本　　　　　　　　　　图6-2-18　新建组

（八）图层组

做图像合成的过程中，图层数目会越来越多，为了方便操作和管理图层，可以分类将图层放在不同的图层组中。

1. 通过"新建组"命令创建

点击"图层面板"右上方的下拉按钮 ，在弹出的菜单中选择"图层组"命令，弹出"新建组"对话框，设置对话框中的内容，如图6-2-18所示。

2. 通过"图层"面板创建

在图层面板中，选择需要添加到图层面板的图层，按鼠标左键，拖动到图层面板下方的"创建新组 "按钮上，或者按【Ctrl+G】组合键，都可以将选择的图层放在新组中。

活动二　认识路径文本的编辑

在电商网店设计中，文字不仅能够传达信息，而且是一种突出主题、美化图像的重要手段。路径文字就是在路径上建立的文字，并应用路径对文字进行编辑。Photoshop中的创建及编辑路径文字功能的设置，使文字的处理方式变得更灵活，它还可以使文字沿着所在路径排出所需的图形效果。路径可以是闭合的，也可以是开放式的，它与普通的文字工具相比，更能灵活表现主题、增加画面艺术性。

图6-2-19　绘制路径

一、创建路径文字

选择"钢笔"工具 ，如图6-2-19所示，在图片中绘制一条路径，选择"横排文字"工具 ，将光标移动到路径上，光标变为 ，如图6-2-20所示，单击路径输入文字，文字会沿着路径形状排列，如图6-2-21所示。

图6-2-20　选择"横排文字"

图6-2-21　输入路径文字

二、移动、翻转路径文字

选择"路径选择"工具 ，将光标放在文字上，光标显示为 ，单击并沿着路径拖曳鼠标，可以移动文字，将文字向路径下方拖曳，可以翻转文字，如图6-2-22所示。

图6-2-22　移动、翻转路径文字

三、编辑路径文字

选择"直接选择"工具 ，单击路径，显示控制手柄，拖曳控制手柄，修改路径形状，文字也会随着修改后的路径重新排列，如图6-2-23所示。

图6-2-23　编辑路径文字

▌▌▌ 项目总结

晓明通过学习Photoshop CS6常见工具的基本操作，认识了常见功能菜单、熟悉了图层编辑的方法、学会了路径文本的编辑，能够对商品图片进行简单处理，并能够合理地运用图层编辑图片，运用路径文字美化图像等。

本项目的学习，让晓明明晰了运用Photoshop编辑图像的方法。通过边学习边实践，不断总结分析，晓明提升了对编辑图片、提升网店品格的信心，这些知识和能力为晓明以后的学习打下了一定的基础、增强了自信。

培育工匠精神

在我国经济转型，从"制造大国"走向"制造强国"，产品提质升级的时代背景下，工匠精神的培育不仅是对从业者职业素质的要求，更是一种国家战略。什么是"工匠精神"？简言之，工匠精神是指工匠对自己的产品精雕细琢，精益求精的精神理念。

Photoshop是图文编辑和视觉创意设计的工具，Photoshop涉及形态、比例、色彩、肌理、质感、明暗、层次、空间等造型艺术知识原理和技巧。学习Photoshop图形图像处理技术，不仅需要"艺心"，更需要耐心和恒心。商务网站上展示的每一件精致商品，婚纱影楼里的每一幅照片，广告牌上化妆品模特每一寸肌肤，都是美工师们凝心聚力，专注、执着的劳动成果，绝不是靠点击几下鼠标就能得到的。Photoshop图形图像处理技术本身就是一种数码时代的工匠活，成为一名优秀的美工设计师，就必须得有工匠精神。工匠精神是社会文明进步的重要尺度、是中国制造前行的精神源泉、是企业竞争发展的品牌资本、是员工个人成长的道德指引。"工匠精神"就是追求卓越的创造精神、精益求精的品质精神、用户至上的服务精神！

实战训练

一、单选题

1. Photoshop图像最基本的组成单元是哪个？（ ）

A. 图层　　　　　　B. 色彩空间　　　　　C. 像素　　　　　　D. 画笔

2. 快速将图像以100%比例显示，可以执行以下哪项操作？（ ）

A. 快速双击工具箱中的 （抓手工具）按钮

B. 快速双击工具箱中的 （缩放工具）按钮

C. 执行菜单栏中的"视图"/"实际像素"命令

D. 单击工具箱中的 （缩放工具）按钮

3. 图像的修饰工具中，以下哪个工具是用来提亮图像局部的？（ ）

A. 　　　　　　　　B. 　　　　　　　　C. 　　　　　　　D.

4. 可以将图像自动对齐和分布的图层类型是？（ ）

A. 调节图层　　　　B. 链接图层　　　　　C. 填充图层　　　　D. 背景图层

5. 下面对图层组描述错误的是（ ）。

A. 在图层选项栏中单击"创建新组"按钮可以新建一个图层组

B. 可以将所有链接图层放到一个新的图层组中

C. 所有链接图层不能一起放到一个新的图层组中

D. 在图层组内可以对图层进行删除和复制

6. 党的二十大报告提出：加快建设（ ）力量，努力培养造就更多大师、战略科学家、一流科技领军人才和创新团队、青年科技人才、卓越工程师、大国工匠、高技能人才。"

A. 企业管理人才　　B.职业技能人才　　　C. 国家战略人才　　D. 专业技术人才

二、多选题

1. "新建"对话框中"背景内容"选项中有下列哪几个选项？（ ）

A. "白色"　　　　　B. "背景色"　　　　　C. "前景色"　　　　D. "透明"

2. 下列哪些选项属于选框工具？（　　　）

A. 矩形选框工具　　　　　　　　　　B. 椭圆选框工具

C. 单行选框工具　　　　　　　　　　D. 单列选框工具

3. 下列哪些方法可以产生新图层？（　　　）

A. 使用画笔工具在图像中绘制图形

B. 单击图层面板下方的新图层按钮

C. 使用鼠标将图像从当前窗口中拖动到另一个图像窗口中

D. 使用文字工具在图像中添加文字

4. 文字图层中的文字信息哪项可以进行修改和编辑？（　　　）

A. 文字颜色　　　　　B. 文字内容

C. 文字大小　　　　　D. 将文字图层栅格化后，可以改变文字的排列方式

5. 下面是使用椭圆选框工具创建选区时常用到的功能，请问哪些是正确的？（　　　）

A. 按住Alt键的同时拖拉鼠标可得到圆形的选区

B. 按住Shift键的同时拖拉鼠标可得到圆形的选区

C. 按住Alt键可形成以鼠标的落点为中心的椭圆形选区

D. 按住Shift键可形成以鼠标的落点为中心的椭圆形选区

三、判断题

1. 在制作一幅电商海报时，应用RGB颜色模式进行图像编辑工作。（　　　）

2. "魔棒工具"和"磁性套索工具"的工作原理都是根据取样点的颜色像素来选择图像。
（　　　）

3. 对于拍摄得较"灰"的图像，常采用"曲线"对话框中"S"形曲线来进行调整，这种曲线可以实现的主要功能是增加图像的对比度。（　　　）

4. 要将"图层"面板中的背景图层转变为普通图层，可单击背景层上的 🔒 按钮。（　　　）

5. 在路径的调整过程中，如果要整体移动某一路径，可以使用 ▶ 工具来实现。（　　　）

四、案例分析——制作"产品焦点图"

【案例分析】

焦点图是在网店装修时，制作详情页时首先制作的板块，目的是突出产品的卖点，吸引消费者购物，是详情页制作的重点。本案例是为茶叶专卖店设计制作的焦点图，在设计中要求能体现出皖南特色和皖风皖韵的茶山风光。

制作产品
焦点图

【设计理念】

在设计上，图片使用青翠油嫩的茶园与远山展现一种风韵皖南、绿色田园茶香的美景，能够引起人们的遐想和购买欲，如图所示。

【知识要点】

使用矩形选框工具绘制房瓦，使用椭圆工具绘制字体背

产品焦点图设计

景，使用图层样式绘制字体描边效果，使用路径工具抠取茶叶包装。最终效果参看微课。

五、场景实训题

使用路径工具制作海报主题文字，最终效果如图所示。

第一步，绘制路径。

在Photoshop中打开"化妆品背景素材.jpg"文件，在工具箱中选择"钢笔工具"，在图像窗口中单击鼠标创建锚点，选择合适位置单击鼠标左键并拖动鼠标，创建一条弧形路径，如图所示。

海报主题文字效果图　　　　　　　　　　　　　　　　　绘制路径

第二步，输入文本。

在工具箱中选择横排文字工具，在路径上单击鼠标，定位文本插入点，输入文字"美出新高度"，完成后在工具属性栏单击☑图标，确认文字输入，如图所示。

第三步，编辑文字。

单击【Ctrl+A】组合键全选文字，在其工具选项栏中设置字体、字号，设置消

输入文本

除锯齿的方法为"浑厚"，设置字体颜色为"#e6064f"。设置文字属性后，发现文字的弧度或位置不理想，调整路径高度和移动文字位置到合适效果，如图所示。

编辑文字

第四步，美化文字。

文字的基本编辑完成后，感觉较为平淡，使用图层面板底部的"添加图层样式☑"美化

文字，在弹出的"图层样式"对话框中选择"描边"，设置参数，如图6-2-29所示。

<div align="center">美化文字</div>

第五步，继续美化文字。

描边后的文字仍然感觉较为平淡，选择该图层并拖动到图层面板新建按钮 ■ 上，复制"美出新高度副本" 图层，并将文字颜色修改为白色，移动错位摆放图层，文字具有了立体感和深度。同样操作完成"520"字体的美化，如图所示。

<div align="center">继续美化文字</div>

第六步，调入素材图片。

打开"化妆品素材.psd""化妆品标题素材.psd"，将产品照片和图片移动到图像中，放在合适位置。参照"STEP3" 编辑文字"进店有好礼"，如图所示。

<div align="center">调入素材图片</div>

第七步，添加活动时间。

使用工具箱中的"钢笔工具 🖊"绘出如图所示形状，使用"横排文字工具 🔳"输入活动时间及日期，完成后调整合成图片整体效果，如图所示。

添加活动时间

项目7 图片处理基本技能

项目概述

晓明通过对Photoshop基本工具的学习和了解，掌握了商品图片简单处理的技能。他根据自己掌握的软件基本技能和拍摄技能，对将要上架的商品拍摄了许多照片。在选用照片的过程中，晓明发现拍摄的商品照片并不能直接上传到网店，需要根据商品的个性特点和消费者心理需求进行美化处理，而且自己的网店外观也需要根据新品上架加以装潢。那么怎样时刻更新自己网店的装潢？怎样吸引买家，让买家关注自己的店铺？如何让主打产品更吸引人的眼球？晓明还需要通过Photoshop进行后期处理，把网店装饰得精致美观，让人们一到店面就知道店里的活动，一看见相关的宝贝介绍就有想买的冲动。

知识目标

1. 掌握图片的裁剪、抠图、变形工具的使用。

2. 了解色阶、曲线、色彩平衡的应用。

3. 理解加深、减淡等工具的使用。

4. 掌握图层蒙版的使用方法。

5. 知悉倒影的制作技巧。

6. 了解动态图制作的基本方法。

技能目标

淘宝店页面设计、美化，网店促销海报制作，把物品照片制作成宝贝描述中需要的图片。

素养目标

通过学习商品图片处理的技能，提升审美、陶冶情操，并培养不过度美化、不虚假描述的理念，树立诚信意识与责任心。

任务一 初识图片微调处理方法

任务描述

如何让自己的商品在琳琅满目的网店商品中凸显出来，吸引消费者？晓明明白自己必须具备一定的图片编辑处理能力，将商品图片美化，才能具有较强的竞争力。怎么样利用Photoshop才能处理好图片呢？晓明决定先从图片微调处理的方法学习开始。

任务分解

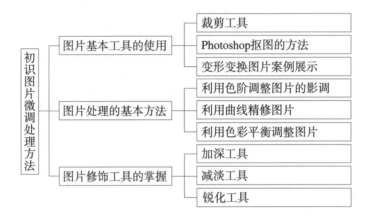

活动一 图片基本工具的使用

一、裁剪工具

使用裁剪工具可以将图片裁切到合适的尺寸或合适的角度。

第一步，打开素材图7-1-1，选择工具箱中的"裁剪工具"，在图片中按住鼠标左键不放并拖动绘制裁剪区域，松开鼠标，将出现一个裁剪框，裁剪框外是将被裁剪掉的图像区域，如图7-1-2所示。

第二步，定义好裁剪框后，按【Enter】键，或者在裁剪框内双击鼠标左键均可执行裁剪操作，效果如图7-1-2所示。若希望取消裁剪，可按【Esc】键。

【实训1】制作产品主图

相机拍出的照片一般都是长方形的图片，而淘宝要求产品主

图7-1-1 素材

图为正方形（800像素×800像素），怎么用裁剪工具，把图片处理成符合要求的尺寸？

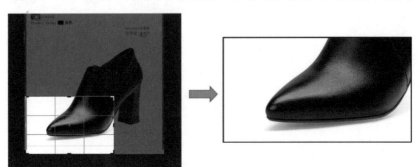

图7-1-2 裁剪图片

其制作步骤如下。

第一步，打开素材图7-1-3，选择"裁剪工具"，在上方选项栏中输入框分别输入"800像素×800像素"，如图7-1-4所示。

图7-1-3　素材　　　　　　　　　　　图7-1-4　裁剪图片

第二步，利用鼠标调整要展示的部分，其余部分被裁剪掉。按【Enter】键，完成裁剪。

第三步，单击"文件"菜单下的"存储为"命令，弹出对话框，选择存储的格式为"JPG"格式，单击确定。

第四步，找到存储的图片，鼠标右键单击"属性"，在详细信息内，我们看到图片的尺寸已经变成我们想要的800像素×800像素。如图7-1-5所示。

二、Photoshop抠图的方法

对拍摄后的产品图片可以使用Photoshop工具箱里快速选择工具、魔棒工具、套索工具，钢笔工具和通道抠图等，把产品图片抠取出来。

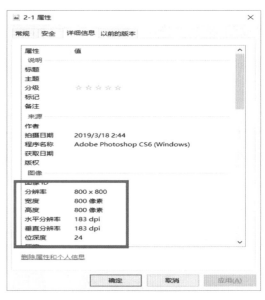

图7-1-5　图片属性

（一）利用魔棒工具抠图案例展示

魔棒工具是根据在图像中单击处的颜色范围来创建选区的，它的适用于图像与背景色色差明显、背景色单一、图像边界清晰的情况。

其制作方法如下。

第一步，打开素材图7-1-6，选择工具箱"魔棒工具"，如图7-1-7所示。

图7-1-6　素材　　　　　　　　　　　图7-1-7　魔棒工具

第二步，在选项栏中取消勾选"连续"，并根据背景颜色的一致性调整"容差值"，如图7-1-8所示。

第三步，用魔棒工具单击背景色，会出现虚框围住背景色。

第四步，在图层面板双击"背景"图层，转换为普通图层（图层0），再按键盘上的Delete键，删除背景色，就得到了单一的图像。如图7-1-9所示。

图7-1-8 魔棒工具选项栏 图7-1-9 删除背景

知识链接

"魔棒工具"属性。

选择"魔棒工具"后，在工具选项栏中出现一些与其他工具不同的选项，其功能如下。

容差：用于确定颜色取样的范围。容差值越大，选区的范围就越大；容差值越小，选择颜色的范围就分的越清楚。还可配合【Shift】键和【Alt】键加减选区。

连续的：勾选时可选取连续的相似颜色；不勾选时可选择整个图像上的相似颜色，而不考虑它们之间是否连续。

用于所有图层：当图像中包含多个图层时，启用该选项后，可以选中所有图层中符合像素要求的区域；禁用该选项后，则只对当前作用图层有效。

（二）利用快速选择工具抠图案例展示

使用"快速选择工具"，利用可调整的圆形画笔笔尖快速建立选区。拖动时，选区会向外扩展并自动查找和跟随图像中定义的边缘。

打开素材图7-1-10，选择"快速选择工具"，然后在要选取的图像上单击并拖动鼠标，与鼠标拖动位置颜色相近的区域均被选取，如图7-1-11所示。

图7-1-10 素材

（三）利用套索工具抠图案例展示

1. 案例展示一

套索工具也可以称为曲线套索，使用该工具创建的选区是不精确的不规则选区。

打开素材图7-1-12，选择"套索工具"，将鼠标移至需要选取的区域的合适位置，然后按住鼠标左键不放，沿需要选取区域的轮廓移动鼠标光标，当到达起始点时释放鼠标即可创建选区，

图7-1-11 快速选取

如图7-1-13所示。

图7-1-12　素材　　　　　　　　　　　　　　　　图7-1-13　套索工具

2. 案例展示二

利用"多边形套索工具"可以定义一些像三角形、五角星等棱角分明、边缘呈直线的多边形选区。

打开素材图7-1-14，在工具箱选择"多边形套索工具"，在图像窗口中单击，定义起点，再将鼠标光标移至另一点后单击鼠标，定义第二点。依此类推，直至返回到起点，当光标右下角出现"○"形状，单击鼠标左键即可形成一个封闭选区，如图7-1-15所示。

图7-1-14　素材　　　　　　图7-1-15　多边形套索工具

知识链接

选择"快速选择工具"后，工具选项栏中各选项的意义如下。

选区运算按钮：用于控制选区的增减（新选区、添加到选区、从选区减去）。当启用"新选区"并且在图像中单击建立选区后，此选项将自动更改为"添加到选区"。

画笔：单击其右侧的下拉三角按钮，可以从弹出的"画笔"选取器中设置笔刷的大小、硬度、间距等属性。

自动增强：勾选该复选框可以使绘制的选区边缘更平滑。

3. 案例展示三

利用"磁性套索工具"，系统会自动对光标经过的区域进行分析，找出图像中不同对象之间的边界，并沿着该边界制作出需要的选区。

图7-1-16　素材

打开素材图7-1-16，选择工具箱中的"磁性套索工具"，将光标移至图像中并在要选择图像的边缘上单击鼠标左键，定义起始点，然后沿要选取的图像边缘移动鼠标，当光标返回起始点时光标右下角出现"○"形状，单击鼠标即可完成选区的创建，如图7-1-17所示。

图7-1-17　磁性套索工具

（四）利用钢笔工具抠图案例展示

当图片中商品主体的边界复杂或与背景颜色相似时，可以使用"钢笔"工具创建路径再转选区，进而更为精确地提取出需要的商品图片。

1. 了解钢笔工具

用鼠标"右键"单击工具箱中"钢笔工具"，弹出钢笔工具列表，如图7-1-18所示。

其中，各工具的作用如下。

钢笔工具：建立路径的基本工具，使用该工具可以创建直线路径和曲线路径。

图7-1-18　钢笔工具按钮

自由钢笔工具：不是通过设置节点来建立路径，而是通过自由手绘曲线建立路径。

添加锚点工具：在原有路径上添加节点以满足调整编辑路径的需要。

删除锚点工具：删除路径中多余的节点以适应路径的编辑。

转换点工具：转换路径节点的属性（平滑点和尖突点）。

知识链接

锚点分为平滑点和角点。

平滑点是指临近的两条曲线是平滑曲线，它位于线段中央，当移动平滑点的一条控制柄时，将同时调整该点两侧的曲线段。

角点是两条曲线路径相接为尖锐的曲线路径，当移动角点的一条控制柄时，只调整与控制柄同侧的曲线段。如图7-1-19所示。

图7-1-19　平滑点和角点

2. 钢笔工具选项栏

图7-1-20　钢笔工具选项栏

其中，各选项的含义如下。

路径：用于选择钢笔工具模式，包括"形状""路径"和"像素"3种绘图模式。

选区：当路径绘制好后，单击该按钮，可以建立选区并设置选区的羽化半径像素。

蒙版：当路径绘制好后，单击该按钮，可以新建矢量蒙版。

形状：当路径绘制好后，单击该按钮，可以新建形状图层。

■：单击该按钮，可以选择"新建图层""合并形状""减去顶层形状""与形状区域相

交""排除重叠形状"和"合并形状组件"6种路径操作模式。

　　 ：单击该按钮，可以选择路径的对齐方式。

　　 ：单击该按钮，可以选择路径的排列方式。

　　 ：单击该按钮，勾选"橡皮带"列表，钢笔工具在绘制路径时，可以预览路径线段。

　　自动添加/删除：选中该复选框，可以让用户在单击线段时添加锚点，或在单击锚点时删除锚点。

　　3. 钢笔工具绘制直线路径

　　其制作方法如下。

　　第一步，打开素材图7-1-21，选择工具箱"钢笔工具"，在选项栏中选择"路径"绘制模式和勾选"橡皮带"。

　　第二步，在需要抠取的图像边界位置单击确定起始锚点，再移动鼠标指针到下一个位置并单击鼠标左键，创建第二个锚点，即可得到一条直线段。

　　第三步，继续在图像边界的其他位置单击鼠标左键，最后鼠标指针移动到起始锚点处，钢笔的右下角会出现一个小圆圈，单击鼠标左键即可闭合路径，如图7-1-22所示。

图7-1-21　素材

图7-1-22　直线段路径

　　4. 钢笔工具绘制曲线路径

　　其制作方法如下。

　　第一步，打开素材图7-1-23，使用钢笔工具单击鼠标左键，绘制第一个锚点，然后沿着需要抠取图像的边界，将鼠标移至另一个位置，单击鼠标左键并拖动，绘制第二个锚点，如图7-1-24所示。

　　第二步，按住【Ctrl】键不放，"钢笔工具"临时转换为

图7-1-23　素材

"直接选择工具"，用该工具拖动第二个锚点上下方的控制手柄，使第一条曲线段贴合于图像的边界，调整好曲线段后可松开【Ctrl】键，此时鼠标又还原为"钢笔工具"。如图7-1-25所示。

图7-1-24　创建节点

图7-1-25　调整控制手柄

图7-1-26　删除控制手柄

第三步，按住【ALT】键的同时单击第二个锚点，将其转换为角点，此时删除了该锚点上方的控制手柄，如图7-1-26所示。

第四步，参照第二步和第三步的方法，使用钢笔工具勾勒出图像的轮廓，然后按【Ctrl+Enter】组合键，把路径转换为选区。再按【Ctrl+J】组合键复制选区内的图像，并隐藏"背景"图层，即可将商品抠取出来，如图7-1-27所示。

图7-1-27　路径转为选区

知识链接

工具箱"路径选择工具"：在已绘制的路径上单击鼠标，即可选中该路径。

工具箱"直接选择工具"：可以单独选择路径上的锚点和锚点上的方向点，对路径加以变形。

（五）利用通道抠取头发案例展示

通道是存储不同类型信息的灰度图像，是图像的另外一种显示方式，主要用来保存图像的颜色信息和选区。

1. 认识通道面板

打开素材图7-1-28，Photoshop会根据该图像的颜色模式创建相应的通道，选择"窗口"菜单中"通道"命令，打开"通道"面板，如图7-1-29所示。

"通道"面板中各选项的意义如下。

通道名称、通道缩略图、眼睛图标：与"图层"面板中相应项目的意义基本相同，所不

同的是，每个通道都有一个对应的快捷键，可通过按相应快捷键来选择通道，而不必在"通道"面板中单击选择。

将通道作为选区载入按钮■：单击该按钮，可将通道中的部分内容（默认为白色区域部分）转换为选区，相当于执行"选择"菜单中"载入选区"命令。

图7-1-28　素材　　　　图7-1-29　通道面板

通道抠图

将选区存储为通道按钮■：单击此按钮可将当前图像中的选区存储为蒙版，并保存到一个新增的Alpha通道中。该功能与"编辑"菜单中"存储选区"命令相同。

创建新通道按钮■：单击该按钮可以创建新通道。

删除当前通道按钮■：单击该按钮可删除当前所选通道。

知识链接

1．图像的基本通道

在Photoshop中，根据图像颜色模式的不同，通道的表示方法也不同。

对于RGB模式的图像来说，其通道默认有4个，即RGB合成通道、R通道、G通道与B通道。

对于CMYK模式的图像来说，其通道默认有5个，即CMYK合成通道、C通道、M通道、Y通道与K通道。

2．特殊通道

Alpha通道：该通道用于保存256级灰度图像，不同的灰度代表了不同的透明度，黑色代表全透明，白色代表不透明，灰色代表半透明。

专色通道：该通道主要用于辅助印刷。

2．案例展示

第一步，打开素材图7-1-30，按组合键【Ctrl+J】，将"背景"图层复制为"图层1"，然后用"钢笔工具"勾出图像中人物的大体轮廓路径（在勾人物的大体轮廓时，碎发的细节部分不要勾在里面，因为在后面步骤中会利用通道来抠取），如图7-1-31所示。

第二步，按组合键【Ctrl+Enter】将路径转换为选区，然后单击"图层"面板底部的"添加图层蒙版"按钮，创建人物蒙版，在该图层中只显示选区内的图像，如果关闭"背景"层的眼睛，就可看到效果。如图7-1-32所示。

图7-1-30　素材

第三步，打开"通道"面板，分别单击各颜色通道，查找层次分明、对比度强的通道。这时我们选择"蓝"通道，并将该通道用鼠标拖至"通道"面板底部的"创建新通道"按钮上，复制出"蓝副本"通道，如图7-1-33所示。复制通道的目的是在利用通道创建选区时，不破坏原图像。

图7-1-31　钢笔工具绘制路径　　　　　图7-1-32　隐藏背景　　　　　　图7-1-33　通道面板

第四步，选择"蓝 拷贝"通道，按组合键【Ctrl+I】，反相该"蓝 拷贝"通道黑白的颜色。再按组合键【Ctrl+L】，在打开的"色阶"对话框中分别将"色阶"下的3个滑块的数值调整为（50、1、120），如图7-1-34所示。最后单击"确定"按钮关闭"色阶"对话框。此时查看图像，你会发现头发和背景已清楚地分开，如图1-7-35所示。

图7-1-34　色阶对话框　　　　　　图7-1-35　黑白对比　　　　　　图7-1-36　载入选区

第五步，选择"蓝 拷贝"通道，然后单击"通道"面板底部的"将通道作为选区载入"按钮，即可将通道中的白色区域转换为选区，如图7-1-36所示。

第六步，在"通道"面板中单击"RGB"通道，然后双击"图层"面板中的"背景"图层，将其转换为普通图层"图层0"。

第七步，单击"图层"面板底部的"添加图层蒙版"按钮，为"图层0"添加蒙版，只显示该图层选区内的图像，得到图7-1-37所示效果。此时，图像被完全抠取出来了。

第八步，新建一个图层，移动到"图层0"的下方（充当背景），并对该图层填充颜色（如黄色）。查看头发周边是否有杂质，可以使用"画笔工具"编辑蒙版进行擦除，然后按组合键【Ctrl+Shift+E】合并"图层 0 和图层1"，效果如图7-1-38所示。

图7-1-37　抠取图像　　　　　　　图7-1-38　显示新背景

三、变形变换图片案例展示

使用变形工具可以对拍摄后的产品图片进行大小、角度、形状的改变。

Photoshop的变形工具包括缩放、旋转、斜切、透视、扭曲、变形。选择"编辑"菜单里的"变换"命令，如图7-1-39所示。

图7-1-39　变换命令

或者打开素材图7-1-19，选择"图层1"，按组合键【Ctrl+T】，显示出定界框，在定界框内单击鼠标右键，选择相关的变形命令，结束编辑可按【Enter】键。如图7-1-40所示。

图7-1-40　变换菜单

（一）调整图片大小

在使用缩放工具的同时按住【Alt】键，即可对图片按照选取中心为基准点进行缩放。另外，在使用缩放工具的同时按住【Shift】键，即可对该图片按照一定比例进行缩放。如图7-1-41所示。

图7-1-41　缩放工具

（二）调整图片角度

先把旋转的中心点移动到定界框的右下角，再把鼠标放在定界框的外围，变为旋转箭头，即可旋转。如图7-1-42所示。

图7-1-42　旋转工具

（三）倾斜图片

选择斜切工具，以某个边界为基准按住鼠标左键并移动鼠标，即可实现图片的某一边界按照该边界所在的直线方向进行拉伸和压缩。如图7-1-43所示。

（四）调整图片透视效果

透视工具能够使图片看起来更具有真实感，使得选区具有一种由近到远、由远到近的感觉。如图7-1-44所示。

图7-1-43 斜切命令

图7-1-44 透视命令

（五）图片的扭曲变形

扭曲工具可以将图片进行扭曲变形，使得图片按一定形状存在，好比在现实中将一张纸质照片扭曲。如图7-1-45所示。

（六）图片的随机变形

图片表面即被分割成9块长方形，每个交点为作用点，针对某个作用点按住鼠标左键并移动鼠标，即可对图片进行适当的变形。如图7-1-46所示。

图7-1-45　扭曲命令

图7-1-46　变形命令

（🎥） 活动二　图片处理的基本方法

图像的明暗直接影响商品图片的整体效果，如果对图片的亮度不满意，可以通过"色阶""曲线"等命令调整商品图片。

在拍摄商品图片时，难免会发生拍摄效果与想要表达的视觉感受不同，可以使用"色彩平衡"命令，调整整体画面的颜色倾向。

一、利用色阶调整图片的影调

"色阶"命令可以通过调整图像的阴影、中间调和高光的强度级别，从而校正图像的色调范围和色彩平衡。选择"图像—调整—色阶"命令或者按组合键【Ctrl+L】，弹出"色阶"对话框。

直方图的定义：对话框中间部分，其横轴代表亮度范围（从左到右由全黑过渡到全

白），纵轴代表处于某个亮度范围内的像素数量。当大部分像素集中于黑色区域时，图像的整体色调较暗；当大部分像素集中于白色区域时，图像的整体色调较亮。如图7-1-47所示。

打开素材图7-1-48，按组合键【Ctrl+L】，弹出"色阶"对话框，从直方图中了解到该图像的像素都集中在暗部区域，我们可以通过拖动白色和灰色滑块调整图像的高光区域和中间灰度区域。如图7-1-49所示。

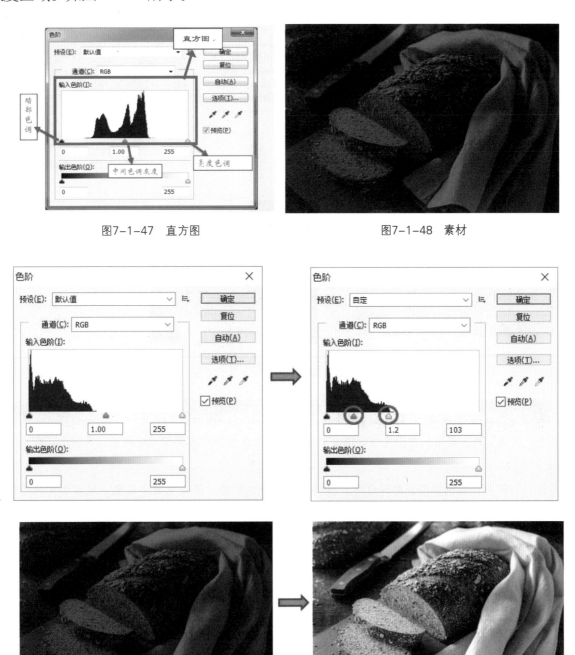

图7-1-47　直方图　　　　　　　　　　　图7-1-48　素材

图7-1-49　调整图片影调

二、利用曲线精修图片

"曲线"命令可以通过调整图像色彩曲线上的任意一个像素点来改变图像的色彩范围。是用来改善图像质量的首选工具，它不但可调整图像整体或单独通道的亮度、对比度和色彩，还可调节图像任意局部的亮度。

选择"图像—调整—曲线"命令，或按组合键【Ctrl+M】，弹出"曲线"对话框。如图7-1-50所示。

打开素材图7-1-51，该图像灰蒙蒙的，层次感不强。下面我们就来利用"曲线"命令综合调整该图像的亮度、对比度和色彩饱和度，以增加其层次感与质感。如图7-1-52所示。

图7-1-50　曲线对话框　　　　　　　　　图7-1-51　素材

图7-1-52　综合调整图片

知识链接

打开"曲线"对话框后，在图片任意位置单击，曲线对话框都会出现相对应的点，这便是该位置像素的色调。

遵循一个原则，在调整图像的颜色时，根据颜色的补色原理，要减少某个颜色，就增加这种颜色的补色。一般来说调整中间调就可以了。

三、利用色彩平衡调整图片

利用"色彩平衡"命令可以快速调整偏色的图片。它可以单独调整图像的暗调、中间调和高光的色彩，使图像恢复正常的色彩平衡关系。

选择"图像—调整—色彩平衡"命令，或按组合键【Ctrl+B】，弹出"色彩平衡"对话框。如图7-1-53所示。

图7-1-53　色彩平衡对话框

打开素材图7-1-54，这张图片出现了明显色差，图像整体色调偏红，我们可以看到墙上的植被、人的皮肤和环境严重偏色了。我们在调色的时候，可以看着皮肤和墙上的绿色植被来调，当人的皮肤色彩调整自然，绿色植被调整到位，整幅图也就调好了，如图7-1-55所示。

图7-1-54　素材

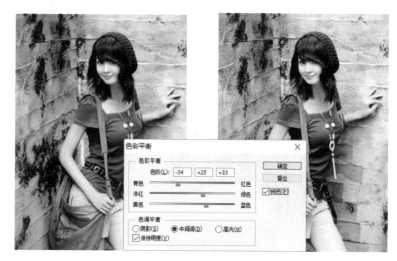
图7-1-55　色彩平衡调色

（（ ● ）） 活动三　图片修饰工具的掌握

一、加深工具

第一步，打开素材图7-1-56，复制背景图层得到"背景副本"图层，选择工具箱中的"加深工具"，在选项栏中设置笔头大小为"500"，设置"范围"为"阴影"，设置"曝光度"为"50%"，如图7-1-57所示。

第二步，单击鼠标右键，在弹出的列表中查看笔头"硬度"是否为"0"。设置完成后，分别在图像的背景颜色和动物身体深色区域涂抹加深，使图像具有层次感，如图7-1-58所示。

图7-1-56　素材

图7-1-57　"加深"工具选项栏参数设置

图7-1-58　图片加深效果图

图7-1-59　素材

二、减淡工具

第一步，打开素材图7-1-59，复制背景图层得到"背景副本"图层，选择工具箱中的"减淡工具"，在选项栏中设置笔头大小为"300"，设置"范围"为"高光"，设置"曝光度"为"30%"，如图7-1-60所示。

图7-1-60 "减淡"工具选项栏参数设置

第二步，单击鼠标右键，在弹出的列表中查看笔头"硬度"是否为"0"。设置完成后，分别在图像上进行涂抹，特别是需要展现高光的区域，多涂抹几次，如图7-1-61所示。

三、锐化工具

我们在拍摄图片的时候难免会出现图片模糊的情况。遇到这种情况，我们使用"USM 锐化"滤镜可以轻松增强模糊图像的细节，使其变得清晰。

图7-1-61 图片减淡效果图

打开素材图7-1-62，单击"滤镜—锐化—UMS锐化"命令，在弹出的"UMS锐化"对话框中设置各项参数值，单击"确定"按钮后，可以看到此时的商品细节显得更加清晰，如图7-1-63所示。

图7-1-62 素材

图7-1-63 图片锐化效果图

"UMS锐化"对话框中各选项的含义如下。

数量：用于设置锐化的程度，数值越大，锐化就越明显。

半径：用于设置像素的平均范围。

阈值：用于设置应用在平均颜色上的范围，设置的数值越大，锐化范围就越大，锐化效果就越淡。

【实训2】处理商品的明亮度和清晰度

第一步，打开素材图7-1-64，选择"图像—调整—亮度与对比度"命令，提高图片的亮度和对比度，如图7-1-65所示。

第二步，用"魔棒工具"抠取鞋面，按【Ctrl+J】组合键，复制选区里的图像，得到"图层1"。

图7-1-64 素材

图7-1-65 亮度与对比度参数设置

第三步，选择"图层1"，再选择"滤镜—锐化—UMS锐化"，在弹出的对话框中设置各项参数值，单击"确定"按钮，可以看到此时的商品细节显得更加清晰，如图7-1-66所示。

图7-1-66 锐化参数设置与最终效果图

任务二　知悉增加图片特效处理方法

任务描述

晓明学习了Photoshop基本工具的使用，掌握了图片抠图和图片处理的技巧，具备了一定的操作能力。要想应用Photoshop很好的设计作品，提升商品的表现力，他还需要进一步学习。晓明了解到无论是何种形式的网络广告，均需要通过Photoshop的蒙版合成图来制作各种效果的广告图像，并且利用Photoshop中的动画功能，制作简单的网络动态效果。

任务分析

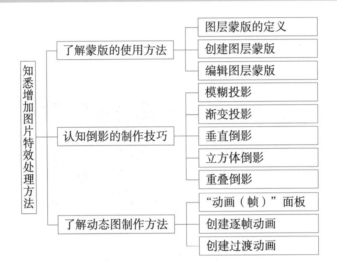

活动一　了解蒙版的使用方法

网页效果的制作，其实就是将不同图像合成为一幅统一风格的图像。而合成图像最方便且易修改的方法就是图层蒙版。

一、图层蒙版的定义

图层蒙版是一张256级色阶的灰度图像。蒙版中的纯黑色区域可以遮罩当前图层中的图像，从而显示出下方图层中的内容，因此黑色区域将被隐藏；蒙版中的纯白色区域可以显示当前图层中的图像，因此白色区域可见；蒙版中的灰色区域会根据其灰度值呈现出不同层次的半透明效果，如图7-2-1所示。

图7-2-1　图层蒙版

第一步，打开素材图7-2-2，这是咖啡网站Banner背景的制作。下面，我们要为"图层1"添加图层蒙版，以制作图像的融合效果。

图7-2-2　素材

第二步，在"图层"调板中将"图层1"置为当前图层，然后单击调板底部"添加图层蒙版"按钮，系统将为当前层创建一个全白色蒙版，如图7-2-3所示。如果图像中存在选区，则在单击"添加图层蒙版"按钮后，将创建一个仅显示选区图像的蒙版。

图7-2-3　添加图层蒙版

第三步，添加图层蒙版后，蒙版会自动被选中，此时，可使用各种绘图工具编辑图层蒙版，从而遮挡图层中不需要的区域以显示下层图像，或制作图像的融合效果等。下面将前景色设为黑色，选择"画笔工具"并设置合适的笔刷属性，然后在咖啡图像的周边涂抹以隐藏部分区域，如图7-2-4所示。

图7-2-4　画笔工具涂抹蒙版缩略图

在编辑蒙版过程中，如果不小心涂抹到不需改动的区域，可通过在这些区域涂抹白色来恢复，或者利用"橡皮擦工具"擦除。

三、编辑图层蒙版

第一步，在"图层"调板中单击图层缩略图，返回正常的图像编辑状态。

第二步，鼠标指向图层蒙版缩略图，单击右键，弹出编辑图层蒙版的列表，可相应设置，如图7-2-5所示。

第三步，按住【Alt】键单击图层蒙版缩略图，可在图像画布中单独显示蒙版图像，再次执行该操作可重新回到正常图像显示状态，如图7-2-6所示。

图7-2-5 图层蒙版菜单

【实训1】 制作旅游网站Banner

制作乐游旅游网的Banner，主要应用了热气球和风景图片素材，以绿色大自然为主，热气球和星光为点缀，巧妙组合素材，体现出"这里是梦想旅途的起点"的理念，如图7-2-7所示。

图7-2-6 蒙版缩略图

图7-2-7 合成效果图

第一步，启动Photoshop，选择"文件—新建"菜单命令，新建一个大小为1000像素×450像素、分辨率为72像素/英寸、颜色模式为RGB颜色、背景内容为白色的文件，并将其命名为"旅游网Banner"，如图7-2-8所示。

第二步，合成背景图片。

文件/置入菜单命令，选择素材图7-2-9，添加到图层中，将其命名为"蓝天背景"，调整大小并放到指定位置。

图7-2-8　新建对话框　　　　　　　　　　　图7-2-9　素材

新建图层，将其命名为"蓝色遮罩"。选择"渐变工具"，在"蓝色遮罩"图层填充渐变（颜色色号分别是#4dc1da、#c3f6cd、#feffe7），设置渐变样式如图7-2-10所示，其效果图如7-2-11所示。

图7-2-10　渐变编辑器　　　　　　　　　　图7-2-11　渐变样式

为"蓝色遮罩"图层添加图层蒙版，选择画笔工具，硬度设置为"0"，前景色调为"黑色"，笔头大小和不透明度的设置根据融合的效果调整，如图7-2-12。按住【Alt】键单击图层蒙版缩略图，可在图像画布中单独显示蒙版图像，如图7-2-13所示。

复制"蓝天背景"得到"蓝天背景副本"图层，并用鼠标拖曳到"蓝色遮罩"图层的上方，调整好大小和位置，如图7-2-14所示。为"蓝天背景副本"图层添加图层蒙版，选择蒙版缩略图，用"渐变工具"填充上黑下白的渐变，如图7-2-15所示。

第三步，添加热气球、星光、标志、导航等素材，参照效果图调整好素材的大小和位置。

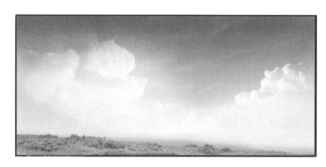

图7-2-12　融合效果

图7-2-13　蓝色遮罩蒙版缩略图

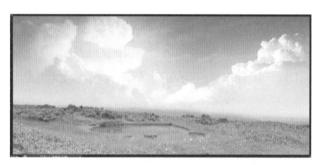

图7-2-14　插入素材图片

图7-2-15　背影合成效果图

◉ 活动二　认知倒影的制作技巧

　　淘宝美工在制作宝贝照片时往往需要打造华丽的效果，比如倒影就是很常见的一种。下面我们总结了几种投影和倒影的制作方法，包括模糊投影、渐变投影、垂直倒影、立方体倒影和多个商品同时陈列时的重叠倒影的制作方法。

制作商品倒影

一、模糊投影

　　第一步，打开素材图7-2-16，在背景层的上方新建一个图层，名称为"投影层"。

　　第二步，选择该图层，用工具箱"椭圆选框"工具在画面上绘制一个椭圆选区，如图

7-2-17所示。

第三步，当前选区设置羽化值为40（快捷键【Shift+F6】），工具箱前景色设置黑色，按【Alt+Delete】组合键填充。最后用"选择—修改—收缩"菜单命令，收缩量为40，再用前景色黑色填充选区，按组合键【Ctrl+D】取消当前选区，如图7-2-18所示。

图7-2-16　素材

图7-2-17　创建投影图层

图7-2-18　羽化填充

第四步，选择"投影"图层，使用"自由变换"命令【Ctrl+T】，调整投影的比例和大小，如图7-2-19所示。

第五步，根据投影的明暗度，适当调整"投影"图层的不透明度，如图7-2-20所示。

二、渐变投影

第一步，打开素材图7-2-16，在背景层的上方新建一个图层，名称为"投影图层"。

图7-2-19　调整大小

图7-2-20　效果图

第二步，载入图层1的选区，选择"投影图层"，填充黑色，如图7-2-21所示。

第三步，选择"投影图层"，使用"自由变换"命令里的"斜切"和"扭曲"，调整投影的形状，如图7-2-22所示。

图7-2-21　创建投影图层

图7-2-22　调整投影形状

第四步，选择"投影图层"，使用"高斯模糊"命令，半径值为14像素，对投影进行边缘模糊，如图7-2-23所示。

第五步，对"投影图层"添加图层蒙版，用渐变工具填充"蒙版缩略图"，效果如图7-2-24所示。

图7-2-23　高斯模糊

图7-2-24　添加蒙版

三、垂直倒影

（一）商品的底部是平整时，垂直倒影的制作方法

第一步，打开素材图7-2-16，复制"图层1"得到"图层1副本"，使用"自由变换"命令里的"垂直翻转"，并调整好"图层1副本"图像的位置，然后把"图层1副本"图层移动到"图层1"图层的下方，如图7-2-25所示。

图7-2-25　垂直镜像

图7-2-26　添加蒙版

第二步，选择"图层1副本"图层，添加图层蒙版命令，用渐变工具填充上白下黑的渐变，再调整该图层的不透明度，减淡倒影的颜色，如图7-2-26所示。

（二）商品的底部是圆形时，垂直倒影的制作方法

第一步，打开素材图7-2-27，复制"图层1"得到"图层1副本"，使用"自由变换"命令里的"垂直翻转"，并调整好"图层1副本"图像的位置，然后把"图层1副本"图层移动到"图层1"图层的下方，如图7-2-28所示。

图7-2-27 素材

图7-2-28 垂直镜像

第二步，选择"图层1副本"图层，使用"自由变换"命令里的"变形"命令，在窗口上方的选项栏内选择变形类型为"拱形"，弯曲度为"-35%"，效果如图7-2-29所示。

第三步，按【Enter】键确定"自由变换"命令，再调整好"图层1副本"图像的位置。然后对该图层添加"图层蒙版"，用"渐变工具"在蒙版缩略图中填充上白下黑的渐变。最后设置该图层"不透明度"为"60%"，减淡倒影的颜色，效果如图7-2-30所示。

图7-2-29 自由变换

图7-2-30 设置不透明度

第四步，在"图层1副本"图层的上方新建"图层2"图层，选择"画笔工具"，设置前景色为深灰色，画笔笔头大小大于瓶身宽度，硬度为"0"。用"画笔工具"在产品与倒影交界的位置单击一下。然后使用"自由变换"命令里的"缩放"，把圆形的投影压扁，并设置"图层2"的混合模式为"正片叠底"，最终效果如图7-2-31所示。

图7-2-31 效果图 　　　　　　　　　　　　图7-2-32 素材

四、立方体倒影

第一步，打开素材图7-2-32，复制"图层1"得到"图层1副本"，把"图层1副本"位置调整到"图层1"的下方。使用"自由变换"命令里的"垂直翻转"，调整到如图7-2-33所示的效果。

立方体倒影

第二步，在上下两个盒子的交点位置放置一条辅助线，用"多边形套索工具"把下方盒子的一面选出来，用组合键【Ctrl+T】进行自由变换，让上边和辅助线对齐，如图7-2-34至图7-2-36所示。

图7-2-33 垂直镜像

图7-2-34 自由变换（1）

图7-2-35 自由变换（2）

图7-2-36 自由变换（3）

第三步，选择"图层 1 副本"图层，添加图层蒙版，用黑白渐变填充"蒙版缩略图"，效果如图7-2-37所示，并且鼠标指向"蒙版缩略图"右键单击，在弹出的列表中选择"应用图层蒙版"命令，将蒙版去掉只留效果，如图7-2-38所示。

图7-2-37　添加蒙版

图7-2-38　应用图层蒙版

第四步，再次使用"多边形套索"工具，分别选择左右面，配合"自由变换"命令，将倒影和盒子的底部进行对齐，如图7-2-39所示。

图7-2-39　自由变换

五、重叠倒影

当多个产品重叠在一起，并且放置的位置不在一条水平线上，此倒影的制作方法如下。

第一步，打开素材图7-2-40，复制"图层1"得到"图层1副本"，把"图层1副本"位置调整到"图层1"的下方。使用"自由变换"命令里的"垂直翻转"，调整到如图7-2-41所示的效果。

图7-2-40　素材

图7-2-41　垂直镜像

第二步，使用"钢笔工具"抠取"图层1副本"中左边黑色包和右边棕色包，路径效果如图7-2-42所示。

第三步，对绘制好的路径按【Ctrl+Enter】组合键，把路径转换为选区。选择"图层1副本"分别按【Ctrl+X】和【Ctrl+V】组合键，为选区里的图像建立新图层为"图层3"。在图层面板把"图层3"移动到"图层1副本"的下方，并对"图层3"的图像调整好位置，效果如图7-2-43所示。

图7-2-42　钢笔工具抠图

图7-2-43　调整位置

第四步，重复"步骤2"和"步骤3"，抠取左边黑色的包，并建立"图层4"，绘制的路径和调整的位置如图7-2-44和图7-2-45所示。

图7-2-44 钢笔工具抠图　　　　　　　　　　图7-2-45 调整位置

第五步，分别为"图层1副本""图层3""图层4"添加上白下黑的渐变图层蒙板，并调整不透明度为"40%"，淡化倒影的颜色，效果如图7-2-46所示。

图7-2-46 效果图

🎞 活动三　了解动态图制作方法

很多淘宝店铺为了吸引买家的眼球，同时展现出所卖的产品，往往对于店铺的banner和商品的主的制作都采用了动态效果。

一、"动画（帧）"面板

"动画（帧）"面板编辑模式是最直接、也是最容易让人理解动画原理的一种编辑模式。它通过复制帧来创建出一幅幅图像，然后通过调整图层内容，来设置每一幅图像的画面，将这些画面连续播放就形成了动画。选择"窗口—时间轴"菜单命令，如图7-2-47所示。

图7-2-47 "动画（帧）"面板

"动画（帧）"面板各项命令的功能如下。

选择循环选项 ▬一次▼ ：动画播放循环的次数。

过渡动画帧 ▬ ：第一帧和第二帧之间可以创建过渡动画，如前者淡出，后者淡入的效果。

选择帧延迟时间 ▬0秒▼ ：可以延长每一帧动画切换的时间。

复制所选帧 ▬ ：通过复制帧来创建新动画帧。

删除当前帧 ▬ ：可以删除选中的帧，当动画面板中只有一帧时，该按钮不可用。

二、创建逐帧动画

逐帧动画就是一帧一个画面，将多个帧连续播放就可以形成动画。动画中帧与帧的内容可以是连续的，也可以是跳跃的。

在Photoshop中制作逐帧动画非常简单，只需要将动画与"图层"面板有机地结合起来，也就是说在"动画（帧）"面板中不断新建动画帧，然后配合"图层"面板，对每一帧画面的内容进行更改。

第一步，打开素材图7-2-48，当"图层"面板中存在多个图层时，只保留一个图层的可见性，打开"动画（帧）"面板，如图7-2-49所示。

图7-2-48 素材

图7-2-49 插入表情图片　　　　　图7-2-50 创建动画帧

图7-2-51 效果图

第二步，单击"动画（帧）"面板底部的"复制所选帧"按钮，创建第2个动画帧。隐藏"图层"面板中"图层0"，并且显示"图层1"，完成第2个动画帧的内容编辑，如图7-2-50所示。

第三步，按照上述方法，依次创建第3

个、第4个动画帧，并且进行编辑，完成逐帧动画的创建。这时单击"播放动画"按钮，预览逐帧动画，如图7-2-51所示。

【实训2】制作动态商品主图

第一步，打开素材图7-2-52，选择"窗口—时间轴"菜单命令，关闭"图层3"和"图层4"的可见性，如图7-2-53所示。

图7-2-52 素材

图7-2-53 打开时间轴

第二步，单击"动画（帧）"面板底部的"复制所选帧"按钮，创建第2个动画帧。隐藏"图层"面板中的"图层5"，显示"图层4"，完成第2个动画帧的内容编辑，如图7-2-54所示。

第三步，按照上述方法，再依次创建第3个动画帧，并且进行编辑，完成逐帧动画的创建。如图7-2-55所示。

图7-2-54 编辑动画帧（1）

图7-2-55 编辑动画帧（2）

第四步，设置每个帧的延迟时间为"1秒"，选择"循环选项"为"永远"，这时单击面板底部的"播放动画"按钮，预览逐帧动画，如图7-2-56所示。

第五步，输出GIF动画，选择"文件/存储为Web所用格式"菜单命令，在弹出的对话框中设置相关数据，如图7-2-57所示。

图7-2-56　设置切换时间

图7-2-57　存储动画

知识链接

"存储为WEB所用格式"的各种格式如下。

GIF格式：用于压缩的具有单调颜色和清晰细节的图像标准格式，也是存储动态图像最基本的格式，是保证图像品质，文件量不大的格式。

JPEG格式：用于压缩连续色调图像的标准格式，该格式的保存过程是有损压缩，它有选择地扔掉颜色数据来降低文件量。

PNG格式：适合于压缩连续色调图像，所生成的文件比JPEG格式生成的文件要大得多。使用该格式优点在于图像中保留多达256个透明度级别。

WBMP格式：用于优化移动设备图像的标准格式，它支持1位颜色，即图像只包含黑色和白色像素。

三、创建过渡动画

过渡动画是两帧之间所产生的效果、不透明度和位置变化的动画。创建过渡动画时，可以根据不同的过渡动画设置不同的选项，如图7-2-58所示。

图7-2-58　过渡对话框

"过渡"对话框中各参数选项的功能如下。

过渡方式：包括选区、最后一帧和下一帧三种方式。

要添加的帧数：输入添加的帧数，数值越大，过渡效果越细腻。

所有图层：改变所选帧中的全部图层。

选中的图层：只改变所选帧中当前选中的图层。

位置：在起始帧和结束帧之间均匀地改变图层内容在新帧中的位置。

不透明度：在起始帧和结束帧之间均匀地改变新帧的不透明度。

效果：在起始帧和结束帧之间均匀地改变图层效果的参数设置。

（一）位置过渡动画

位置过渡动画是同一图层中的图像由一端移动到另一端的动画。

第一步，打开素材图7-2-59，在创建位置动画之前，首先要创建起始帧与结束帧。打开

图7-2-59　素材

"动画"面板后，确定起始帧主题的位置，并设置"帧延迟时间"为"0.1秒"，如图7-2-60所示。

图7-2-60　创建动画帧

第二步，复制第一帧为第二帧，在第二帧中移动同图层中的主题至其他位置，如图7-2-61所示。

第三步，选择第一帧，单击"过渡动画帧"按钮，在弹出的对话框中设置参数，如图7-2-62所示。

图7-2-61　编辑动画帧

图7-2-62　添加帧数

第四步，设置好选项参数，单击"确定"按钮后，会看到在两帧之间创建了 5 个过渡动画帧，效果如图7-2-63所示。

图7-2-63　完成过渡动画帧

（二）不透明度过渡动画

不透明度过渡动画是两幅图像之间显示与隐藏的过渡动画。与位置过渡动画的创建前提相同，必须创建过渡动画的起始帧与结束帧。

图7-2-64　素材

第一步，打开素材图7-2-64，在"动画"面板第一帧中，设置图层 1 的不透明度为100%，并设置"帧延迟时间"为"0.1秒"，如图7-2-65所示。

第二步，复制第一帧为第二帧，在第二帧中设置"图层1"的不透明度为0%，如图7-2-66所示。

图7-2-65　创建动画帧

图7-2-66　编辑动画帧

第三步，选择第一帧，单击"过渡动画帧"按钮，在弹出的对话框中设置参数如图7-2-67所示。

第四步，设置好选项参数，单击"确定"按钮后，会看到在两帧之间创建了5个过渡动画帧，效果如图7-2-68所示。

图7-2-67 过渡动画帧对话框

图7-2-68 完成动画

（三）效果过渡动画

效果过渡动画是一幅图像的颜色或者形状变化的动画，比如下面制作渐变颜色过渡动画的效果。

第一步，打开素材图7-2-69，对文字图层添加图层样式"渐变叠加"，设置渐变颜色的角度为"0度"。在对话框没有关闭时，用鼠标移动渐变颜色位置到第一个字，如图7-2-70所示。

图7-2-69 素材

第二步，在"动画"面板创建第一帧，并设置"帧延迟时间"为"0.2秒"。接着复制第一帧到第二帧，在第二帧"图层"面板中双击"渐变叠加"，打开"图层样式"对话框，用鼠标移动渐变颜色到最后一个字，效果如图7-2-71所示。

图7-2-70 "渐变叠加"图层样式

第三步，选择第一帧，单击"过渡动画帧"按钮，在弹出的对话框中设置参数如图7-2-72所示。

第四步，设置好选项参数，单击"确定"按钮后，会看到在两帧之间创建了5个过渡动画帧，效果如图7-2-73所示。

图7-2-71　编辑动画帧

图7-2-72　过渡动画帧　　　　　　　　　　　　图7-2-73　完成动画

【实训3】 动态Banner制作

活动描述：高端电子产品"天和专卖店"网站，制作动态Banner的主图，并让主图之间产生动画平顺度，图7-2-74展示了其中一幅图片的显示效果。

图7-2-74　效果图展示

第一步，打开素材图7-2-75，选择"窗口—时间轴"菜单命令，关闭图层1～图层3的可见性，并在"动画（帧）"面板第一帧设置"延迟时间"为"1秒"，如图7-2-76所示。

图7-2-75　素材

图7-2-76　插入素材图片

第二步，单击"动画（帧）"面板底部的"复制所选帧"按钮，创建第 2 个动画帧。隐藏"图层"面板中的"图层 4"，显示"图层 3"，完成第 2 个动画帧的内容编辑，如图7-2-77所示。

图7-2-77　编辑动画帧（1）

第三步，照上述方法，依次创建第 3 个和第 4 个动画帧，如图7-2-78所示，接下来创建各图片之间的过渡效果。

图7-2-78　编辑动画帧（2）

第四步，配合【Shift】键，在"动画（帧）"面板中选中第 1 帧和第 2 帧，单击"过渡动画帧"按钮，在弹出"过渡"对话框中设置相关参数，如图7-2-79所示。

第五步，在"动画（帧）"面板中配合【Shift】键同时选中第 2 帧和第 7 帧，更改这些帧的延迟时间为"0.2秒"，如图7-2-80所示。

第六步，参照上述的方法创建各图片之间的过渡帧，同时将过渡帧的延迟时间更改为

"0.2秒"，如图7-2-81所示，并将最后一帧删除。

图7-2-79　过渡动画帧

图7-2-80　调整延迟时间（1）

图7-2-81　调整延迟时间（2）

第七步，输出GIF动画，选择"文件—存储为Web所用格式"菜单命令，在弹出的对话框中设置相关数据，如图7-2-82所示。

图7-2-82　存储动画

项目总结

通过本项目的学习，晓明基本掌握了通过魔棒工具、多边形套索工具、磁性套索工具和钢笔工具等多种抠取图片的方法；也掌握了通过PS色阶（直方图）、曲线、色彩平衡等命令处理产品图片在拍摄后的不明亮、颜色偏色等色调问题的方法；为了增加店铺的精美度，提高在同类商品卖家中的竞争力，吸引更多的买家，晓明还学会了网页海报中图片的合成图层蒙版的制作、产品特效的制作（投影倒影的制作）和动态图片的制作。

该项目的学习，让晓明为后期店铺的装修和促销图的制作打下了一定的基础，同时增强了晓明独立完成网店整体设计的信心。

思政园地

运用Photoshop制作超然的"防疫"海报

2022年5月5日，习近平总书记主持召开中共中央政治局常务委员会会议，会议深刻分析当前新冠肺炎疫情防控形势，研究部署抓紧抓实疫情防控重点工作，为广大干部群众坚定信心、同舟共济、团结一心做好抗疫工作，早日打赢疫情防控这场大仗硬仗鼓舞了斗志、凝聚了共识。

面对疫情，我们歌者以歌，文者以墨，作为设计师的我们，可以用设计的力量，为疫情祈祷，为一线奋斗者祈福，以创意传递鼓舞 也不失为一剂良药。请同学们拿起手中的Photoshop，用自己的设计为前方的战士们加油打气，体现出我国面对突如其来的新冠肺炎疫情，我们坚持人民至上、生命至上，坚持外防输入、内防反弹，坚持动态清零不动摇，开展抗击疫情人民战争、总体战、阻击战，最大限度保护了人民生命安全和身体健康，统筹疫情防控和经济社会发展取得重大积极成果。相信同学们一定会用自己风格的设计并制作出"防疫"海报，做最好的科普宣传。

实战训练

一、单选题

1. 为了确定磁性套索工具对图像边缘的敏感程度，应调整下列哪个数值？（　　　）

A. 容差　　　　　B. 边对比度　　　　　C. 颜色容差　　　　　D. 套索宽度

2. 下面对模糊工具功能的描述哪个是正确的？（　　　）

A. 模糊工具只能使图像的一部分边缘模糊

B. 模糊工具的压力是不能调整的

C. 模糊工具可降低相邻像素的对比度

D. 如果在有图层的图像上使用模糊工具，只有所选中的图层会起变化

3. 当编辑图像时，使用减淡工具可以达到何种目的？（　　　）

A. 使图像中某些区域变暗　　　　　B. 删除图像中的某些像素

C. 使图像中某些区域变亮　　　　　D. 使图像中某些区域的饱和度增加

4. 下面哪个工具可以减少图像的饱和度？（　　　）

A. 加深工具

B. 减淡工具

C. 海绵工具

D. 任何一个在选项调板中有饱和度滑块的绘图工具

5. 使用钢笔工具可以绘制的最简单线条是什么？（　　　）

A. 直线　　　　　B. 曲线　　　　　C. 锚点　　　　　D. 像素

二、多选题

1. 下列关于GIF格式的描述正确的有（　　　）。

A. 通过减少文件中的颜色数量可以减小GIF图像的大小

B. GIF文件的大小与优化设置中的色彩数量没有直接关系

C. GIF格式是一种用LZW压缩的格式，目的在于最小化文件大小和电子传输时间

D. GIF格式保留索引颜色图像中的透明度，但不支持Alpha通道

2. 应用"锐化工具"操作时，图像中出现了杂点效果，下列错误的说法是（　　　）。

A. "锐化工具"属性栏中"强度"数值设置过大

B. "锐化工具"的笔刷尺寸设置过大

C. 鼠标拖动速度过快

D. 原图像清晰度过低

3. 下面对于图层蒙版叙述正确的是（　　　）。

A. 使用图层蒙版的好处在于，能够通过图层蒙版隐藏或显示部分图像

B. 使用蒙版能够很好地混合两幅图像

C. 使用蒙版能够避免颜色损失

D. 使用蒙版可以减小文件大小

4. 在对图像的偏色问题进行调整时，需要注意的事项有（　　　）。

A. 要先检查一幅图像的亮调部分，因为人眼对较亮部分的色偏最敏感

B. 校正色偏时要尽量调整该颜色的补色

C. 如果图像整体偏蓝，只需要调整图像中蓝色的部分即可

D. 校正色偏时要先选择中性灰色，因为中性灰色是弥补色偏的重要手段

5. 以下工具可以编辑路径的有（　　　）。

A. 钢笔　　　　　B. 铅笔　　　　　C. 直接选择工具　　　D. 转换点工具

6. 通过一幅幅PS设计与制作的新冠疫情图，我们深切感受到，坚持人民至上、（　　　），坚持动态清零不动摇，开展抗击疫情人民战争、总体战、阻击战，最大限度保护了人民生命安全和身体健康，统筹疫情防控和经济社会发展取得重大积极成果。

A. 安全至上　　　B. 效率至上　　　C. 生命至上　　　D. 防疫至上

三、判断题

1. 调整图像时，用色阶调整和自动色阶调整是一样的。（　　　）

2. 当使用钢笔工具创建一个角点时，按住"Alt"键的同时拖拉就可以出现角点。（　　　）

3. "自由变换"命令里包括缩放、旋转、扭曲、变形、透视、斜切等。（　　　）

4. 图层添加上图层蒙版后不能被删除。（　　　）

5. USM 锐化滤镜是调整边缘细节的对比度，并在边缘的每侧生成一条亮线和暗线。
（　　）

四、项目实战

【实训1】水果网站Banner制作

实训要点：文件大小为640像素×320像素，分辨率为72像素/英寸。在制作时需要根据所给素材格式的情况，使用抠图的方法抠取商品图像，而商品的颜色需要用到"色阶"和"曲线"调整图像的对比度和亮度，标题文字和促销文字的样式请参照图制作。

水果网站Banner效果图

【实训2】化妆品店铺首页海报的设计

此化妆品店铺首页海报的展示以热销产品为主，店铺所销售化妆品的受众群体为年轻女性，在设计风格上要求表现出现代时尚的视觉效果。

实训要点：文件大小为1920像素×455像素，分辨率为72像素/英寸。热销产品的展示需要使用"垂直倒影"的方法制作，而产品周边喷溅的水需要使用图层蒙版和图层混合模式进行多层合成，标题文字和促销文字的样式请参照图制作。

化妆品店铺首页海报效果图

项目8 美工实践

项目概述

如何让自己的店铺特色十足？晓明明白只有经过合理的分析和布局，做好店铺的整体规划，才能营造出一个良好的购物环境，吸引客户的关注。当明确了店铺的风格，晓明通过前期对图像处理软件Photoshop CS6的初步认识，掌握了图片处理的基本技能，学会了如何为拍摄好的商品图片进行美化和增加特效。准备好了这些素材，晓明兴冲冲地将处理好的素材进行了上传和展示，可是连续几周店铺都少有人问津。晓明决定找找原因，浏览了很多旺铺，发现他们的店铺整体形象看起来又美观又整洁，商品也很醒目，还有一些促销活动产品连晓明自己都被吸引了许久。晓明下定决心要对店铺进行整改和装修，吸引更多的客户进店购买商品，提升销售量。

和很多新手一样，他有些无从下手，我们都知道大多数店主如果自己不精通设计，通常都会外包给淘宝美工。晓明一路走来也有了自信，也许通过接下来的实践学习，晓明也能成为一名合格的美工设计，现在就让我们陪同晓明一起来解决问题，让店铺稳步发展起来吧！

知识目标

1. 初识店铺装修准备工作。
2. 知悉促销图制作技巧。

技能目标

1. 了解logo制作。
2. 认知店招制作。
3. 掌握主图制作。
4. 掌握单品促销图制作。
5. 掌握店铺活动推广图制作。

素养目标

增强对参与自主开店、掌握设计制作技能、装修店铺的自信心。通过美工实践活动、培养勤奋学习的态度，严谨求实、创新的工作作风以及踏实、勤奋、积极、主动的职业素养以及责任心和良好的团队合作精神，同时培养创新思维能力和健康的审美意识。

任务一　初识店铺装修的准备工作

任务描述

现在市场上也有很多店铺装修的模板，都是一键安装的，直接操作，虽然便捷，但也不止一家店铺在使用，从长远看对于店铺的整体形象是没有益处的，更不用谈风格独立。当我们掌握了一定的美工实践方法就能进行自由设计。我们以淘宝网为例，进入卖家中心—店铺管理—店铺装修，就可进行相关编辑。同时我们需要细分店铺各个位置的模块，从店铺的店标、店招、商品页面、分类、促销区等进行设计。晓明知道无论是店标还是店招，都有一定的尺寸（像素）和格式要求，加上每个位置都需要特定的代码才能放到店铺里，当然还会涉及很多设计技巧。带着对这些问题的探索，晓明决定先从了解店铺的logo制作开始。

任务分解

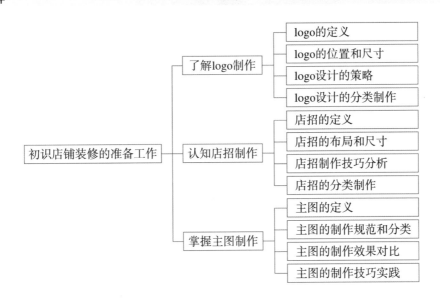

◖◉◗ 活动一　了解logo制作

晓明列出了店铺几项需要重点进行整改的模块，打算先从店铺logo设计开始学习。logo是标志、徽标的意思，logo设计是将图形、符号、文字进行有目的编排、组合、艺术化处理后传达出特定的内涵和意义的过程，从而让受众获得有益的信息。网店店标的制作是logo设计的一种，我们知道淘宝店铺基于互联网，也同样拥有实体店铺的一些职能，各项配套设施不能少，所以淘宝店标的logo设计也是店铺装修的重点。

logo承载着网店的无形资产，是网店综合信息传递的媒介，在千千万万的店铺中如何让自己的店铺令人眼前一亮，店铺的logo应是灵魂所在。我们都知道品牌的重要性，logo是属于一个品牌或者一家电商企业永恒的标记，也是它的价值所在，如图8-1-1至图8-1-4这些logo。

一、logo的位置和尺寸

通过刚刚的学习，我们已经对logo有了初步的了解，在制作店标之前，晓明首先打算接着了解一下设计完成的店标主要会单独展示在哪些位置，并且有哪些相应的尺寸要求，下面

让我们跟随晓明一起来看一看。

图8-1-1　京东logo　　　图8-1-2　苏宁易购logo　　　图8-1-3　网易考拉logo　　　图8-1-4　蘑菇街logo

（一）位置

在商城的首页会显示店铺的logo，如图8-1-5所示。

图8-1-5　商城首页logo位置

在店铺的店招内显示logo，如图8-1-6所示。

图8-1-6　店招里的logo位置

当我们搜索店铺时会显示店铺的logo，如图8-1-7所示。

（二）尺寸

网店的logo并不是随意设计的，以淘宝网为例，淘宝店标尺寸、大小都有着一套固定的设置方案。一般而言，普通店铺的淘宝店标设置尺寸为80像素×80像素即可，图片大小在80KB以内，当然100像素也是可以的，只要不超过80KB就可以。如图8-1-8所示，上传时支持JPG、GIF、PNG格式。淘宝拓展版和旗舰版，商城店铺logo的尺寸为230像素×70像素，同

样支持JPG、GIF、PNG格式，如图8-1-9所示。在这里还要提醒同学们，在手机淘宝店铺设置中要求手淘店标的尺寸是280像素×50像素，大小在10KB以内。

图8-1-7　店铺搜索里的logo位置

图8-1-8　淘宝普通店铺80像素×80像素

图8-1-9　淘宝商城230像素×70像素

二、logo设计的策略

　　了解了logo设计的基本要求，晓明准备着手设计自己的店标，但还是有些无从下手，设计思路也不够清晰，不知道设计什么样的标志才适合自己的店铺。下面就让我们一起分析一些优秀案例来帮助晓明制定logo设计的策略吧！

　　（一）战略定位

　　李宁的logo是由"李""宁"二字的汉语拼音首字母L、N变形组成，整体设计线条极简而又不失气韵，富有运动感和流畅感，诠释出每个运动员展现自我的意蕴。加上李宁的拼音，就组成了品牌的标志，尤其是红底白字配色上的细节设计，简约大方地体现出我国人民对红色的热爱。

　　安徽网商代表百武西是一个崇尚"无"生活态度的中国本土生活家居品牌。2009年2月，百武西正式入驻淘宝市场，2010年1月爬到三皇冠，总交易量突破50000笔。2010年7月百武西荣获"最具创造力网商"品牌，12月升至五皇冠，生活馆落地合肥。2012

图8-1-10　李宁的logo

图8-1-11　百武西品牌logo

图8-1-12　华为品牌logo

年7月百武西升至金冠。直到今天，百武西能在竞争最激烈的女装类目中突围出来，取决于其定位。

百武西，BIOLIVING，即"生态的生活"，其logo如图8-1-11所示。百武西主张返璞归真，倡导着天然环保的原生态生活方式，反对奢华和做作的修饰。他们的每一个产品设计都融合原生态和环保的理念，将古代中国道家"无"的生活态度和环保融合为一，就像他们的logo一样，用简洁的书法字去表现，内敛、低调，承载着道家的思想底蕴。

我们所熟知的华为技术有限公司是一家生产销售通信设备的民营通信科技公司，总部位于中国广东省深圳市。华为的企业标识在蓬勃向上、积极进取的基础上，更加凝聚、创新、稳健、和谐，充分体现了华为将继续保持积极进取的精神，通过持续的创新，支持客户实现网络转型并不断推出有竞争力的业务。华为将更加国际化、职业化，更加聚焦客户，和客户及合作伙伴一道，创造一种和谐的商业环境，实现自身稳健的成长。

华为的logo如图8-1-12所示。我们可以看到logo采用聚散的模式，八瓣花瓣由聚拢到散开，寓意华为事业上的兴盛。底部核心聚在一起，说明华为坚持客户需求、为客户创造价值理念的核心聚焦。花瓣慢慢开放，其上加入光影元素，折射出华为的创新、稳健、和谐，寓意华为积极进取、不断创新、和谐的商业环境、开放合作的理念，使华为在发展上更加稳健，更具国际化、职业化。花瓣下面配上黑色的"HUAWEI"字母，在红色花瓣的映衬下，标志显得独立且吸引人。红色给人一种冲动感，让华为显得更为出众。

知识链接

传统品牌和已经有品牌影响力的网络品牌，标志应该简洁明了，重点在于清晰地传达品牌名称信息，避免繁复降低品牌感。

传统品牌logo的应用一定要遵循其视觉规范，严禁随意乱改。在面积非常小、长宽比例与原标志完全冲突等情况下，宁可直接使用品牌名字也不可乱改标志。

（二）风格定位

风格的确立是品牌鲜明化的路径。一个确定的风格往往会带给我们综合的感官认知，比如软硬、轻重、繁简、浓淡等，这些感官认知就体现在logo的设计上。接下来我们将和晓明一起认识logo多元的风格，拓展设计思路。

1. 手绘

手绘的logo能给人一种很亲切的感觉，可以营造很多种氛围，也充分表现了个人性格。这种设计趋势可能最能表达店铺的独特魅力了，因为不会有谁的logo和你的一样，适用于餐饮业，造型、艺术和服饰等行业，如图8-1-13、图8-1-14所示。

图8-1-13　手绘风格logo1　　　　　　图8-1-14　手绘风格logo2

2. 复古

就像时尚圈总是刮起阵阵复古风，logo的设计也是一样，这种设计风格常常会结合多种元素，黑、白、金色的字体，个性、极简的图片以及几何图形。现代人很注重情怀，使用复古的风格设计logo最能让人产生信赖感，也会营造出浓浓的历史感，如图8-1-15、图8-1-16所示。

3. 极简主义

现在市场上很多大品牌都不约而同地极简化了自己的logo，其趋势已不言自明。极简主义，崇尚"少即是多"，不仅在美感上保持了logo的创造力、简洁感，而且大量的留白还能给人充分联想的空间。手法上通常使用几何图案、线条、拼接、字体组合等，如图8-1-17、图8-1-18所示。

图8-1-15　复古风格logo1　　　　　　图8-1-16　复古风格logo2

图8-1-17　极简风格logo1　　　　　　图8-1-18　极简风格logo2

4. 负空间

负空间logo设计融合了多种元素，合理的空间布局让logo看起来简洁而丰富。黑白配色logo是最常见的负空间设计，也可以使用纯色和白色，如图8-1-19、图8-1-20所示。同时使用负面空间和正面空间可以创造一种视错觉，不过负空间的设

图8-1-19　负空间logo1　　　　　　图8-1-20　负空间logo2

计并不简单，它需要你脑洞大开、构思巧妙。如果我们能够将黑白色很好地应用到logo设计中，它们会让你的logo看起来很有格调，相对其他色调来言，黑白配色致力于返璞归真，更有一种洗尽铅华的风范。除此以外，黑白色可以适用于不同的设计风格和颜色。

5. 动态logo

动态logo是指使用喷印动作或GIF动画来制作动态的logo。动态logo会让人有眼前一亮的感觉，因为大家一般都已经有固定思维了，认为logo就是静止不动的。如果你的店铺使用了

图8-1-21　动态logo1

图8-1-22　动态logo2

图8-1-23　绿芽自然图像　　图8-1-24　绿芽自然图像logo

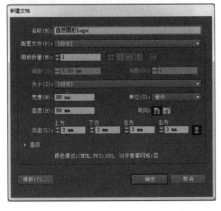

图8-1-25　新建画板　　　　图8-1-26　绘制正圆

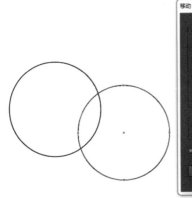

图8-1-27　复制移动正圆

动态logo，怎么会不吸引眼球呢？如图8-1-21、图8-1-22所示。

三、logo设计的分类制作

logo的设计过程就是抽象概括的过程。logo的原形来源归纳起来有4个方面：自然图像、文字、几何图形，以及前几项的组合。选择这些作为原型，其实各有利弊。自然图像记忆深刻，文字易于传播（尤其适用于网络搜索），几何图形应用范围广泛。另外，现在动态logo设计也已经成为一个趋势。接下来我们来进行相关案例的分类制作，相信大家会找到自己的设计思路。

【实训1】自然图形logo

从自然图像抽象得出标志，最重要的是做减法，逐步去除不必要的细节，使不规则的线条变成规则的、对称的、平滑的线条。如图8-1-23所示的绿芽自然图像联想所设计的logo效果如图8-1-24所示。

其制作步骤如下。

第一步，打开Adobe 公司推出的专业矢量图制作软件Adobe Illustrator。

第二步，新建文档。将文档名称修改为"自然图形logo"，将"宽度""高度"设置为80mm，"颜色模式"设置为CMYK，点击"确定"，进入画板，如图8-1-25所示。

第三步，绘制正圆。单击椭圆工具，将"宽度""高度"设置为20mm，单击"确定"按钮，得到正圆，并将描边设置为0.5pt，如图8-1-26所示。

第四步，复制正圆并移动。选中正圆，按【Ctrl+C】组合键进行复制，再使用【Ctrl+Shift+V】组合键进行原位置粘贴。选中复制后的正圆，按【Enter】键，在弹出的"移动"对话框中，将"水平"设置为15mm，将"垂直"设置为5mm，其他选项默认，单击"确定"按钮，效果如图8-1-27所示。

第五步，再一次执行上一步操作，选中复制后的圆，在移动对话框里将"水平"设置为15mm，将"垂直"设置为-5mm，其他选项默认，单击"确定"按钮，效果如图8-1-28所示。

第六步，单击椭圆工具，将"宽度""高度"设置为20mm，单击"确定"按钮，得到一个正圆，并摆放在中间位置，如图8-1-29所示。

第七步，分割圆形。选择所有圆形，在"窗口—路径查找器"面板中单击"分割"按钮，右击分割后的圆形组合，选择"取消编组"命令，如图8-1-30所示。

图8-1-28 再次复制移动正圆

图8-1-29 正圆摆放在中间位置

图8-1-30 分割圆形

第八步，删除多余圆形结构。使用选择工具单击所要删除的结构，按【Delete】键进行删除，如图8-1-31、图8-1-32所示。

图8-2-31 选择工具

图8-2-32 删除多余结构

图8-1-33 填充颜色

第九步，设置颜色。在控制面板中，将描边色设置为"无"，将填充色设置为"青色"，如图8-1-33、图8-1-34所示。

第十步，设置颜色。选择右侧对称图形，参考步骤9为其填充颜色。选择下半部分，在工具箱底部拾色器中选择颜色为"#038278"，进行填充，如图8-1-35、图8-1-36所示。

图8-1-34 填充效果

图8-1-35 拾取颜色

第十一步，调整图形位置，输入文字。使用文字工具输入文字"康泰药业"，调整字体为隶书，字号为21pt，至此，本任务顺利完成。如图8-1-37所示。

图8-1-36 填充颜色　　图8-1-37 输入文字

【实训2】文字logo

文字logo的设计首先要确定字体原型，找到和品牌风格吻合的字体，然后在该字体的基础上进行笔画的变形和调整，让字体拥有更加简洁鲜明的形象。在进行修改时要把品牌的理念体现进去，和图形标志的理念导入一样，最后调整细节，取得笔画粗细、间距疏密、线条刚柔的和谐。

（一）中文字体

我们以电商企业香草味logo为例，如图8-1-38所示，字体的基本形为黑体，在进行笔画调整时，加上圆的理念，寓意圆满、欢快。在整体颜色上使用红色，传达着活力、积极向上的企业文化。

其制作步骤如下：

第一步，打开Adobe Illustrator，新建"宽度""高度"为80mm的文档。

第二步，输入文字。在工具箱中选择"文字"工具，然后单击，输入"香草味"。字体为黑体，大小为48pt,如图8-1-39所示。

图8-1-38 百草味logo　　　　　　　图8-1-39 文字基础形

第三步，绘制笔画。观察字体，在工具箱中找到"钢笔"工具,在控制面板中将填充色设置为"无"，描边色设置为"红色"，描边大小为10pt，按住shift键绘制如图8-1-40所示的三条线段。

第四步，绘制矩形。在工具箱中选择"矩形"具，绘制"香"字笔画，并填充为红色。在工具箱中选择"直接选择"工具，单击矩形锚点，选中后拖动锚点到合适位置，位置如图8-1-41所示。

第五步，镜像图形。使用选择工具选择左侧调整后的矩形，在工具箱中选择"镜像"工具，在弹出的"镜像"对话框中，选择"垂直"单选按钮，单击"复制"按钮。选择左侧图形，按住【Shift】键强制水平右移，效果如图8-1-42所示。

图8-1-40 绘制笔画　　　图8-1-41 绘制笔画　　　图8-1-42 绘制笔画

第六步，绘制圆形文字结构。使用"椭圆"工具，按住【Shif+Alt】组合键，以中心

点等比例画两个同心圆，分别填充白色，红色如图8-1-43所示。调整位置后，选中圆按【Ctrl+C】组合键复制，再按【Ctrl+Shift+V】组合键原位置粘贴，使用【Shift+Alt】组合键等比例缩放，并填充颜色为红色，效果如图8-1-44所示。

第七步，复制左侧大圆形，粘贴到"草"字结构位置，调整大小，设置填充颜色为白色，作为底层，如图8-1-45所示。将左侧两个圆形全部复制粘贴在当前位置，继续绘制笔画，复制圆形作为"味"字结构，如图8-1-46所示。

图8-1-43　绘制圆形文字结构　图8-1-44　绘制圆形文字结构　图8-1-45　复制大圆　图8-1-46　复制左侧两个圆

第八步，再次绘制矩形。在工具箱中选择"矩形"具，绘制"味"字笔画，并填充为红色，如图8-1-47所示。在工具箱中选择"直接选择"工具，单击矩形锚点，选中后拖动锚点到合适位置，位置如图8-1-48所示。

第九步，再次镜像图形。使用选择工具选择左侧调整后的矩形，在工具箱中选择"镜像"工具，在弹出的"镜像"对话框中，选择"垂直"单选按钮，单击"复制"按钮。选择左侧图形，按住【Shift】键强制水平右移，效果如图8-1-49所示。

图8-1-47　再次绘制矩形　　　　　　图8-1-48　调整矩形　　　　　　图8-1-49　调整矩形

第十步，输入英文"Be&cheery"放置在右上角位置，调整好位置关系，框选全部图形，右击，在弹出的快捷菜单中选择"编组"命令。至此，本任务顺利完成，效果如图8-1-50所示。

图8-1-50　香草味logo

知识链接

作为象形表意文字，中文是方形框架的字体，它经过了甲骨文、金文、篆书、隶书、草书、楷书、行书等发展演变。你能分辨出图8-1-51所示这些字属于什么字体吗？

图8-1-51　字体展示

（二）英文字体

我们以7GEGE品牌英文logo为例。七格格家店铺标志原型用的是Century Gothic字体，Century Gothic字体是一款简洁厚重的字体，适合七格格硬派潮牌的形象，在此基础上去掉

"7"的转角使其变得锐利，字体加粗后传达出更多的自信和肯定，字体之间缩小距离，让块面感更强烈。

其制作步骤如下。

第一步，打开Adobe Illustrator，新建"宽度""高度"为80mm的文档。

第二步，输入文字。在工具箱中选择"文字"工具，然后单击，输入"7GEGE"。字体为"Century Gothic"，大小为48pt，加粗显示，如图8-1-52所示。

图8-1-52 输入字体

第三步，文字转曲。选择文字，右击，选择"创建轮廓"命令，效果如图8-1-53所示，再次右击，选择"取消编组"命令，再次右击选择"释放复合路径"命令。

图8-1-53 创建轮廓

图8-1-54 调整字体

第四步，调整字体。在工具箱中选择"直接选择"工具，框选数字"7"右上角的锚点，按住【Shift】键强制水平右移，效果如图8-1-54所示。

第五步，参考第四步，将数字"7"右下角锚点向上移动与左下角锚点在同一水平线上。

第六步，加粗字体。在菜单栏下面的控制栏中，将描边粗细设置为3pt，效果如图8-1-55所示。

图8-1-55 加粗效果

第七步，调整字体。在工具箱中选择"直接选择"工具，按【Shift】键同时选中字母"E"中间锚点，水平右移至合适位置，效果如图8-1-56所示。

第八步，调整间距。调整各字母间的位置关系，框选全部图形，右击，选择"编组"命令。至此，本任务顺利完成，效果如图8-1-57所示。

图8-1-56　水平移动　　　　　　　　　　　图8-1-57　完成效果

知识链接

标志的色彩设定首先要符合品牌的特征，在此基础上，一个标志不宜用过多的色彩，因为标志需要在很多的场合应用，要有比较好的实用性。所以很多女装卖家的标志会做成黑色的。

【实训3】几何图形

近现代的标志造型大多归整为圆、方、三角等几何形状，显示出现代艺术中结构主义、风格派等艺术流派对标志设计的影响。我们以汇通科技公司的logo为例，一起学习制作几何图形类的logo。

其制作步骤如下。

第一步，新建文档。新建"宽度""高度"为80mm的文档。

第二步，使用"椭圆"工具创建30mm的正圆，填充褐色到金色的线性渐变，无描边，效果如图8-1-58所示。

第三步，新建背景。选择正圆，按【Enter】键，在弹出的"移动"对话框里，将"水平"设置为"0"，将"垂直"设置为"4"，单击"复制"按钮，框选两个圆形，在路径查找器面板中单击"减去顶层"按钮，得到月牙形，效果如图8-1-59所示。

图8-1-58　设置正圆

图8-1-59　减去顶层

图8-1-60　绘制参考线

第四步，绘制参考线。使用组合键【Ctrl+R】打开标尺，从左侧标尺拖出垂直参考线，从顶部标尺拖出水平参考线，将月牙形与垂直参考线右对齐，与水平参考线底对齐，效果如图8-1-60所示。

第五步，移动参考线。选择垂直参考线，按【Enter】键，在弹出的"移动"对话框中，将"水平"设置为-11mm，将"垂直"设置为0mm，单击"确定"按钮，效果如图8-1-61所示。

第六步，定点旋转。选择月牙形，选择"旋转"工具，在参考线交汇处按【Alt】键单击，在弹出的"旋转"对话框中，将"角度"设置为60°，单击"复制"按钮，如图8-1-62所示。

图8-1-61　移动参考线

图8-1-62　定点旋转

图8-1-63　汇通科技logo

第七步，按住组合键【Ctrl+D】继续执行4次复制，直到圆满。使用文字工具输入文字"汇通科技"，调整字体为华文中宋，字号为21pt。至此，本任务顺利完成。效果如图8-1-63所示。

图8-1-64　矩形位置

图8-1-65　曲线位置

【实训4】图形文字组合logo

在这里我们来设计制作一家以生产油漆和涂料为主的公司NATURE的品牌logo。尝试用图形和英文字体进行组合，看看会有什么出彩的效果。

其制作步骤如下。

第一步，新建文档。新建"宽度""高度"为80mm的文档。

第二步，创建矩形。单击"矩形工具"，在弹出的对话框中设计"宽""高"为80mm，在控制面板中将描边色设置为"无"，将填充色设置为深蓝色，选择这个矩形，使用组合键【Ctrl+C】复制，使用组合键【Ctrl+F】粘贴到前面，将填充色改为黄色，使用选择工具将黄色矩形从上至下压扁，效果如图8-1-64所示。

第三步，添加锚点。在工具箱中选择"添加锚点工具" ，在橙色矩形顶边单机，添加一个锚点，选择"转换锚点工具" ，对添加的锚点进行拖动，顶部直线变为曲线，效果如图8-1-65所示。

第四步，复制波浪形。使用"选择"工具选择矩形，使用

组合键【Ctrl+C】复制，使用组合键【Ctrl+F】粘贴到前面，将填充色改为橙色，在工具箱选择"转换锚点工具"，对添加的锚点进行拖动，使上下弧线有所区别，再新增玫红色波浪形，制作方法类似，效果如图8-1-66示。

第五步，输入文字。使用文字工具输入"NATURE"，字体为Arial，加粗，效果如图8-1-67所示。

图8-1-66　波浪形组合

图8-1-67　输入文字

第六步，将文字转曲建立复合路径。选择文字，右击，选择"创建轮廓"命令，选择"菜单""对象""复合路径""建立"命令，效果如图8-1-68示。

第七步，剪切蒙版。将曲线和文字的位置关系调整好，框选全部，右击，选择"建立剪切蒙版"命令。至此，本任务顺利完成，效果如图8-1-69所示。

图8-1-68　建立复合路径

图8-1-69　最终效果

【实训5】动态logo制作

GIF动图logo的使用场景非常广泛，无论是视频片头、公众号配套、微信二维码，还是网店宣传，一个动起来的logo更能吸引眼球。在这里我们使用Flash二维动画制作软件Flash CS6来制作一家店铺的动态logo。

其制作步骤如下。

第一步，创建影片文档。启动Flash程序，选择"新建"中的"ActionScript3.0"项，系统自动创建。也可在"文件""新建"对话框中，设置宽550像素，高400像素，背景为白色，其他参数值默认，单击"确定"，如图8-1-70所示。

动态logo
制作

图8-1-70　创建影片文档

图8-1-71　椭圆工具

　　第二步，在图层1的第1帧，如图8-1-71，在工具箱中选择"椭圆工具"，将鼠标移动到舞台制作一个正圆形，在"属性"面板中填充红色（#FF0000），如图8-1-72所示。

　　第三步，在图层1的第5帧使用快捷键【F7】插入空白关键帧，并打开绘图纸外观，在舞台显示圆形位置，使用"矩形工具"绘制同等大小的正方形，填充红色（#FF0000），如图8-1-73所示。

图8-1-72　"属性"面板

图8-1-73　插入空白关键帧

　　第四步，在图层1的第10帧再次使用快捷键【F7】插入空白关键帧，在工具箱中选择"多角星形工具" ，在属性面板中选择"工具设置"选项的对话框，设置样式为多边形，边数为3，如图8-1-74所示。

　　第五步，打开"绘图纸外观"，将绘制的三角形放在圆形显示位置稍往右移，选择第1帧和第5帧，分别右击"创建补间形状"。由此，我们可以看到圆形过渡成了方形又转变为三角形，如图8-1-75所示。

　　第六步，新建图层2为文字层，在第10帧插入空白关键帧，并使用"文本"工具输入文本"印象设计"。在图层1、图层5的第10帧使用快捷键【F5】插入空白延时帧，如图8-1-76所示。

　　第七步，新建图层3为遮罩层，在图层3的第10帧，使用"矩形工具"在文字左侧绘制一个长方形，长方形高度略大于文字的高度，选中图层3第20帧按【F6】键插入关键帧。使用"任意变形工具"改变该帧长方形的宽度，使长方形覆盖整个文字，如图8-1-77所示。

图8-1-74 设置三角形 图8-1-75 创建补间形状 图8-1-76 输入文本

图8-1-77 覆盖文字

第八步，创建形状补间动画。选择图层3第10帧至第20帧任意一帧，右击鼠标，在弹出的快捷菜单中选择"创建补间形状"，再右击图层3，在快捷菜单中选择"遮罩层"选项，如图8-1-78所示。

第九步，使用【Enter】键测试影片，效果如图8-1-79所示。

图8-1-78 遮罩层命令 图8-1-79 测试影片

第十步，保存文件，导出影片，存储格式为GIF。

知识链接

所谓动画，其实就是一系列的静态图像按一定的速度连续播放而形成的动态效果。我们把动画播放过程中的每一个画面称为1帧。

活动二　认知店招制作

从实体店铺来说，店招就是店铺的招牌，通过美工的设计以及艺术化处理，达到户外广告的作用。随着电子商务和网上交易平台的发展，卖家为了给访问者带来不错的第一印象，店招也延伸到网店中，即虚拟招牌，不仅让整个店铺更形象生动，还能有效推广店铺中的一些商品。如图8-1-80、图8-1-81所示这些店招。

图8-1-80　淘宝店招1

图8-1-81　淘宝店招2

一、店招的布局和尺寸

店招位于店铺最顶端，是首页第一个需要设计的区域，它传递信息的作用是非常明显的，我们可以看到店招中涵盖了许多内容，如店铺名、店铺logo、店铺口号、收藏按钮、关注按钮、促销产品、优惠券、活动信息、搜索框、店铺公告、网址、第二导航条、旺旺、电话热线、店铺资质、店铺荣誉等一系列信息。卖家可以根据自身经营需要，自行决定店招的结构和内容。我们在进行店招制作之前，对于店招的布局和尺寸还有哪些要求呢？让我们和晓明一起来了解一下。

（一）布局

如图8-1-82所示，左边放logo或者中间放logo；logo之下放品牌词或广告词，中间留空或者放品牌的相关文字，或放其他内容；右边放收藏本店等相关内容；最下面是导航内容。

左边	中间	右边

图8-1-82　布局示意图

（二）尺寸

店招是网店的门面，不同的平台一般都有不同的尺寸要求。目前天猫的首页默认宽度为990像素，所以对于天猫店来说，无论是做店招还是首页，默认情况宽度设置到990像素就可以。如果要做到全屏效果，即通栏店招，我们就以当前主流宽屏的尺寸1920像素设置宽度。店招和导航栏组成了页头，整个页头的高度为150像素，导航栏为30像素，店招自然为120像素。普通个人店铺的首页默认显示宽度为950像素，所以设计个人店铺的店招应在中间的950像素内放置主要内容。如图8-1-83所示。

图8-1-83 店招尺寸示意图

二、店招制作技巧分析

掌握了店招制作的基本要求,晓明还想了解店招制作有哪些技巧和注意事项,下面我们通过几个案例来和晓明一起分析和总结。

店招一定要凸显品牌的特性,让客户很容易就清楚你是卖什么的,以及风格、品牌文化等,如图8-1-84所示。

图8-1-84 京润珍珠店招

视觉重点不宜过多,根据店铺现阶段的情况来分析,如果现阶段是做大促销,可以着重突出促销信息,如图8-1-85所示。

图8-1-85 惠达店招

颜色不要复杂,颜色一定要保持整洁性,店铺本来需要表达的信息量就不大,不需要把店招做得太花哨,如果给买家造成视觉疲劳,很可能就会降低关注度,尽量只使用1~3种颜色,减少使用过于刺激的颜色,如图8-1-86所示。

图8-1-86 花西子淘宝官方旗舰店店招

设计者在对店招的设计中,使用了与店铺商品风格一致的色彩和图片,同时添加了具有吸引力的广告信息和收藏信息来吸引买家的兴趣,如图8-1-87所示。

图8-1-87 古典茶具店招

这家婴幼儿用品专卖店店招整体以浅粉色为主,表现出温暖、明亮的感觉。使用明度较高的几种色彩来修饰画面,烘托出婴儿娇柔、稚嫩的肌肤质感,让店铺形象更加活泼、可爱。用俏皮可爱且圆润的字体来突出文字,使整个画面风格更加统一,如图8-1-88所示。

图8-1-88 婴幼儿用品专卖店

三、店招的分类制作

通过前面对店招制作技巧的分析，我们从功能上划分，可以把店招分为以产品推广为主、以活动促销为主、以品牌宣传为主三大类，接下来我们将分别从这三个方面来进行实训练习。

【实训1】以产品推广为主类

这类店招特点首先是店铺有主推产品，想要主推一款或几款产品。在店招上，这类店铺要主打促销产品、促销信息、优惠券、活动信息等信息；其次是店铺名、店铺logo、店铺口号等品牌宣传为主的内容；最后是搜索框、第二导航条等方便用户体验的内容。如下图8-1-89所示。

图8-1-89 西域美农店招

其制作步骤如下。

第一步，打开Photoshop CS6。

第二步，选择"文件""新建"命令，打开新建对话框，创建一个1920像素×150像素、分辨率为72像素、背景色为白色的网店通栏店招图片。

第三步，选择"文件""打开"命令，打开"西域美农"logo素材图片，然后长按鼠标将素材拖动到正在做的网店店招图片中。

第四步，选择"编辑""自由变换"命令，或使用组合键【Ctrl+T】，调整舞台中素材图片的大小，如图8-1-90所示，放置在画面左侧位置。

图8-1-90 调整位置

第五步，参照第三、第四步，将如图8-1-91所示的红枣素材也放置在店招中，居中。

第六步，"新建图层"选择工具箱中的"吸管"工具，吸取产品素材中的黄色，如图8-1-92所示，并将明度降低，选择浅黄色，单击"确定"，也可使用组合键【Alt+Delete】填充背景色。

图8-1-91　调整位置

图8-1-92　填充颜色

第七步，新建图层，在工具栏中单击"圆角矩形工具"按钮，在舞台中绘制一个圆角矩形，填充为红色，无描边，并且使用"横排文本工具"输入文本"特级和田红枣500g"，填充上白色。如下图8-1-93所示。并使用工具栏中的"移动工具"调整位置，放在红枣素材的上面。

图8-1-93　绘制圆角矩形

第八步，在工具栏中单击"横排文字工具"按钮，在舞台右侧输入文本，如图8-1-94所示。

图8-1-94　输入文本

第九步，调整图片文件的大小和位置，选择"文件""存储为Web所用格式"，打开对话框，单击对话框右侧的"优化菜单"按钮，在弹出的菜单中选择"优化文件大小"命令，在

对话框中"所需文件大小"输入190K，单击"确定"。如图8-1-95所示。

图8-1-95　优化文件大小

第十步，返回"存储为Web所用格式对话框"，单击存储按钮，选择格式和输入文件名，单击"保存"按钮。至此，本任务顺利结束。

【实训2】以活动促销为主类

这类店铺的特点是店铺活动、流量集中增加，有别于店铺正常运营。所以店招首要考虑的因素是活动信息、时间、倒计时、优惠券、促销产品等活动或者促销信息；其次是搜索框、旺旺、第二导航条等方便用户体验的内容；最后才是店铺名、店铺logo、店铺口号等品牌宣传为主的内容。如图8-1-96所示。

图8-1-96　拉菲斯汀店招

其制作步骤如下。

第一步，打开Photoshop CS6。

第二步，选择"文件""新建"命令，打开新建对话框，创建一个1920像素×150像素、分辨率为72像素、背景色为白色的网店店招图片。

第三步，选择"文件""打开"命令，打开"拉菲斯汀"logo素材图片，然后长按鼠标将素材拖动到正在做的网店店招图片中，并且使用组合键【Ctrl+T】，调整舞台中素材图片的大小，如图8-1-97所示，放置在画面左侧位置。

图8-1-97　调整位置

第四步，新建图层，在工具栏中单击"圆角矩形工具"按钮，在舞台中绘制一个圆角矩形，填充为无，描边为红色，大小为1像素，再新建图层，使用"横排文本工具"输入如图

8-1-98所示促销文本，填充色为红色。

图8-1-98　输入文本

第五步，按住【Ctrl+J】组合键为优惠券做编组，并且使用组合键【Ctrl+J】进行复制，使用"文本"工具分别修改文本，调整好位置如图8-1-99所示。

图8-1-99　修改文本

第六步，在工具栏中单击"自定形状工具"按钮，选择心形，修改填充色为红色，并使用文本工具添加文本，在工具栏中单击"多边形"在弹出的对话框中设置宽、高为100像素，边数为5，选择星形，单击确定，添加文本。如图8-1-100所示。

图8-1-100　绘制心形

第七步，在品牌logo右侧输入文本，并添加红色圆角矩形，效果如图8-1-101所示。

图8-1-101　输入文本

第八步，保存"文件""存储为Web所用格式"。

【实训3】以品牌宣传为主类

这类店招首先要考虑的内容是店铺名、店铺logo、店铺口号，因为这是品牌宣传最基本的内容；其次是关注按钮、关注人数、收藏按钮、店铺资质，可以侧面反映店铺实力；最后是搜索框、第二导航条等方便用户体验的内容。如图8-1-102所示。

图8-1-102　水星家纺店招

其制作步骤如下。

第一步，打开Photoshop CS6，"文件""新建"命令，创建一个1920像素×150像素、分辨率为72像素、背景色为浅蓝色的网店店招图片。

第二步，使用组合键【Ctrl+O】导入"水星家纺"logo素材放置在画面左侧。

第三步，在工具箱中选择"横排文本工具"输入文本，效果如图8-1-103所示。

图8-1-103　输入文本

图8-1-104　绘制圆角矩形

第四步，使用"圆角矩形工具"，在logo右侧绘制一个圆角矩形，填充色为红色，无描边，并且使用"横排文本工具"输入文本"收藏"，填充白色。在工具栏中单击"自定形状工具"按钮，选择心形，修改填充色为白色。效果如图8-1-104所示。

第五步，使用"圆角矩形工具"在舞台右侧绘制搜索框，再使用"椭圆工具"和"直线工具"绘制搜索图标，效果如图8-1-105所示。

图8-1-105　绘制搜索框

第六步，调整图片文件的大小和位置，选择"文件"，"存储为Web所用格式"，打开对话框，单击对话框右侧的"优化菜单"按钮，在弹出的菜单中选择"优化文件大小"命令，在对话框中"所需文件大小"输入190K，单击"确定"。至此得到一个1920像素×150像素的店招。效果如图8-1-106所示。

图8-1-106　完成效果

第七步，根据不同需求，我们还能在此基础上还能得到一个950像素×150像素的店招。使用组合键【Ctrl+－】，缩小图像，然后在工具栏单击"矩形工具"创建矩形，设置参数为950像素×150像素，以中心点创建，如图8-1-107所示。

图8-1-107　创建矩形

第八步，使用组合键【Ctrl+R】打开标尺，以新建的矩形两侧为参照创建两条辅助线，然后在工具栏中单击"矩形选框工具"绘制选区。并调整各部分文字位置关系，如图8-1-108所示。

图8-1-108　绘制选区

第九步，在工具栏中单击"裁剪工具"，按下【Enter】键，以矩形选区为基础裁剪图像。参考第六步，将裁剪后的店招图片保存。完成以上操作后，将得到如图8-1-109所示的950像素×150像素店招图片。

图8-1-109　裁剪图片

知识链接

在不同的电商平台上，网店的店招设计的内容都是相似的。在京东商城上也可以自由地设计店铺的店招，如下图8-1-110所示京东商城上某店铺的店招和导航，可以看到店招中都会标明店铺的名称、品牌、广告语、店铺或品牌logo等，这些内容与淘宝网的设计是非常相似的。

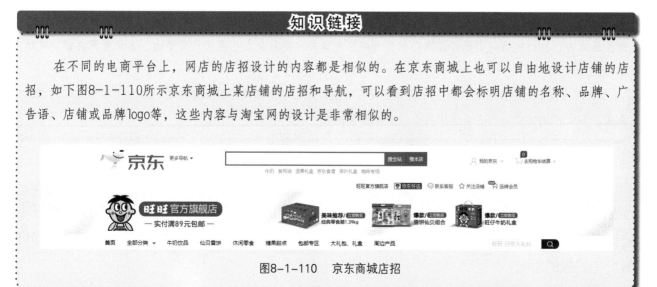

图8-1-110　京东商城店招

🎦 活动三　掌握主图制作

晓明知道在淘宝店铺装修中最不能忽视宝贝主图的装修。所谓淘宝主图，就是网店的商品图。卖家通过发布主图，获得点击率和曝光率，从而提升店铺的销售额。淘宝商品中最重要也是首先吸引买家的就是宝贝主图，淘宝店铺装修中宝贝主图如果做得好，具有吸引力，那么就能吸引买家继续关注。

一张优质的主图可以省下一大笔推广的费用。在输入的关键词正确的情况下，决定买家是否点击产品的核心要素是商品主图，因为它承载着产品的款式、风格、颜色等多个产品属性。如果这些特征能发挥作用，无疑比文字描述更能影响买家对产品的点击率。

如图8-1-111所示，当我们在淘宝平台搜索栏输入关键词"霍山石斛"时，在生成的搜索页面中就展示出霍山石斛的各种产品主图。我们首先看到的就是整个画面的设计，发现符合自己喜好的商品后才会关注商品价格、购买人数、评论等附属信息。所以，主图的好坏直接影响到流量的多少。那么在宝贝的主图设计中，我们还需要掌握很多设计方法和技巧。

图8-1-111　霍山石斛产品搜索主图

知识链接

淘宝的流量分为自主访问、付费流量、免费流量、站外流量几大板块。免费流量属于最具有性价比的流量资源，商业价值非常高，最受卖家的青睐。

淘宝流量的性质又分为主动式访问和被动式访问。主动式访问是指顾客心中有明确购买意识，更倾向于商品的本身；被动式访问则是指客户在浏览中突然发现某件商品是自己喜欢且需要的，这种情况被称为被动式访问。

所以在我们进行主图设计时，应该知道我们的主图是通过淘宝搜索进行展示的，属于主动式访问的免费流量，那么在设计中，就应该围绕商品的本身来设计。

一、主图的制作规范和分类

很多新手卖家对各个平台规则中的主图规范不了解，在主图的制作上五花八门，比如，添加各种促销信息，虽然短时间内会提高点击率，但是将严重影响搜索页的美观度，也很难将商品的视觉价值提升，并且会在用户心中形成此商品属于营销类商品的印象，会对品牌的价值产生消极的影响。

我们以淘宝和天猫为例，淘宝对大部分类目的商品都是有明确的设计要求的，尤其是天猫商城，对商品的主图有不同的要求和规范。设计师不按照设计规范制作主图，就会使商品的搜索降权，从而影响商品在搜索展示时的排位。所以当我们在进行设计时就需要了解该类目的主图制作规范，避免出现违反规则的情况。

（一）天猫主图制作规范要点

第一，主图必须为实物拍摄图。

第二，图片大小要求800像素×800像素以上（自动拥有放大镜的功能）。

第三，不能出现留白图片与图片模块大小不匹配现象、水印（常见水印包括网址、店铺名称等）、拼接（除情侣装、亲子装等特殊类目外，不得出现多个主体），最后一张图片为白底，展示正面实物图。

第四，不能出现包含促销、夸大描述的文字说明（不包括秒杀、限时折扣、包邮、折、满、送等）。

第五，图片大小应小于3M，支持JPG、PNG、GIF格式。

第六，logo位于主图左上方，且大小固定比例，宽度为图片大小的五分之二以内，高度为图片大小的五分之一以内。

第七，每个行业对主图的要求都会有所不同，建议大家可通过进入天猫帮助中心，来查看对应的行业标准。

（二）个人店铺制作规范

在淘宝中，也有大部分的中小型卖家，他们开的是个人店铺。对于淘宝个人店铺来说，出现在主图上的营销信息没有特别严格的要求，但是淘宝的规则日趋规范化，中小型卖家的主图也应尽量向规则靠拢，为品牌的塑造建立基础。虽然个人店铺不要求像商城一样，但是卖家们可以发挥自己的优势，做出自己的图片特色。在这里要特别注意避免出现"牛皮癣"广告现象。

（三）主图分类

在这里，我们以国产无人机飞行平台和影像系统自主研发制造商DJI大疆的淘宝产品主图为例。

它的第一张主图，是商品的第一卖点图，关系到品牌形象和定位，并且不能频繁更换。如图8-1-112所示。

第二张细节图，让买家看到更多的商品细节，提升产品信赖度。如图8-1-113所示。

第三张场景图，让买家对商品的使用环境有代入感。如图8-1-114所示。

第四张促销图，多含有打折促销字眼、店铺满减或相关赠品信息等。如图8-1-115所示。

图8-1-112　卖点图

图8-1-113　细节图

第五张为白底图，没有任何logo、水印和其他文字。选择白底图是为了增加手淘的展现，当然在实际运用中也可有其他不同选择。在这里要注意的是如果选择白底图，商品最好进行一定程度的美化，可使用专业的相机去拍摄，提高图片质量。如图8-1-116所示。

图8-1-114　场景图

图8-1-115　促销图

图8-1-116　白底图

二、主图的制作效果对比

在进行主图制作之前，晓明打算再去浏览一些同类别商品的主图，做好分析和对比，避免自己在设计过程中犯错误。图8-1-117～图8-1-120是几张主图为同一品牌的产品，很明显不同店铺的主图效果不一，现在让我们站在消费者的角度上来看一下，自己更想去点击哪一款宝贝呢？

第一款商品的主图太过直接简单，只有实拍的产品，也没有进行后期的美化处理和产品相关介绍。

图8-1-117　第一款

图8-1-118　第二款

图8-1-119　第三款

图8-1-120　第四款

第二款商品主图拍摄美观，也加入了品牌和产品信息和促销信息，但是整体构图欠佳，美观度不够。

第三款商品主图虽然拍摄美观，构图也比较清爽，也展现了产品特点和品牌信息，但想要表达的关键词太多，颜色也比较繁杂，让人一眼望过去眼花缭乱。

第四款商品主图拍摄美观，阶梯式的大小展示具有创意性，主图背景使用了场景虚化，增加了真实感，也体现了品牌信息和产品特点，增加了促销信息，抓住了访问者心理。相比较而言，这款主图是最佳的。

由此可见，我们进行美工实践首先应从源头优化，产品拍摄图的选择是非常重要的；其

次了解产品的特点和卖点才能把握买家的心理，了解用户的需求才能留住访问者；然后是画面的构图、色彩搭配、创意展现；最后适当增加一些累计销售量、促销活动或者赠品展示等小的模块，可以增加自己在同类产品中的竞争力。

三、主图的制作技巧实践

经过前面的分析和对比，晓明总结出了制作主图的几点技巧，下面让我们和晓明一起在实践中锻炼一下吧！

【实训1】突出产品属性和消费关联性

买家通常浏览到自己店铺的商品是因为要购买此类商品，在主图的设计上根据产品属性，考虑客户心理，可适当提炼放大产品的一些卖点，增加吸引力。另外，在同类商品价格、质量平齐的基础上，如何刺激买家购买产品，就需要我们搞清楚客户可能需要的关联性产品，并且做出周详的赠品营销方案。

图8-1-121 自然堂产品主图

接下来我们学习制作一款带赠品的护肤品的产品主图，如图8-1-121所示，在制作之前我们来分析一下产品卖点是深层补水修护，那么在素材选择上我们下载了雪山、冰块、雪花、蓝色背景，都是根据我们的产品定位来达到突出产品卖点、烘托整体气氛的目的。在制作之前我们一定要有一个大致的方向，再去寻找我们需要的素材，不要盲目地去搜集。

其制作步骤如下。

第一步，打开Photoshop CS6。

护肤品主图
制作

第二步，选择"文件""新建"命令，打开新建对话框，创建一个800像素×800像素、分辨率为72、背景色为白色的主图。

第三步，选择"文件""打开"命令，打开雪山素材图片，然后长按"移动"工具将素材图片拖到画板中，选择"编辑""自由变换"命令，调整素材图片的大小。选择该图层，在图层的不透明度上修改为85%。并调整橡皮擦工具的笔刷大小和笔刷模式，擦除除雪山以外的位置。如下图8-1-122所示。

图8-1-122 擦除多余雪山

第四步，新建图层，放在雪山素材所在图层下方，在工具栏中单击"吸管"工具，吸取素材外围颜色，并按住组合键【Alt+Delete】进行背景色填充，如图8-1-123所示。

第五步，参考第三步，导入蓝色背景和冰块素材，再导入品牌logo和产品图，调整到合适位置，如图8-1-124所示。

图8-1-123　吸管填充

图8-1-124　导入素材

第六步，在面板中右击产品图层，在弹出的菜单中选择"混合选项"命令，打开"图层样式"对话框，选中"投影"选项，调整数值单击"确定"，如图8-1-125所示。

第七步，选择"文件""打开"命令，打开赠品面膜素材图片，然后长按"移动"工具将素材图片拖动至网店店招图片中，选择"编辑""自由变换"命令，调整素材图片的大小和位置，如图8-1-126所示。

图8-1-125　添加投影

图8-1-126　调整大小

第八步，为赠品添加小图标，在工具栏中单击"多边形"，在弹出的对话框中设置宽、高为100像素，边数为20，选择星形，单击"确定"，如图8-1-127所示。

第九步，在创建好的小图标图层单击修改颜色为红色，在工具栏中单击"横排文字工具"按钮，在图标中输入文本"赠"，在赠品上方输入文本"雪域补水面膜两片""滋润补水小蓝瓶"。接着在工具栏中选择"直线段"工具，按住【Shift】键画一条参数为1Pt的直线，效果如图8-1-128所示。

图8-1-127　创建星形

图8-1-128　输入文本

第十步，使用选择工具选择赠品图层，按住组合键【Ctrl+J】复制图层，调整另一片面膜的位置，如图8-1-129所示。

图8-1-129　复制面膜

第十一步，调整各文案和图片的位置。选择"文件""存储为Web所用格式"命令，在打开的对话框中设置图片以JPG格式保存，然后单击"存储"按钮。至此，本任务顺利结束。

【实训2】画面整洁，色彩分明

我们经常会看到一些产品的主图色彩复杂，文字密密麻麻，抓不到产品的卖点，也失去了想继续往下看的欲望。为了让主图在一众同类产品的列表中跳出来，文字和产品都要有自己合适的位置，在产品的基础上也要考虑底色和色彩搭配，必须符合产品的特点和属性。不管用何种方式，都要建立在提升产品优势和产品美感的基础上进行设计。我们也可以借鉴一些优秀的品牌logo，他们的配色方案都是经历了多次改版才面市的。

在这里我们以淘宝箱包旗舰店"DOROTY KOO多洛缇"的一款产品主图为例，如图8-1-130所示，色彩上用了邻近色，另外在文案上力求简洁。

图8-1-130　主图效果

其制作步骤如下。

第一步，打开Photoshop CS6。

第二步，选择"文件""新建"命令，打开新建对话框，创建一个800像素×800像素、分辨率为72、背景色为白色的主图。

第三步，选择"文件""打开"命令，打开行李箱素材图片，然后长按"移动"工具将素材图片拖到画板中，选择"编辑""自由变换"命令，调整素材图片的大小。

第四步，新建图层，放在产品素材所在图层下方，在工具栏中单击"吸管"工具，吸取产品颜色，并在拾色器中选择较深紫色，按【Alt+Delete】组合键进行背景色填充，如图8-1-131所示。

第五步，选择"钢笔工具"在画面左下角绘制如图8-1-132所示的三角形，并使用"吸管工具"吸取行李箱上的粉色填充三角形颜色。

第六步，在图层面板中右击产品图层，为产品添加投影。在弹出的菜单中选择"混合选项"命令，打开"图层样式"对话框，选中"投影"选项，调整数值，单击"确定"，如图8-1-133所示。

图8-1-131　填充背景色

图8-1-132　绘制三角形

图8-1-133　添加投影

　　第七步，导入产品品牌logo到画面左上角，使用"圆角矩形工具"，在logo右侧绘制一个圆角矩形，填充为红色，无描边，并且使用"横排文本工具"输入文本"包邮"，填充白色。

图8-1-134　完成效果图

　　第八步，在工具栏中单击"横排文字工具"按钮，在图标中输入其他文本。效果如图8-1-134所示。选择"文件""存储为Web所用格式"命令，在打开的对话框中设置图片以JPG格式保存。至此，本任务顺利完成。

【实训3】促销折扣信息

　　主图上出现"打折促销"字眼，会抓住访问者的购买心理，适当地添加这些活动会让商品的点击率更高。下面我们以蓝月亮品牌洗衣液产品为例，效果如图8-1-135所示。

　　其制作步骤如下。

　　第一步，打开Photoshop CS6，选择"文件""新建"命令，打开新建对话框，创建一个800像素×800像素、分辨率为72、背景色为白色的主图。

　　第二步，选择"文件""打开"命令，打开洗衣液产品素材图片和品牌logo，然后长按"移动"工具将素材图片拖到画板中，选择"编辑""自由变换"命令，调整素材图片的大小。如图8-1-136所示。

图8-1-135　蓝月亮洗衣液主图　　　　　　　　　图8-1-136　导入素材

第三步，使用"椭圆工具"，在画面左下角绘制一个正圆，填充为红色，描边为黑白渐变，描边大小为5像素，在画面右上角也绘制一个正圆无填充，描边为红色，大小为3像素，复制该圆形图层，并且按住【Shift+Alt】组合键以中心点等比例缩放，效果如图8-1-137、图8-1-138所示。

图8-1-137　绘制正圆　　　　　　　　　　图8-1-138　复制正圆并缩放

第四步，新建图层，在工具栏中单击"矩形工具""圆角矩形工具"绘制底部图形，并使用"吸管工具"吸取产品上的玫红色进行填充。新建图层在工具箱中选择"横排文本工具"输入文本，并在图层混合选项中进行渐变填充和描边选项，效果如图8-1-139、图8-1-140所示。

第五步，调整画面所有文字位置和大小，效果如图8-1-141所示。

第六步，新建图层，放在洗衣液图层下方，在工具栏中单击"渐变工具"，为背景填充蓝色渐变，如图8-1-142所示。选择"文件""存储为Web所用格式"命令，在打开的对话框中设置图片以JPG格式保存。至此，本任务顺利完成，效果如图8-1-143示。

图8-1-139　渐变填充

图8-1-140　填充颜色

图8-1-141　调整文字位置和大小

图8-1-142　设置蓝色渐变　　　　　　　　　　　　图8-1-143　完成效果

知识链接

　　大家都知道，淘宝最近推出的"淘宝主图视频"试用活动非常火热。卖家们都看到了商机，纷纷专注地制作起自己的主图视频。由于商品主图是买家进入详情页第一眼所见，所以主图的呈现效果在整个详情页中显得尤为重要，而主图视频的影音动态呈现，将在最短时间内有效提升买家对商品的认知了解，促进买家做出购买决定。在这里我们了解一下主图视频的一些制作要求。

　　1．主图可以添加60秒以内的视频，若商品编辑页只能发布9秒视频，需要您点击商品编辑页类目右侧的"试用新版"即可发布60秒视频或者去神笔后台操作发布即可。

　　2．视频长度不能超过60秒，否则不会显示在发布页。

　　3．一个视频只能用在一个商品上。

　　4．视频的高宽比必须为1：1，最好是800像素×800像素，大于800像素的也可以，低于800像素的会比较模糊。

　　5．主图视频功能全网开放，但是内衣、成人类目除外。

任务二　知悉促销图制作技巧

任务描述

在初识了店铺装修的准备工作后，晓明已经成为电商大军中的一员。可是近期观察店铺流量还不高，销售额也一直没有上升，晓明看到别的网店都在做促销活动，他也打算做些产品活动吸引客户，可是有些摸不着头脑，促销到底能帮助我们做些什么呢？我们要明白，促销就是指为达到使买家购买的目的而综合运用各种销售工具和销售方法的行为，激起访问者进行初次购买，并且能在短时间内显著提高网店的销售额，也能消化库存、提升销量、增加网店的知名度。淘宝等平台的目的是给店铺打造人气，通过单品推广和系列活动推广来保证整店流量。我们可以这样了解，促销产品的销量高起来了，整店的流量也就有了保障，那知悉促销图的制作就是每一个卖家所必须了解和掌握的。所以晓明的下一步就是要认真学习单品促销图和店铺活动推广图的制作技巧来帮助提高店铺流量，他十分期待销售额的提高。

任务分解

活动一　掌握单品促销图的制作

晓明明白一家店铺想要经营成功，就要有一定的销售额，而销售额与店铺的浏览量成正比，浏览量越大，相应的商品点击率就越高。那我们想要提高店铺的流量必然要进行推广，但是对于一些新手来说，在前期的大规模推广还是很吃力的，很多卖家拿到一个产品的时候也都不知道应该怎么做。我们要站在用户的角度，结合电子商务的特点，精心挑选一款有店铺代表性并且在同行竞争力上也占优势、单价合适、库存较大的商品来做推广。只要将此类单品推广成功就能增加顾客的页面停留时间，增加页面跳转率，提高客单价，从而带动整个店铺的流量。

我们通常把网店的单品促销图放在店铺首页的醒目区域，除了前面所述的店招、导航外，还有自定义区模块、图片轮播模块等。我们以轮播模块即首页轮播区为例。不论是淘宝、京东等电商巨头，还是其他电商网站的首页都有它的身影，它是必不可少的店铺部件，是消费者打开店铺第一眼看到的地方。接下来让我们一起来深入了解单品促销图在首页轮播区位置以及制作规范和制作技巧。

一、认知店铺首页轮播区

我们通常称店铺首页店招导航下方的位置为首页轮播区，又称为首焦轮播区，它处于黄

金位置，占有较大的面积，是顾客进入店铺首页中看到的最醒目区域，第一视觉关注点。首页轮播区的促销图片称为首页轮播图。利用好首页轮播图，不仅可以加大店铺活动、产品的宣传力度，还可以提升店铺形象。

（一）位置

如图8-2-1所示，位于网店导航条的下方位置的图片就是首页轮播图，正常情况下店铺的首页轮播图以3～5张为最佳。我们可以看到这张首页轮播图是天猫店铺的一张单品促销图。

图8-2-1　大宝天猫店首页轮播图

（二）尺寸

不同的电商平台对图片制作有不同的尺寸要求，在这里我们以天猫和淘宝两大电商平台举例。

天猫基础版：宽度为990像素，高度为100～600像素，小于300KB，支持GIF、JPG、PNG格式。

淘宝基础版：宽度为950像素，高度为100～600像素，小于300KB，支持GIF、JPG、PNG格式。

淘宝手机端普通页面轮播图尺寸建议图片宽度为750像素，高度为200～950像素，支持JPG、PNG格式。

需要注意的是淘宝店铺首页的轮播海报目前的标准尺寸没有固定值，一般来说如果是美工设计，可以按照最大的尺寸设计，以便后期修改。天猫和淘宝的全屏轮播图宽度大都设置为1920像素，高度不限，但建议在600像素以内，文件大小不限，格式为GIF、JPG、PNG。

如图8-2-2所示，淘宝一家店铺的全屏轮播图尺寸为1920像素×550像素。

图8-2-2　首页轮播图1

如图8-2-3所示，淘宝一家店铺的轮播图尺寸为950像素×400像素。

如图8-2-4所示，天猫的一家店铺全屏轮播图尺寸为1920像素×850像素。

（三）作用

网店的首焦轮播区主要用于告知买家店铺在某个时间段的广告商品或者促销活动，以及店铺的一些动态信息，帮助买家快速了解店铺的活动或者商品信息。如图8-2-5、图8-2-6所示。

图8-2-3　首页轮播图2

图8-2-4　首页轮播图3

图8-2-5　首页轮播图4

图8-2-6　首页轮播图5

（四）主要内容划分

网店首页轮播图根据设计的内容可以分为新品上架、店铺动态、活动预告等，不同的内容其设计的重点也是不同的。

以淘宝店铺中的单品推广为例，首页轮播图可以细分为爆款、热卖单品、新品上市、特价促销、季节性产品等，图8-2-7就是一张新品上市的店铺首页轮播图。

图8-2-7　首页轮播图6

以淘宝店铺中的店铺推广为例，首页轮播图可以细分为树立品牌形象、促销活动、单品打造、节日活动等内容，图8-2-8就是天猫"双11"活动期间一家店铺的首页轮播图。

图8-2-8　首页轮播图7

二、单品促销的意义

当我们根据店铺的实际情况来选择单品促销时，被推广的人气单品可以保证整店流量，单品销量高起来了整店流量自然也就有了保证。另外在店铺淡季的时候，我们也可以选择库存较大的宝贝参与促销，主要针对新顾客，开展"清仓甩卖""团购""秒杀"等形式的促销活动，力争快速回笼资金。

三、单品促销图的设计要点

在对单品促销有了初步了解后，晓明开始分析自己店铺里的单品，想为其制作单品促销图。在浏览了很多旺铺后，晓明发现了很多店铺的促销图都有一些共性和规律，下面让我们和晓明一起来总结单品促销的设计要点，为接下来制作单品促销图做好充分准备。

（一）商品

单品促销图中的商品在大多数情况下都是促销图的主要构成部分。在商品的运用过程中会遇到很多问题，比如商品摆放角度、清晰度、画面占比、商品抠图等问题。

在进行单品促销设计过程中，我们可根据前期提供的不同角度的摄影图来展现商品效果。图8-2-9为单品促销图中同一件商品的不同角度展示。

在设计图片时，我们往往要对其中的商品进行抠图处理，对于美工而言，抠图最难的就

是商品的边缘务必干净、无毛边。我们都知道抠图就是一个耐心细致的工作过程，所以需要特别注意。另外一点就是关于商品的清晰度，这个时候可以通过智能对象或者锐化处理，尽量提高商品清晰度。图8-2-10所示的这款美妆产品经过处理后的清晰度就比较高。

图8-2-9　单品促销图1

图8-2-10　单品促销图2

（二）风格

单品促销图的风格要和所要促销的商品相吻合，也可以根据季节、节日、店铺其他活动等因素来定。很多店铺从开店的那天起，就已经设定好了自己的风格路线。

我们以一家古风发饰专卖店为例，图8-2-11是一款手工步摇的单品促销图。

如图8-2-12所示是一家手表店铺的单品促销图，整体风格偏小清新。

图8-2-11　单品促销图3

图8-2-12　单品促销图4

（三）构图

一张设计图的成功，首先是构图的成功。只有合理的构图才能使所要表达的内容主题突出，赏心悦目。而单品促销图的制作同样也要遵循构图的原理。概括来说，单品促销图的构图就是处理好背景、商品和文字之间的位置关系，使其整体和谐，突出主题。在这里我们以几类比较常用的构图方式来举例说明。

1. 左右构图

这是比较经典的常用构图方式，一般有左图右文或左文右图两种模式。这类构图方式比较好用，不容易犯错，整体平衡沉稳，如图8-2-13所示。

图8-2-13 左右构图

2. 上下构图

把文字放在上面，商品图片放在下面。上下构图也是比较常见的构图方法之一，如图8-2-14所示。

图8-2-14 上下构图

3. 左右三分式构图

海报两侧为商品图，中间为文字的构图方式是左右三分式构图，相比于左右构图方法，层次感更强。需要注意的是，两边的商品图大小不宜一样，最好要有主次之分。如图8-2-15所示。

图8-2-15 左右三分式构图

4. 斜切式构图

斜切式构图会让促销图画面显得时尚、动感、更有张力，视觉冲击力强。斜切构图文案角度最好不要大于30°，不然不利于阅读。文字一般往右上方倾斜，呈现上升的感觉。如图8-2-16所示。

图8-2-16 斜切式构图

5. 居中式构图

居中式构图是指商品或主题内容呈现在画面中间的构图方式，视觉冲击力更强。如图8-2-17所示。

图8-2-17 居中式构图

6. 平衡式构图

平衡式构图会给人以满足的感觉，画面结构完整，安排巧妙，对应平衡。如图8-2-18所示。

（四）配色

配色是新手美工经常遇到的一个难题，其实关于配色的技巧有很多，从色相环中可以提取同类色、对比色、临近色、冷暖色来进行配色，如图8-2-19所示是一张24色相环图，下面我们来进行说明。

1. 同类色

同类色指色相性质相同，但色度有深浅之分，色相环中15°夹角内的颜色，如深黄与浅黄。如图8-2-20所示。

2. 邻近色

所谓邻近色，就是在色带上相邻近的颜色，例如紫色与蓝色、红色与黄色就互为邻近色。邻近色之间往往是你中有我，我中有你，虽然它们在色相上有很大差别，但在视觉上却比较接近。在色相环中，凡在60°范围之内的颜色都属邻近色的范围。如图8-2-21所示。

图8-2-18　平衡式构图

图8-2-19　24色环

图8-2-20　同类色风格

图8-2-21　邻近色风格

3. 对比色

在色相环中每一个颜色180°对角的颜色，称为对比色也叫互补色。把对比色放在一起，会给人强烈的视觉感，如红与绿、蓝与橙、黄与紫互为对比色。如图8-2-22所示。

图8-2-22　对比色风格

单品促销图的配色技巧：对于新手最常用的一种配色方法就是在已有产品的情况下，推变出背景颜色和文案颜色。在这里我们给出一张万能配色表，如图8-2-23所示，仅供参考。

<div align="center">图8-2-23　万能配色表</div>

（五）背景

海报设计中的背景指的是衬托主体的事物，如产品、文案、促销信息等，大致可分为纯色背景、渐变背景、场景背景、材质纹理背景和图形组合背景等。接下来让我们分别说明。

1. 纯色背景

纯色背景指的是以某种颜色或某个色系为背景，其主要特点是简约明快，能更好地突出主题，让消费者的目光集中在产品上，起到很好的烘托作用。如图8-2-24所示。

<div align="center">图8-2-24　纯色背景</div>

2. 渐变背景

渐变背景是指两种或多种颜色渐变的背景，最大特点是指向性和方向性。渐变背景能更好地引导消费者的视觉方向，使其集中在商品或文案上，起到烘托作用。如图8-2-25所示。

<div align="center">图8-2-25　渐变背景</div>

3. 场景背景

场景背景是指以照片图像形式作为背景，可以将摄影图直接添加文案和图片使用，在设计时经常以合成类的场景背景出现。如图8-2-26所示。

图8-2-26　场景背景

4. 材质纹理背景

材质纹理背景是指把真实存在的物质作为背景，如肌理、丝绸、金属、木材、岩石等，这类背景有代入感，能烘托出商品的某一特质。如图8-2-27所示的丝绸材质背景，烘托出这款产品的亲肤性和柔软性。

图8-2-27　材质纹理背景

5. 图形组合背景

图形组合背景指通过点线面、三角形、多边形等基础形状衍生成的图形图案组成的背景，其主要特点是生动活泼、运动感强、有张力、突出商品气质。如图8-2-28所示。

图8-2-28　图形组合背景

（六）文案

文案指的是在单品促销图中出现的文本内容，目的是向消费者传递商品或促销引导信息。一个好的单品文案，可以减少客户咨询的时间成本，优化用户体验，增加商品的购买率。怎样才能策划好一个优秀的文案呢？简单来说单品促销图的文案侧重于以下三点：商品

的卖点、用户的需求和字体的选择。下面让我们分别说明。

1. 商品的卖点

商品的卖点如何获取，我们可以通过商品的说明书、商品某方面的特性来提炼。比如服装可以正反两面穿、遥控飞机可以悬停、护肤品不含酒精添加等，都是他们与同类型产品的差异化卖点。

如图8-2-29所示的这款五金商品就突出了商品卖点"真C级防盗锁芯"，这是它的主标题，也就是主文案，"双面36叶片结构"是它作为商品卖点的辅助文案。但是在进行此类的单品促销图设计时，很多设计师经常会犯的一个错误就是，当这个单品有几个卖点的时候，都想放上去，但是眉毛胡子一把抓的结果往往是什么都得不到。另外，如果文字信息展示太多，消费者就没有太多的耐心去浏览，匆匆关闭页面是比较常见的。这就告诉我们文案内容要恰到好处。

图8-2-29　商品卖点突出

如图8-2-30所示的这款防盗锁的文案就做了综合分析。到底哪个卖点才是与众不同的，产品最大的特色是什么，哪个促销信息是别人所没有的，而对于消费者的感知又是比较深的。当想清楚这些问题的时候，就应该要忍痛割爱，有的放矢，把那些次要的信息删除，重点来突出这个亮点。

图8-2-30　重点信息突出

2. 用户的需求

真正好的文案应该要钻到用户的心里去，清楚地知道用户想要什么，才能针对性地写出有价值的文案，把用户的疑虑或者问题解决了，犹豫的概率就减少了，下单的概率就会提高。因此，文案不是华丽的辞藻的堆砌，只要能把话说到消费者的心里去的文案就是好文案。如图8-2-31所示。

图8-2-31　注重用户需求

3. 字体的选择

单品促销图中常用的字体有宋体、黑体、微软雅黑、隶书、行楷等。黑体、宋体、隶书比较常用，如宋体字的特点是清秀、优美、稳健等，多用于与女性相关的产品、文化、艺术、生活等领域。如图8-2-32所示。

图8-2-32　宋体字应用

黑体字的特点是方正、粗犷、朴素、简洁，字体形状醒目，在促销图中主标题为了加强促销氛围，往往也会选择黑体字。如图8-2-33所示。

图8-2-33　黑体字应用

（七）修饰

修饰指的是海报中出现的元素点缀部分，通常用来营造画面的氛围。修饰的运用有实物修饰、图形图案修饰、光效修饰、拟人化修饰等。修饰这些小元素可以起到很好的点缀画面的作用，可以拉开画面空间感，营造画面氛围，通常能起到画龙点睛的作用，切不可忽视这一小部分。在这里我们从两个方面举例说明。

1. 光效修饰

如图8-2-34所示的促销图中商品的聚光效果。

2. 图形图案修饰

如图8-2-35所示的绿叶素材烘托了产品的自然清新之感。

图8-2-34　光效修饰

图8-2-35　图形图案修饰

图8-2-36　榴梿单品促销图

四、单品促销图制作实践

掌握了单品促销图的设计要点后，接下来就需要通过实践操作来加深学习。

（一）实践一

接下来我们来制作一张水果的单品促销图，效果如图8-2-36所示。

第一步，打开Photoshop CS6，按组合键【Ctrl+N】新建文件，在打开的对话框里设置宽度为1920像素、高度为600像素、分辨率为72像素/英寸。

第二步，设置前景色为绿色，按快捷键【Alt+Delete】填充前景色为米白色，置入素材文件如图8-2-37所示，调整到画面右侧，如图8-2-38所示。

图8-2-37　榴梿素材　　　　　　　　　　图8-2-38　置入

第三步，在榴梿图层面板中右击产品图层，在弹出的菜单中选择"混合选项"命令，打开"图层样式"对话框，选中"投影"选项，调整数值，单击"确定"，如图8-2-39所示。

第四步，选择"直线工具"，如图8-2-40所示，设置填充色为褐色，按住【Shift】键拖动鼠标，在画面左侧绘制一条大小为8像素的直线，按住【Alt】键拖动复制并向下挪动到合适位置，用于放置文案。

图8-2-39　添加投影　　　　　　　　　　　图8-2-40　绘制直线

第五步，新建图层，选择"横排文字工具"，在属性栏设置相关属性，输入相关文案，再选择"矩形工具"绘制矩形放在文案下方，同时选择"圆角矩形工具"绘制立即抢购图标，完成效果如图8-2-41所示。

图8-2-41　输入文本

第六步，保存"文件"，"存储为Web所用格式"。

（二）实践二

接下来我们制作一款小米双肩背包的单品促销图。效果如图8-2-42所示。

图8-2-42　双肩背包单品促销图

第一步，打开Photoshop CS6，按快捷键【Ctrl+N】新建文件，在打开的对话框里设置宽度为1920像素、高度为600像素、分辨率为72像素/英寸。

第二步，设置前景色，按快捷键【Alt+Delete】填充前景色为蓝色，选择"椭圆工具"，设置填充色为白色，按住【Shift】键并拖动鼠标绘制450像素×450像素的正圆，用于放置文案内容，集中视觉焦点。如图8-2-43所示。

第三步，置入如图8-2-44的模特素材，调整到正圆的左侧，并通过混合选项为其添加投影效果，效果如图8-2-45所示。

第四步，继续置入素材如下图8-2-46所示，调整到画面右侧，选中此素材图层，按组合键【Ctrl+J】复制图层，并执行"编辑—变换—垂直翻转"命令，将素材进行翻转，选择图层底部的"添加矢量蒙版"按钮，选择黑白

图8-2-43 创建正圆　　　图8-2-44 模特

渐变，在素材上拖动鼠标绘制渐变，再将图层不透明度修改为70%，效果如图8-2-47所示。

图8-2-45 置入素材　　　　　　　　　　图8-2-46 背包素材

图8-2-47 添加背包倒影

第五步，选择【横排文字工具】，在属性栏设置相关属性，输入相关文案，效果如图8-2-48所示。

图8-2-48 输入文本

第六步，选择"矩形工具"绘制矩形，并填充颜色为黄色，按住组合键【Ctrl+T】执行

"自由变换"命令，右击图形，在弹出的快捷菜单中选择"斜切"命令，向左拖动矩形下方的两个点，造成图案倾斜，效果如图8-2-49所示。

第七步，绘制一条指向线，选择"直线工具"按住【Shift】键并拖动鼠标绘制一条黄色直线，作为视觉引导线，选择"横排文字工具"在属性栏设置相关属性，设置字体颜色为白色，输入最后的卖点文案，如图8-2-50所示。

图8-2-49　修改矩形

图8-2-50　输入文案

第八步，至此，本任务顺利完成，保存"文件"，"存储为Web所用格式"。

知识链接

　　无论在网络还是现实中，产品信息已经非常发达。买家不仅可以从众多同类商品中选择自己喜欢的商品，而且还可以凭借自己的主观感受来选择性消费。如果我们在设计单品促销图时，过分夸大商品的优点，隐藏商品的缺点，就有可能给店铺的信誉和评价带来极大的伤害。因此，聪明的卖家不会随便吹嘘自己的商品，而是尽量全面的介绍，让这个顾客自己做出判断和选择。

活动二　掌握店铺活动推广图的制作

一、店铺活动推广图的定义

店铺活动推广就是将店铺中的某一产品或者全店产品放置在一个页面中进行展示，告知买家店铺某个时间段的广告商品或者促销活动，帮助买家快速了解店铺的活动或者商品信息，促使更多的目标客户进入店铺。

二、店铺活动推广图的设计准则

在店铺活动的推广中，卖家之间的竞争也非常激烈，要怎么样才能使自己的店铺活动推广图脱颖而出，获得更高的点击率呢？其实所有的设计都有规律可循，点击率高的推广图必然也是遵守了一定规则。前面我们和晓明一起学习了单品促销图的设计要点，在店铺活动推

广图中也一样适用。接下来我们将通过一些案例的分析，来找出店铺活动推广图还存在哪些规则和共性。

（一）活动主题明确

首页轮播区的图片出现在顾客面前只有短短几秒时间，这就说明在这短短的时间里我们必须要让顾客了解到我们这个店铺活动推广图的主要内容是什么，要表达什么主题。如果将店铺运营的思想附加到设计图上，整个过程就是一次围绕主题展开的阐述，而这些主题一般都是围绕产品价格、折扣、活动等展开的。

1. 树立品牌形象

如果店铺追求品牌个性，想要传达品牌理念，就要突出品牌定位和特点。如图8-2-51所示的天猫洽洽食品官方旗舰店活动推广就侧重在品牌理念的传播上。

图8-2-51 品牌形象推广

2. 店铺常规活动

节日促销现在是商家惯用的手法，尤其像七夕节、中秋节、国庆节等节日，给商家带来了众多促销的理由。当然，节日促销也要结合网店的自身商品实际情况和顾客的特点来进行设计。图8-2-52就是七夕节前店铺的活动推广图。

3. 店庆促销

店铺周年庆是促销的好时机，不仅可以做力度比较大的促销，还可以向顾客展示店铺的历史，增强买家的信任感，另外网店在提高信誉等级时也可以开展促销优惠活动。如图8-2-53所示。

图8-2-52 七夕节活动推广

图8-2-53 店庆活动推广

4. 官方季节性活动

如双十一、双十二、年中促销等。图8-2-54即为天猫"618"小米旗舰店的预热活动推广图。

5. 换季清仓

一些季节性强的商品换季促销活动力度一般会比较大，顾客也乐于接受换季清仓这类的活

动。将一些断色、断码或者即将要断货的商品进行清仓处理，往往也能吸引不少的人气，如图8-2-55所示。

图8-2-54 官方活动店铺推广

（二）目标人群准确

店铺各自售卖的产品不同，所要面对的购物人群也不同，不同的目标人群的审美标准和兴趣爱好都不同。所以在设计推广图时，应该清楚地认识到自己的产品所针对的购买人群是哪一类。根据人群的审美和喜好来设计图片风格。

图8-2-56主要是针对白领目标人群，色彩、背景、字体、模特的搭配都很庄重大方，更能吸引这一类人群的关注。

图8-2-57主要针对年轻女性，画面和字体的设计都趋向自由活力，会让购买的人群产生共鸣。

图8-2-55 店铺清仓活动推广

图8-2-56 针对性活动推广1

图8-2-57 针对性活动推广2

在模特的选择上，心理学的投射效应告诉我们，消费者会把自己想象成画面上的模特。所以如果产品需要模特，那就要选择符合目标人群的心理期望年龄，例如，目标是40岁的人群，模特就要选择30岁的。

（三）表现形式美观

店铺活动推广图的表现形式应该是简单明了、主题突出的，我们不能因为喜欢某类特殊背景或者字体而忽略了主题的表现，下面我们来介绍几种比较重要的表现形式。

1. 色彩控制

从色彩控制上来看，画面中的颜色一般不超过 3 种，3种颜色占比可以70%为主色，25%为辅助色， 5%为点缀色，如图8-2-58所示是一张由 3 种色调构成的画面。大部分颜色为蓝色，然后是粉色，最后点缀了绿色。

图8-2-58　色彩控制

2. 字体表现

在字体的表现上，除了要注意字体的选择应和产品、购物人群相匹配，我们还要注意字体的排版，如图8-2-59所示，将文案亲密地排列在一起，能使用户将所有文案一次性看完。还有另外一种就是采用同一色系背景，为文案留出一定的空白区域，这种留白效果的应用更加突出了产品和文案。

图8-2-59　字体表现

3. 引导图标

引导图标是指通过画面里的某些元素，引导顾客去点击或者浏览，如果在画面里添加点击按钮，用户可能会根据平时的操作习惯去点击。如图8-2-60所示的"立即抢购"按钮。

图8-2-60　引导图标

三、店铺活动推广图的制作实践

（一）实践一

下面我们根据七夕节的题材来制作一张店铺活动推广图，效果如图8-2-61所示。

图8-2-61　七夕节店铺活动推广图

第一步，打开Photoshop CS6，按组合键【Ctrl+N】新建文件，在打开的对话框里设置宽度为1920像素、高度为600像素、分辨率为72像素/英寸。

第二步，置入如图8-2-62、图8-2-63背景素材和文字素材，效果如图8-2-64所示。

图8-2-62　背景素材　　　　　　　　　图8-2-63　文字素材

图8-2-64　置入标题

第三步，继续置入如图8-2-65、图8-2-66素材，选中桃花素材图层，按组合键【Ctrl+J】复制图层，并执行"编辑—变换—水平翻转"命令，将素材进行翻转效果调整到右上角，如图8-2-67所示。

图8-2-65　桃花素材　　　　　　　图8-2-66　人物素材

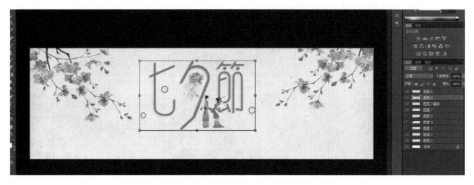

图8-2-67　置入桃花

第四步，选择"圆角矩形工具"绘制促销图标，填充红色，并在混合选项中设置"斜面与浮雕"再选择"横排文本工具"输入相关文案，完成效果如图8-2-68所示。

图8-2-68　绘制圆角矩形加投影

第五步，根据主题为推广图加修饰，在这里选择"矩形工具"绘制自由线条，颜色为红色，然后在工具栏中单击"自定义形状工具"，选择心形，修改填充色为红色。在画面上按住【Alt】键复制此心形并调整大小和位置调整画面，最后使用"圆角矩形工具"为促销图加边框，烘托气氛。效果如图8-2-69所示。

第六步，调整画面，保存"文件"，"存储为Web所用格式"。

（二）实践二

下面我们来制作如图8-2-70所示的周黑鸭店铺活动推广图。

第一步，打开Photoshop CS6，选择"文件""新建"命令，打开新建对话框，创建一个1920像素×600像素、分辨率为72像素，背景色为白色的全屏轮播图。

第二步，使用快捷键【Alt+Delete】为背景填充颜色为黄色。如图8-2-71所示。

图8-2-69　添加自定义形状

图8-2-70　周黑鸭店铺活动推广图

图8-2-71　填充背景

第三步，选择"文件""打开"命令，打开如图8-2-72所示的店铺logo，然后长按"移动"工具将素材图片拖动至网店店招图片中，选择"编辑""自由变换"命令，调整素材图片的大小。

图8-2-72　调整logo大小

第四步，参考第三步，导入小彩旗。并调整大小和位置。按住【Alt】键复制小彩旗，并且使用【Ctrl+T】组合键对素材进行自由变换，翻转到右侧，调整位置，如图8-2-73所示。

第五步，置入画面里所需要的所有外部素材，并调整大小和位置。效果如图8-2-74所示。

第六步，选择所有素材，在弹出的菜单中选择"混合选项"命令，打开"图层样式"对

话框，选中"投影"选项，分别调整数值，单击"确定"，如图8-2-75所示。

图8-2-73　置入小彩旗

图8-2-74　置入其他素材

图8-2-75　添加投影

　　第七步，在工具栏中单击"圆角矩形工具"按钮，绘制一个圆角矩形，并选择"混合选项"命令，打开"图层样式"对话框，选中"斜面和浮雕""描边"选项，调整数值，单击"确定"，如图8-2-76所示。

　　第八步，在工具栏中单击"横排文字工具"按钮，在椭圆中输入文本，置入眼镜，杯子

等素材，并调整画面里的各部分关系。效果如图8-2-77所示。

第九步，选择"文件""存储为Web所用格式"命令，在打开的对话框中设置图片以JPG格式保存，然后单击"存储"按钮。至此，任务结束。

图8-2-76　添加混合选项

图8-2-77　输入文本

项目总结

通过这两个任务的学习，晓明已经知悉淘宝店铺logo、店招、主图、单品促销图和店铺推广图的概念，也掌握了基本制作方法和软件技能操作，通过实例的分析和对比差异化了解了这几个环节在店铺运作中的重要性，懂得了如何利用推广和促销图来提高店铺的客流量和销售额。

网店的经营是否顺利开展需要方方面面的配合，前期做好准备工作，在实践中不断学习，不断总结提高，这是成长中的卖家所必须做的。我相信晓明已经深有感悟，网店不同于实体店，顾客只有从你的文字和图片中体会你的用心和关注，才能建立信任感，从而良性地提高网店的信誉和销售成绩。本项目学习让晓明有了更大的信心，更扎实地走向了创业之路。

1+X证书制度

2019 年 2 月，国务院印发的《国家职业教育改革实施方案》中提出，"从2019 年开始在职业院校、应用型本科高校，启动"学历证书+若干职业技能等级证书"制度试点（即1+X证书制度试点）工作。

简单而言，"1"是学历证书，是指学习者在学制系统内实施学历教育的学校或者其他教育机构中完成了学制系统内一定教育阶段学习任务后获得的文凭；"X"为若干职业技能等级证书。1+X证书制度就是学生在获得学历证书的同时，取得多类职业技能等级证书。职教界内外最为关注的实际就是这个"X"。在实施1+X证书制度时，需要处理好学历证书"1"与职业技能等级证书"X"的关系。"1"是基础，"X"是"1"的补充、强化和拓展。学历证书和职业技能等级证书不是两个并行的证书体系，而是两种证书的相互衔接和相互融通。

网店美工作为网店运营推广1+X职业技能等级证书（初级）的核心课程，同时也是电子商务专业的专业必修课。

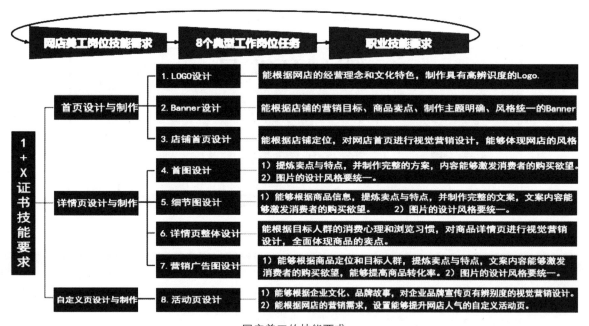

网店美工的技能要求

党的二十大报告提出："健全就业公共服务体系，完善重点群体就业支持体系，加强困难群体就业兜底帮扶。统筹城乡就业政策体系，破除妨碍劳动力、人才流动的体制和政策弊端，消除影响平等就业的不合理限制和就业歧视，使人人都有通过勤奋劳动实现自身发展的机会。健全终身职业技能培训制度，推动解决结构性就业矛盾。"如何进一步推进"1"和"X"的有机衔接，提高考证通过率，加强专业建设，优化课程设置，实现岗、课、赛、证融合，全面提升人才培养质量，是电商专业美工课程亟须解决的问题。

实战训练

一、单选题

1. 主图的放大功能至少需要让图片满足多少像素？（ ）

A. 600像素×600像素　　　　　　　B. 800像素×800像素

C. 400像素×400像素　　　　　　　D. 1200像素×1200像素

2. 店招的制作尺寸是？（　　　）

A. 1500px　　　　B. 950px　　　　C. 1500cm　　　D. 950cm

3. 图片尺寸是指在屏幕上显示的长度和宽度，其单位是？（　　　）

A. KB　　　　　　B. 像素　　　　　C. M　　　　　D. BIT

4. 要使图层复制一个副本可按什么快捷键？（　　　）

A. Ctrl+K　　　　B. Ctrl+D　　　　C. Ctrl+E　　　D. Ctrl+J

5. 下面说法错误的是？（　　　）

A. 促销广告图不能形式大于内容

B. 重点文字可以适当加粗

C. 重要信息以第一主题的形式传递

D. 促销图上可以放多重的主题信息，信息越多越吸引人点击

6. 党的二十大报告提出："统筹城乡就业政策体系，破除妨碍劳动力、人才流动的体制和政策弊端，消除影响平等就业的不合理限制和就业歧视，使人人都有通过勤奋劳动实现自身发展的机会.健全终身职业技能培训制度，推动解决（　　　）。"

A. 劳动者权益保障制度　　　　　　B. 高质量充分就业

C. 结构性就业矛盾　　　　　　　　D. 困难群体就业兜底帮扶

二、多选题

1. 在单品促销图制作中，有哪几种构图方法？（　　　）

A. 左文右图　　　　B. 两边图中间文字　　C. 上下构图　　　D. 斜切式构图

2. 能够让页面更生动的排版方法有哪些？（　　　）

A. 根据产品的特点，来调整模块的长度和高度，让它有次序和规律地进行错位

B. 加入一些随意的手写风格

C. 旋转一下图片的位置，使用大胆的色彩对比

D. 无序的排列打乱正常规律

3. 关于主图的字体下面哪些是正确的？（　　　）

A. 为了能吸引眼球，字体越大越好

B. 重点的部分要放大突出

C. 字体颜色的深浅，不宜过于复杂，影响阅读

D. 字体的选择要符合产品的定位。

4. 你认为，一个好的文案策划对店铺有哪些好处？（　　　）

A. 提升单品转化率　　　　　　　　B. 降低单品跳失率

C. 给产品增加附加值　　　　　　　D. 传播品牌理念和形象

5. 为了做到让产品图片会说话，我们具体可以从哪些方面入手？（　　　）

A. 背景要突出产品　　　　　　　　B. 物品摆放要多角度展示

C. 重点细节给予特写　　　　　　　D. 不使用道具

三、判断题

1. 我们可以在商品除第1张以外的4张主图上添加促销信息，以增加转化率。（　　）

2. 在文案策划的规范和前期准备中，我们需要搜集竞争对手的资料。（　　）

3. 在制作主图时，添加的产品卖点越多越好。（　　）

4. 当我们建立图片尺寸时经常使用的是像素单位。（　　）

5. 在Photoshop中，选择图片后按住组合键【Ctrl+T】可以调整图像大小。（　　）

四、简答题

1. 请谈一谈网店制作单品促销图的意义。

2. logo设计的分类有哪些？

3. 你认为促销图的背景选择有哪些方向？

五、场景实训题

【实训1】童装店铺全屏活动推广图制作

实训要点：以模特照片为素材，设计一个用于"双11"促销使用的服装店铺首页轮播区中的店铺活动推广图。要求：宽度为1920像素，高度为600像素，分辨率为72像素/英寸，画面色彩要协调，设计元素的颜色不能太乱，画面要主次分明，活动主题文字要突出，具有较强的吸引力和视觉冲击力。附参考效果图，如下图所示制作。

活动推广图效果

【实训2】五金店铺一款扳手的主图制作

实训要点：在这款扳手的主图制作上，为了突出产品特点，背景选择置入外部素材，构图方式采用对角线构图，利用蓝色的背景和刚硬的文字凸出扳手的力量感，在设计文字时，用到浮雕、投影、描边等图层样式，参考效果如下图所示。

主图效果

参考文献

［1］林海，徐林海. 微店设计与装修［M］. 北京：人民邮电出版社，2017.

［2］张仁贤. 商品拍摄与图片处理［M］. 北京：北京邮电大学出版社，2017.

［3］罗岚. 网店运营专才［M］. 南京：南京大学出版社，2010.

［4］杨远婴. 电影理论读本［M］. 北京：世界图书出版公司，2012.

［5］赵志军，梁海波. 商品拍摄与图片处理［M］. 北京：高等教育出版社，2015.

［6］方宁，王英华. 创意⁺：Photoshop CS3网页设计与配色实战攻略［M］. 北京：清华大学出版社，2008.

［7］贡布里希. 范景中，译. 艺术的故事［M］. 南宁：广西美术出版社，2015.

［8］赵殊，范萍. 网页美工设计实训［M］. 北京：高等教育出版社，2012.

［9］一线文化. 实战应用：Photoshop网店美工设计［M］. 北京：中国铁道出版社，2015.

［10］庄春华. 网上开店推广与经营［M］. 南京：东南大学出版社，2017.

［11］罗卫锋. Illustrator平面设计实用教程［M］. 北京：高等教育出版社，2015.